清华大学文科出版基金
QINGHUADAXUEWENKECHUBANJIJIN

中国IP影视化
开发与运营研究

Research on the Development and Operation
of IP in Film and Television

司 若 编著

清华大学出版社
北京

图书在版编目（CIP）数据

中国 IP 影视化开发与运营研究 / 司若编著 .—北京：清华大学出版社，2022.6
ISBN 978-7-302-60964-3

Ⅰ . ①中… Ⅱ . ①司… Ⅲ . ①电影事业 – 研究 – 中国 ②电视事业 – 研究 – 中国 Ⅳ . ① J992 ② G229.2

中国版本图书馆 CIP 数据核字（2022）第 089046 号

责任编辑：纪海虹
封面设计：常雪影
责任校对：王凤芝
责任印制：丛怀宇

出版发行：清华大学出版社
 网 址：http://www.tup.com.cn, http://www.wqbook.com
 地 址：北京清华大学学研大厦 A 座 邮 编：100084
 社 总 机：010-83470000 邮 购：010-62786544
 投稿与读者服务：010-62776969, c-service@tup.tsinghua.edu.cn
 质量反馈：010-62772015, zhiliang@tup.tsinghua.edu.cn
印 装 者：三河市东方印刷有限公司
经 销：全国新华书店
开 本：165mm × 238mm **印 张：**15.75 **字 数：**263 千字
版 次：2022 年 8 月第 1 版 **印 次：**2022 年 8 月第 1 次印刷
定 价：88.00 元

产品编号：092922–01

研究团队成员

李丽玲　姚　磊　黄　莺

赵　璐　刁基诺　何昶成

中国 IP 影视化开发运营体系

　　"IP"是近十年才在中国市场兴起的概念，并成为泛娱乐领域不可忽视的关键词。"IP"自 2014 年在影视投资圈被广泛提起后，一直有专家和学者致力于对其深入研究。关于 IP（Intellectual Property）的概念，业界的通俗解释为：拥有大量粉丝基数的文学作品的影视改编权。根据国内市场特点，IP 在近些年被赋予新意义——"有改编价值的作品或形象的版权"。总的来说，IP 是一种开发潜力巨大、粉丝黏性高、拥有长期生命力，可以沿产业链条衍生发展的文化资源。"IP"的内涵与价值主要体现在以下四点：① 有足够庞大的 IP 粉丝群；② 该 IP 的粉丝黏着度高；③ 该 IP 适合跨业态发展；④ 具有长期生命力。

　　IP 的形式多种多样，既可以是一个完整的故事，也可以是一个概念、一个形象甚至一句话，可以应用于音乐、影视、游戏等多个领域。一位明星、一部小说、一个事件，甚至一个卡通形象、一个游戏、一个表情包，都可以发展成为 IP。现阶段，市场主流的 IP 有影视 IP 和文学 IP。

　　当前，IP 尤其是知名 IP，是中国影视产业中最具有价值延展力的内容资产。一方面，知名 IP 自带流量，为影视剧带来第一批原生粉丝，容易赢得投资方、视频平台和广告主的认可；另一方面，它能解决中国影视行业优秀剧本稀缺的难题。大 IP 往往更容易吸引高额投资和大明星、知名制作团队的加盟，这是生产出高水平影视作品的重要保证。因此，随着影视行业发展，共建优质 IP 生态将成为行业里每个人共同努力的方向。

　　我国 IP 的开发经历了从"单一产业链开发"到"多元衍生发展"的过程。早期，IP 的全产业链是各个环节的简单串联，链式单一，由此及彼；IP 产业在经历一段时期的发展之后，特别是在"互联网＋"效应的推动下，现在已逐渐发展成

为循环闭合的产业链条，产业链各环节相互作用，彼此协作，实现 IP 来源、IP 创作、IP 开发、IP 营销、IP 消费、IP 衍生等各环节的有效衔接。IP 的来源与创作、开发为 IP 的产业链环节提供内容支持；IP 营销环节为 IP 塑造良好口碑，并通过网络社交媒体为消费和衍生等产业链下游环节宣传造势；IP 消费环节主要是把握粉丝消费群体，利用最新的大数据技术精准获取用户画像，勾勒出潜在的消费者特征，圈定有实力的粉丝消费者；IP 衍生紧随 IP 消费，通过与忠实的粉丝用户建立感情纽带，同时与电商合作，为 IP 发展助力，最终做到 IP 衍生品的价值变现与情怀变现，延长情感价值、经济价值和 IP 的生命周期，持续提高IP 自身影响力。[1]

　　现阶段，中国 IP 产业开发运营的核心是 IP 改编影视剧及衍生开发的全产业链打通，主要包含 IP 的来源、IP 研发与创作、IP 运作、IP 影视化开发、影视宣传发行放映、IP 授权和衍生价值开发等（图 0-1）。IP 产业链上游是内容资源库构建；中游是分发渠道平台构建；下游是版权延伸的多样化衍生。产业链最上游的网络文学已经跨入百亿元人民币市场规模级别；中游的影视剧市场正由千亿元向数千亿元市场规模进发；下游的衍生品市场从狭义角度来看，不久也会达到万亿元市场规模级别。

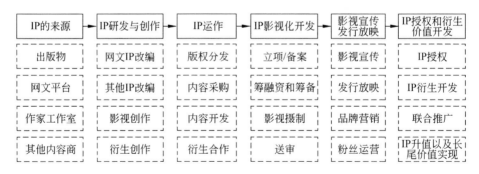

图 0-1　IP 影视开发运营的全产链体系

　　在文化娱乐业持续增长，IP 泛娱乐内容已经成为人们文化精神消费中不可或缺的一部分的今天，积极完善中国 IP 影视化开发运营体系，打通 IP 影视化

1　搜狐网．影视 IP 行业深度研究：IP 市场的黄金时代 [EB/OL]．（2017-09-16）[2022-08-01]. https://www.sohu.com/a/192468358_814389.

开发运营的全产业链结构，构建优质 IP 生态，是中国 IP 产业健康发展的重要内容。与此同时，本书对中国 IP 影视开发运营体系的研究具有深刻的市场、文化、社会和学术的价值和意义。

从市场价值来看，本书对中国 IP 影视开发运营进行了全方位的梳理和总结，一方面有助于在影视产业工作的专业人士深入了解 IP 影视开发的现状与发展方向，无论在影视 IP 的策划、制作、宣发还是衍生产业链运营方面，都可以从这本书中获取到相应的信息与知识；另一方面有助于破除我国 IP 影视开发运营产业链中的进化壁垒，利于信息互联互通，使得 IP 向更加专业化方向发展。另外，希望通过 IP 研究为行业发展提供智力支持，激活创新引擎，推进产业链各环节发展，并进一步延伸，最终使得中国 IP 影视化开发运营内容更加丰富，链条愈发多元，体系趋于完善。

从文化价值来看，本书对影视 IP 的深入分析与阐述，有利于 IP 文化的持续繁荣发展，让大家能意识到影视 IP 的重要文化价值，也逐渐明白如何保护和延续影视 IP 的文化价值，进而有效推动中国影视文化整体的成熟化。

从社会意义来看，影视 IP 产业和影视文化的蓬勃发展，既可以丰富人民的精神文化生活，又有助于通过影视作品更广泛地传播社会正面价值，推动全民的艺术审美、文化素养、道德观念的全面提高。

从学术意义来看，本书是首部对中国影视 IP 开发运营整体与各分支都进行详尽分析的一部著作，为今后学者们进行影视 IP、影视产业、影视文化等方面的研究提供了坚实的基础。

司若

第一章　IP 的来源

第一节　中国 IP 的发展历程

"IP"是新兴事物，是新时代下新需求的产物。IP 发展的"新"主要体现在三个方面：首先，发展趋势新——由于现在人们精神文化消费需求的增加，以及政府对文化产业的扶持力度不断加大，IP 文化产业爆发，IP 产业链各环节蓬勃发展，前景光明。其次，内容新——IP 的来源形式多样、内容丰富，有文学作品、影视节目、动画动漫、游戏、戏剧戏曲、音乐、故事、人物，甚至是一个形象或一个表情包，这些新内容，为 IP 产业发展拓宽道路。最后，表达方式新——IP 的开发方式和呈现形式多种多样；影视剧开发、游戏开发、动漫动画开发，以及其他各类衍生品开发等多样化的开发方式和各种独特的 IP 成长路径，都让 IP 产业表现形式更加新奇，IP 所表达的内容也能够贴近和丰富生活，走进老百姓的日常记忆里。

中国 IP 产业虽然是近十年才蓬勃发展起来的新兴事物，但是关于 IP 发展历史其实可以向前追溯得更久远。在 20 世纪 80 年代之前，已经有一些 IP 作品在市场上出现，但这个时期人们对于 IP 的概念认知非常有限，IP 影视作品只局限于围绕以"四大名著"为代表的各类经典文学作品进行改编开发，例如著名的电视剧作品《西游记》《三国演义》《水浒传》《红楼梦》，以及电影《白鹿原》《活着》等。20 世纪 90 年代末到 21 世纪初，以金庸、琼瑶等创作的通俗小说为 IP 进行影视创作和开发的作品开始占据市场主流，著名的影视作品有《射雕

英雄传》《神雕侠侣》《情深深雨濛濛》等。以网络小说为 IP 开发影视作品主要是在 21 世纪之后，现在经过十多年的发展，网络文学 IP 改编的影视剧已在市场上占据了非常重要的位置。总体而言，我国影视 IP 的开发经历了从"薄弱"到"繁荣"、从"粗"到"精"的发展历程。

2000 年以前，IP 的来源与衍生发展主要围绕着以经典著作和通俗小说等为代表的严肃文学进行；2000 年以后，中国 IP 产业开始真正步入快速发展的轨道，各类 IP 作品数量迅速增加。通过细致分析研究近几十年 IP 经典作品和 IP 核心衍生内容，可以将我国 IP 发展历程概括为四个阶段："萌芽期（2000 年以前）""酝酿期（2000—2009 年）""发展期（2010—2017 年）""成熟期（2018 年至今）"。

一、萌芽期（2000 年以前）

1987 年，张艺谋导演的电影《红高粱》在美国上映。2000 年以前，中国的精品 IP 电影大多围绕严肃文学改编而成，著名的作品有张艺谋的《菊豆》《大红灯笼高高挂》《秋菊打官司》《活着》等，也有由鲁迅著名小说改编的电影《伤逝》《药》《阿 Q 正传》，由老舍小说改编的《骆驼祥子》《茶馆》，茅盾的《子夜》。曹禺话剧小说改编的《雷雨》《日出》、沈从文的《边城》《湘女萧萧》等作品也相继被改编成电影。这个时期涌现了一大批艺术水准高、文化思想性强，以严肃小说为主要 IP 进行改编的中国优秀电影作品。

无论从艺术还是商业角度来看，这个时期的影视作品都非常倚重小说，甚至其艺术表达力和思想性有可能高于小说。严肃作品因其深刻的文学性，使得其改编出来的 IP 影视作品往往成为影像的优秀遗产甚至美学灵感源泉。20 世纪以来的经典小说影视改编作品中，电影要远远多于电视剧集。

二、酝酿期（2000—2009 年）

2000 年，由网络文学改编的 IP 电影《第一次亲密接触》正式上映，标志着网络文学 IP 进入了影视化开发阶段。网络小说《第一次亲密接触》由蔡智恒创作完成后发布在网上，并慢慢积累了一定数量的粉丝用户，拥有较高人气；而后该作品被影视公司看中，开发成电影，搬上了银幕，但改编后的同名电影并

没有取得很好的票房和口碑。总体来说，2000—2004年网络文学IP影视化开发处于起步阶段，精品IP作品很少，取得的影响也很有限。

2005—2009年，仙侠剧、家庭剧等类型的IP剧火热，主要的热剧有2005年《仙剑奇侠传》、2009年家庭生活三部曲《双面胶》《王贵与安娜》《蜗居》。《双面胶》《王贵与安娜》《蜗居》这三部作品由网络作家六六所创作，并被陆续改编为电视剧，取得了巨大的成功。在这一时期，网络IP剧的影响力有了显著的提升，这主要得益于剧本改编后故事的精彩程度提高，以及演员、导演的努力工作，但其和网络文学作品本身或者粉丝黏性的关系不明显，网络文学中的IP价值表现不突出，而IP衍生产品几乎没有。

三、发展期（2010 — 2017年）

2010—2014年，网络文学IP剧快速发展，仅作品数量就高达43部。[1]在电视剧方面，2010—2014年，宫廷、玄幻、盗墓剧火热，主要的热剧有2010年的《杜拉拉升职记》《泡沫之夏》；2011年《步步惊心》《宫》；2012年《甄嬛传》《致我们终将逝去的青春》；2014年《古剑奇谭》《盗墓笔记》。热门IP电影主要有：2010年《人在囧途》；2013年《小时代》累计票房超过13亿元，《泰囧》票房12.64亿元，《西游降魔篇》票房12.45亿元，《致我们终将逝去的青春》票房7.26亿元；2014年，《左耳》票房4.8亿元，《后会无期》票房6.5亿元，《匆匆那年》票房5.8亿元。2011年11月上映的《失恋33天》，是由鲍鲸鲸小说改编的电影，上映4天票房就成功突破1亿元。改编自桐华同名网络小说的《步步惊心》不仅在国内获得高收视率，还出口海外并获得韩国海外剧收视率第一的成绩。由流潋紫小说《后宫甄嬛传》改编的同名电视剧、改编自辛夷坞同名小说的电影《致我们终将逝去的青春》等，都反响热烈，这些影视作品凭借着自身精良的制作以及演员优秀的演技真正打动了观众，让影视剧自身受到关注的同时还拉动了不少人去阅读网小说。

2015—2017年，网络文学IP影视剧呈井喷式爆发。在电视剧方面，仙侠、古装、战争、当代剧火热，主要的热剧有：2015年《花千骨》《琅琊榜》；2016年

1　曾振华. 网络文学IP剧的起起伏伏 [EB/OL]. (2019-05-16)[2020-07-06].https://tuanwei.zknu.edu.cn/2019/0516/c1340a91502/page.htm.

《青云志》《武动乾坤》《麻雀》《胭脂》《最好的我们》《微微一笑很倾城》；2017年《三生三世十里桃花》《择天记》《欢乐颂》《人民的名义》《我的前半生》。在电影方面，主要的热门IP电影有：2015年《九层妖塔》票房6.8亿元，《寻龙诀》票房12.68亿元，《港囧》票房18亿元，《西游记之大圣归来》票房9.56亿元，此外还有《捉妖记》《煎饼侠》《夏洛特烦恼》等；2016年，《盗墓笔记》票房10.04亿元，《微微一笑很倾城》票房2.75亿元；2017年，《三生三世十里桃花》票房5.35亿元，《芳华》票房14.23亿元，《悟空传》票房6.94亿元，《西游伏妖篇》票房16.56亿元，以及《嫌疑人X的献身》《妖猫传》等。这个期间的IP影视剧部分主演的演技不尽如人意，出现负面消息，收视率不理想。2017年年初改编自风弄同名小说的电视剧《孤芳不自赏》因替身、抠图等负面新闻收视低迷；《青云志》等古装IP在收视和口碑上都没有取得佳绩。在电影方面IP剧也遭遇了多场"滑铁卢"，《爵迹》《夏有乔木雅望天堂》《三生三世十里桃花》在票房和口碑上都很惨淡。

四、成熟期（2018年至今）

自2018年起，权谋、现代剧火热。2018年主要的热剧有《如懿传》《知否知否应是绿肥红瘦》《香蜜沉沉烬如霜》《大江大河》《凤囚凰》《将夜》等；2019年有《陈情令》《都挺好》《庆余年》《长安十二时辰》《破冰行动》《东宫》《小欢喜》《亲爱的热爱的》《全职高手》《宸汐缘》等。在IP电影方面，2018年，《西游记女儿国》票房7.2亿元，《唐人街探案2》票房33.97亿元，还有《熊出没·变形记》《闺蜜2》等；2019年，《流浪地球》票房46.55亿元，《哪吒之魔童降世》票房50.7亿元，《少年的你》票房15.58亿元，此外还有《诛仙》《罗小黑战记》《白蛇之缘起》《疯狂的外星人》等作品。近两年，网络文学的IP改编呈现出不一样的发展景象和特点。在国家有关政策引导和市场调控下，影视圈盲目开发、投资，哄抢、囤积网络文学IP等乱象行为逐渐减少，天价IP现象有所缓和，网络文学IP剧的开发更趋理性，向高质量发展转型。2019年IP改编剧124部，在所有播出的影视剧中占比高达32.9%。[1]

1　哔哩哔哩.2020年IP改编剧情况及展望[EB/OL].(2020-04-17)[2020-07-06].https://www.bilibili.com/read/cv5655694.

第二节　文学，作为主要 IP 来源

IP 来源是 IP 产业链上游环节，也是 IP 发展中的核心所在。纵览我国 IP 的发展历程，IP 内容开发与拓展的最初来源主要是文学作品。文学作品人才供给多、产能高、更新快，内容创作便捷，创新性和可塑性强，为我国 IP 的发展提供了源源不断的动力。除了文学（包括网文和传统图书等）以外，IP 的来源还有漫画、动画、游戏，等等。

IP 来源主要为文学作品，包括"严肃文学"和"网络文学"，其中，网络文学是主要来源。"网络文学"是指以互联网为展示平台和传播媒介，以纯文字为表现手段，在网络上创作发表供网民付费或免费阅读的文学作品；"严肃文学"则指发表在书本、杂志、报纸等"硬载体"上的文学作品，常用于区别网络文学的文学体裁与样式。

严肃文学和网络文学两种 IP 来源具有内容上的差异。

文本差异：严肃文学文学性强，艺术含量和思想密度大，文本载体以出版实物为主，篇幅存在限制；网络文学属于轻文学，人物类型化，更注重娱乐性，文本载体以互联网为主，篇幅不受限制。

创作差异：严肃文学具有独立的创作过程，情节构思掌握在创作者自己手中，并未存在任何读者反馈，不确定性强；网络文学是在公共空间的状态下进行创作，创作过程伴随着读者的深度参与和及时反馈，作品是否受欢迎较好判断。

改编差异：严肃文学过于宏大的叙事使得剧本改编难度大，创作周期长，且经典作品数量有限；网络文学作品数量庞大，短平快的模式降低了改编难度，但过长的篇幅和粗制滥造的问题也严重影响 IP 改编质量。

一、网络文学是 IP 发展的活力源泉

网络文学拥有巨大的内容存量和显著的增量，不断升级的品质和持续性的

价值创新，使得网络文学以明显优势稳居文化产业源头的牢固地位。同时，由于 IP 粉丝时代来临，网文内容消费正在"粉丝化"，粉丝经济迅速崛起，这成为推动网文 IP 发展的重要动力。网文 IP 已成为文化产业的新增长极，也是凸显 IP 全产业链价值的重要源泉。[1]

网络文学作为我国 IP 行业发展的主要来源，其发展在新常态环境下，正在产生新变化。根据中国社会科学院发布的《2019 年度网络文学发展报告》，我国网络文学行业正在稳健发展，产业规模增长迅速，商业价值凸显，内容生态日趋繁荣。网络文学是 IP 发展的活力源泉：新世代崛起，新用户、新需求、新表达方式以及个性化创作和体验形式创新，都为行业带来新活力；年轻作家崛起，正成为网络文学创作的中坚力量，他们将新时代记忆融入作品，助推行业进步；网络文学的阅读场景日渐丰富，这些因素都在促使网络文学成为 IP 发展的新动力。

网络文学 IP 各类题材丰富，充分保障了 IP 源头的活力。 网络文学已经形成了言情、都市、科幻、历史等几十个大类型、200 多种小分类；而近年来二次元、科幻、游戏等题材作品，以及现实主义题材作品的崛起，极大丰富了网络文学作品的题材类型。在网文的创作风格上，系统文、穿越文、吐槽文等新世代、新特点的文体形式不断推陈出新，网络文学的内容创新力量十足，这些丰富多彩的网络文学作品为 IP 发展提供素材，是 IP 发展的主要来源和动力。

网络文学"破圈化""粉丝化"为 IP 发展积攒能量。 网络文学破圈，主要表现在网文平台的阅读用户相互渗透：优质作品的受众用户画像更加多元，部分"男频""女频"作品突破了明显的界限，"破圈"效果显著。与"破圈化"伴生的，是网络文学社交共读、粉丝社群、粉丝共创的"粉丝化"特征[2]。高度互动性的网络文学文字弹幕"段评 / 章评"的社交评论功能、"兴趣社交"功能等给用户以"角色"身份直接参与到作品的完善和创作当中，网络文学的"粉丝化"特征明显。"破圈化""粉丝化"都为 IP 发展积攒能量，并使 IP 的力量无缝衔接到下游产业，凸显 IP 价值，实现了故事价值到 IP 价值的超级转化。

1　搜狐网 .【研究报告】网络文学：IP 价值凸显 [EB/OL].(2020-02-25)[2020-07-06].https://www.sohu.com/a/375739047_712171，2020-02-25.

2　搜狐网 .【研究报告】网络文学：IP 价值凸显 [EB/OL].(2020-02-25)[2020-07-06].https://www.sohu.com/a/375739047_712171，2020-02-25.

二、严肃文学是 IP 发展的艺术源泉

1987 年，张艺谋导演的电影《红高粱》上映，当时内地电影票价均价几角，而《红高粱》一度炒到十几元。1988 年，该片获得中国电影有史以来最高的国际荣誉——第 38 届柏林国际电影节金熊奖，成为首部获得此奖的亚洲电影。[1]电影《红高粱》改编自莫言的同名小说，以抗战时期的山东高密为背景，讲述了男女主人公历经曲折后一起经营一家高粱酒坊，但是在日军侵略战争中，女主人公和酒坊伙计均因参与抵抗运动而被日本军虐杀的故事。[2]该电影以绚烂的红色为基调，将红色作为一种文化象征贯穿整个影片：红轿子、红盖头、野合地点的红高粱、新酿出来的十八里红，以及日全食后弥漫于天地间的鲜红，都是视觉艺术与美学语言的体现。

此后，张艺谋导演的《菊豆》《大红灯笼高高挂》《秋菊打官司》《活着》等电影被陆续搬上银幕，均获誉无数，在世界上打开了中国电影的辉煌一页。这些影片都是根据小说改编：《菊豆》改编自刘恒小说《伏羲伏羲》，《大红灯笼高高挂》改编自苏童小说《妻妾成群》，《秋菊打官司》改编自陈源斌小说《万家诉讼》，《活着》改编自余华同名小说。这些小说也多为追求清晰与逼真、探讨社会话题、具有一定严肃性的文学作品。

据统计，我国改革开放四十多年来改编自经典文学作品的影片约占故事片年产量的 30%，其中大多是佳作。[3]鲁迅、莫言、余华、严歌苓、路遥、苏童、刘震云等名家大师的著作，一直是 IP 改编最推崇和关注的，这些文学作品享誉世界，读者众多，影响深远。1981 年，为纪念鲁迅诞辰一百周年，其著名小说《伤逝》《药》和《阿 Q 正传》三篇小说被改编成电影。老舍的《骆驼祥子》《茶馆》、茅盾的《子夜》、曹禺的《雷雨》《日出》、沈从文的《边城》《湘女萧萧》等作品也相继被改编成电影，它们也大多成为中国电影艺术发展史上不可逾越的优秀作品。

1　豆瓣网 . 严肃文学 "IP" 影视发展史 [EB/OL]. (2019-08-14)[2020-07-06].https://www.douban.com/note/730169681/?type=collect.

2　百度百科 . 红高粱 [EB/OL]. (2020-02-25)[2020-07-06].https://baike.baidu.com/item/%E7%BA%A2%E9%AB%98%E7%B2%B1/2947456?fr=Aladdin.

3　豆瓣网 . 严肃文学 "IP" 影视发展史 [EB/OL]. (2019-08-14)[2020-07-06].https://www.douban.com/note/730169681/?type=collect，2019-08-14.

严肃文学是 IP 发展的艺术源泉，是用艺术敬畏民族、历史、生命。文学美和影像美，都是艺术美学，两者互相衬托：文学强化了影像艺术的力量，影像艺术拓宽了美学领域，丰富了美学内涵；影像借文学作品提升思想内涵和艺术魅力，文学作品借影像影响力实现广泛传播。IP 表达形式的相互转换促成了影像艺术和文学艺术的双赢，IP 的知名度也随之提高，从而带动提升 IP 的商业价值，IP 影响面愈加广泛。以张艺谋、陈凯歌为代表的导演早期以严肃文学 IP 改编的影视作品十分注重人文气质和艺术气质，例如，以《黄土地》为代表的"寻根文学"讲述中国黄土地上的人情世故、爱恨情仇，关注社会话题，有深度地理解社会情感、探讨人性，作品具有时代意义和社会价值。它们用艺术表达情感，用影像温暖心灵。

第三节　其他 IP 来源

一、IP 有丰富的来源类型，发展潜力巨大

除了文学，IP 还有其他丰富的来源类型。一是传统经典故事，如《西游记》系列、《红高粱》《赵氏孤儿》等，主要集中在经典名著、文化典故等 IP 改编上。二是形象 IP 衍生，包括人物形象、城市形象、文化形象等，如孙悟空、叶问等经典人物形象，以及"老上海"等城市文化形象；三是热播综艺 IP 衍生，如《奔跑吧！兄弟》《极限挑战大电影》等。四是游戏 IP 衍生，如《魔兽》《阴阳师》。五是话剧 IP 衍生，开心麻花的话剧《夏洛特烦恼》改编成的电影获得了 14.4 亿元的票房，由话剧改编的电影《驴得水》也获得了票房和口碑双收益。六是动画 IP 衍生，如动画改编的电影《十万个冷笑话》和《罗小黑战记》都获得了较好的票房。此外，一些国外经典 IP 作品同样具备衍生价值，如《十二怒汉》《我是证人》等。

现阶段，我国 IP 剧和 IP 电影的改编来源单一，主要来源于文学作品。根据 2019 年数据，在 IP 影视剧改编来源中，文学作品作为 IP 的数量占到 89%。[1]

1　哔哩哔哩. 2020 年 IP 改编剧情况及展望 [EB/OL]. (2020-04-17)[2020-07-06].https://www.bilibili.com/read/cv5655694.

相比之下，国外 IP 来源类型非常丰富，从比较典型的小说、电视、电影、动画、漫画，到看上去跟 IP 不太相关的芭蕾舞作品、唱片、宗教出版物、玩具等，都曾为好莱坞所利用开发成 IP 影视作品（表 1-1）。据 The Numbers 网站的统计数据，1995 年到 2014 年 5 月 15 日，好莱坞共公映了 1 0615 部电影，其中原创剧本电影 6 842 部，占据票房市场 49.5% 的份额；而改编自其他来源的电影共 5 703 部，占据票房市场 50.5% 的份额。改编的来源也非常多元化，The Numbers 网站列出了多达 20 类曾被改编为电影的作品来源，这也是跨界改编与系列化开发的主要内容。[1]

表 1-1 全球高票房电影 IP 来源分析

单位：美元

来 源	高票房电影	全 球 票 房	年 份
最佳原创剧本	*Avatar*（《阿凡达》）	2 841 389 103	2009
漫画 / 图画小说	*Avengers : Endgame*（《复仇者联盟》）	2 797 501 328	2019
小说 / 短篇小说	*Jurassic World*（《侏罗纪世界》）	1 670 516 444	2015
影视 IP 系列作品	*Star Wars: Episode VII - The Force Awakens*（《星球大战：原力觉醒》）	2 068 455 661	2015
经典动画翻拍	*The Lion King*（《狮子王》）	1 656 943 394	2019
通俗小说或文章	*Fuious 7*（《速度与激情 7》）	1 515 255 622	2015
民俗故事 / 传说 / 神话	*Frozen II*（《冰雪奇缘 2》）	1 450 026 933	2019
童话 / 翻拍的经典 IP	*Beauty and the Beast*（《美女与野兽》）	1 263 521 126	2017
影视 IP 系列	*Despicable Me 3*（《卑鄙的我 3》）	1 034 799 409	2017
魔幻小说	*Harry Potter and the Deathly Hallows: Part 2*（《哈利波特与死亡圣器下》）	1 342 223 936	2011
漫画	*Spider-Man: Far from Home*（《蜘蛛侠：英雄远征》）	1 131 927 996	2019
电视	*Transformers:Dark of the Moon*（《变形金刚 3》）	1 123 790 543	2011
真实事件	*Pearl Harbor*（《珍珠港》）	449 239 855	2001
派生作品	*Minions*（《小黄人大眼萌》）	1 159 444 662	2015

1 彭侃 . 好莱坞电影的 IP 开发与运营机制 [J]. 当代电影 ,2015(9):13-17.

续表

来　　源	高票房电影	全 球 票 房	年　　份
主题乐园产品	*Pirates of the Caribbean : Dead Men Tell No Tales*（《加勒比海盗5：死无对证》）	794 881 442	2017
游戏	*Warcraft*（《魔兽》）	439 048 914	2016
歌舞剧	*Mamma Mia*（《妈妈咪呀！》）	609 916 146	2008
宗教读物	*The Passion of The Christ*（《耶稣受难记》）	612 054 428	2004
玩具	*The Lego Movie*（《乐高大电影》）	468 060 692	2014
短视频	*Pixels*（《像素大战》）	244 874 809	2015
流行女团	*Spice World*（《辣妹世界》）	29 342 592	1997
歌曲	*My Old Classmate*（《同桌的你》）	73 052 128	2014
网络系列片	*Along with The Gods:The Two Worlds*（《与神同行》）	109 383 972	2017
芭蕾	*The Nutcracker in 3D*（《胡桃夹子》）	17 177 993	2010

资料来源：网上公开资料整理（*box office mojo*）。

二、线上线下平台持续拓宽 IP 来源

互联网时代，IP 发展环境得到优化，IP 产业链衔接更加顺畅，IP 的各个产业板块都在加速发展，一些大的线上线下影视平台都在想方设法控制 IP 源头、拓宽 IP 来源渠道、获取高质量 IP 内容。由于文学是 IP 的主要来源，所以现阶段我们提到的 IP 来源平台从狭义角度上来说是指文学 IP 的来源平台，分为线上和线下两部分。线上 IP 来源平台包括网络文学平台、阅读论坛；著名的网络文学平台或网站包括起点中文网、网易云阅读、创世中文网等；网络论坛有百度贴吧、豆瓣、新浪微博、天涯社区、知乎等。线下平台主要是指一些作者工作室和传统出版社等，著名的工作室有唐家三少、天蚕土豆、辰东、我爱西红柿、风凌天下等；著名出版社有中信出版社等。

影视头部企业也开始布局 IP 产业，拓宽 IP 来源，关注优质 IP 的培育和价值实现。腾讯集团在 IP 领域的投资布局值得关注：在 IP 内容方面，通过控股的方式推动腾讯影业、腾讯动漫、腾讯游戏、阅文集团等布局 IP 的内容孵化平台，

拥有核心 IP《秦时明月》《全职高手》、漫画顶级 IP《狐妖小红娘》《一人之下》等，同时，还投资影视剧制作公司，如新丽传媒、动画制作公司绘梦动画等公司优化 IP 全产链延展力。

除了腾讯集团，其他的互联网大平台也都在 IP 内容上布局，拓宽 IP 来源，提升 IP 研发能力。阿里依托优酷、土豆平台和阿里影业发展 IP 内容，百度则主要是通过爱奇艺进行 IP 内容布局；二次元领域"领头羊"哔哩哔哩，在 IP 内容上投资了轻文轻小说、绘梦动画、中影、动漫堂、日更计划等公司提升产能，此外还拓展投资了动漫衍生品公司艾漫动漫和 Actoys，动漫媒体和社区公司三文娱、M 站，二次元游戏公司御宅游戏等。中文在线、禾欣股份、ST 星美投资囤积 IP 资源；新文化、皇氏集团、奥飞动漫、光线传媒、华策影视等也都是具备 IP 资源及运营变现能力的传统影视公司；近年来，光线传媒一直在努力拓展 IP 来源与内容，其投资的公司拥有市场热门的动画电影，比如《大护法》《大鱼海棠》等，同时还对十多家动漫公司进行了投资。

第二章 精品 IP 的研发与创作

第一节 精品 IP 的概况与现状

一、什么是精品 IP

所谓精品：精，择也，有拨开云雾择其佳者之意；品，通指事物的类别和等级。精品意为在一堆作品中产品层次表现出高品质特性的部分作品，所以精品 IP 是指具有 IP 开发价值的高品质资源；它包含了两层意思：一是指该 IP 品质高，二是其具有 IP 的特质和属性，包括粉丝黏性、价值延展性等。一般情况下，精品力作具有转化为 IP 的天然优势，但是受制于时机、内容、体裁和资本等原因，最终只有部分精品力作能实现 IP 资源转化，形成精品 IP。

精品 IP 往往依托高品质原生粉丝，采用"大体量"手法制作，在费用、周期、内容、团队各方面都采用高起点、高规格、高要求的标准；制作完成的精品 IP 作品往往会受到市场关注，产生影响力，这些作品的票房、收视率等大都表现很好，关注评论的人数较多，产品能立于影视行业顶端。精品 IP 背后是成千上万的狂热粉丝，同时这些粉丝有不容小觑的消费能力，这都为精品 IP 的发展保驾护航。

精品 IP 的研发与创作是 IP 产业发展非常重要的环节，是 IP 价值体现的核心。精品 IP 的研发创作依赖原创内容，其中创新发展是精髓，要求创作内容不应陷入"自我复制"套路，精品 IP 需要不断自我突破，不断契合新市场需求，以万变应万变。

二、精品 IP 的开发现状

我国精品 IP 的开发情况一度不算乐观，IP 市场乱象频现：影视圈盲目开发、投资、哄抢、囤积网络文学 IP 等行为，催生了天价 IP，甚至一部普通的 IP 作品也都能卖出高价，这极大破坏了 IP 健康成长环境，不利于 IP 产业的可持续发展。在经历了一段时间的 IP 热潮后，市场开始出现降温现象，现在中国影视 IP 产业趋于理性，向高质量发展转型，这将有利于精品 IP 的生产、研发与创作。

精品 IP 的开发主要围绕三大 IP 类型——文学 IP、动画 IP、影视 IP。这几类 IP 在研发和创作上受产能、成本以及受众的影响，彼此之间具有非常大的差异。文学的产能高，文学作品创作速度相较于动画动漫和影视作品产出快很多；创作门槛也更低，人才更多元，很多年轻人都有机会加入，网络上的每一位用户都可以是后备军；更新速度快，每天都可以有新的创作内容出现，实现日更，最慢两三天也能做到内容更新。动画漫画则要求更高，需要更高程度的专业化：动画创作者需要经过长时间专业训练才能达到作品创作要求；创作的前期阶段，动画漫画作品构思也往往需要创作者投入大量的时间和精力；作品制作周期更为漫长，更新频率一般是双周更或者月更，IP 创作成本较高。影视 IP 作品的开发成本与其他 IP 类型相比最为高昂，它制作周期长，至少半年到一年的时间才能完成作品的制作；但是影视作品的 IP 价值更高，影响力也会更为广泛。

文学 IP、动画 IP、影视 IP 的创作特点不同，改编的手法技巧也略有差异。动画 / 漫画 IP 的优点是形象具体、可视化强、视觉感官冲击明显，容易吸引年轻用户；但是动画动漫制作要求高、周期长，粉丝受众基础较小；改编难度较大，IP 影视化开发会受到限制，想要高度还原原作更会是难上加难。文学 IP 的优点是无具体形象、可塑性强，各种题材的文学内容储备数量充足、改编想象空间大、创作接受度高、原有受众基数大。影视 IP 改编瞬间爆发力强，产业联动效应明显；但是影视 IP 同样也会面临一些问题，主要是影视 IP 形象过于具体，可操作空间小；用户趣味对整个 IP 影响力大。

第二节　精品 IP 影视化改编存在的问题

IP 改编难度大、专业性强，政策和市场环境在改编前后差异明显，这些都影响 IP 影视化改编效果。精品 IP 影视化改编与创作，现阶段主要面临以下两大方面的问题。

一、改编难度大

精品 IP 影视化改编面临巨大挑战，主要包含以下几个方面：第一，改编的来源单一。目前，国内 IP 改编剧最大的来源为网络文学，例如《庆余年》《鬼吹灯》系列、《花千骨》《陈情令》等；严肃文学作品和经典故事传说也是 IP 剧主要来源，比如《流浪地球》《活着》《西游记》等；除了文学作品，IP 剧其他来源几乎没有，拓宽 IP 来源、丰富 IP 改编类型是 IP 影视化开发的重要内容，可以改编为 IP 作品的来源还有歌曲、游戏、戏剧戏曲、人物形象等，跨界改编和系列化开发将成为未来的主要趋势，IP 开发潜力无穷。第二，IP 改编难以产生理想结果，会有原创内容与改编内容出现偏移的情况。以网络文学为代表的原创 IP，在影视化改编前作品已经成型，并拥有庞大的粉丝群体，网络文学作品还往往都是几百页的"鸿篇巨著"，为了实现 IP 影视化开发，可能需要把这几百万字的 IP 著作浓缩到 120 分钟的电影里，并将文字语言转换为符合观众认知特点的镜头语言，还要尽可能保留 IP 来源作品中故事的原汁原味，难度可想而知。第三，精品 IP 影视化改编专业性欠缺。精品 IP 的影视化改编需要很多专业化人才，目前，我国的 IP 创作团队大多不具备对精品 IP 的专业化改编能力，这与我国 IP 改编影视成熟发展的时间比较短也有关系，IP 改编相关的理论知识和体系没有建立起来，这都成为精品 IP 改编需要克服的因素。

二、版权和内在价值缺失

精品 IP 影视化创作和改编还可能面临版权和内在价值缺失等问题。版权问

题主要包括抄袭和盗版：由于网络文学作品依托互联网平台进行内容创作和内容传播，其创作方式简便、信息量丰富、查找方便、传播速度快、受众基数大等这些特点都为网络文学 IP 创作提供了滋生抄袭的温床，而伴随着越来越多优秀网文的出现，盗版行为在 IP 市场也越来越多，互联网上形成的"盗版江湖"，侵犯了正版作品的权益，损害了创作者的利益，不利于 IP 精品化创作。

内在价值缺失体现在创作者因过度迎合读者的娱乐需求、过度追求效率，在 IP 的创作和改编过程中慢慢丧失了 IP 的内在价值，甚至出现作品同质化的问题。受影视剧市场与粉丝用户影响，IP 改编有时为了保障收视率，会出现 IP 商业化和空心化的特点，遗失了 IP 原有中的精华，降低了 IP 价值。一个好的 IP，一定是艺术性和思想性并行，如果遗失任何一点，IP 价值便会大大受损，最终被粉丝抛弃。

第三节　精品 IP 的创作策略研究

精品 IP 的改编创作要在保障原创作品内在价值不变的基础上，尽可能实现作品故事的跌宕起伏、发展流畅，内容结构合理、逻辑严谨、情节紧凑，人物个性突出、爱恨分明，文字语言幽默，最好能处处流露出轻松愉悦的氛围，有让人忍俊不禁的爆笑时刻。把握好 IP 影视化改编的各种细节，才能创造出精品 IP 作品，而这些作品也会吸引大量粉丝用户。精品 IP 改编成影视时，需要对原创 IP 的主题价值、故事情节、人物形象、文字语言有一个系统的认识，要将原创内容中的抽象、长篇幅、想象化与电影的具象、浓缩、影像化很好地融合，并且不能遗失作品的戏剧构思与艺术特色。因此，对原创内容进行影像的二度创作，需要把握多个开发要点。

一、突出主题价值

主题价值是任何一部优秀作品的核心，也是创作者和导演最为关注的要点。不论面对何种题材，精品 IP 作品的主题价值都体现了社会意义和社会价值，这

些社会意义和社会价值包括提高公众的认知水平、传播传统文化、正能量养成教育，或者反面教材警醒公众。当下，优秀作品最重要的价值还是通过娱乐审美陶冶观众情操，营造轻松愉悦的生活氛围，抑制社会焦虑。所以，精品IP的创作要突出主题价值中对社会发展的正向意义，并把握作品背后深层次的社会价值内涵，努力创造出有价值感的精品IP作品。

以精品IP《鬼吹灯》为例：网络文学《鬼吹灯》通过IP改编开发出《九层妖塔》与《寻龙诀》等影视作品。《鬼吹灯》主要以盗墓为主题，讲述"摸金校尉"在探索古老的未知世界中发生的一系列诡异、离奇事件，作者在故事里融入了对生命、亲情、爱情、友情的多方面思考和表达，是盗墓题材的经典之作。《鬼吹灯》IP改编为电影《寻龙诀》后，主题价值鲜明，和《鬼吹灯》在内容框架结构上几乎保持一致，都是围绕盗墓和奇幻探险的故事情节展开；但是在情感上，IP改编侧重的是导演对生命和生活的哲学思考。由于主题价值和原著基本保持一致，最终得到了很多粉丝的支持。

《九层妖塔》的主题与《寻龙诀》相比则表现得并不鲜明。陆川导演强调《九层妖塔》是商业大片，不能过分突出感情戏，其爱情主线清晰即可。导演把电影的制作成本主要投入在特效上，感情戏的弱化，使得《九层妖塔》中的人物感情状态若即若离，情节散落缺乏主线。而"盗墓"作为该IP的精髓也被忽略，该影片主要围绕"鬼族"这个群体进行塑造，他们没有灵魂和感情，故事也只在探索不同等级的怪兽，在价值主题上表现欠佳。

二、注重故事情节改编

精品IP的原创内容篇幅冗长，而精品IP改编为电影作品需要把要表达的内容控制在120分钟左右，改编为电视剧也需要大大缩减，这就要求IP改编注重对核心故事情节的把握，把故事主线梳理清楚，削弱次要情节。例如《山楂树之恋》，导演在删选原创IP内容的时候，把与主人公爱情无关的细枝末节都删除了，包括中江老师和工头万盛昌的故事；整个影片都在强调男女主角的爱情纠葛，把他们的纯真爱情用最直接的方式展现，突出艺术效果，也更能引发

观众的情感共鸣。《寻龙诀》遵循了国外"夺宝类"电影的标准情节设置，"任务——地图——密钥——宝物对人性的考验——逃出生天"等一系列情节环环相扣，故事结构明确、清晰。

IP改编除了要注重对故事情节的删减，还需要找到完美的叙事视角，其中最核心的就是对故事时间和空间的叙事角度的把握：故事是以现实时空为基准，还是以特定时空倒叙来展开故事情节，这些都会直接影响作品质量，也决定了故事情节是否能够吸引观众，引发情感共鸣。例如《夏洛特烦恼》《那些年，我们一起追过的女孩》《匆匆那年》等作品，都是以主人公对过去青春的追忆为主线，通过触发影片中现实与理想之间的"开关按钮"，搭建故事结构，展开故事情节，这种叙事方式能成功地引发观众共鸣，获得较好的口碑，达到理想的IP改编效果。

三、明确人物性格与人物关系

精品IP影视化改编过程中，理清人物关系、塑造人物形象非常重要。文学作品在人物性格的塑造上往往趋于多元，喜欢塑造形象立体、性格矛盾的人物角色，再用错综复杂的人物关系、情感矛盾、离奇事件，把各种故事串联起来，演绎展示。而影视作品由于篇幅的限制，在人物关系中需要突出主要人物，省略不相关的次要人物；人物个性会更加突出，人物形象更加鲜明，人物关系更加清晰。经典IP改编电影《寻龙诀》和《九层妖塔》，两者都属于同一个IP《鬼吹灯》系列，但是在人物性格和人物关系的处理上却差异很大，这种差异也直接影响了两部影片的成与败。电影《寻龙诀》和原著人物的设计基本保持一致，保留了原著中人物性格和人物身份；而电影《九层妖塔》则构建了较新的人物形象，想要通过创新性的人物设定来吸引观众。尽管《九层妖塔》的主人公胡八一除了名字和原著一样，但其他人物设定与原著完全脱节，加上剧情没有现实依据，故事情节被架空，剧情铺垫不足，导致整个影片逻辑不合理，影响观影体验。

在人物关系上，如何强化人物之间的戏剧矛盾冲突是影片成败的关键。《寻龙诀》情感戏比较丰富，有爱情、友情、亲情，这些情感中也交织着各类矛盾

和冲突，诸如爱情中的三角关系，友情的支持和背叛，都升华了剧情故事。可以说，影片《寻龙诀》保证了剧情围绕主角的选择来推进故事，依靠人物命运变化来抓住观众目光，凭借故事中的因果链条和突出重要情节，实现从文学 IP 到电影艺术的精彩改编。

四、探索结局改编的可能

在 IP 改编的影视作品中，对原著故事结局的改编往往变动较大，当然，故事结局的改变也容易引发观众争议。故事结局，往往是作品核心价值观的强调和重现，探索结局改编的可能，也是打造精品 IP 的一种途径。例如《致我们终将逝去的青春》中，原著中的结局是郑微最终和林静走到一起，而 IP 改编后的电影作品则放弃了圆满结局，结局中郑微与林静虽然合适，却并不相爱；而郑微与陈孝正虽然相爱，却只能在同学聚会上简单叙旧。略有伤感的结局，却更贴近我们的生活，能引起观众的共鸣。

IP 结尾改编的真实化处理容易促成影片的成功，特别是现实主义和青春爱情等类型题材的 IP 影视化改编。例如，《匆匆那年》就依托于对社会现实的思考，结尾改编偏向于主流价值观：原著结尾，女主角远走他乡，无牵无挂，不痴情，不恋爱，小说结局处理较为消极；经过 IP 改编后的影视作品，爱情已经不再是女主角生命中的全部，她在失去爱情后依然选择了开启新的幸福生活，女主角的眼界和心胸更为开阔，也符合新时代女性的特点。改编后的电影摒弃了传统青春小说"死了都要爱"的狭隘爱情观，以积极的心态向社会传递了一种正能量的价值观。

第四节　精品 IP 多元价值生成

一、IP 的多元价值

文学 IP 自身具有新形式与旧内容、商业性与文学性、同质化与创新性、大

众化与经典化、虚拟与现实等诸多矛盾，文学 IP 改编需要在技术、文学和商业的博弈中寻找平衡，要谨慎处理文学和商业的关系，避免从经典滑向通俗；在注重 IP 商业价值的同时也要能观照人文叙事、艺术表达等，注重影视视觉艺术的特点，寻找画面美感和戏剧冲突，成就完美的改编作品；并在国家政策和现实主义的规范下形成自给自足的良好生态。[1]

IP 的研发与创作最终需要生成多元价值链，平衡 IP 作品的商业表达与艺术表达，平衡作品的庸俗趣味和人文情怀之间的关系，并且不断促使 IP 向影视、音像、动漫 / 动画、游戏、文旅等关联产业延伸，以应对多元化的娱乐需求结构。IP 要逐渐占据产业发展的中心，通过 IP 的研发与创作向其他娱乐产品提供内容，创造新价值；以 IP 为基础，以多元化定位吸引多样化的支持者，争取足够数量的粉丝，最终拓宽 IP 市场。

二、改编：精品 IP 的多元化价值生成

精品 IP 可进行多样化改编，其中改编为电视剧是回报率比较高的 IP 改编方式，此外，IP 还可以改编为电影、动画、动漫等类型。近几年，有大量的精品 IP 电视剧、电影、动画和动漫作品，如《庆余年》《陈情令》《花千骨》《大江大河》等电视剧 IP 作品，《流浪地球》《哪吒之魔童降世》《姜子牙》等电影 IP 作品，以及《斗罗大陆》《秦时明月》等动画 IP 作品，它们都是通过原创 IP 剧本多元化改编形成的高质量作品。

（一）精品 IP 改编成电视剧

近几年，精品 IP 电视剧数量越来越丰富，如 2020 年特别火的荒诞现实题材电视剧《我是余欢水》、主旋律 IP 电视剧《大江大河 2》、精品央视 IP 剧《装台》，以及其他各类知名 IP 剧《爱情公寓 5》《庆余年》《花千骨》等。现在观看 IP 电视剧的观众主要是互联网时代成长起来的年轻人，他们有活力、有激情、有想法。IP 的创作内容比传统严肃文学更加多元化，阅读审美个性化突出；内容靓丽时尚，往往更能吸引这些年轻观众的目光。

1 中国当代文学研究 . 2019 年中国网络文学创作与 IP 改编的常与变 [EB/OL]. (2020-03-30)[2020-07-06]. http://www.chinawriter.com.cn/n1/2020/0330/c432146-31654606.html?from=timeline&isapponstalled=0.

（二）精品 IP 改编成电影

电影作品对思想和艺术的高要求，决定了 IP 改编电影需要有精品的 IP 内容。如果过分依赖 IP 光环、粉丝追捧、明星效应，而忽略电影故事情节发展的逻辑规律，即使是精品 IP 电影也容易在市场上碰壁。2020 年精品 IP 电影《姜子牙》，2019 年精品 IP 电影《哪吒之魔童降世》《流浪地球》等，都在市场获得较高的关注。这些年科幻 IP 电影越来越受中国观众的喜爱，以《流浪地球》为代表的新科幻 IP 题材也越来越多。但值得关注的是，有的 IP 作品并非我们传统观念里的主流 IP，而一些网络大 IP 如《三生三世十里桃花》，其作品改编为电影后，并没有如对大流量 IP 的高预期那样达到较好的票房成绩，市场口碑也很一般。

（三）精品 IP 改编成动画片

现在的动画片很多都是连载，这些粉丝众多的连载动画片中很大一块是动画 IP 作品，如《斗罗大陆》《斗破苍穹》《星辰变》等，它们最初是由于网络小说受到大家追捧，后改编为动画片，同样受到大量粉丝用户的喜爱。网络小说改编成动画动漫，后衍生拓展出游戏或其他周边，都取得了较好的市场影响力，2021 年还上映了由肖战主演的电视剧作品《斗罗大陆》，IP 的多元化价值进一步凸显。

第三章 IP 的运作

第一节 多业态联动的 IP 开发

一、IP 的产业链联动

以文学、游戏、动漫、音乐等内容构成的泛娱乐市场，其每一个细分范畴都是 IP 开发变现的机遇供给者，同时 IP 的长链开发也为不同行业的交融发展提供了全面的内容支撑，进而促使着版权相关业务的进一步发展。不断增长的泛娱乐市场体现了 IP 开发更为广阔的前景，也带来了更加显著的经济效益。

"从全国版权合同登记情况来看，自 2011 年我国每年相关合同登记数量近两万件，其中文学内容占据大部分"[1]（图 3-1）。这从某种层面上说明我国文学 IP 交易市场表现出了较高的热度：市场对于文学 IP 有着巨大的内容需求，除了 IP 本身所具有的影响力，其全产业链属性所赋予的衍生价值，必然能够得到市场青睐。

当资本潮水退去、行业泡沫散尽，必须承认，影视市场已过"盛夏光景"，而网文 IP 依然逆流而上，以改编市场"排头兵"的姿态奋勇争先，在影视、动漫、游戏、音频付费等领域分头出击，遍地开花，持续拓展着文创产业的边界。"网络文学处在整个泛娱乐产业的最上游，凭借着其丰富的内容储备资源无时不

1　智研观点 . 2018 年中国文学 IP 行业发展现状、核心运作企业及行业发展趋势分析 [EB/OL]. (2019-08-08) [2019-12-13].https://www.chyxx.com/industry/201908/769982.html.

在为整个产业链输送内容和故事，网络文学 IP 开发是其影响力、辐射力增强的重要途径"[1]。在影视市场上,网文 IP 改编剧不改"中流砥柱"本色,《扶摇》《如懿传》《天盛长歌》《将夜》《传闻中的陈芊芊》《萌妻食神》等作品接连成为市场热点,多元细分品类开发也成为市场刚需。

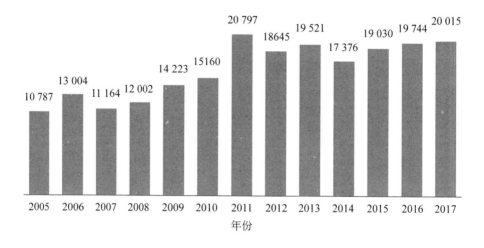

图 3-1　2005—2017 年全国版权合同登记数量 / 件 [2]

以网络文学为核心,影视、游戏、动漫等多业态互相串联,以多样化的开发方式及表现形式满足了用户的个性化需求,使泛娱乐产业链各环节产生联动效应,从而使文学 IP 价值最大化（图 3-2）。在动漫市场上,IP 也毅然扛起了国漫复兴的"大旗",《全职高手》《斗破苍穹》《全职法师》《择天记》《国民老公带回家》《星辰变》,一个个闪亮的名字,打破了低幼化的国漫固有标签,以"全年龄段精品内容"的崭新姿态,补全了国产动漫产业的结构短板。与此同时,"她经济"乘风起势,让女频 IP 迎来高光时刻;不再沉默的"耳朵经济",也让有声阅读成为 IP 生态下的重要拼图。文学作为重要的 IP 源头,在整个文化娱乐产业中发挥的延展力与影响力日益凸显。

1　中金在线 . 中文在线董事长兼总裁童之磊:以 IP 为核心共创内容新时代 . [EB/OL].(2019-08-23)[2019-12-13].http://hy.stock.cnfol.com/hangyezonghe/20190823/27650093.shtml.

2　艾瑞咨询 . 2019 中国文学 IP 泛娱乐开发报告 [EB/OL]. (2019-05-28)[2019-12-13].https://www.chyxx.com/industry/201908/769982.html.

粉丝
粉丝价值和变现能力强，能够实现超额的收益，收益比大

产品
影视、游戏、周边衍生品等下游市场产能过剩，产品需要IP帮助提升认同感，获得更大的竞争力

版权
版权保护力度增大，盗版IP难再盛行

需求
下游衍生市场的变现能力不断增长，优质IP供不应求

供给
内容富于创意，通俗类文学作品是最大的IP源泉

图 3-2　文学 IP 竞争力表现 [1]

文学 IP 进行整体开发时，前期的内容开发环节，会由创作者、编辑、运营多个部门通力合作，创造出可供进一步开发的文学产品，之后从中选择优质的 IP 进行衍生开发，再辅以完善的发行渠道及推广渠道完成文学 IP 的品牌构建，最终推动用户的消费，完成 IP 创作到变现的闭环开发（图 3-3）。

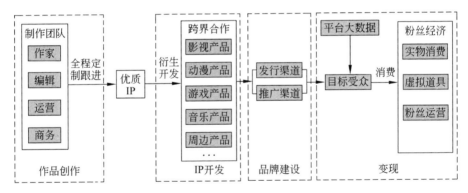

图 3-3　文学 IP 开发整体路径 [2]

处于新文创产业链上游地位的网络文学行业，其丰富内容资源储备是整个新文创产业的灵感及创作源泉。通过将网络文学 IP 与影视、游戏、动漫等不同泛娱乐艺术表现形式进行融合，不同用户个性化需求得到满足，并带来新文创生态链上各环节联动效应，促使网络文学成为新文创生态的裂变"激活器"。而网络文学是文化价值和商业价值的有机结合体，这种裂变让网络文学所蕴含的

1　艾瑞咨询 . 2019 中国文学 IP 泛娱乐开发报告 [EB/OL]. (2019-05-28)[2019-12-13].https://www.chyxx.com/industry/201908/769982.html.
2　艾瑞咨询 . 2019 中国文学 IP 泛娱乐开发报告 [EB/OL]. (2019-05-28)[2019-12-13].https://www.chyxx.com/industry/201908/769982.html.

商业价值得以充分体现。另外随着网络文学用户群体逐步扩大，网络文学 IP 影响力不断提升，围绕 IP 进行的二次开发也在向更深层次、更立体化的方向发展：以 IP 为核心打通纵向产业链，基于同一世界观的多个 IP 内容进行深入挖掘和多角度纵横开发，以寻求网络文学 IP 的全版权运营，实现各产业链之间的高效联动。在此过程中，网络文学 IP 商业价值也得到凸显，反映在企业营收层面，最直观的就是版权业务收入的大幅上涨。

二、机遇与隐忧

泛娱乐已经逐渐成为时代主流，不同文化产业形态之间的界限也开始变得模糊。文化领域内利润空间最大的几个行业，当属电影、电视剧、游戏、动漫和综艺节目；如今，这几个行业围绕 IP 粉丝经济的运营，通过网络渠道及传统媒介进行内容分发与传播，在超级 IP 开发的基础上，逐渐成为相互融合的一体。

然而，随着市场上对 IP 的争夺日益激烈，其售价也是一路飙升，投资者面临的风险也越来越大。在国内商业领域，盲目跟风的现象并不鲜见，在利益驱动下转型网络文学 IP 开发的企业众多。近年来，视频平台和影视公司就 IP 资源展开激烈争夺，导致网络文学作品的版权售价不断飙升。举例来说，2014 年之前，网络文学作品改编版权的价格水平大约为 10 万元人民币；2014 年以后，优秀创作者的作品标价是原来的十倍之多。

有关数据统计显示，到 2014 年年末，成功出售影视版权的网络文学作品达 114 部，涵盖言情、玄幻、军事等类型。然而，很多开发商在拿到版权之后，会以封存的方式处理，无法实现 IP 价值的最大化。

我国现阶段的版权开发及运营多数是从网络文学领域入手，与传统模式下的分散性开发相比，如今的版权运营能够将文化娱乐产业各个环节串联起来，实现不同环节之间的相互补充和协同作用。但是，目前在市场上大肆横行的 IP 囤积、转卖等不良现象，阻碍了资源的有效配置，也不利于其商业价值的开发，甚至还会导致内容原创者产生懈怠心理，使整个产业的发展面临挑战。

网络文学处于泛娱乐产业链的核心端口，要想成功打造IP品牌，就要从内容创作、IP价值构成及整体运营方面综合考虑并采取相应的措施。

三、代表企业案例分析——阅文集团

阅文作为数字阅读行业的领军人物，在在线阅读业务取得稳步增长的同时，也在积极拓展自身多元化的盈利模式，其中版权运营业务成为近年来公司发展的重中之重。借助自身储备的雄厚内容资源，阅文积极探讨IP开发各方互利共赢的合作模式，力求高效开发；此外，还积极布局泛娱乐产业链，投资收购影视、动画等公司，打造自身IP内容生产完整体系。在这种发展模式下，2018年阅文版权运营收入达到10亿元，同比增长159.8%，IP开发取得长足发展。"2019年阅文集团版权运营及其他的收入同比增长283.1%，达46.4亿元，其中版权运营业务收入达44.2亿元，同比激增341.0%。在版权授权合作层面，阅文集团继续深化与文娱行业主要发行方和内容制作方的密切合作，2019年共授权约160部网络文学作品改编，涉及影视剧、网络剧及游戏等多种形式"[1]。

（一）强化IP之源，建立作者生态圈

优秀人才能够推动整个文化产业的发展与进步，网络文学也不例外。因此，要充分意识到内容创作者的重要性，在IP运营过程中，最关键的就是对内容创作者的持有。按照作者的写作水平来划分，可将其划分为普通写手、顶级作者及介于二者之间的作者群体。

在这方面，阅文集团设有专门的作者福利机制。通过大数据分析技术，划分出三个级别的作者群体，参考当地的平均薪资水平，为普通写手提供正常的生活保障；对于顶级内容创作者予以全方面支持；介于两者之间的作者群体，则可参加平台组织的系列推广活动，借此加大自己的作品宣传力度。此外，通过平台化运营还可以提高IP资源的开发利用价值。

据有关数据统计显示，阅文集团签约了超过九成的顶级网络文学创作者；

1　新浪财经.多元变现战略获得成效 阅文集团去年版权运营收入大增341%[EB/OL]. (2020-03-17)[2020-05-17].https://baijiahao.baidu.com/s?id=1661414761283627237&wfr=spider&for=pc.

在全网排名前十的网络文学作者都通过该平台输出原创内容；排名前五十的作者，有九成与平台达成了合作关系；中国网络作家富豪榜的前二十名，阅文集团的签约作者占据了 75%。

（二）客观评判 IP 价值，提高 IP 利用率

迄今为止，行业内尚未形成关于 IP 价值评判的统一机制，大部分研究者会根据作者的影响力，以及之前作品的反响、粉丝数量、读者反馈等进行判断，客观性不强。

阅文集团设有独立的评判机制，它会对前期收集的市场数据进行分析，参照价值模型将 IP 划分成不同的等级，在深入研究的基础上找出符合 IP 本身特点的开发形式，进而形成专业的 IP 价值衡量机制。在具体评判过程中，会对作品的内容、感染力、影响力和营销价值进行综合判断。

出于提高 IP 利用率的目的，阅文集团针对网络文学 IP 的开发授权列出明确限定性条文，将 IP 改编的时间、授权、利润分配等各因素考虑在内，适用于游戏、电影和电视剧的开发过程。

举例来说，在游戏开发方面，开发商需要按照阅文的规定，在一年半之内完成游戏产品的制作；IP 改编权只能由开发商和关联公司拥有；游戏产品推出后，版权拥有方和开发商共同决定利润分配。阅文集团旨在通过自身的规则制定，带动全行业建立统一机制，逐渐形成完整的 IP 价值开发系统。

（三）深度挖掘 IP 价值，实现价值品牌化

网络文学 IP 本身的价值固然能够影响改编之后的影视或游戏产品，但这并不意味着优质 IP 一定会衍生出高质量的相关产品。在后续开发及运营过程中，要立足整体，进行品牌打造，实现 IP 价值的深度挖掘。为此，不仅要充分发挥优质 IP 的"粉丝效应"，还要采取相应措施，扩大 IP 的利润来源渠道，提高其发展的持续性。

阅文集团内部的版权营销机构负责 IP 产业生态体系的整个运营过程。版权营销机构下设拓展组、IP 授权组和公关组，三个部门权责明确，统筹运作。

其中，拓展组主营网络文学 IP 的外部联合及作品改编，在具体实施过程中会在 IP 产品的生产过程中担任投资方或制作人，同时负责包装设计、衍生品推

出等；IP授权组掌握的作品版权在其所属领域内居于首位，负责与游戏、电影、电视剧、动漫等相关企业就作品版权问题达成合作；公关组主营阅文集团的形象树立和维持，当其他部门产生推广需求时，公关组发挥协同作用予以满足。

在新文创的星辰大海下，IP的开发路径也从"共营"走向"合伙"。在阅文集团的主导下，更多产业链上下游的力量加入进来，不断打破IP内容开发边界，将IP的价值逐级放大。鉴于网络文学IP的影响力和可塑造性，通过对网络文学IP价值的持续挖掘，网络文学版权业务营收还会继续保持增长势头，且在整体营收结构中的比重得到进一步提升，有望在未来成为大型网络文学企业营收的重要增长动力（图3-4）[1]。

图3-4　阅文集团IP开发战略

1　艺恩数据 . 阅文 IP 盘点报告 [EB/OL]. (2018-12-29)[2020-05-17].https://www.endata.com.cn/Market/report Detail.html?bid=21cd2333-7ad3-410a-a545-0dd889ef9b0f.

第二节　构建 IP 的交易与价值评估体系

一、IP 价值评估体系建立的必要性

网络文学 IP 以小说为原点，在影视、游戏、动漫、音乐、话剧等泛娱乐领域多态呈现，实现了全版权、多渠道运营的产业链，实现文字阅读市场价值最大化。在金融与互联网的助力下，同类题材的影视改编能否带来同样的点击率，IP 的高投入能否带来预期的高回报，产量增长是否意味着内容质量的同步提高，背后蕴藏着 IP 开发的风险以及破坏可持续发展的风险。IP 开发不仅具有一般性风险，而且由于 IP 开发自身特点，其在项目运作时某些风险更为突出和复杂。因此，要想有效运作 IP 影视项目、获得收益，就必须对 IP 开发项目进行价值评估。

在这个影视行业对 IP 倍加推崇的时代，IP 购买者往往缺乏对 IP 的评价体系，通常只能依据其点击数量与内容大纲、依据制片人的市场经验进行主观估测，很难对 IP 改编影视作品的价值进行准确判断。

与此同时，IP 交易缺乏双方都能认可的定价依据，版权方往往联系多方买家，竞价拍卖，致使 IP 售卖变成豪赌，版权交易市场乱象频出。在这种情况下，IP 买家缺乏议价话语权，而一些不太为人所熟知的高质量 IP 又有可能被市场冷落，IP 交易双方犹如盲人瞎马。

另外，随着 IP 售价水涨船高，不少网络写手身价飙升，网络文学等 IP 输出领域出现只追逐粉丝数量、以高价售卖 IP 为目的的写手；而影视行业同样出现简单粗暴地改编热门 IP、忽视影视内在运作规律的现象。

这些情况出现的重要原因之一就是没有一个可操作性强、准确度高的 IP 评估体系。如果有业界共同认可的 IP 评估体系，那么不仅 IP 流转交易将会在一个更加公平的体系中进行，而且围绕 IP 的开发、培育、改编、衍生品等诸多事务也将会有一个更加健康、更可持续的指导方针。

我们试图以 IP 改编电影为例,在大量电影数据分析基础上,结合众多业界机构的内测模型,提出新的评价系统。

二、IP 改编电影作品的量化分析

表 3-1 分为三级指标。第一级指标分为两类——内容本身和 IP 价值,前者权重低于后者。内容本身包括两个二级指标——故事和人物,二者权重随 IP 来源在 40%~60% 之间浮动:对于更注重情节的 IP 来源(如小说等),故事的权重可以较大;对于更注重人物的 IP 来源如游戏等,人物的权重可以较大。这些权重的幅度可以由制片公司根据自己的投资与制片倾向进行调整。第二个一级指标是 IP 价值,下分四个二级指标。

表 3-1 IP 改编电影作品制片方评估维度表[1]

IP 改编电影作品制片方评估维度表					
一级指标	权重	二级指标	权重	三级指标	打分
内容本身	40%	故事	40%~60%	世界观易于理解和接受	
				内容无违法犯罪等审查相关问题	
				故事发展情节安排恰当、适合电影改编	
				故事有合适的结尾	
				故事具有核心矛盾与冲突	
				情节发展逻辑性强	
		人物	40%~60%	人物性格丰富立体	
				角色有趣、吸引人	
				人物关系恰当、不牵强	
				人物有较强的明星属性或与公司旗下艺人气质搭配	
				角色有鲜明的特点	
				角色外貌服装等形象特征适合(真人)电影表现	

1 司若.影视风控蓝皮书:中国影视舆情与风控报告(2016)[M].北京:社会科学文献出版社,2016:214.

续表

IP 改编电影作品制片方评估维度表

一级指标	权重	二级指标	权重	三级指标	打分
IP 价值	60%	粉丝效应	20%	IP 持续时间	
				粉丝范围	
				粉丝黏性	
				原作粉丝与受众重合度	
		受众属性	30%	是否有上一级故事原型或民俗传说	
				IP 价值观是否符合社会主流意识	
				目标受众的地域属性	
				目标受众的年龄属性	
				目标受众的性别属性	
		法律维度	10%	IP 持有者接受再创作改编幅度	
				IP 持有期限	
		可开发性	40%	改编适宜的投资规模	
				是否有同 IP 其他产品	
				原始 IP 形式是否符合改编电影产品	
				IP 售价	
				IP 生命周期	
				IP 属性：联合开发或单次授权	
				IP 改编电影类型竞争热度	
				是否适合改编系列电影	
				是否适合开发衍生品	
				可植入性	
				IP 改编电影类型是否适合公司操作	

（一）内容本身

1. 故事

（1）世界观易于理解和接受：**世界观清晰易懂，与目标观众知识储备相当，便于观众理解。** 对于一个 IP 跨媒介转化艺术形式的改编过程来说，世界观是一个基本上不可更改的设定，如果妄加改编，很可能会遭遇原始 IP 作者及粉丝的抵触。在这种情况下，电影作为大众文化消费品，需要拥有简单易懂的世界观架构；在影片开始 10 分钟之内，交代清楚故事的设定。因此原始 IP 的世界观也需要易于理解和接受。

（2）无违法犯罪等影响过审的问题：原作IP内容合理合法，不会使改编电影作品遭遇审查障碍。在现在的社会条件下，网络文学等IP发源地的内容审查，往往比较宽松；而电影作为外部性极强的文化产品，需要接受严格的审查。因此，适于改编的IP应该在内容上规避审查问题。

（3）故事发展情节点安排恰当、适合电影改编：原作情节点安排恰当不冗余。热门IP来源如网络文学、连载漫画、游戏等，往往情节发展较为冗长拖沓，或许可以改编成电视剧，但在改编成电影作品时往往有障碍。因此是否可以安排恰当的情节点，也是一个评估IP的维度。

（4）故事有合适的结尾：原作结尾由情节合理发展而至，总揽全局。IP原作在获得成功之后，往往会陷于不断改变最初设定的情节并不断拓展故事的泥淖，以延长作品寿命，而这并不是一个作为IP改编原作的优点。因此，故事有合适的结尾也很重要。

（5）故事具有核心矛盾与冲突：原作故事发展有唯一的核心矛盾，情节围绕解决这个核心矛盾展开，高潮则是成功解决这个矛盾。从故事的性质上看，电影更类似于短篇小说，要求具有核心的矛盾与冲突，否则对观众的吸引力较低。如果IP原作具有核心的矛盾冲突，改编起来则更有优势。

（6）情节发展逻辑性强：在故事的发展过程中，矛盾的伏笔、发现和解决都有逻辑。电影作品因为观影的仪式感与封闭性，观众的注意力往往非常集中，因此电影作品的情节发展需要有严谨的逻辑性。原作IP如果情节发展逻辑较强，则改编更有优势。

2. 人物

（1）人物性格丰富立体：原作人物塑造性格立体，为改编提供丰富的素材。电影作品需要有丰富立体的人物，而IP粉丝对于人物具有较强的自我认知，如果原作IP对于人物的塑造过于单薄，改编过程中会陷入改则粉丝不满、不改则普通观众不满的境地。因此原始IP中的人物塑造如果已经比较丰满，则是很大的优势。

（2）角色有趣吸引人：通过主观判断与客观调研结合的方法，评判角色是否吸引人。对于IP粉丝来说，对于人物的喜爱往往超过对于故事本身。因此角色如果有趣吸引人，则往往意味着更强的粉丝黏性，与更好的潜在粉丝属性。

（3）人物关系恰当不牵强：人物关系网络设置合理可信，没有为了制造矛盾而刻意建构人物关系。原作IP为了延长作品生命，往往拖长故事线，其中的一种手段就是加入牵强的人物关系。而电影因为观众的注意力更加集中，情节也更为紧凑，牵强的人物关系往往导致剧情无法令人信服。因此原作IP的人物关系最好能够安排恰当而不牵强。

（4）人物有较强的明星属性，或与公司旗下艺人气质搭配：原作角色形象特点鲜明，具有明星属性。如果原作形象和公司旗下艺人的明星形象吻合，则有加分。现阶段的电影制作公司，往往具有自己的艺人经纪部门，或者与某些艺人签订了优惠的条约。如果原作IP中的人物角色具有较强的明星属性，而恰好与公司旗下艺人气质符合，则会节省一些片酬费用，也会为公司艺人的收入带来好处。

（5）角色有鲜明的特点：原作角色形象特征明显，改编之后能够被观众迅速识别并接受。鲜明的特点包括外形特点、性格特点、语言特点等。具有鲜明特点的角色能够迅速地被观众认识和理解，这对于短短两个小时的电影来说很有必要。

（6）角色外貌服装等形象特征适合（真人）电影表现：原作角色外表形象适于视觉表现。国内热门IP中很大一部分是仙侠或魔幻题材，这些题材的人物及其外貌服装等形象特征，往往在文字或漫画表现中风姿潇洒，但在真人电影中则不尽如人意，带有浓烈的山寨气质和角色扮演的感觉。这样的人物形象在改编成电影作品时，有明显的缺陷。

（二）IP价值

1. 粉丝效应

对于一个IP来说，其持续时间是粉丝范围、粉丝黏性与粉丝年龄层乃至粉丝主要生活城市等粉丝属性的重要判断依据。并不是IP持续时间越长越好。制片公司应该参照自身对于电影类型的把握，对不同受众的营销推广效果等情况综合考虑，判断不同IP持续时间对改编项目效果的影响。

（1）粉丝范围：指的是粉丝的数量。此条应结合调研判断。

（2）粉丝黏性：指的是粉丝的质量，即粉丝的消费意愿与购买力。此条应结合调研判断。

（3）粉丝转化率：原作粉丝购票观影受众的转化率。此条应结合调研判断。

2. 潜在受众属性

（1）**是否有上一级故事原型或民俗传说：故事背景有上一级原型或民俗传说支撑，且被社会大众广泛理解与接受。**如果原作 IP 是根据中国传统文化中的故事原型或民俗传说改编，如《西游记》《山海经》《封神榜》等，则 IP 改编电影作品的潜在受众数量将会大大增加，对非原始 IP 粉丝的营销成本则会显著降低。

（2）**IP 价值观是否符合社会主流：IP 价值观符合目标受众心理。**在互联网上，作品如果符合细分市场亚文化追求则有可能获得成功；而改编成电影作品之后面向的是社会主流市场，如果作品价值观不符合主流价值观，不仅很难获得良好票房，还有可能因为口碑太差而导致在原本的细分市场中也无法获得应有的收益。

（3）**目标受众的地域属性：IP 开发要考虑地域特性。**有些 IP 作品地域性很强，有些则更加普遍；这并不意味着地域性强则分数低，而是提供给 IP 购买者一个判断 IP 价值的思考维度。对于某些公司来说，地域性较强的项目适合操作，宣发等部门也便于配合；对于另一些公司来说，地域性较弱的、各地观众都喜闻乐见的项目则更有吸引力。

（4）**目标受众年龄属性：IP 原作年龄属性符合影视作品宣发目标受众属性。**年龄属性和地域属性类似，优劣标准依 IP 购买方条件不同而变化。

（5）**目标受众的性别属性：IP 原作性别属性符合影视作品宣发目标受众属性。**精确地对受众性别属性进行调研是至关重要的，一般来讲男生偏爱武侠仙侠、女生偏爱言情浪漫类型。

3. 法律维度

（1）**IP 持有者接受再创作改编幅度、版权购买完整性。**法律维度下的两条其实都是 IP 交易时的具体条件，也是可以沟通的项目。但这两个项目最终的沟通结果是 IP 售价的重要决定因素，如果 IP 持有者对改编幅度要求很严格，可能会导致电影项目开发与运营的困难，这将有可能导致灾难性的后果。

（2）**IP 持有期限：IP 持有期限应保证项目的正常运作。**对于一部电影来说，正常的运作周期至少也需要 1～2 年时间，而这段时间内可能会发生各种各

样的突发事件，导致影片项目进展的延迟，因此 IP 持有应该有一个较为合理的期限。

4. 可开发性

（1）**适宜的投资规模**：**投资规模应符合制片公司的需求及在可控风险范围内。**对于资金较为充裕、风险承受能力较强、制片与宣发能力较强的 IP 购买方来说，可能投资规模较大的 IP 项目更适合自身条件；而对于独立制片方或有其他投资追求的购买者来说，也许投资较小的项目更符合它们的意愿。

（2）**是否有同 IP 其他产品**：**同 IP 跨媒介产品数量多、质量好会更具价值。**如果原始 IP 有其他产品，则会扩大 IP 的粉丝范围，也会提高 IP 的粉丝黏性、扩展潜在观影受众群体。另外，从改编后的衍生品售卖、主题乐园建设等方面考虑，也会具有优势。

（3）**原始 IP 形式是否能够改编为电影产品**：**原始 IP 形式适合用视听语言表现，适宜改编为电影产品。**例如，漫画是适合改编的，因为漫画一般具有较为完整的情节和鲜明的人物；但是绘本可能只是表达一种态度或者营造一种情绪，如果我们将绘本改编成电影，必然需要在原有 IP 之外，重新构建一个故事，其实这与原始 IP 已经没有特别显著的关系了。

（4）**IP 售价**：**IP 售价合理。**IP 售价也是一个评价维度，但也并非价格越低越好，这要与 IP 评价维度中的其他条目对照参看，如果不适宜开发或者不具有较大的商业价值，即使价格较低也没有购买的必要。

（5）**IP 生命周期**：**IP 生命周期符合制片公司需要。**IP 生命周期并不是 IP 持续时间，但与其相关。一般来说 IP 会经历上升期、维持期与衰退期，处于衰退期的 IP，也许其他各项指标评价均为优秀，但一般来说售价高昂，并不是良好的投资选择，对于购买者来说应该选择上升期或维持期的 IP。

（6）**IP 属性**：**IP 属性符合制片公司需要。**是联合开发还是单次授权，也是评价 IP 的重要指标，但同样没有一个不变的判断标准，而是需要和其他维度的评价交叉对比：如果一个 IP 的生命周期走向衰落，但其他指标表现良好，售价也较低，选择单次授权就比较合适；如果一个 IP 正处于上升阶段，尚未在其他各项指标上取得优秀分数，但也因此售价较低，此时有的制片公司就应该选择

联合开发并培育出上升阶段的IP，尽量延长IP生命期，并积极扩展IP的全产业链。

（7）IP改编电影类型竞争热度：IP改编电影类型符合制片公司需要。对于某些热门电影类型来说，往往会造成一蜂窝的IP抢购、电影抢拍。而市场大盘虽然不断增长，但是也存在"天花板"，如果有实力，可以选择竞争激烈的红海项目；如果追求稳妥的投资，不妨选择更有潜力的蓝海项目。

（8）是否适合改编为系列电影IP：IP投资应考虑未来的后续开发。好莱坞的经验告诉我们，只有形成IP矩阵，深入、全面地进行IP开发，才能取得最大收益；而改编为系列电影会成为IP最终变现的重要途径之一。

（9）是否适合开发衍生品：IP开发是否具有全产业链覆盖的可能。电影衍生产业是一个国家文化创意产品的主要载体，已经成为电影除播映收入以外的重要收入来源；随着IP的成熟及国家对版权的重视度提高，衍生产业的收入将会直接提升影视公司的营收率。

（10）可植入性：IP改编电影可植入性符合制片公司需要。如果制片方拥有强大的财力支持，就可以减少植入广告，以提升观影体验；如果制片方希望降低投资风险，植入广告仍然可以作为收入的一个主要来源考虑，但也一定要考虑到与影片本身内容的契合度，否则得不偿失。

（11）IP改编电影类型是否适合公司操作。表3-1的评判主体是制片公司，因此要从制片方的角度考虑IP价值，如果IP代表的电影项目的电影类型适合公司操作，那么就是有价值的IP；反之则是在这个维度上没有优势的IP。

第三节　IP运作风险及版权保护

一、IP项目运作的风险评估

对于一个影视项目，从策划立项到最终上映往往要1～2年甚至更长的周期。从筹备期的剧本风险、融资风险，到开发期的团队风险、进度风险、预算风险、设备风险、技术风险、审片风险，再到宣发期的发行风险、宣传风险、版权风险、

市场风险，整个流程中风险点极多，且相互影响，愈加复杂化。

（一）内容风险是核心风险

IP 的价值实现首先在于文本，即 IP 本身的意义指向，故事、情节、人物、桥段等要素是凝聚用户情感的内核，是 IP 能够引起用户情感共鸣的内在特质；其次在于用户黏性：IP 的先发优势就在于已经拥有经过市场初步验证的受众群，这部分受众群是 IP 未来转化为商业价值的基础。

一般影视项目是"剧本→拍摄脚本→影片"的过程，而 IP 开发是"IP→剧本→拍摄脚本→影片"的过程。IP 要转化成影视作品，必经的重要环节就是剧本的二次创作，剧本创作是进行后续的场景、镜头、画面等影视创作的根据和指导。剧本作为 IP 向影视转化的中介，能否最大限度地还原 IP 本身内在特质，能否通过新的载体（剧本）承载用户情感，这是 IP 改编成剧本面临的创作层面的重要因素之一；而能否符合受众群对原有 IP 的既定认知、满足受众的期待和情感体验，能否以新的形式重新经过市场验证聚拢原有的甚至开发出新的受众群、"粉丝"群，这是 IP 改编成剧本所面临市场层面的巨大考验。

从 IP 的文本价值看，不论其形式是小说、动漫、戏剧、游戏，还是音乐、形象、概念、动作，其核心的意义指向已经被规定完成了。IP 的价值不仅在于其外在的知名的符号价值，更在于其内在能够引起用户情感共鸣的特质。这种特质就已经内在规定了改编的整体风格和类型，剧本创作应该以此为基础准确定位影片类型，在类型的基础上进行改编，充分展现此种类型需要的情节、人物、场景、画面等元素，合理引导受众期待，形成创作者和受众间的对话和互动，满足受众期待的情感体验。如果剧本改编不能准确把握 IP 本身意义所指向的风格类型，不能以此为基础进行类型化创作，就意味着改编的剧本和以剧本为导向制作的影视将失去 IP 的文本价值即失去承载用户情感的内核，进而失去凝聚受众的力量，导致改编的失败。

同为小说 IP《鬼吹灯》改编的影视作品，《九层妖塔》充斥着大量负面评价，很多来自于小说读者，他们对作品的既有情感无法与影视改编形成共鸣，甚至原有情感形成了对影视创作的强烈排斥，他们感到心中的作品被扭曲、误读；而《寻龙诀》从票房到口碑收获颇丰，其差异的原因就在于剧本及影片的类型定位。

IP改编后，形成了类型定位，也就在观影前与观众对类型的预期达成了某种默契，既不能过分超越类型形成的预期，又不能落入类型俗套；要在原有IP内核基础上进行有限度创新，而且主要应该是影像、画面、场面、特效等创新，而不是内容的巨变。

《九层妖塔》的失败原因之一在于其将影片类型定为怪兽片，完全脱离了原IP内在特质和意义指向所规定的风格类型；而《寻龙诀》将影片类型定位为冒险片，更为贴近原IP的精神内核，也更容易引导受众期待，与受众形成微妙的互动，在互动中实现IP的文本价值。

从IP的受众价值看，"热门IP最大的优势就是原作本身就已经聚拢了一大批粉丝，以现成且有一定受众基础的作品改编影视剧，这看上去似乎是一条捷径；但IP转换为剧本需要职业编剧的再创作"[1]。这种改编再创作就面临着极大的剧本风险。IP作为受众的情感载体，已经引起了普遍的情感共鸣，因此，受众群体对IP本身以及由IP产生的人物、情节、场景、画面及风格等已经有了预先的认知期待。对其进行改编时必须全面考虑IP的价值点、独特性以及受众期待，增加了剧本二次创作的难度。

（二）团队风险是基础风险

对于一个影视项目，主创班底的选择至关重要，包括导演和演员的选择。对于导演的选择需要考虑其主观意愿、片酬、知名度、擅长类型、与制作公司或制作人的搭配等。而对于主演的选择需要考虑其片酬、档期、活跃度、银幕形象、与导演的合作关系等，还要根据资金预算、影片类型、宣传策略匹配不同级别的明星；同时，不同演员之间的搭配，演员本身的生活作风、日常形象也需要综合考量。然而，IP开发在选择主创班底时除了考虑以上因素外，还需要考虑IP本身的特点和意义，以及其已建立的受众群体的意愿和倾向，这些使得风险因素更加多样化，团队风险更加复杂化。

一方面，演员的选择需要考虑IP本身的特点和意义。对于小说、游戏、戏剧、动漫IP来说，需要考虑演员与其中角色形象的契合度；对于音乐、概念、形象IP来说，演员的选择有更大的灵活度，但也要考虑IP的意义指向及改编剧本的角色特点。

1 方圆. IP火了，版权保护别落下 [N]. 中国新闻出版广电报,2015-07-16.

　　另一方面，演员的选择需要考虑受众感受。IP已凝聚的受众群往往是影视上映后的主要观众和第一批口碑传播者，也是IP价值转化为商业价值的基础。因此，演员的选择必须与受众群体的意愿和倾向尽量契合；尤其是近些年流行的古装言情类和青春偶像类小说IP，其年轻化的粉丝群体庞大，对于演员的选择有自己的喜好和偏向，这些IP开发在选择导演和演员时就不免受到受众既定认知和期待倾向的影响。如果启用了粉丝认为不符合原作、不契合角色的明星会引起粉丝的反感，动摇IP既有的受众基础，经过网络的扩散传播，给影视的宣传和口碑维护带来风险，增大团队选择给影视带来的风险。

　　如《何以笙箫默》上映前就引起粉丝的反感，认为杨幂和黄晓明的组合没有丝毫清新阳光之感，与原著角色严重不符。不尊重IP受众期待的"任性"组合，付出的是口碑损失严重的代价。

（三）版权风险突出

　　IP的价值开发是IP开发的核心商业价值点，IP思维必须贯穿影视项目的全过程，"影视的IP开发包括两个层面：一个层面是指利用来自别的领域的优秀原创IP，制作出影视作品；另一个层面是指当影视作品创作完成、进入市场后，其IP价值在其他相关领域的延伸开发"[1]，这两方面都涉及版权风险。一般影视作品由原创编剧提供剧本，还有一些职业编剧属于其所在的影视公司，这时版权直接通过简单的方式让渡给影视公司，版权风险相对较低。对于IP开发而言，从对IP的采购开始就意味着对IP的价值开发，版权风险随之而来，而且影响越大的影片后续风险也更加突出。

　　在利用IP创作影视作品的阶段，版权风险主要与剧本改编权相联系，版权风险的大小随改编权的让渡约定而变化。IP原作者让渡所有改编权的（包括可以破坏作品完整权），这一阶段的版权风险降至最低。而IP原作者保留部分改编权的，如"明确要求故事中的某些情节、人物姓名不可以改变，甚至影视的名称也必须与原著保持一致"[2]的，版权风险相对较高，改编剧本时必须明确版权赋予的权利范围，一旦有所逾越引起版权纠纷，会影响影视制作、发行、宣传的全过程，带来经济损失。如知名编剧温豪杰曾付出大量劳动将小说《逆水寒》

1　彭侃.好莱坞电影的IP开发与运营机制[J].当代电影,2015(9):13-17.

2　方圆.IP火了，版权保护别落下[N].中国新闻出版广电报,2015-07-16

改编为剧本，最后在剧本出版时却由于原作者不同意而不得不作罢。

IP原作者保留所有改编权的，可以将原作者聘请为影视的编剧，参与项目的开发，与制片方是合作关系，其改编意愿和改编成果由双方协商沟通最终确定，其改编阶段的版权风险也相对较小。

而在IP价值的延伸开发中，版权风险就更为突出。IP的延伸开发从电视、出版、游戏、音像到音乐、玩具、主题公园，涉及方方面面，好莱坞对IP价值的开发更是全过程、全方位、多角度的，有人评论"好莱坞影视已成为一种围绕原声唱片、仿真人偶、玩具、糖果、快餐以及一切你能想象到的消费品所展开的谋求利益的手段"[1]。在IP的延伸开发中，版权风险无处不在，IP人物、形象、肖像的使用都涉及版权问题，因此，"除了需要购买剧本的版权或者剧本改编权，还需要获得相关人物本身的授权，需要与人物原型签署书面许可。除了人物，有些真实的动物或其他物品、肖像的使用权也有可能涉及书面合同的签署"[2]，以避免后期IP开发中的法律纠纷，最大限度地降低版权风险。

（四）进度风险不可控

IP改编是具有时效性的，一方面是改编权的时效性，另一方面是IP市场价值的时效性，因此，与IP时效性相关联的影视项目进度安排显得至关重要。能否顺利找到创作团队使IP从项目库进入开发期、能否顺利不延期地完成拍摄等由进度的不确定性造成的风险，会在相互影响中带来影视运作的资金风险、人员风险等系列风险。

由于改编权具有时效性，如果对IP不能及时进行剧本改编创作，不能妥善安排项目进度，将会面临由进度风险带来的改编权收回的风险。如乐视影业于2011年9月10日与顾漫签约，获得小说《何以笙箫默》独家影视剧本改编权，合约期限3年。然而，2014年8月，乐视影业才取得"摄制影视许可证"，签约主创和主演，进入开机阶段。此时，3年合约到期，只能将《何以笙箫默》的影视改编权和摄制权卖给光线影业。

IP的市场价值的时效性体现在两种方向的可能性上。一种可能性是IP的价值随时间的推移和竞争者的增加而水涨船高，如果没有妥善安排项目进度而造

1　[美]迈克·麦德沃，乔希·扬.飞越好莱坞：迈克·麦德沃的电影人生[M].于帆，王琼译.北京：中信出版社,2010:93.
2　张家林，钟一安.电影投资分析及风险管理手册[M].北京：中国经济出版社,2014:136.

成改编权重新进入市场，再次获得改编权的资金代价将会提高，给整个项目带来后续风险。另一种可能性是 IP 的价值随时间的推移而在市场中消解淡化，逐渐被受众遗忘，如果耽误进度甚至延期将会面临市场风险，更可能在与新近的热门 IP 竞争中面临受众选择风险。

二、IP 的版权保护

（一）影视项目的版权分布

影视项目的核心价值在于其内含的知识产权价值。知识产权在宏观上可能涉及著作权、商标权、专利权、商业秘密等。其中，以影视作品内容为基础，涉及专利权的领域是比较少见的。著作权、商标权、商业秘密是影视项目较多涉及的知识产权范畴。其中，著作权相对而言更处于影视作品各知识产权的价值核心。影视项目的产生一般会经历三个阶段：原著→剧本→影视剧，但随着影视项目后产品开发时代的来临，后产品开发链条，即衍生开发链条，也被纳入了影视项目的开发领域。而影视作品从产生到价值实现的每个阶段都分布着不同的权利。原著著作权人享有影视改编权、摄制权；影视剧本的著作权人享有剧本修改权、剧本摄制权以及署名权；影视剧的相关权利人享有影院放映权、电视播映权、网络发行权、新媒体发行权、音像版权、广告招商权、续拍权、改编权、游戏开发权以及一系列衍生权利，如电影形象商品化权。另外，舞美以及影视音乐，作为影视剧的可独立部分，其相关权利人享有服装版权、道具版权、置景版权、造型版权、词曲版权、表演者权、影音同步权、录音录像制作者权等权利。基于独立作品的创作过程具体情况和版权流转情况，版权的具体持有者、也就是权利人是可以发生变化的，但版权凝结点在整体链条上的分布却是相对稳定的。

（二）文学作品的 IP 版权保护

伴随着文学作品的 IP 开发热潮，文学作品的著作权保护和价值判断越来越受重视。在以文学作品为基础改编、拍摄影视作品而产生的争议中，最常见的纠纷类型主要集中于改编权、保护作品完整权、署名权等权益纠纷。

在著作权侵权纠纷的侵权情形及责任认定方面，已经有很多这方面的司法

先例，这些案例在一定程度上为后续争议的解决提供了参考；但是《著作权法》毕竟是一门普适性法律，影视行业仅仅是文化产业的一个分支，且影视行业在实践中各个环节分布密集，具有区别于其他文化产业领域的特殊属性及运作办法。因此，在考虑评判影视行业个案侵权纠纷时，也不得不考虑行业自身的特点，纠纷也要个案评断。

就文字作品的授权而言，其授权内容形式日趋多样化。在 IP 开发手段日益新颖、IP 衍生价值逐渐抬高的当下，作为权利人，一次卖断权利显然是不符合最佳收益期待的，所以，越来越多的文学作品 IP 持有者会把自己的作品当作商品来经营，最大化地利用作品的每个元素、每种权利，享受 IP 给自己带来的利益。比如，对授权期限作出明确规定，被授权方只能在几年内进行开发；对授权的内容作出明确规定，是对整个作品还是对作品中的某个角色或者元素进行授权；对授权开发的方式进行约定，是授权进行电影、电视剧开发，还是网络剧、网络电影的开发；对授权性质进行约定，是独家授权还是非独家。另外，还要注意衍生开发权利，利用衍生方面的权利另行授权或者共享衍生开发带来的利益。

总之，一部好的文学作品的 IP 商业开发潜力巨大，作为权利人在对外授权时，建议通过专业律师进行合同的议定，保护自己的权利，做到利益最大化。

（三）动漫作品的 IP 版权保护

动漫形象具有极大的商业价值。外观设计专利的申请有利于在后期打击盗版维权工作的进行和衍生产品开发，与动漫作品相关的商标注册也可同时进行。商标权作为衍生权利的基础，直接影响着衍生产品的开发、收益及维权。如第三方用动漫作品名称、主要动漫角色及与之相关的其他名称、LOGO 进行商标注册，将会给权利方行使权利带来阻碍。因此，对于动漫作品的版权方而言，需要考虑的是动漫作品名称的知识产权保护，特别是商标管理；在立项之初，取名之时要对拟使用的名称进行全面、细致的商标检索，并在第一时间内注册商标；同时对于已制作完毕、拥有一定商业价值的动漫作品名称、动漫形象名称，还应有策略地以不同类别的商标进行及时注册、续展，避免商标被抢注、被申请撤销或者丧失有效期等风险。

由于动漫作品本身的特殊性和优越性，其衍生产品的开发尤为重要。衍生产品虽然位于动漫作品产业链条最下游，但可为动漫作品版权方带来源源不断

的收入，其重要程度不言而喻。以美国动画电影产业为例，为了开发衍生产品，主流的好莱坞电影公司都成立了专门的授权部门来运营旗下的动画电影版权。"以迪士尼为例，迪士尼设立的消费者产品部由三部分组成：迪士尼版权授权部、迪士尼全球出版部和迪士尼商店部。授权部在全球和数以万计的第三方版权合作方合作，授权第三方，由第三方去投资、开发、生产、销售带有迪士尼品牌的产品并进行全球推广销售，而迪士尼公司通过这种方式收取版税来盈利。这些部门都为迪士尼带来源源不断的衍生品收入"[1]。因此在衍生开发授权阶段，考虑到要为版权方带来尽可能多的附加值，应当对衍生开发的产品类型尽可能细化，并在授权时间、授权地域加以限制，而不能将衍生产品开发权一揽子地授权给他方。具体而言，在衍生开发授权中需要注意以下几个方面：

首先，版权方在授权他方对动漫作品进行衍生产品的开发时，应在合同中明确衍生产品的授权类型并尽量细化。目前，衍生产品类型多种多样，包括但不限于玩具、生活用品、书籍、游戏产品、主题公园等。举例来说，当制片方要将动画电影的游戏改编权授权给他方时，可以约定被授权方仅能开发一款游戏，并且限定该游戏类型为 FPS（第一人称视角射击游戏），甚至可以细化到对游戏上线平台进行限定。

其次，对于授权时间、授权地域，授权是否为独家、是否可以转授权及收益分配等问题，应当根据版权方商务安排及衍生产品的行业特点进行约定。再以动画电影的游戏改编权授权为例，在收益分配时，很可能会出现以"游戏流水"为基数分配收益的方式。"游戏流水"是游戏行业的一个概念，而在法律中并没有明确规定。因此，在授权合同中，有必要对游戏流水的概念进行准确的定义，在未来分配收益时减少歧义及风险。在游戏行业中，收益的组成是相对复杂的。例如，一款游戏如果在内测期产生了一些收益，那么这部分收益是否应当被认定为游戏流水而纳入分配；而在游戏公测期产生了收益是否也要分配；除了传统的购买游戏点卡的收入，如果这款游戏通过广告招商甚至植入的方式获得了收益，那么这种收益是否要纳入"游戏流水"；而简单的"游戏流水"或者"总收益"这样的概念常常是无法准确地涵盖和回答上述问题的。因此建议合作双

1　陈焱. 好莱坞模式：美国电影产业研究 [M]. 北京：北京联合出版公司,2014:48

方在洽谈和签订合作协议之时，也要对这些问题进行必要的沟通讨论，并且细致地落实在合同文本当中，以防止未来不必要的纠纷。

最后，动漫作品版权方对衍生产品开发过程中的参与度问题也应当得到重视。以好莱坞动画电影为例，在筹备电影时，制片方可能就已经开始规划相应的衍生产品了，在脚本创作阶段就进行衍生产品的授权，并在创作过程中监督并商讨被授权方产品的设计，以保证衍生产品与原版影片的艺术效果与审美质量相协调，并且使衍生产品能与电影上映同步或提前开卖。

第四章　IP影视项目开发

　　提到IP，很多人会立刻想到基于IP母体的"一鸡双吃"甚至"一鸡多吃"。这一想法虽无可厚非，但如果只是专注于"鸡"的"吃法"，就容易忽略一个更重要的问题，即由"鸡蛋"到"鸡仔"的孵化。而从一个"鸡蛋"到一只"鸡仔"的飞跃，对应的正是IP项目从无到有的过程，即IP开发的过程。作为IP项目的源头和急先锋，IP开发地位十分重要。只有生产出符合好IP要求的好内容，才能在IP运营、延伸时做到有点可挖、有料可爆，以最大限度地减少、规避项目风险。

　　无论是IP的创作还是寻找IP的活动，都离不开IP思维的指导，这也是IP项目运作与其他项目运作最大的不同之处。那么，什么是IP思维呢？简单说来，IP思维就是指系列化和全产业链思维，即在对一个IP故事或IP形象进行开发、运营、延伸时，要时刻考虑这个IP要不要做续集、哪些元素可以做续集，并照顾到IP母体和其他IP形式的转化。IP思维放眼于整个IP产业链条，而不只盯着某一种IP形式。理想中IP运作范本应像美国迪士尼或漫威公司产出的内容那样，既可以进行系列化开发，又能实现漫画→电影→游戏→衍生品的全产业链运营。与传统项目开发时的静态思维不同，IP思维是一种动态思维，它永不止步于一个项目的完成，而是不停地用前一个项目的成功带动后一个项目的开发，从整体关照局部，用局部驱动整体，让产业链始终处在运动之中。在这种动势里，不同IP形式的粉丝似滚雪球般持续注入，最后形成强大的品牌效应。IP影视项目开发与一般影视项目开发有共性亦有独特之处，本章从立项摄制等基本要求、筹融资、前期筹备三个方面阐述IP影视项目开发的方式方法。

第一节　立项、摄制及审查要求

以 IP 电影项目为例，根据《电影管理条例》《电影剧本（梗概）备案、电影片管理规定》（广电总局令第 52 号）、《广电总局关于改进和完善电影剧本（梗概）备案、电影片审查工作的通知》（广发〔2010〕19 号文）、《国家新闻出版广电总局关于试行国产电影属地审查的通知》《电影产业促进法》等法规，现将国内电影立项、审查的相关要求及流程予以简要说明。

一、剧本立项申请阶段（以北京市为例）

（1）各投资方达成合作意向。

（2）各方协商一致的出品方负责在国家电影局电子政务平台在线填报申请，选择"第一出品""地区"相关信息并网上提交成功后，将下述材料送交至当地省级电影主管部门政务大厅受理（以北京市为例）（图 4-1）。

a. 拍摄影片的备案申请：影片第一出品单位（公司已注册）登录"https://dy.chinafilm.gov.cn/"国家电影局电子政务平台，登录公司账户，将办理事项在网上进行申报并提交，成功后可自行打印 3 份表格（电影备案回执单申请书、关于故事影片（数字）** 备案的请示、主创人员登记表），申报单位须盖章；

b. 故事梗概：1000～2400 字（含标点符号及空格）；须与电影电子政务平台报备梗概一致，需表述清晰、内容完整，中文简体四号字；

c. 编剧允许申报单位使用其作品进行备案申请的亲笔签名授权书及编剧本人身份证正反面复印件；

d. 营业执照正本及正本复印件一份；

e. 电影公映证（正本复印件一份）或制片单位账户所在银行出具的资金对账单（正本一份）。无法提供公司曾出品影片公映许可证复印件的制片单位，须提供账户所在银行出具的近期对账单（或资金文件。要求为：制片单位实有资金原则上应达到所拍摄影片成本的三分之一以上）；

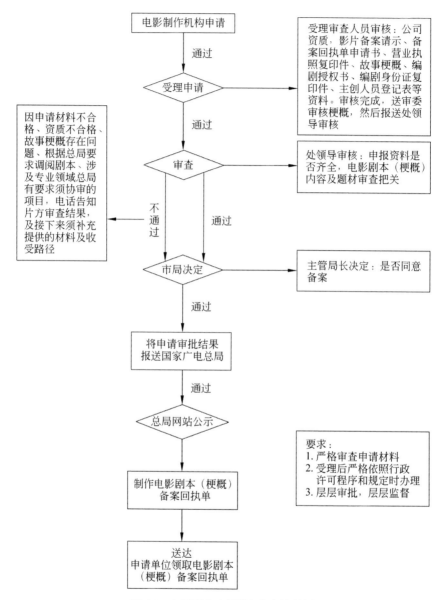

图 4-1 电影剧本（梗概）备案流程图

f. 凡影片主要人物和情节涉及国家安全、外交、民族、宗教、军事、公安、司法、历史名人和文化名人、敏感历史事件等方面内容，还须提供电影文学剧本一式四份，出具省（市）级或中央、国家机关相关主管部门同意拍摄的书面意见的正本一份。内容涉及真实人物的，还须出具本人或亲属同意拍摄的书面授权一份；

g. 描写英模、先进人物、荣誉称号获得者的还须出具本人或亲属的授权一份，以及相应级别宣传部门或荣誉授予单位的同意拍摄的文件正本一份；

h. 联合出品的，还须协议或合同正本正本复印件一份以及联合出品单位的营业执照的副本复印件一份；

i. 中外合拍片备案，还须电影剧本一份以及中外合拍电影剧本审读意见表两份。

二、影片摄制阶段

影片获准立项后，若在摄制阶段有如下信息变化，需向国家电影局电子政务平台递交如下申请：

1. 影片中文片名变更申请

（1）影片片名变更申请书一份；

（2）500字左右剧情梗概一份；

（3）电影剧本（梗概）备案回执单正本复印件一份，或摄制电影许可证（单片）。

2. 出品单位变更申请

（1）出品单位变更申请书一份；

（2）变更第一出品或增加联合出品单位的协议书一份；

（3）新增出品单位的营业执照（副本）复印件一份；

（4）电影剧本（梗概）备案回执单正本复印件一份，或摄制电影许可证（单片）；

（5）外单位变更出品单位到北京：在提交其他材料不变的情况下，还须提交外省市当地电影主管部门的变更出品单位批复。

3. 英文片名译名申请

（1）英文片名译名申请书一份；

（2）电影剧本（梗概）备案回执单（正本）复印件一份或摄制电影许可证（单片）。

4. 英文片名变更申请

（1）英文片名变更申请书一份；

（2）电影剧本（梗概）备案回执单（正本）复印件一份或摄制电影许可证

（单片）；

（3）原英文名批复件正本复印件一份，影片英文片名的变更申请（应在电影完成片审查前提交）。

5. 影片摄制延期申请

（1）影片延期申请书一份；

（2）电影剧本（梗概）备案回执单（正本）复印件一份或摄制电影许可证（单片）。

6. 影片撤项审批

（1）影片撤项申请书一份，提交批准备案后的影片由于特殊原因不再继续摄制的，应书面提出影片撤项申请；

（2）电影剧本（梗概）备案回执单（正本）复印件一份或摄制电影许可证（单片）。

三、完成片送审阶段

（1）影片摄制完成后，各方约定的出品方负责在国家电影局电子政务平台填写"影片送审"栏目，在线填报送审影片申请，并同时报负责出品方工商注册登记所在地省级电影主管部门，打印相应的文件，并由该部门出具对影片的初审意见（图4-2）：

a. 数字高清带（HDCAM）、DVD（2张），带子与包装盒的正面、侧面均须贴有片名，影片右上角标注时码；

b. 国产（合拍）影片审查报批表一式三份，需加盖第一出品单位公章，"三重一合"影片，联系方式需加注联系人；

c. 主要创作人员登记表一份，加盖公章，身份信息必填；

d. 完成台本的电子文档（刻录光盘一份）；

e. 影片英文片名译名的批复正本复印件一份，须提前书面报告，经同意后印制在中文片名下面，同时压在影片片头方可送审；

f. 同意增加或变更出品单位的批复的正本复印件一份，出品单位数量与出品人数量相符，出品人即法定代表人；

g. 同意更改影片片名的批复的正本复印件一份；

h. 交回电影剧本（梗概）备案回执正本一份或摄制电影许可证（单片）；

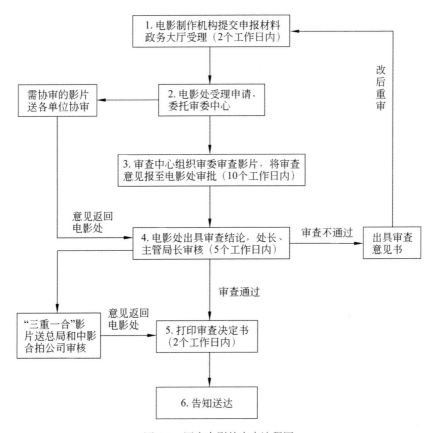

图 4-2　国产电影片审查流程图

i. 境外主创人员批复正本复印件一份；

j. 影片联合摄制单位签署的联合摄制协议书（合同）（复印件 1 份）；联合摄制单位是政府部门的还须提交书面授权书（原件 1 份）；

k. 相关剧照和海报的电子文件（光盘）一份：省级电影主管部门或电影审查委员会审查合格的，发给《影片审查决定书》；审查不合格或者需要修改的，应在《影片审查决定书》及《影片审查意见表》中作出说明，或者修改完成后发放《影片审查决定书》。

（2）影片经省级电影主管部门审查通过后，可持以下材料至总局电影局办理，省级电影主管部门一次性领取《电影公映许可证》片头（即龙标）手续：

a. 影片 DVD 一套（已按省级广电部门的意见修改完毕）；

b. 省级广电部门出具的《影片审查决定书》（须加盖电影审查委员会或省级广电部门公章）；

　　c. 省级广电部门出具的《影片审查意见表》(须领导签字，加盖电影审查委员会或省级广电部门公章)；

　　d.《国产影片审查报批表》一式二份 (须加盖第一出品单位公章、电影审查委员会或省级广电部门公章) 并附电子文档 (光盘)；

　　e.《主要创作人员登记表》一份并附电子文档 (光盘)；

　　f. 省级广电部门同意更改影片片名的批复；

　　g. 省级广电部门同意影片英文片名批复；

　　h. 省级广电部门同意增加、变更出品单位、摄制单位的批复，及联合出品、摄制合同 (出品人数量与出品单位数量须相符)；

　　i. 省级广电部门同意聘请境外主创人员的批复；

　　j. 影片完成台本的电子文档 (附光盘)；

　　k. 影片如系特殊题材 (如公安、司法、少数民族等)，须提供相关单位的协审意见；

　　l. 交回该片《电影剧本 (梗概) 备案回执单》(可为复印件)；

　　m. 经办人领取电影片头的授权书 (须加盖第一出品单位公章)；

　　以上材料无特殊注明均须提供原件，经核准无误后，发放片头。

　　(3) 影片终审：

　　领取《电影片公映许可证》片头 (即龙标) 后，请将以下材料提交广电总局，进行影片终审。审查合格的，发放《电影片公映许可证》。(以下所有影片格式均须加《电影片公映许可证》片头即龙标，中文片名下须加注英文译名，出品人数量须与出品单位数量一致。在每套带子、光盘与包装盒的正面、侧面均须贴有片名及出品方的标签)：

　　a. 数字电影母版一套 (如 D5 带、HDSR 带、数字硬盘等)；

　　b. 送审的数字母版须提交《电影片数字母版制作送审单》；

　　c. 影片 HDCAM 或 BETA 带一盘；

　　d. 影片 DVD 三套；

　　e.《电影片终审信息表》一份并附电子文档 (光盘)；

　　f. 影片国际乐效一套 (光盘)；

　　g. 影片如有修改，请送交最终完成台本的电子文档 (光盘)；

h. 相关剧照和海报，并附电子文件（光盘）；

i. 如涉及多家出品单位或联合摄制单位，请提交出品、摄制单位之间的合同复印件；

j. 经办人领取公映许可证的授权书（须加盖第一出品单位公章）；

k. 影片字幕制作须参照《国产电影片字幕管理规定》及《关于规范电影片署名相关事项的通知》。

四、电影内容审查标准

（1）审查标准：

《电影产业促进法》第十六条规定，电影不得含有下列内容：

a. 违反《宪法》确定的基本原则，煽动抗拒或者破坏宪法、法律、行政法规实施；

b. 危害国家统一、主权和领土完整，泄露国家秘密，危害国家安全，损害国家尊严、荣誉和利益，宣扬恐怖主义、极端主义；

c. 诋毁民族优秀文化传统，煽动民族仇恨、民族歧视，侵害民族风俗习惯，歪曲民族历史或者民族历史人物，伤害民族感情，破坏民族团结；

d. 煽动破坏国家宗教政策，宣扬邪教、迷信；

e. 危害社会公德，扰乱社会秩序，破坏社会稳定，宣扬淫秽、赌博、吸毒，渲染暴力、恐怖，教唆犯罪或者传授犯罪方法；

f. 侵害未成年人合法权益或者损害未成年人身心健康；

g. 侮辱、诽谤他人或者散布他人隐私，侵害他人合法权益；

h. 法律、行政法规禁止的其他内容。

《电影剧本（梗概）备案、电影片管理规定》中第十四条规定，电影片有下列情形，应删剪、修改：

a. 曲解中华文明和中国历史，严重违背历史史实；曲解他国历史，不尊重他国文明和风俗习惯；贬损革命领袖、英雄人物、重要历史人物形象；篡改中外名著及名著中重要人物形象的；

b. 恶意贬损人民军队、武装警察、公安和司法形象的；

c. 夹杂淫秽色情和庸俗低级内容，展现淫乱、强奸、卖淫、嫖娼、性行为、性变态等情节及男女性器官等其他隐秘部位；夹杂肮脏低俗的台词、歌曲、背景音乐及声音效果等；

d. 夹杂凶杀、暴力、恐怖内容，颠倒真假、善恶、美丑的价值取向，混淆正义与非正义的基本性质；刻意表现违法犯罪嚣张气焰，具体展示犯罪行为细节，暴露特殊侦查手段；有强烈刺激性的凶杀、血腥、暴力、吸毒、赌博等情节；有虐待俘虏、刑讯逼供罪犯或犯罪嫌疑人等情节；有过度惊吓恐怖的画面、台词、背景音乐及声音效果；

e. 宣扬消极、颓废的人生观、世界观和价值观，刻意渲染、夸大民族愚昧落后或社会阴暗面的；

f. 鼓吹宗教极端主义，挑起各宗教、教派之间，信教与不信教群众之间的矛盾和冲突，伤害群众感情的；

g. 宣扬破坏生态环境，虐待动物，捕杀、食用国家保护类动物的；

h. 过分表现酗酒、吸烟及其他陋习的；

i. 违背相关法律、法规精神的。

（2）电影剧本立项审查相关规定：《广电总局关于改进和完善电影剧本（梗概）备案、电影片审查工作的通知》：

a. 电影制片单位（包括经工商注册登记成立的各类影视文化公司，下同）摄制电影，应在拍摄前由第一出品单位将电影剧本（梗概）送工商注册登记所在地的省级广电部门备案，省级广电部门应按照《行政许可法》规定的期限作出决定并上报广电总局，待总局公布备案结果后，由省级广电部门对持有《摄制电影许可证》的电影制片单位发放《电影剧本（梗概）备案回执单》、其他电影制片单位发放《摄制电影许可证（单片）》，修改后拍摄或不同意拍摄的应说明理由并书面通知制片单位；

b. 凡剧情主要内容和主要人物涉及国家安全、外交、民族、宗教、军事、公安、司法、历史和文化名人、敏感历史事件等方面的（以下简称特殊题材），省级广电部门须将电影剧本征得省级相关主管部门的意见后，方可备案；

c. 拍摄重大革命和重大历史题材影片、重大文献纪录影片、中外合作影片，由省级广电部门审核电影剧本后，按相关的管理规定报广电总局进行立项审批；

d. 中央和国家机关（军队）所属的电影制片单位摄制电影，将电影剧本（梗概）直接送广电总局备案或立项审批；

e. 各省级广电部门应将同意电影剧本（梗概）备案的情况及时报广电总局，内容包括：影片名称、备案单位（联系人、电话）、编剧姓名（实名）、故事摘要（300字左右）、备案意见等；

f. 广电总局对备案情况进行汇总、审核后，于每月上旬和下旬分两次在广电总局政府网站公布全国电影剧本（梗概）的备案结果。未经备案公布或立项批准的电影剧本（梗概）不得拍摄，完成影片不予受理审查。

（3）影片审查：

a. 电影制片单位摄制完成的影片，需按电影剧本（梗概）备案程序，送当地省级广电部门的电影审查机构初审，形成初审意见后由省级广电部门报广电总局电影审查机构进行终审；

b. 中央和国家机关（军队）所属的电影制片单位摄制的各类影片，直接报广电总局电影审查机构审查；

c. 广电总局电影审查机构审查的影片，审查合格的，由广电总局颁发《电影片公映许可证》；审查不合格或需要修改的，应书面通知制片单位；

d. 实行属地审查的省级电影审查机构，除对所属电影制片单位摄制的重大革命和重大历史题材影片、重大文献纪录影片、中外合作影片进行初审并报广电总局电影审查机构终审外，对其他各类影片进行终审（特殊题材影片须有省级相关主管部门的意见），审查合格的，由省级广电部门颁发《影片审查决定书》和《送审标准拷贝技术鉴定书》，制片单位持此文件并备齐相关材料到广电总局领取《电影片公映许可证》；需要修改或审查不合格的，应说明理由并书面通知制片单位；省级广电部门对个别难以作出审查决定或制片单位对审查决定不服的影片，可以提交广电总局电影审查机构审查，但须提供书面意见和理由；

e. 电影制片单位对广电总局电影审查委员会的审查决定不服的，可以自收到审查决定之日起三十个工作日内向广电总局电影复审委员会提出复审申请。广电总局电影复审委员会应在二十个工作日内作出复审决定，复审合格的，由广电总局颁发《电影片公映许可证》；复审不合格的，书面通知制片单位。

（4）其他有关事项

a. 本通知适用于各类国产故事影片、戏曲影片、动画影片、纪录影片、科教影片（不含国家定制的科教影片）、专题影片等以及专供电影频道播映的国产影片的剧本（梗概）备案和影片审查；

b. 本通知涉及的有关电影剧本（梗概）备案、影片审查的具体工作时限和送交的相关材料，仍按《电影剧本（梗概）备案、电影片管理规定》（广电总局令第52号）中第六条、第七条、第十七条、第十八条和《数字电影母版有偿收集暂行规定》（〔2008〕影字863号）的相关要求执行；

c. 影片拍摄过程中的相关管理工作，由接受电影剧本（梗概）备案的省级广电部门负责，凡涉及军队、公安、文物等协助拍摄及办理出入境手续的，由省级广电部门审核后，报广电总局批准。

（5）附录：《国家新闻出版广电总局关于试行国产电影属地审查的通知》：

省级广电部门和电影审查机构职责

a. 负责本行政区域内所属电影制片单位摄制的各类影片的审查，并在规定的行政许可时限内，作出审查决定，颁发《影片审查决定书》和相关文件，并负责电影审查中相关的制片管理工作；

b. 重大革命和重大历史题材影片，按规定要求，由省级广电部门电影审查机构审查通过后，送国家新闻出版广电总局重大革命和重大历史题材影视创作领导小组终审通过后，颁发《影片审查决定书》；

c. 重大文献纪录影片，按规定要求，由省级广电部门电影审查机构审查通过后，送国家新闻出版广电总局重大文献纪录影视片创作领导小组终审通过后，颁发《影片审查决定书》；

d. 中外合作影片由省级广电部门电影审查机构审查通过后，经中国电影合作制片公司审核通过，颁发《影片审查决定书》；

e. 制片单位持省级广电部门颁发的《影片审查决定书》和相关文件送国家新闻出版广电总局，办理领取《电影片公映许可证》的相关手续；

f. 制片单位对省级广电部门电影审查机构的审查决定有异议的，可以向国家新闻出版广电总局电影复审委员会申请复审。

国家新闻出版广电总局和电影审查机构职责

a. 负责全国电影管理和电影审查工作的指导、监管；

b. 负责对属地审查的影片（含相关材料）进行核准，并进行抽样检查，发现有与电影审查标准不符的问题，应在属地审查意见的基础上，提出修改意见，并向省级广电主管部门下发《影片核准意见书》；

c. 负责对中央和国家机关（军队）所属电影制片单位摄制的各类影片和进口影片进行审查（重大革命和重大历史题材影片、重大文献纪录影片和中外合作影片需先经相关审查机构审查），并在规定的行政许可时限内，作出审查决定，颁发《影片审查决定书》和相关文件，并负责电影审查中相关的制片管理工作；

d. 办理各类影片发放《电影片公映许可证》的相关手续；

e. 受理电影制片单位对影片审查决定存有异议的审查工作。

第二节 筹融资

"融资是一个企业的资金筹集的行为与过程，也就是说公司根据自身的生产经营状况、资金拥有的状况，以及公司未来经营发展的需要，通过科学预测和决策，采用一定的方式、从一定的渠道向公司的投资者和债权人筹集资金，组织资金的供应，以保证公司正常生产、经营管理活动的理财行为"[1]。

融资作为 IP 影视项目开发流程中重要的一环，决定着项目能否顺利进行。过去传统的融资模式为政府为主的公共资金、企业负债融资、实物抵押融资等，但经过资本市场发展、互联网的崛起，出现了企业上市融资、私募基金、互联网众筹、版权证券化等新型融资渠道，中小影视企业的"融资难"问题得到一定缓解。

从投资主体来看，IP 影视项目投资可分为个人投资、企业投资、政府投资和外国投资；从投资主体的所有制来看，IP 影视项目投资可分为国有投资、集体投资、私人投资和外国投资；从投资方式来看，IP 影视项目投资分为直接投资和间接投资；从投资时间来看，IP 影视项目投资分为短期、中期和长期投资，影视项目投资一般属于短期投资；从投资产业流向来看，IP 影视项目投资分为第一、

1 马璐 . 浅析中国文化产业之电影融资方式现状 [J]. 魅力中国 , 2014(10):2.

第二和第三产业投资，国产电影投资属于文化产业投资，归属于第三产业投资。

"从应用角度看，投资又可分为金融投资、项目投资、股权投资和创业投资（风险投资），影视项目投资属于项目投资；从投资风险来看，影视项目投资属于风险投资。风险投资主要在高风险高收益的产业进行投资，采取投资组合的方式减少风险。影视项目虽然具有特殊性，但它也是投资的诸对象中的一类，它同样遵从一般的投资学原理。"[1]

目前，很多国产IP影视项目是依靠向社会筹集资金用于电影生产的，这种资金筹措活动就是所谓的电影融资；从某种角度来看，IP影视项目融资决策实质上是投资决策的一个派生或从属决策。最为常见的社会融资方式有：银行借款、私募、发行债券和股票（对于上市公司而言）等。而值得关注的是，现金是电影企业的血液，IP影视项目的运作每时每刻都不能缺少现金流。

一、IP影视项目筹融资的原则

（一）适应性原则

与IP影视项目投资规模的适应性，是指要明确融资的目的就是投资。一定时期的投资规模毫无疑问地将决定融资规模。与IP影视项目投资时间的适应性，是指融资的时间应尽量与投资实际支出的时间相衔接，避免过早或过晚，以在保证项目正常运行的基础上降低利息或分红支出成本。IP影视项目的投资回收时间一般为2~3年，也有时间更长或更短一些的，因为一部分是电影前期筹备、摄制的时间；另一部分是后期制作、电影管理机构审查后定下上映档期的时间，再有就是影片上映期、最后的票房结算分成时间。

与国产电影企业管理能力的适应，是指IP影视项目应避免激进的融资行为，也不应频繁地更换融资方式，融资方式的选择应与所熟悉的投资者、融资对象、资本市场、融资工具及以往的历史惯例相适应。

（二）经济性原则

经济性原则是指IP影视项目应争取融资成本的最小化与融资效率的最大化。各类资本来源渠道为IP影视项目投资提供资金的源泉、融资场所及各种融

1　秦喜杰,欧人.影视投资分类、组合及风险控制研究[J].经济经纬,2006(5):152-154.

资工具，它们反映资本的分布状况和供求关系，决定着融资费用、资本使用成本大小和融资的难易程度。资本使用成本是融资必然要付出的代价，采取负债或贷款方式时是利息，采取股权出让时是分红，不同性质的资本对 IP 影视项目的财务风险的影响也各不相同，故要充分考虑资本成本、风险问题以及通过不同渠道、不同方式融资的时间效率问题。

（三）合法性原则

合法性原则是指 IP 影视项目融资时必须遵纪守法，严格履行融资合同中所承诺的各项责任和义务，维护融资各方的经济利益。应充分利用某些融资方式的相关优惠政策，具体运用时要适时、适度、适用、合理、合法。

二、IP 影视项目融资的多种制约因素

一是国产电影政策法规和宏观经济因素：包括经济增长、经济周期、通货膨胀、失业状况、财政货币政策、电影政策法规、资本市场波动、人口因素、电影市场状况、资金收益率等；

二是国产电影企业个别因素：国产电影项目投入规模和融资规模、拍摄进度、发行渠道、企业的增长率、企业经营的长期性、融资弹性、企业控制权、企业获利能力、企业的经营风险和财务风险大小；

三是 IP 影视项目资金组合因素：是指资金总额中短期资金和长期资金的相互关系及其数量比例，长期资金缺乏弹性，其融资成本较高；短期资金正好相反。一般有正常（短期占用资金由短期资金来融通，长期占用资金由长期资金来融通）、冒险和保守三种资金组合策略。

IP 影视项目融资决策，即 IP 影视项目投资中通过何种渠道、采用何种方式、在何时间以及以何成本融入多少资金的决策。对外负债的成本低，但风险大；对外发行普通股权益资本的成本高，但风险小。融资决策要确定一个合理的资本结构，即各种资金来源的相互关系及其比例关系，利用负债的财务杠杆效应，达到资本总成本最低的目的。

三、IP 影视项目资金来源及方式

"国产电影资金来源可分为内部资金（企业自行产生的资金，包括累计折旧、

资本金、资本公积金、盈余公积金、未分配利润、出售资产收益）和外部资金，而外部资金可分为短期资金来源和中长期资金来源：前者包括票据融资、银行短期贷款、发行商业本票、应付和预收款；后者包括银行中长期贷款、发行债券、租赁融资、股权融资。"[1]IP影视项目生产的主要资金来自社会（行业外民营公司、民营电影制作单位、外资等），还有一部分是国家资金。向社会公司募集可分为：投资者不承担风险，具有固定回报（实际上是变相贷款或"明投暗贷"）；投资者与发起方风险共担，投资收益按比例分红，而这是融资的主流。当前，包括上市公司在内的民营电影公司主要有华谊兄弟、光线传媒、博纳影业、万达电影等专业从事电影产业的投资公司。

四、IP影视项目主要融资方式的优缺点

作为一种无形资产投资，IP影视项目投资回收的主要渠道——电影票房收入，充满了不确定性，预测出的票房和实际票房常常相差甚远。

为规避IP影视项目投资风险，电影投资通常采用风险投资的运作模式，避免把所有的鸡蛋放在一个篮子里。一部电影通常都有几个投资方，如国产电影《西游·伏妖篇》就有21家投资机构进行投拍。对该部电影的运作方来说，除了自有资金外，其他投资者的投资都是直接融资；有的IP影视项目还需要银行贷款等间接融资。直接融资的基本特点是风险共担、收益共享，不用定期还本付息；间接融资的基本特点是需要按约定期限定期还本付息，不牵涉项目或企业的剩余收益，不干涉IP影视项目的具体运作。不同的融资方式有不同的适用范围，各自都存在优点和缺点（表4-1）。

表 4-1　IP影视项目融资方式优缺点

直　接　融　资		
融资方式	优　　点	缺　　点
股权融资（风投、私募、投资基金）	资金到位相对较快，不用还本，共担风险	股权评估作价较难，需要双方多轮协商，融资成本为股本分红

1　秦喜杰.中国电影产业投融资机制研究[M].北京：中国电影出版社，2018:52

直 接 融 资		
融 资 方 式	优　点	缺　点
上市融资	从资本市场上溢价融资，知名度高，没有还款压力，再融资较方便	上市进程较慢，需要信息披露和分红回报，融资成本为股本分红
被并购	获得被收购资金，或通过增资扩股引进有实力的大股东，促进企业的发展	失去对电影企业的控制权，评估作价较难，要协商双方在被并购后的企业中的人事安排
项目直接融资	针对某部影片，共担风险，共享电影放映后的净收益	双方协商电影项目价值及分成比例
影星片酬入股	共担风险，降低影片制作成本	要按协商好的影片股权比例分红
直接赞助（广告植入）融资	先期回收部分成本，降低投资成本及未来的票房风险	植入的广告可能会影响影片的连贯性、一致性等品质

间 接 融 资		
融 资 方 式	优　点	缺　点
银行贷款	资金到位相对较快，不参与电影净收益的分配	须不动产抵押或电影版权质押，或有担保，要还本付息，融资成本为贷款利息
明投暗贷	资金到位较快，主要以私募方式进行，有些担保基金可进行创业贷款	融资成本为较高比例的分红和在约定期限回购股份，或保底分红
债权融资	融资量大，不参与电影净收益的分配	手续复杂，须有发债资格，要还本付息，国产电影融资较少用到此种方式
众筹模式	互联网大数据融资平台，投资者众多，便于了解其观影需求，不保本，不干涉具体运营	一种理财产品，一般需要还本付息，但所投资的影片的票房预测可能会低于预期

第三节　前期筹备

前期筹备是 IP 影视项目开发的最初、也是非常重要的阶段。前期筹备不仅是为影视拍摄正常拍摄做准备，更是项目整体开发的统一筹划。整体考虑项目中的人员选择、物质储备、剧本开发、摄制进度、宣发体系、艺人肖像权以及

音乐等其他著作权的使用，一直到衍生品的开发，都要提前进行规划，胸有成竹方能运筹帷幄。

一、人员筹备：项目的核心因素

所谓人员筹备，就是建立一个优质的剧组，包括演员和职员。筹备期除了要注意优秀团队的搭建外，还应注意剧组人员的凝聚力，确保团队能在一个可能较长的周期中众志成城，齐心协力完成任务。而在剧组的诸多成员中，以下几个职位更应重点考虑：

（一）制片人

制片人相当于电影的项目经理，从项目的研发、筹备、生产再到项目价值的变现，制片人要全程负责。

制片人有两种。一种是影视公司发起的项目，这时候制片人是公司委派的项目负责人，要跟踪电影的策划、生成、发行等一系列活动，是出品人的代表。另一种制片人本身是项目的发起人，要从选择 IP 和组织编写剧本开始，之后在相关部门立项备案，确定导演、主演，以及完成筹融资布局，随后才能进入影片的摄制。

制片人的工作非常繁杂，要参与一部电影的几乎所有工作和决策所有关键要素，包括剧本筹划、组建剧组、管控拍摄、跟踪后期制作、制订宣发计划、开发映后影片价值等。

制片人对于项目能否顺利进行以及项目价值的深度开发起着关键性的作用。制片人也是项目风险管控的计划制订者和执行者，要从项目筹备之初就进行项目的风险评估，同时在项目进行阶段从各个层面控制风险，如果出现突发状况，制片人及时解决。

现在也有一些影片会聘请监制，这时候监制的作用也需要充分重视。总的来说，制片人是一个影视项目的核心人物，管控风险是其重要使命。在项目风险评估中，制片人也是一个重要的评估指标，评估时要参考其以前制作的电影，以及工作能力和管控风险的经验，同时还要考虑制片人对团队的管理才能、市场的把握能力等。

（二）导演

导演是一部电影的创作灵魂，在很大程度上决定着一部电影的艺术品质。在选择导演时，最重要的是要了解导演的过往经验和对于同类型题材作品的掌控能力。在确定导演之前，可以通过评估其以往作品的艺术和技术质量来衡量其创作水准，也可以通过调研以前合作过的工作人员来获悉该导演的性格特征、工作习惯和职业素养。总之，对拟聘用的导演尽量做到全方位了解，将对项目整体风险的认知和评估起到重要作用。另外，导演的市场价值也是需要考量的一个方面。一个拍出过著名作品、并有优异的历史票房业绩的导演，就比一个新人导演要保险一些，当然聘用这样的人才也须付出比新人高得多的成本。

近几年来，跨界导演成为电影行业内一大热点，包括演员跨界当导演，如徐峥、陈思诚等；也有作家跨界当导演，如郭敬明、韩寒等；还有主持人跨界当导演，如何炅等。这些跨界导演虽说是电影界的新力量，但他们都拥有大量的粉丝，本身就带有 IP 属性，可以给电影带来规模可观的潜在观众。而且跨界做导演本身就有话题性，可以作为电影宣传的热点话题。在评估这类导演时，还要考虑他个人的粉丝效应和话题性，同时也要衡量他作为导演的实际能力。

（三）演员

演员对市场的影响不言而喻，甚至影视剧中的个别明星会决定整个项目的最终成绩。不同演员有不一样的市场号召力，同时薪酬差别也很大。知名度高、经验丰富、粉丝众多、票房号召力强的明星，薪酬成本也较高；新人虽然薪酬相对较低，但面临的票房风险也较大。以往作品的市场表现、网络搜索率、话题量、粉丝数、点赞量、评论跟帖等，都是衡量演员价值和人气的方式。在聘请演员时，除了影片预算外，同时还要考虑演员与电影类型的匹配程度，如果一位经常出演爱情片的演员忽然转型去演一部犯罪片，就存在观众能否接受的风险。无论是出于年龄的原因还是观众趣味转变的原因，基本上每个演员在自己的演艺生涯中都会经历转型阶段，当明星希望改变自己的戏路、尝试新类型的时候，往往会主动降低片酬来争取自己心仪的角色。投资方、导演、制片人可以考虑给明星转型的机会，但也要考虑到风险的增加。在评估演员指标时，还要考虑演员的潜在升值空间，尤其是未来半年或一年内该演员将要出演的影视剧作品，参加的节目和活动，合作的导演、演员以及公司，影视作品播出的平台，这些作品的票房、收视

率预估等。

此外，影片的主演通常不止一位，目前国内的 IP 影视项目往往会聚集 2～4 位有票房号召力的艺人构成联合主演，这样可以降低影片的风险，但同时也会提高成本。还有一些其他领域的明星会跨界进入电影圈，例如歌星或电视剧演员，这一类演员此前已经积累了较多的人气，有大量的粉丝，出演电影会带来一定的潜在观众，但跨界也有一定的风险。综合来说，选择演员是一项非常重要的商业决策，除了考虑演员与角色的匹配度外，还要综合评估市场、档期、宣发等多方面因素。此外，联合主演之间的搭配，有可能带来正、负两方面的市场影响，特别是粉丝们的情绪波动，这些都需要考虑周全。演员和导演之间、演员和演员之间的关系因素也应在风险评估之列，关系到影片摄制过程中的效率和效果，这些都可作为二级指标进行衡量。

近两年，爆出个别演员的吸毒、嫖娼等违法行为，而广电部门也下文"封杀劣迹艺人"，导致电影不能按时上映，让投资方蒙受了巨大的经济损失。针对这种情况，在影片筹备阶段，应对拟聘请的演员进行职业操守、品行、作风和生活习惯的深入调研，对于道德风险过大的演员要尽量避免聘用。另外，还可以在合同中加入"道德条款"，从法律上给予约束。2019 年最大的丑闻莫过于影视演员吴秀波的"人设"崩塌，受该事件影响，其主演的电影《情圣 2》不得不重新翻拍或终止；和杨颖主演的电视剧《渴望生活》改为纯网播出；2018 年 3 月，影视演员高云翔在澳大利亚被曝性侵丑闻，导致其参演的电视剧《巴清传》无法播出，其所属公司唐德影视股价暴跌，市值缩水近 8.5 亿元，此外还包括因预售版权而需赔付的违约金。

（四）其他职员

除上述职位外，一个完整的剧组还应包括以下职员：导演组——副导演、执行导演、场记；制片组——制片主任、现场制片、生活制片、外联制片、监制、统筹、财务；剧务组——剧务主任、剧务助理、剧务；摄影组——摄影指导、摄影师、副摄影师、摄影助理、机械员、灯光师、灯光助理；美工组——总美术师、副美术师、美术助理及服装、道具、化妆等小组；录音组——录音师和录音员等。

在前期筹备阶段，项目组对这些人员的主要组成都要做到心中有数，与相关人员洽谈并签订聘用合同，并应详细约定相关职员的工作、聘用期限、双方权利义务以及工作成果权利归属等。电影是艺术性商品，艺术品质的表现与电影的主创团队有着绝对的关联性。可以说，主创团队的创作水准决定了电影质量的好坏。电影业作为内容为王的行业，过硬的艺术品质才能让一部电影有底气面对观众，同时获得良好的经济效益和社会效益。

二、物质筹备：项目的重要基础

IP影视项目制作是一项需要高投入、重装备的工作，在筹备期间对于物质方面的筹备是保证项目顺利完成的重要基础。物质筹备包括确定拍摄时间、地点，以及相关器材的落实等，如规划制作周期，安排摄制计划，选择内景、外景的拍摄地点，各种器材的租赁，置景地的租用，委托第三方制作各种需要的场景道具等。更重要的是在筹备期落实资金方面的问题，包括资金总预算、投资方的加入、制作预算分配、超支可能性评估、超支后的资金追加等。

（一）联合投资摄制

联合投资摄制，是几个投资方之间确定联合投资关系并规定各方权利义务的形式，其中包含的内容涉及影视项目整个摄制过程的各项内容，包括前期投资、摄制安排、经营推广与宣传发行、发行收入及其他收入的收益分配、影视剧的版权归属等。

投资主要应当考虑总预算、预算分配（通常包括筹备期的剧本支出费用、人员聘用费用、前期拍摄的剧组衣食住行的消耗、后期制作的剪辑包装费用、音乐制作费用、宣发费用、审批修改费用等）、各方投资比例、投资进度、是否设立共管账户、超支解决办法、第三方投资伙伴的引入等。

摄制阶段主要应当考虑制作方的选择、主创人员的确定方式、剧本的确定方式、报审方的选择等。

经营推广与宣传发行主要应当考虑各地发行方的选择、宣发成本的预算、商务合作（广告、招商、赞助等）方的选择，同时建议向发行方约定首轮发行

时间，以保证影视剧的发行效果。

收益分配主要应当考虑收益范围的确定（通常包括发行收入，商务开发收入，评奖、资助等意外收入等）、收益分配的顺序、回款账户的约定、收益分配的时间以及方法、收益的审核质询等。

版权归属是 IP 影视项目联合投资摄制中相当重要的一部分，通常各投资方会约定影视剧作品版权归某一方所有或由各方共同享用，包括影视剧在各种载体和播出媒体的复制权、发行权，该剧 DVD 等电子音像制品的开发权、发行权，信息网络传播权，数字付费电视、网络、移动电视、手机、音像制品等各种多媒体新媒体和将来可能产生的，未知媒体的出版和发行的权利，但对于影视作品的剧本、完成片、各种素材、衍生产品的版权及前述各项的开发、经营与收益权，我们更建议由投资方共同协商洽谈并确定，否则影视项目的后续开发会非常混乱，并且对各投资方都极为不利。

（二）置景地租用

通常置景地租用要约定好租赁场地的具体名称、租赁期限（包括整体期限及每日使用时间）、场地租金、租赁方的权利义务（如租赁方有权根据其拍摄计划安排演职人员出入景地，并有权根据拍摄需要布置场景、设置道具等）、出租方的权利义务（如出租方应保证租赁方的拍摄时间，配合置景陈设时间，及时提供相关道具，并保证租赁方便利使用场景地及顺利拍摄，委派专门的工作人员做好拍摄现场的清场、秩序维护和安全保卫工作等）。同时，租赁方应当要求出租方对租赁方的商业信息、拍摄内容等严格保密并约定泄密违约责任，以保证拍摄的安全及顺利。

（三）道具制作

影视剧拍摄过程中常需要特殊道具，这些特殊道具需要片方在筹备时期就考虑委托第三方进行制作，以保证道具被及时、合格地制作并投入拍摄使用。道具制作通常要约定好道具的具体名称、制作要求、制作费用、交付日期等；同时要注意约定片方可定期检查进度，发现不符合要求时及时提出修改意见并要求制作方修改。在费用支付方面应当约定按进度分期支付，以把控风险，保证道具按片方要求制作。

三、衍生开发筹备：项目的整体筹划

前期筹备之所以重要，就在于其不仅是影视项目的第一个阶段，要做好整个项目的拍摄、制作、宣传、发行等各项工作的前置准备；更在于前期筹备时，要对项目整体开发进行筹划，也就是在前期筹备时就应当为项目后期衍生开发做准备。

后期衍生开发包括进行影视作品的续集、后传、前传、电影、电视剧、网络剧等衍生影视作品的开发，以及舞台剧、话剧等艺术形式作品的开发，根据影视作品的一切相关内容进行桌面游戏、网页游戏、终端游戏（电脑、手机、平板电脑等）等游戏的开发，根据影视作品的一切相关内容进行文具、服装、配饰、玩具、主题公园、游戏嘉年华等衍生品的开发等。衍生开发的过程涉及著作权的多项权利，在前期筹备时，片方应当整体考虑后期有可能进行哪些衍生开发，并在筹备期即为获取相应权利做好准备且对衍生开发做好规划，从而使后期衍生开发能够有序进行。

片方在获得授权尽量扩大授权范围的同时，还需要在约定授权范围内，尽可能细致、明确。2014年，小说《盗墓笔记》作者"南派三叔"徐磊与千橡网景公司的著作改编权争议案的实质就是对改编权的改编形式、范围存在争议。双方对于授权范围中的网络游戏"Webgame"的理解发生了分歧。徐磊认为授权改编的"Webgame"不包括授权通过移动设备客户端运行的游戏，而千橡网景公司则认为"Webgame"的定义未限定在PC端，也包括移动端游戏。而最终法院支持了原告，认定千橡网景公司改编及提供客户端游戏的行为超出授权范围，侵犯了徐磊的改编权、信息网络传播权，应承担停止侵权、赔偿经济损失的法律责任，判决千橡网景公司立即停止提供涉案移动端游戏服务，同时赔偿徐磊经济损失10万元。

第五章　IP 影视项目的宣发

第一节　营销策略

一、借势营销

借势营销，即借助有一定影响力的人物、事件或环境，将企业产品与这些热点人物、事件或环境建立联系，从而将公众的注意力从热点转移到企业或产品身上，达到营销目的。

IP 电影在进行借势营销时具有天然的优势。一方面，在将一个 IP 项目进行电影改编之前，原 IP 文本已经经过市场验证，获得部分消费者的认可，具有一定的品牌效应，因此，IP 电影在进行借势营销时可以直接借助原 IP 品牌的影响力，与原 IP 文本建立紧密的联系，将围绕在原 IP 文本周围的消费者转移至 IP 电影。

另一方面，"大 IP＋ 明星"几乎是 IP 电影的标配，IP 电影在进行借势营销时将影片与出演的明星建立联系，将公众对明星的关注转移至对影片的关注，将粉丝对偶像的消费扩展至对影片的消费。

还有，受消费文化的影响，消费者更关注符号价值，表现在 IP 电影中，消费者更加关注 IP 电影的品牌符号、人物符号、环境符号，为 IP 电影借势 IP 品牌、借势明星、借势环境提供文化支持。此外，随着媒介环境的变迁，借势营销更加强调对环境、氛围的利用。在互联网语境中，消费者在不同的场景中来回切换：

消费场景——关于一部影片的票房信息；社交场景——朋友圈中针对一部影片的讨论；娱乐场景——粉丝群体一场仪式化的观影活动。IP电影在进行借势营销时可以借助各种场景、舆论环境，引起公众对影片的关注，并促成其向票房的转化。

（一）借原IP品牌吸引"原著粉"

IP电影在借势营销时，要强化其与原IP品牌的联系，缩短与原著粉丝的距离，在影片海报的设计、电影主创人员的公开言论等方面都要考虑原著粉丝的情感。在营销阶段，IP电影所表现出的与原IP品牌关系的强弱将直接决定借势营销的效果、成败，即能否最大限度实现原著粉丝向IP电影粉丝的转换。通过对比影片《九层妖塔》和《寻龙诀》的借势营销策略可以验证上述观点。

这两部影片均改编自天下霸唱的网络小说《鬼吹灯》，二者对于原著粉丝的两种截然不同的态度，造成两部影片在票房和口碑的两极分化。天下霸唱自2005年起在天涯论坛上创作盗墓题材的网络小说，经过长期的创作和推广，积累大量读者，粉丝群体以"灯丝""原著党"等自称，来标榜自我身份。《九层妖塔》和《寻龙诀》两部影片无论从影片内容还是宣传都表现出对原著的不同态度，其市场效果也截然不同。

首先是影片内容对原著的尊重程度。《九层妖塔》的导演是著名的文艺电影导演陆川，他对于该影片的定位是"怪兽＋超级英雄"，与原著的盗墓题材相去甚远，后被粉丝诟病为"粉碎性改编"。导演陆川认为，电影改编不需遵循任何原则，他将原著小说比喻为食材，如何改编是"厨子"的自由。网民"地狱冥想"在豆瓣影片发表评论道，导演陆川拍出一部自己满意的作品，却忘记最根本的一点，即这部影片是拍给谁看的、谁能接受这类电影——广大原著粉。《鬼吹灯》这一IP最大的受众和口碑来源是原著书迷，而导演陆川完全剥离原著设定，在广大原著粉丝看来，这是一种背叛。随着事态的不断升级，天下霸唱一纸状书状告导演陆川侵权，而原著粉丝在豆瓣、百度贴吧等平台发表的评论成为控告影片《九层妖塔》歪曲原著、篡改严重的重要依据，该侵权案天下霸唱胜诉。

反观影片《寻龙诀》，保留盗墓这一基本元素，主要人物关系的设定也在原著粉丝的认同范围内，且由天下霸唱亲自担任该影片的编剧，最大限度保证该

影片的"原著气质"。在影片《寻龙诀》预告片末尾,大金牙(影片中的人物)的扮演者夏雨掷地有声地说出"这才是正宗的'摸金'范儿",显示自己的"原著气质"和正统地位,这既强化与原IP的联系,又满足原著粉丝的期待。

因此,IP电影在进行借势营销时,要利用IP品牌的影响力,在IP电影与IP品牌之间建立强联系,实现IP原著粉丝向IP电影粉丝的转换。一方面,影片的主创团队就IP电影发表的公开言论要考虑IP原著粉丝的身份认同、审美认同需求,主动将IP电影与原IP文本建立联系;另一方面,影片的宣传海报、预告片要强化影片的"原著气质",突出显示IP品牌,实现IP电影的借势营销。

(二)借影视明星吸引"明星粉"

"大IP+明星"是当前国产IP电影的标配,因此,IP电影在进行借势营销时要关注影视明星的影响力,借势于影视明星,实现"明星粉"向IP电影粉丝的转化。明星影响力的不断扩大、粉丝经济的日渐崛起,催生粉丝电影。粉丝电影,即迎合特定明星粉丝群体的喜好,将特定明星粉丝群体视为目标受众而开展的一个电影项目,要求在电影的营销和市场推广阶段更加突出明星要素,吸引明星粉丝群体的关注。

一是影片的宣传片要突出明星符号,影片的宣传活动要满足粉丝期待,例如举行粉丝提前观影活动、开设粉丝专场。影片《孤岛惊魂》是一部典型的粉丝电影,该影片投资不足500万元,票房收入9 000万元,这一票房成绩很大程度上源于影片主演杨幂粉丝的支持,该粉丝群体以"蜜蜂"自称,在《孤岛惊魂》开拍前自发关注影片动态,开会讨论影片宣传,并在百度贴吧、微博等平台发帖宣传,分工合理、各司其职,影片上映时全国包场看影片《孤岛惊魂》,仅"蜜蜂"群体包场看电影这一行为直接贡献票房约20万元。粉丝群体的自发性、狂热性只是票房成功的一方面,影片生产方的宣传营销手段是票房成功的另一方面。片方在微博和网络营销环节以及宣传片的拍摄上,都将"杨幂"这一符号作为影片的宣传重点。在影片的上映阶段,影片生产方会通过为粉丝群体提前开设专场、携主创团队与粉丝群体互动等形式,既满足粉丝期待,也进行了影片宣传。

二是利用明星微博账号,宣传影片信息,分享影片拍摄花絮,与粉丝互动;组织主演明星在各城市路演,满足粉丝期待,进而实现由明星粉向IP电影粉的

转化。影片《小时代》系列尽管备受争议，但从票房上来看，它是成功的，该影片也是 IP 电影进行借势营销的典范。影片《小时代》系列，选用大量极具号召力的人气明星，将杨幂、陈学冬、郭采洁、柯震东等明星符号都作为关键词与影片《小时代》捆绑在一起，因此影片在进行宣传时，注重利用明星符号营销，一方面导演郭敬明携主创团队在全国范围内的 60 个城市展开"首映嘉年华"活动；另一方面，各主演明星在微博上分享影片拍摄的花絮、个人的拍摄感受等，引发粉丝群体的评论、转发、点赞等互动行为。以明星个人粉丝为核心宣传对象，粉丝的自发性、互动性和狂热性以及其"产消者"的特质又进一步扩大宣传范围，最后形成一个良好的营销效果。

（三）借线上线下活动吸引"路转粉"

粉丝群体具备"产消者"特质。"产消者"是"生产者"和"消费者"的合称，无论是原著粉丝还是明星粉丝，这些群体都既是 IP 电影的主要消费者，又是 IP 电影生产者，而且后者的身份更为重要。粉丝群体作为 IP 电影生产者主要表现在该群体成员强烈的二次创作欲望，他们出于对原著的狂热喜爱，急于向外界标榜他们的原著粉身份，获取认同，因此片方有意识为这一群体搭建线上线下创作平台，使其自发为电影炒热度。粉丝群体的这一"生产者"行为又不可避免地吸引众多"路人"的关注，为"路转粉"提供可能。

1. 借线上活动营造影片热度

线上活动即在网络上进行的活动，电影的线上营销活动一般通过发起网络投票、讨论话题等形式展开。IP 电影在进行线上营销时，一要利用幕后花絮，展现影片特色、形成轰动效应、吸引"路人"关注，例如影片《流浪地球》宣发团队将影片的拍摄幕后视频以及该影片的特效制作解析视频投放在微博平台，获得中科院国家天文台和宇航员杨利伟的发声支持，一系列专业的解析和来自权威的肯定为影片《流浪地球》赢得大量"路人"的支持。

二要综合利用传统媒体和新媒体的优势，形成线上宣传矩阵。一方面，传统媒体的权威性能够为影片带来良好口碑；另一方面，新媒体的互动性能够最大程度调动消费者的参与热情，吸引"路人"关注。《哪吒之魔童降世》之所以取得票房口碑双丰收，除了创作团队对影片内容的精雕细琢，还有宣发团队的宣传营销策略。《哪吒》热映不仅得到主流媒体的关注与报道，还利用网络媒体

制造声势，在微博、抖音这类自媒体平台开设官 V，电影的主创人员，从导演到配音演员再到影片内的人物形象、台词以及音乐制作人、插画师等轮番上热搜，通过发起"饼渣 CP""哪吒和敖丙 CP 粉""导演团队十七年死磕动画"等话题吸引关注与讨论，这一系列的动作制造出影片的"想看"热度、预告片热度、搜索热度、微信热度、微博热度以及新媒体热度。影片热度的席卷不仅会带动粉丝群体，更为重要的是对"路人"的带动，无论是影视资讯网还是社交平台都频繁地出现《哪吒》，"路人"出于对周围环境的"验证"或是融入这样的媒介环境，选择观看《哪吒》，这便是"路转粉"的产生逻辑。

2. 借线下活动将影片信息渗透至消费者的生活空间

线上活动只能关照到消费者生活空间的一个层次，要想使影片完全渗透进消费者的生活空间，线下活动也必不可少。

IP 电影在进行线下营销活动时，一要注重电影路演，精选路演的城市、精选路演对象，既回馈粉丝，又吸引"路人"。影片导演携主创团队在不同城市路演，影片《小时代》就成功利用电影路演进行线下营销，取得不错的票房成绩。导演郭敬明携主演人气明星在全国范围内的 60 个城市宣传，一方面是对粉丝群体的吸引与回馈；另一方面，片方营造出的"偶像"与"粉丝"的大型会面场景也会吸引"路人"的关注：受信息传播接近性的影响，"路人"选择观看该影片，为"路转粉"提供可能。同样影片《驴得水》的成功，也正是由于影片上映前期在高校的路演，为影片积累足够人气。该影片改编自同名话剧，作为一部小成本电影，能够取得良好的票房和高达 25% 的排片率，电影的前期营销功不可没。在该影片上映前期，宣发团队就明确影片核心受众为年轻群体，因此该团队选择一二线城市的高校，在高校内进行为期半个多月的校园巡演，这不仅满足喜爱"开心麻花"团队的粉丝群体的期待，也通过这一线下造势吸引更多的"路人粉"。

二要结合影片的 IP 特色，展开形式丰富、独特的线下宣传活动。例如，由小说改编的 IP 电影，可以针对读者群体举行大型读书会；由歌曲改编的 IP 电影，可以利用演唱会宣传影片信息；由游戏改编的 IP 电影，可以邀请玩家实体体验或是举行角色扮演游戏。例如，影片《古剑奇谭之流月昭明》，改编自游戏《古剑奇谭二：永夜初晗凝碧天》，该影片的系列线下宣传活动可以借鉴：一是邀请

消费者提前体验其即将上市的角色扮演游戏《古剑奇谭三：梦付千秋星垂野》，并为古剑玩家提供影片首映礼免费观影活动；二是参加广州 CICF 中国国际漫画节动漫游戏展，并邀请《古剑奇谭三》女主角的配音演员与展厅内玩家进行游戏比拼，拓宽影片宣传阵地，实现游戏与影片的 IP 联动。

二、社群营销

个性化是国产 IP 电影的消费文化特征之一，消费者通过消费某 IP 电影满足参与、探索心理，塑造个性自我，构建自我认同、身份认同，进而建构社群、使个人归属于某一群体，并区别于其他群体。社群营销，即以社群为基准，企业通过与消费者建立联系、维系情感实现分众营销和精准营销。因此，针对消费者的个性化消费，IP 电影在营销时要用好社群营销。

IP 电影在进行社群营销时具有天然的优势。首先，IP 品牌已经获得市场认可，具有现成的粉丝社群。粉丝社群是网络社群的一种形式，互联网成为粉丝社群的活跃地，百度贴吧、新浪微博、豆瓣网都是粉丝社群活动的重要场地。粉丝通过加入以某位明星为标志的亚文化群体，即粉丝社群，寻求价值认同；在粉丝社群内部，粉丝个体通过点赞、评论、转发、投票、消费明星周边产品等行为参与社群活动，表明社群成员身份。粉丝经济的出现，正是由于粉丝狂热的社群参与行为。片方可以直接利用粉丝社群，加强与粉丝群体的联系，搭乘粉丝经济这一"便车"。其次，移动互联网的出现和普及，催生社群经济。早期互联网时代，虚拟性和不确定性使得网络社群的经济效益不明显，社群组织也较为松散；而移动互联网时代，身份验证、地理位置等功能的配备，极大地增强了网络社群的真实性和信任感，网络社群的强关系网络和弱关系网络都得到不同程度的拓宽。伴随着微信、微博、论坛等社交媒体的普及，电影营销理念由院线推广向"消费者为中心"转化；随着社群经济的崛起，利用社交媒体进行电影营销往往能为电影带来更高的热度和票房。最后，社群经济成为主流经济模式，消费者的消费行为、观影习惯都与社群联系紧密。受消费文化的影响，消费者的消费行为诉诸更加个性化的需求，例如获得个人认同、审美认同、群体归属，社群营销能够更加适应消费者的观影习惯、满足消费者的个性

需求。

（一）利用社交媒体建立良性营销关系

移动互联网的发展，将营销的理念进一步革新，电影的营销逐渐从院线推广转向以消费者为中心进行推广，"互动"与"交互"的元素越来越成为电影营销时要重点考虑的要素。在这一背景下，利用社交媒体进行 IP 电影的营销将更加适应当前的媒介环境，也更能适应当前消费者"社交化"的观影习惯。社交媒体，是在网络技术的支持下，具有典型互动特征的新媒体，它旨在为用户搭建一个平等的对话环境和公开透明的表达平台，用户可以自由地在该平台上发表言论、分享信息，并就他人的言论或信息进行评论和讨论。

社交媒体营销的本质即依赖用户之间的关系进行信息的传递。微博是典型的弱关社交媒体系营销平台，用户的联系通过关注与被关注建立，用户关注某账号后便可接收该账号的消息，因此通过微博可实现 IP 电影精准营销，直击目标受众。同时，微博的开放性使得电影信息的传播、电影话题的讨论更加方便、快捷。微信是以亲缘关系为核心的强关系社交媒体营销平台，因此可通过微信传播电影信息，增加信息的可信度，利于形成口碑效应。

1. 利用微博平台，实现 IP 电影的"弱关系"营销微博营销

通过微博平台进行的营销活动，企业将有关产品信息投放在微博平台上，借助意见领袖即"微博大 V"的力量，形成众多微博用户对该产品信息的讨论和评价，使得产品信息迅速地、大范围地为用户知晓。

当微博用户存在"关注与被关注"的关系时，可以通过点赞、评论、转发等方式与平台好友就该产品信息展开互动讨论；当不存在"关注与被关注"的关系时，平台用户也可以就有关该产品信息的同一个微博话题展开互动讨论，用户通过参与获得认同，成为微博营销的重要一环。

IP 电影在利用微博平台，进行社群营销时：

一要建立 IP 影片官方微博，并利用 IP 影片主演的微博力量，借助 IP 品牌粉丝以及影视明星的粉丝形成 IP 影片"一轮微博营销"。例如，影片《流浪地球》之所以取得票房佳绩，除了影片本身的质量过硬，其营销手段也不容小觑。在影片营销前期，《流浪地球》官方微博，以及影片的主创团队，包括导演郭帆，

主演吴京、屈楚萧、李光洁、吴孟达、赵今麦等组成微博宣传矩阵，通过原IP粉丝以及演员粉丝与主创团队的互动、粉丝群体的自发扩散形成"一轮微博营销"。

二要利用"微博大V"等意见领袖的微博力量，通过意见领袖与粉丝的互动以及粉丝群体的自发扩散形成影片的"二轮微博营销"。以影片《流浪地球》为例，经过影片主创团队所组成的微博宣传矩阵的"一轮微博营销"后，"人民日报""紫光阁""腾讯新闻""今日头条"等官方微博声援影片，众多明星以及"微博大V"等意见领袖也纷纷声援该影片，这些意见领袖与粉丝的互动以及粉丝群体的自发扩散形成该影片的"二轮微博营销"。

三要利用UGC即"用户生成内容"，就微博用户自发生成的有关IP影片的微博话题展开互动与讨论，形成影片的"三轮微博营销"。以影片《流浪地球》为例，该影片首映过后，在微博平台形成诸多用户推动生成的UGC内容，例如"燃气灶是发动机塔台原型""流浪地球造句大赛"，这些微博热门话题由用户参与、用户主导生成，UGC在微博平台的广泛传播，成为影片营销的"助燃剂"，形成影片的"三轮微博营销"：一方面，用户就这些共同的话题在微博平台展开互动与讨论，通过自己参与生成内容获得个人认同；另一方面，这些就共同微博话题讨论的用户形成一个虚拟的社群，因此，参与微博话题讨论等同于加入该虚拟社群，用户由此获得群体认同，收获群体归属感。

四要把控微博营销节奏，不断更新微博热搜话题，确保话题新颖度以及与影片的贴合度，进而保证影片热度，达成影片的"多轮微博营销"。仍然以影片《流浪地球》为例，该影片在上映期间不断更新微博热搜话题，确保影片热度，且更新的微博热搜话题内容新颖、极具特色。例如每当《流浪地球》票房增加1亿元，制片方就会在微博上推出一个新的海报样式，祖国山川大河、优秀的传统文化、影片经典剧照、主演人员等元素都成为新推出海报的亮点，吸引大量微博用户特别是各路粉丝群体的点赞、转发、评论，借助微博用户特别是粉丝群体的力量达成"多轮微博营销"，时刻把控消费者的注意力。

2. 利用微信平台，实现IP电影的"强关系"营销微信营销

利用微信这一社交平台进行营销活动，电影在进行微信营销时主要通过微信公众号运营、微信电影票平台营销、微信朋友圈信息流广告营销以及利用微

信的多平台互动功能营销等方式进行。

　　IP 电影本质上是一种面向粉丝群体的电影，微信公众号的使用可以让制片方通过注册微信订阅号或服务号，向粉丝群体推送影片信息、组织有奖征集、推选优秀影评，直接与原著粉丝互动交流，及时掌握粉丝信息、需求、情绪以及反馈，集聚粉丝，进行粉丝关系管理。相对于微博的弱关系，微信公众号能够以强关系展开精准营销以及粉丝营销。IP 电影在利用微信平台，进行社群营销时：

　　一要利用微信朋友圈信息流广告，智能推荐影片信息，引发用户的社交欲望，例如晒广告，发表调侃式、创意式的评价。微信朋友圈信息流广告，是指投放在用户朋友圈的广告，用户在查阅好友动态的时候，广告信息以原创好友动态的形式出现在用户的好友动态列表中，且广告信息的投放并非"千人一面"，不同属性的社交群体会接收不同的广告信息，根据用户喜好智能推荐。这样的一种创新广告形式不仅没有使用户产生反感情绪，反而引发用户的社交欲望，用户纷纷晒广告，发表调侃式、创意式的评价。影片《爸爸的假期》最先尝试投放微信朋友圈信息流广告，以预售票方式开展营销，实现影片口碑传播和电影票销售的一体化对接，既优化消费者的购票体验、缓解供需矛盾，又提升粉丝黏性和活跃度。

　　二要利用微信朋友圈以及微信公众号与粉丝展开互动，以更加多样化、新颖化的形式将 IP 影片信息隐形传递给粉丝群体，例如发放粉丝福利。以影片《何以笙箫默》为例，该影片改编自顾漫同名小说，首次尝试以明星个人身份发送朋友圈信息流广告进行电影推广，影片主演黄晓明为该影片做微信朋友圈信息流广告，在微信朋友圈以及微信公众号与粉丝互动，以送福利的形式将影片信息隐形传递给粉丝群体。此外，片方还将该广告与微票儿平台形成合作，用户点开该条广告可享受购买电影票的优惠折扣，参与互动还有机会获得免费电影票，这一系列的微信营销活动既利用用户微信关系传递影片信息，也激发用户的观影热情。

　　三要联合微信电影票，开展特色营销活动，例如，组织特定群体提前观影，开展影片"打赏专场"等活动。微信电影票是一个在线票务，其宗旨是做"电影票里的微信"，更加注重其社交属性，连接内容、社交、电商，沟通用户方、

院线方、片方。影片《十万个冷笑话》，改编自同名漫画，与微信电影票合作在部分一线城市推出"打赏专场"的营销活动，观众可以先观看影片，再扫描二维码，选择具体金额打赏给"时光机"；并打出营销文案"5 块不嫌少、100 块不嫌多、一毛不给也没关系"。这一创新做法吸引大量微信用户参与，并主动将这一新型观影体验分享至自己微信朋友圈。

四要利用微信电影票对 IP 电影的系列衍生品进行精细营销，推出创意正版衍生产品，完善 IP 电影消费体验。衍生品是 IP 电影产业链的重要一环，利用微信电影票对电影衍生品进行精细营销。国外的 IP 电影《复仇者联盟 2》的营销策略值得关注。该影片上映前，迪士尼电商与微信电影票开展合作，推出正版衍生产品；更有意思的是，微信电影票还联合授权商推出"微票儿"品牌专属衍生品，丰富衍生产品种类，完善电影消费体验。

五要关注消费者的多平台使用习惯，利用微信多平台互动的功能，实现 IP 影片的多平台联动营销。多平台互动，即营销活动不局限于微信平台的内部，而是跨平台、多平台的联动。微信作为一个开放的平台，不仅可以将平台内部的信息分享至其他平台，其他平台的信息也可以通过"分享至微信朋友圈"这一形式进入微信平台。目前，消费者已经养成多平台的使用习惯，即消费者除了使用微信这一平台还会使用微博、QQ、淘宝、支付宝等平台。影片《爸爸去哪儿 2》在营销时充分利用微信的多平台互动功能，推出电影微信群与电影官方微博的双线互动，用户在微博平台晒电影票，便可进入微信群抢红包，而发红包的是影片的主演陆毅父女、黄磊父女、杨威父子等，消费者出于"近距离"地与"星爸萌娃"互动需求以及利益导向，积极参与到该营销活动中去，不仅自己为该影片提供票房支持，更将电影票分享至自己的社交平台，吸引更多好友观影。

（二）利用粉丝社群实现自营自销

IP 电影在进行社群营销时，要关注已有的、围绕 IP 电影的粉丝社群，这些粉丝社群可以是基于 IP 品牌而产生的原著粉丝社群，例如"乌龟后援团"粉丝QQ 群、"漫漫龟途"粉丝 QQ 群、"何以笙箫默吧"百度贴吧、电视剧《何以笙箫默》的官方微博，这些都是在影片《何以笙箫默》产生之前，就已经存在的基于 IP 品牌的粉丝社群。除此之外，基于 IP 影片主演明星而形成的粉丝社群，

也是 IP 电影在进行社群营销时要关注的对象，例如粉丝后援团的微博。

虚拟粉丝社群的产生，使得粉丝社群的营销模式发生变化。在虚拟粉丝社群中，粉丝群体不再只是"凝视"明星或作品，他们可以在这一虚拟社群中讨论、参与和关注自己感兴趣的对象与话题，粉丝与粉丝之间基于共同的爱好形成一个关系网络，实现信息的裂变式传播。

因此，利用粉丝社群进行 IP 电影的营销，要转变传统的传播思维，以社交思维为主导，通过制造有社交点、兴奋点以及分享点的话题，调动粉丝的参与热情，建立粉丝人人参与的营销模式。粉丝是异常活跃的受众，一方面他们在精神上坚定的支持、追随、拥护某个明星、作品或节目等，另一方面他们在现实行动中会以实际行为支持他们的"被粉"对象。粉丝并非孤立地存在，而是自发结成社会关系网络，形成社群组织，产生粉丝文化。粉丝经济，从本质上来看由消费者主导营销方式，以粉丝社群为营销手段实现情绪资本的不断增值。例如，影片《左耳》改编自饶雪漫同名小说，该影片的宣传语"甜言蜜语，说给左耳听"，被该 IP 的原著粉丝在个人的社交朋友圈以及微博的热门话题大范围传播，这一传播行为既使得粉丝的情绪得以宣泄、群体认同得以构建，也是利用粉丝社群、对该影片进行营销的一种方式。

三、情感营销

情感化是国产 IP 电影的消费文化特征之一，即在消费文化中，消费者在消费过程中更加感性和情绪化，更注重个人的体验、情绪的宣泄、情感的满足。IP 这一概念的核心元素是"消费者情感共鸣"，IP 电影的实质是经过市场验证、承载消费者情感的影片，因此，针对消费者的情感化消费，IP 电影在营销时要用好情感营销。

IP 电影在进行情感营销时具有天然的优势。

第一，IP 电影的 IP 元素本身就是一个凝聚消费者情感的品牌，IP 这一概念的核心元素是"消费者情感共鸣"，IP 电影的实质是经过市场验证、承载消费者情感的影片，通过激发和满足消费者的情感诉求来实现影片的营销目标。

第二，在当前消费社会主导、消费文化盛行的市场，消费主体更加个性化、

情绪化、差异化、多样化，适时适势地利用情感元素，即利用消费者对 IP 的品牌情感进行营销，将会有事半功倍的效果。受消费文化的影响，人们的消费习惯已经从量的消费阶段、质的消费阶段，过渡到营销大师菲利普·科特勒提出的感性的消费阶段，相比理性消费者，情感经济更倾向于将消费者视为感性的人，即有情感的人，而经济效益的取得也越来越依赖消费者情感的投入。情感经济消费，是指消费者消费某一产品是为了满足其情感需求，在电影的情感经济消费中，消费者作为情感消费的主体，通过电影消费寻求情感共识，满足情感需求。

第三，社会的碎片化、人际关系的疏远化，导致人的情感需要以及情感满足方式发生了巨大变化，过去人们倾向于选择沟通倾诉来满足自身情感需求，而现在情感经济消费成为人们满足情感需求的重要手段，人们渐渐倾向于、习惯于从市场获取情感慰藉，这为 IP 电影的情感营销提供市场支持。IP 电影的情感营销逻辑为：IP 电影的消费者为了满足心理认同，以情感为出发点，以"使用与满足"为落脚点，这里的情感可以是对 IP 品牌的情感、对 IP 粉丝群体的认同情感，也可以是消费者的某种特殊情感，例如爱国情感、怀旧情感，等等。IP 电影的生产者通过符号文化构建虚拟情景，来获得消费者的情感认同。

（一）唤起消费者的互动热情

情感营销，最根本的方法是在与消费者建立关系的基础上，展开全面的互动。

IP 电影在进行情感营销时，要主动将消费者的参与行为纳入电影制作、电影营销的环节。消费者参与（Consumer Engagement），是指消费者与影片的关联，这一关联使得消费者从认知、情感到行为关注该影片，并对其产生持续的兴趣。

在消费文化的影响下，消费者的情感需求日益扩大，个性化需求也日益扩张，人们越来越注重产品或服务的获得过程，希望参与产品或服务的设计、制造与营销过程。因此，IP 电影在进行情感营销时，要唤起消费者的互动热情：

一要创造条件，让消费者主动参与到 IP 电影的营销环节，通过生产者和消费者的互动交流，合力完成影片宣传信息的传播。这里的互动是指邀请消费者参与电影的生产以及传播过程，通过这样的互动在电影和消费者之间建立情感，一方面加强电影与消费者的黏性，另一方面调动消费者主动传播电影信息的积极性，产生病毒式的传播效果。以影片《致我们终将逝去的青春》为例，该影

片改编自辛夷坞的同名小说，片方开通官方微博，创造与消费者互动的平台，而自该影片项目的筹备到上映，官方微博一直起着沟通生产者和消费者的桥梁。影片制作方通过各种方法调动消费者的参与热情，创造机会与条件让消费者"进入"影片营销环节，例如在新浪微博发起投票、让消费者选出主演人选，从转发影片信息以及在官方微博下评论留言的消费者中挑选影片的群众演员。

二要利用电影发布会，创新电影发布会的活动形式，调动电影消费者的参与热情，满足消费者的参与欲望，使影片与消费者建立情感联系。电影发布会，其主要功能是介绍电影特征、与现场媒体和观众沟通、调动观众的观影热情，因此电影发布会要尽可能形式多样，加强与观众的互动。以影片《恶棍天使》为例，该影片改编自同名话剧，在影片上映前举行了"全北京向上看""黄浦江2年级2班圣诞联欢会""2015秋冬秋裤趋势发布会"以及"大中华区广场舞代言人签约仪式"等多主题的电影发布会，在"大中华区广场舞代言人签约仪式"发布会中，现场邀请400名广场舞大妈，与影片主演邓超和孙俪同台竞技，实现与现场观众的互动。

三要利用电影首映礼，探索多种形式的电影首映礼活动方案，实现多方联动。电影首映礼，是电影首次上映前举行的一种仪式，电影的主创人员在现场与观众互动，声势浩大的首映礼也会获得舆论的关注，成为一种营销手段。以影片《捉妖记2》为例，该影片是白百何、井柏然主演的一部系列电影，该影片的上映时间是2018年大年初一，在农历腊月廿九片方与浙江卫视联合推出"2018浙江卫视中国蓝燃情贺岁夜暨《捉妖记2》全球首映礼"活动，在省级卫视以小年夜晚会的方式举办首映礼，将电影剧情融入晚会，既提升影片知名度，又创新首映礼的形式。

四要借助电影众筹平台，让消费者参与影片生产环节，从而在影片和消费者之间建立强联系、强感情，持续锁定消费者的关注度，强化消费者对影片的认同度。电影众筹为消费者参与影片生产环节创造条件，以"娱乐宝"为例，消费者出资100元即可投资影视作品，参与投资的消费者可以决定该作品的导演、男主角、女主角等的人选，这就让消费者又同时具备生产者的角色，这一"投资"过程本身又为该影片和消费者之间建立强联系、强感情，持续锁定消费者的关注度，强化消费者对影片的认同度。

（二）激发消费者的情感认同

马斯洛的需要层次理论将人的需要从低级到高级，依次分出五个层次，分别是生理需要、安全需要、归属和爱的需要、自尊需要、自我实现需要。归属和爱的需要，强调人们需要从一个群体中获得归属感，需要从他人身上获得关爱，这在本质上是对情感的一种需要；自我实现需要，强调更高程度上，人们对自我全面发展的实现，这其中也包含对自我认同的实现。消费文化的发展，使得人们更加关注精神生活层面，更注重自身情感的体验与满足。因此，IP 电影在进行情感营销时，要激发消费者的情感认同，满足人们更高层次的精神需求。

一要关注特定时间段消费者的某种情绪，将影片与该情绪建立关联，精选影片上映时间，为消费者的情感经济消费供应内容。以影片《战狼 2》为例，该影片以 56.39 亿元的票房曾长期雄踞国产电影票房榜首，取得票房与口碑的双丰收，成为一部"现象级电影"。在宣传阶段，明确影片主题为爱国主义，显示中国的强大、威信、正义，影片的宣传口号——"犯我中华者，虽远必诛"，激发消费者的民族自豪感和爱国主义热情。这一口号源于《战狼》的经典台词，在菲律宾南海仲裁案事件中，国民情绪愤慨，"犯我中华者，虽远必诛"正好迎合国民日益高涨的爱国情怀，为国民爱国情绪的抒发提供一个出口。影片的上映时间选在庆祝中国人民解放军建军 90 周年前夕，既暗合影片本身的动作军事题材，又为消费者在该时间段高涨的爱国情感需求提供宣泄口。

二要弱化 IP 电影的商业标志，强化"爱标"，将 IP 品牌与消费者建立情感联系，从而获得来自消费者持久的热爱与超越理智的忠诚。"爱标"是罗伯茨提出的一个理论，指爱的标记，即一些品牌除了具有标记功能、受到消费者的尊敬与喜爱，还与消费者建立了情感联系，从而获得来自消费者持久的热爱与超越理智的忠诚，成为消费者爱的标记。《战狼 2》顺应情感经济消费的盛行，作为一部动作商业片，在营销阶段不断弱化影片商业性的外在标志，更加注重与《战狼》建立联系，影片《战狼》取得 5.4 亿元的不错票房，成为 2015 年电影市场的一匹"黑马"，打开主旋律电影市场。消费者出于对"战狼"这一品牌的情感，出于对"吴京"这一品牌的情感，会继续支持《战狼 2》。在该影片的宣传前期，官方微博大都以影片名作为宣传话题重点推广，如"# 战狼 #""# 战狼 2#""# 战狼来了 #"等，强化消费者对"战狼"这一 IP 品牌的"爱标"。

三要发起与影片相关的情感话题，引导消费者产生情感共鸣，进而发自内心地认同电影。以影片《战狼2》为例，在影片上映前期，片方就不断在官方微博上放出影片拍摄的细节、花絮，突出影片拍摄不易以及导演吴京的"匠人精神"，让消费者从情感上认同吴京、认同影片。此外，吴京夫妇的夫妻情感也成为该影片宣传的一个情感元素。影片上映初期，有媒体曝出：吴京为拍《战狼2》抵押全部房产，其妻谢楠说"赔了我养你！"一时之间，舆论大赞吴京夫妇的夫妻情感，而对其夫妻情感的认同也会投射至影片《战狼2》，促使观众们走进影院，为该影片贡献票房。

第二节　发行策略与未来展望

一、电影发行中的 IP 开发——扩窗发行

影视窗口期主要是指在利益最大化的商业模式下，影片在不同介质上播放的时间。这一概念是在好莱坞工业体系发展过程中逐渐形成的，也是好莱坞六大制片公司设置组织架构的重要依据。20 世纪 80 年代，影片播放的渠道以影院放映、家庭录像带租赁、有线电视用户订阅为主。但这几个渠道的利益获取本身相互排斥，在信息不对称的情况下，任何一个渠道都不可能在同一时期达到利益最大化。不同渠道、不同行业的公司都希望独占一段销售期。比如，如果某大片的光盘公开发售，便会影响该片的票房成绩；某大片在电视热播，录像带租赁人数便会骤减。窗口，便是上述不同行业的好莱坞公司在利益最大化的前提下，相互协商的结果。

在实践操作层面，窗口并非按照终端播放平台进行划分，而是将每一部电影按照授权形态划分：放映权利、点播权利、下载权利、包月观看权利，以及免费观看权利。出于利益的驱使，每个公司每年的窗口期都会根据各自的情况随时调整。一般来说院线窗口为 3～6 个月，从电影上线首映到电影下线，只能在电影院观看；之后各平台付费点播/下载 6～8 个月（其中包括家庭娱乐的 DVD、网上付费电子下载、电视网的一次性付费点播）；之后有线电视播出

1~2 年；两年之后基本可以在电视免费观看，但电视台仍然要支付版权费。这种产业链式的视角可以帮助我们思考一部电影如何被估值及其在"宏观"背景下的商业运作模式。一部电影首先在影院放映，之后通过"扩窗"模式依次进入下一个窗口，以确保挖掘每个阶段的最大化价值，而获得电影收入和利润的最大化。

随着时代的进步、流媒体的蓬勃发展，制作方认为缩短影院窗口期是一个趋势，对于长期生存十分重要；但传统院线则认为这会威胁自身生存，过分缩短影院窗口期或将导致院线萎缩甚至消亡。不过，面对流媒体越来越激烈的进击，二者不得不重新开始审视这一问题。"据统计，美国年票房排行前 100 位的电影，从其影院上映到在线点播发行之间的平均间隔期，已从 2009 年的 195 天减少到了 2014 年的 119 天。从 DVD 发行到在线点播发行之间的平均间隔期则从 2009 年的 78 天减少到了 2014 年的 18 天。票房前 100 位之后的电影，从其影院上映到在线点播发行之间的平均间隔期，更从 255 天减少到了 62 天。而其在线发行甚至已经领先 DVD 发行 33 天"[1]。

"窗口期"是好莱坞电影公司的生命线，美国电影工业发展到现在，院线窗口期的票房收入大概占一部电影的收入构成的 30%~40%，其他的都来自非院线窗口期和电影周边产品。好莱坞电影不同阶段的窗口期长线布局使其获得了巨大的商业利益。在中国电影产业发展的今天，票房仍然占据总体收入的较大比重，这与国内整体的影视制作投资环境不成熟、行业习惯尚未形成良性循环、电影整体盈利能力较弱、行业长线意识不足、版权意识差等一系列问题都紧密相关。

二、"互联网 ＋"背景下的新态势

互联网与传统娱乐产业的跨界与融合正在不断加速：一个最显著的标志，就是百度、腾讯、阿里巴巴紧锣密鼓地布局影视业。而传统影视业将在"互联网 ＋"的时代背景下，不断推动商业模式的变革与创新。在未来数年中，影视开发、项目投资、生态构建等方面将全面凸显"互联网 ＋ 影视"的特征。互联

1　彭侃 . 好莱坞电影的 IP 开发与运营机制 [J]. 当代电影，2015(9):13-17.

网对影视产业的影响，主要表现在播放终端掀起的革命。随着移动互联的发展和智能终端的普及，人们已经迈入了移动互联时代，影视播放终端也逐渐从银幕、电视屏幕逐渐向手机、平板电脑屏幕转移，相应地，影视企业也在努力进军移动互联市场。在影视内容服务商需要服务的电影院、电视、平板、手机和PC五个终端中，PC端所占的比重已经逐年下降，手机端地位扶摇直上，并且仍然保持着很高的增长速度。优酷土豆的业务数据显示，手机端消费的流量占到了全部流量的2/3，手机端收入在所有渠道收入总和中占据35%～40%的份额，而在2013年移动端收入占比仅为3%。

互联网巨头介入的意图是以优势进行抱团整合，将互联网与影视产品制作关联的各个产业链相互打通，并进行有效的资源整合，拓展影视产业内容生产的空间，极大地提高精品产出量，形成有效变现电影资源的商业运作模式，来推动影视产业的互联网改造。

原定于2020年春节档上映的贺岁片《囧妈》在突如其来的疫情之下，选择了在抖音、西瓜视频等平台免费播出，这一行为一时间引发了巨大争议。多家院线公司与贵州电影发行放映行业协会联合发布了《关于提请主管部门规范电影窗口期的紧急请示》，声称这是"对现行中国电影产业及发行机制的践踏和蓄意破坏，会起到破坏性的带头作用"，随之而来的是电影《肥龙过江》在爱奇艺和腾讯视频的上映，《大赢家》在字节跳动各平台的上映，《寻狗启事》在优酷视频的上映。好莱坞同样如此，《汉密尔顿》《爱情鸟》放弃了传统的院线发行，而备受瞩目的巨制《花木兰》也最终选择在Disney+上线，这一越过影院窗口的行为也受到影院的强烈反对。

面对院线方"狼来了"的担忧，互联网背景下的电影发行是否将会彻底打破传统的窗口期模式，我们还是要从"窗口期"的本质进行考虑，那就是如何获得电影利益的最大化，据此，我们可以作出如下判断：

第一，大多数大制作的电影不会放弃传统的影院窗口。虽然随着科技的发展，高保真音响、超大尺寸的电视（投影）某种程度上能够构建出"类影院"的视听环境，但如果真正要展现"高概念"电影炫酷的场面、震撼的音效，影院所提供的IMAX巨幕、杜比全景声等才是更好的选择，而3D、120帧、4K的超规格影片更是家庭、网络环境所难以实现的。制片方也需要从影院端口尽

可能地回收影片高昂的制作成本，同时通过院线窗口的放映才能保证后影院窗口的有效延展。

第二影院窗口期将进一步缩短。学者尹鸿在《2020 年中国电影产业备忘》中提到，2020 年"票房前五位的电影共取得近 100 亿元票房收入，占全年总票房收入的几乎一半，占国产电影总票房的近 2/3"，马太效应明显，大量质量不佳的影片即使能够进入院线，最终也沦为市场炮灰。面对有限的影院窗口、激烈的竞争，一些品质尚可或者较为小众的影片不适宜花费巨大的宣发成本固守院线市场，而应在适当的时机转向其他窗口。周星驰的《新喜剧之王》在 2019 春节档因口碑下滑，票房惨淡，转而同时提前上线三大视频平台，收益甚至超过了影院票房，可谓之"失之桑榆，收之东隅"。

第三非影院窗口模式的地位将逐步加强。据艺恩数据《2020 年中国电影年度报告》显示，2020 年国内产出影片 650 部，新上映 294 部，占比 45%，而 2018 年、2019 年占比也分别只有 46%、51%，大量影片的命运是从片场到片库，浪费了巨大的人力、财力资源。"与影院有限的时空限制不同，流媒体平台的时间与空间资源几乎是无限的，上线播出对于那些获得公映许可但实际上不能进入影院、或者在影院得不到充分放映的影片来说，就成了客观上的'第一窗口'"[1]。作为一部小众的文艺片，《春潮》通过各大节展的放映收获了较好的口碑，但这样的作品如果进入院线市场，最终结果可能只是极低的排片和惨淡的票房，因而最终选择直接上线网络平台，上线之后，制片人李亚平表示，平台针对会员用户精准投放、精准营销，极大缓解了片方在发行和宣传环节的压力。对于中小体量的电影而言，线上和线下这两个放映渠道不该是互斥的，它们非但互不妨碍，甚至可以是有效互补的。电影能有更多的输出平台，这对内容生产方而言是积极的信号。

第四并列窗口、倒置窗口模式或将出现。"网台同步""先网后台"目前已经成为剧集发行的常规模式，这首先归因于剧集本身的艺术品质——大小屏的观感差异较小；而打破传统的"先台后网"的重要原因还在于电视台议价能力的降低。而在电影产业链中，影院的议价能力还是难以撼动，《囧妈》事件的出

1　尹鸿，许孝媛. 电影发行"窗口模式"的重构及影院的"优先地位" [J]. 当代电影，2020(9):4-12.

现只能作为疫情期间的一个特例来看待。但随着网络大电影制作品质的提高、中小成本影片对于网络发行的重视，未来可能会给观众提供更多的选择。想要获得更好的视听感受且愿意花费更多经济成本、时间成本的观众，可以选择在影院观影，而只注重内容本身的观众则可以花费更低的成本在流媒体观影。

　　"我们应该站在发展中国文化传媒产业和大电影产业链的高度去对待互联网新力量与电影的融合。只要是有利于中国电影发展的新探索和新模式，无问出路，都应积极支持。院线不应草木皆兵，非此即彼，而是要在行业危机中谋思求变，主动寻求与互联网的共生共赢，一并推进中国电影产业的良性发展。"[1]

1　康建兵.《囧妈》网络首播：电影发行的新探索 [J]. 新媒体研究，2020,6(8):1-4.

第六章 IP 授权、衍生品开发与联合推广

第一节 IP 授权及衍生品开发

IP 版权可以依附于多种内容形态，并在各内容之间流转。如果把内容之间的流转视为 IP 价值的前端经济，那么 IP 向商品化衍生（商品授权）和向空间化衍生（空间授权）可以称为 IP 价值的后端经济。不同于 IP 前端经济从之前的火爆到目前进入冷静期，IP 后端经济在中国似乎还未步入正轨。

一、IP 源及 IP 授权商品主要类型

影视衍生品主要有以下两种分类方法：

（一）根据不同的经济理论，可以分为媒介类衍生品和形象授权类衍生品

媒介类衍生品是基于价格歧视理论（Price Discrimination Theory）和影视产业的扩窗模式，通过取得在不同媒体平台上播映影视作品的传播授权而产生的。通常依循"影院首轮放映（国内、国际）→影院二轮放映、放映版权销售→网络和有线电视按次计费→音像制品（电子下载）→付费网络和付费电视→开路电视"[1] 的顺序进行扩窗，由此产生了电视剧、网络电影、录像带、原声光碟等衍生产品。

1 尹鸿，许孝媛 . 电影发行"窗口模式"的重构及影院的"优先地位" [J]. 当代电影，2020(9):4-12.

形象授权类衍生品是基于多次售卖理论（Multiple Sale Theory），通过为日用品、快销品，以及游乐园、文旅项目等增加符号类的附加值而产生，例如，手办、玩偶；或者是将影视作品中形象、字符等元素加入服饰、箱包、文具、食品、日化、3C 数码、文旅项目等消费品或文化创意产业的设计中来。

（二）根据影视作品与其衍生品的主从关系，可以分为从属类衍生品和主导类衍生品

从属类衍生品是从产业链上游出发，以宣传、推广影视作品为目的，例如电影海报、画册、玩偶、服装、钥匙扣等纪念品。这类衍生品的销售渠道大多局限于电影院等以影视作品播映为主要功能的场所，售卖衍生品直接产生的利润数值不大且不被重视。

主导类衍生品可谓从产业链的下游出发，以售卖衍生品为核心目的，当衍生品的销量达到了一定的规模、品牌达到了一定的知名度的时候，会为该衍生品量身定制影视作品，进而使得影视作品与衍生品互为营销手段。这类衍生品的开发者以玩具制作厂商居多，例如国际玩具巨头"孩之宝"（Hasbro）所开发的"变形金刚""小马宝莉"，日本玩具公司万代开发的"高达""龙珠"，中国的奥飞所开发的"喜羊羊"等。随着"盲盒""手办"等"潮玩"类消费品迅速成长为"95 后"消费同比增长最快的五大种类之一[1]，影视衍生品产业受到其影响是必然；而传统的玩具类制作厂商在转型过程中也意识到了在内容生产方面的短板，因此加大了在 IP 培育孵化上的投入，出现了迪士尼收购漫威、孩之宝收购"小猪佩奇"的母公司 eOne、奥飞收购原创动力等企业间的整合并购。

二、影视衍生品的产业链

总体来看，影视衍生品的产业链可以分为上、中、下游三个部分：上游是指 IP 的生产环节，这一环节的主体一般由影视作品的出品方担任；在后续的影视衍生品开发环节中，它们将成为 IP 的授权方，进行版权的授权和后续管理以及服务工作。中游是指影视衍生品的设计和生产环节，对于媒介类衍生品来说，

1 澎湃新闻 . B 站电商总经理王欣磊：Z 世代 ACG 衍生品消费，有哪些特征 [EB/OL]. (2020-10-28)[2020-11-13].http://www.chinanews.com/gn/2018/12-13/8700290.shtml.

这一环节的主体是影视作品的多个播出平台；对形象授权类衍生品来说，这一环节的主体由制造厂商、设计公司或工作室构成。下游是影视衍生品的销售环节，目前影视衍生品的销售渠道可分为线下和线上两种，线下有大型商业综合体、超市、潮玩店、机场店、影院、主题乐园、纪念品商店、展会等，线上有网络电商平台、App 以及 IP 的各种自有销售推广渠道。

（一）上游：IP 授权

根据国际授权业协会（Licensing International）发布的《2020 全球授权市场报告》显示，2019 年全球授权商品零售额增长至 2 928 亿美元，比 2018 年的 2 803 亿美元增长 4.5%，达到 6 年来增幅最高水平。从授权类别上来看，娱乐 / 角色形象授权仍然是领先的市场份额类别，达 1 284 亿美元，占全球授权许可市场总额的 44%。（图 6-1）

图 6-1　按版权类型划分的授权许可商品和服务的全球销售收入[1]

从地域分布来看，占比最高的仍然是北美地区，美国和加拿大的授权产品和服务消费量占全球的 58%，达 1 699 亿美元，较 2018 年增长 4.5%；增长幅度最大的是北亚和南亚 / 太平洋市场，每个项目都显示了超过 5% 的年增长率。

1　国际授权业协会 . 2020 全球授权市场报告 [EB/OL]. (2020-09-01)[2020-11-13].https://mp.weixin.qq.com/s/rtYa4eNPB7iqbv8nepIKlA.

国际授权业协会主席毛拉·里甘（Maura Regan）曾表示，"授权业是一个全球的行业，美国虽然依旧是全球最大的市场，但全球主要的增长来源于美国以外的区域"。（图 6-2）[1]

东欧
97.6亿美元；
3.30%

中东和非洲
48.8亿美元；1.70%

亚太地区
105.2亿美元；3.60%

其他
3.0亿美元；0.10%

拉丁美洲
118.5亿美元；4.00%

北亚
288.8亿美元；
9.90%

美国和加拿大
1698.7亿美元；
58.00%

西欧
567.6亿美元；
19.40%

图 6-2　按版权归属地区划分的授权许可商品和服务的全球销售收入 [2]

《2020 中国品牌授权行业发展报告》[3] 显示，根据企业实际开展授权业务的口径统计，截至 2019 年 12 月，共计有 542 家企业在中国开展品牌授权业务；已经开展授权业务的 IP 为 2 006 项，同比增长 36.2%。其中，影视综艺类授权 IP 占比 13%，合计约 260 项 [4]。

1. 归属地为美国的影视衍生品 IP 在中国开展的授权业务

沃尔特·迪士尼（*Walt Disney*）：2019 年 8 月，*License Global* 杂志发布了全球 IP 授权企业 150 强排名，第一名为沃尔特·迪士尼，授权产品销售额

1　早鸟报报 . 新媒体流量时代，IP 授权有什么机遇和挑战？ [EB/OL]. (2019-10-18)[2020-11-13].https://mp.weixin.qq.com/s/VuZr2hTZ43eAmIFYzY3P1Q.

2　国际授权业协会 . 2020 全球授权市场报告 [EB/OL]. (2020-09-01)[2020-11-13].https://mp.weixin.qq.com/s/rtYa4eNPB7iqbv8nepIKlA.

3　该报告由中国玩具和婴童用品协会 2020 年 5 月发布。

4　根据《2020 年中国品牌授权行业发展报告》的数据来源和统计口径说明，"影视综艺"类的统计口径是指"电影、动画电影、电视剧、视频、综艺娱乐节目类内容及其角色。典型代表：星球大战、漫威、小黄人、权力的游戏、爸爸去哪儿、创造 101 等"。

547亿美元。在2020 LIMA中国授权业颁奖典礼上，迪士尼共获得了八项大奖，分别是"年度企业品牌及时尚、生活方式授权IP：米奇""年度影视传媒授权IP（非动画）：复仇者联盟4：终局之战""年度影视传媒授权IP（动画）：冰雪奇缘2""年度零售商：天猫—米奇""年度被授权商（玩具）：泡泡玛特迪士尼公主系列""年度被授权商（日化用品/美妆）：曼秀雷敦星球大战系列""年度被授权商（家居用品）：名创优品漫威系列"和"年度被授权商（食品/饮料）：伊利QQ星冰雪奇缘系列"。

环球影业：环球影业2016年在上海成立大中华区消费品授权业务部门，旗下IP包括：神偷奶爸/小黄人、功夫熊猫、侏罗纪世界、魔发精灵、小马王史比瑞、速度与激情、颗颗、梦工场宝宝、ET、大白鲨、回到未来、麦兜等。目前在中国市场和约150家企业展开授权合作。在北京建立的"北京环球影城"设立功夫熊猫盖世之地、变形金刚基地、小黄人乐园、哈利波特的魔法世界、侏罗纪世界努布拉岛、好莱坞和未来水世界七个景区，于2021年开园。2020年环球影业在中国实施的IP授权案例不完全统计如表6-1。

表6-1 2020年环球影业在中国实施的部分IP授权案例

IP	衍 生 品
多IP	北京环球影城/主题乐园
小黄人+乐高	拼图玩具
小黄人+361°	服装
JACK&JONES+Jeremy Scott	服装
小黄人+GP超霸	日用品
功夫熊猫+瑞思英语	少儿英语教育
《疯狂原始人》3D回合手游+爱奇艺	游戏/数字授权
+泡泡玛特旗下的THE MONSTERS	手办

2. 归属地为大中华地区的影视衍生品IP在中国开展的授权业务

《2020中国品牌授权行业发展报告》显示，目前我国授权市场上的IP所属地涉及42个国家和地区，其中美国和中国内地分别占据32%和29%，位列前两位，与其后的日本（9%）、欧洲其他国家（8%）和英国（7%）拉开了差距。值得一提的是，我国港澳台授权IP合计占比4%，至此，中国IP体量占比达到33%，首次超过了美国IP的数量。

案例一：中国电影股份有限公司（以下简称"中影"）于 2015 年成立了北京中影营销有限公司，是国内电影企业中较早开展电影衍生品开发及电影 IP 授权业务的。在衍生产品开发方面，中影营销自主开发的产品达百余个品类，重点包括玩具、模型、3C 数码产品、服饰鞋帽、家居用品、贵金属、邮政产品、纪念品、文具、影院包材等，在目前国内电影衍生产品市场上占据较大市场份额。

在国产电影 IP 授权方面，中影目前最为人所熟知的是《流浪地球》。截至目前，《流浪地球》授权衍生品开发涉及品类 100 余种，SKU[1] 数量超过 1 000 个，产品市场容量约 8 亿元左右，未来随着主题乐园等业态开发，还将有较大增长空间。[2]

案例二：上海美术电影制片厂（以下简称"上美影"）成立于 1957 年，是中国历史最长的动画企业，出品过众多著名的经典故事，例如《哪吒闹海》《三个和尚》《大闹天宫》《黑猫警长》《阿凡提》《神笔马良》《济公斗蟋蟀》《半夜鸡叫》《三毛流浪记》《宝莲灯》等。旗下 IP 包括：黑猫警长、葫芦兄弟、大耳朵图图等。上美影 2020 年在京东和天猫分别开设了线上旗舰店。2020 年上海美术电影制片厂在中国实施的部分 IP 授权案例见表 6-2。

表 6-2　2020 年上海美术电影制片厂在中国实施的部分 IP 授权案例

授 权 合 作	衍生品名称	衍生品种类
＋国家体育总局冰雪运动中心	"中国冰雪大扩列"宣传片，助力 2022 年北京冬奥会	运动类、赛事类的主题合作
＋京东	微电影《JOY STORY Ⅲ：重返 618 号》	平台类的合作
《我为歌狂》＋善存	歌曲	配乐、声音
《我为歌狂》	《我为歌狂第二季》	动画片
孙悟空	《孙悟空之火焰山》	CG 电影

（二）中游：影视衍生品的设计和生产

中国是玩具制造大国，据海关数据显示，2019 年我国玩具出口金额达到311.4 亿美元，同比增速高达 24.16%。但在 20 世纪 90 年代时，我国在世界衍

1　SKU, Stock Keeping Unit（库存量单位）。即库存进出计量的单位，可以是以件、盒、托盘等为单位。
2　中国授权展.专访中影营销 | 电影 IP 授权方兴未艾，且潜力巨大 [EB/OL]. (2019-10-30)[2019-12-13]. https://mp.weixin.qq.com/s/I2V8yJfjQWHS7mJ62cvmmQ.

生品市场上的位置是作为生产加工基地的而存在的——80％的动画形象衍生品加工生产都集中在中国。

在经历了代工厂时期之后，中国电影的衍生品市场进入把海外的优质IP引入国内、做海外IP的正版化运营阶段。这个阶段中国衍生品市场的特点可以说是起点低、圈子小，但增长空间大。

当下，国产手办行业兴起，正有更多的资金和人才注入到衍生品设计和开发、制作、销售领域。末那工作室、ACTOYS、北裔堂创作联盟、开天工作室、HOBBYMAX手办制作公司、Myethos工作室等为国内相对知名的手办厂商。与真人电影有很多深度合作的末那工作室在2018年获得了彩条屋影业的千万级战略投资，在末那工作室的官方网站上可以看到与20多位艺术家合作的作品，其中就包括与许喆隆（网名光叔）和Guodong联名为《哪吒之魔童降世》制造的塑像作品"敖丙：灵珠降世"。以上企业或工作室，它们分别曾参与过上海美术电影制片厂，电影《大鱼海棠》《大护法》《小门神》《罗小黑》，电视剧《三生三世十里桃花》等影视作品衍生品创作以及和腾讯、巨人、完美、百度等在游戏方面的深度合作。

以影视衍生品中的手办为例，通常一个手办入市前会经历这样的过程[1]：IP授权→原画→原型师造型→IP方监修→修改→上色→IP方监修→修改→进厂拆件→开模→调整→生产→包装→销售。

通常厂商的原型师们需要3个月的时间制作白模，然后交给IP方监修，然后经过多次修改，达到双方都满意的状态，就开始了上色阶段。上色后进行监修再修改，样品完成，就可以进厂拆件开模，批量生产。

（三）下游：影视衍生品的销售

1.线上渠道

时光网可以说是在中国做影视衍生品线上销售的先例；除此之外，当下更为热门的影视衍生品线上销售渠道一是电商平台，例如天猫、京东、苏宁易购、网易严选、小米优品等；二是众筹平台，如摩点；三是艺术类创作平台的官方网站，如末那。2020年部分影视衍生品的线上售卖情况如下（表6-3）。

1　亿欧. 中国手办厂商大起底，国产手办或将成为朝阳产业 [EB/OL]. (2017-03-15)[2020-11-13].https://m.sohu.com/a/128951620_115035.

表6-3　2020年部分影视衍生品的线上售卖情况

影视作品名称	票房（元）	电影主要出品方	衍生品开发授权商	衍生品运营商	衍生品设计出品	衍生品销售平台	品类	预售价格（元）	款	数	预售数量
《姜子牙》	16.03亿	光线 彩条屋 中传合道	彩条屋	中传合道	中传合道	摩点	角色雕像	1 688-5 088	3		各1 500个
							磁力挂钩冰箱贴	29	2		
							硅胶钥匙扣	29	1		
					+良笑塑美		束发带	49	1		
							手机架	89	1		
							耳朵帽	98	1		
							毛绒挎包	108	1		
						摩点	Q版手办	59-69	6		
					+浙江人民 美术出版社	天猫	画册/图集	75	1		
《唐人街探案》系列	8.23亿 +33.98亿 +33.21亿	万达 壹同传奇	万达 壹同传奇	沸点无限	威漫优创	摩点	微章盲盒	29	6+1		
					BLITZWAY 魔者匠心		仿真1:6人偶	1 499-4 299	3		各100个
				北崇堂	北崇堂 宜沫		Q版手办	158-388	3		
				JOYTOY	JOYTOY		Q版手办	399	6		

续表

影视作品名称	票房(元)	电影主要出品方	衍生品开发授权商	衍生品运营商	衍生品设计出品	衍生品销售平台	品类	预售价格(元)	款数	数量	预售数量
《唐人街探案》系列				古迦文化	INNER MINDS 古迦文化出品	摩点	Q版手办	148~168	3		
							棒球帽	68	1		
							手账本	88	1		
							徽章(套装2枚)	48	2		
							卫衣	178	4		
							毛绒玩偶(套装4只)	220	1		
				中国集邮	中国集邮		邮票珍藏册	99	1		
				奥秘之家	奥秘之家		游戏(推理游戏笔记本)	148	1		
				御纯金	御纯金		黄金手链	499	5		
							黄金手机贴	99	2		
				潮玩家	重力星球潮玩家		音响(赠鼠标垫)	39	1		
				机关大狮的设计师Larry	机关大狮工作室		莫比乌斯机关盒	129~349	2		
				懒人便利商店	懒人便利商店	摩点 天猫	盲盒	69	7+1		
				品漫会	品漫会	天猫	U盘	88	1		

续表

影视作品名称	票房（元）	电影主要出品方	衍生品开发授权商	衍生品运营商	衍生品设计出品	衍生品销售平台	品类	预售价格（元）	款数	预售数量
《唐人街探案》系列			眼镜品牌"THE OWNER人戏"	眼镜品牌"THE OWNER人戏"	"THE OWN-ER人戏"	京东	眼镜	939	1	
				酒分之一实验室	酒分之一实验室	天猫	果酒礼盒	134.5	5	
				中影文创影视文化有限公司	中影文创影视文化有限公司	小红书	银饰"浪漫之眼"			
《神奇女侠1984》	1.67亿	美国华纳华夏中影		天沐文化传媒		摩点	笔记本	32	7	
电视剧《有翡》		华策企鹅		重庆出版社墨赞文化	Cloy	摩点	Q版手办（套装2～3个）	158~328	3	

2. 线下渠道

（1）快销行业薄利多销

名创优品（MINISO）作为线下渠道的代表模式之一，走的是"广撒网"的开发策略。2019 年，在名创优品普通门店中，货架上有 30%~40% 的商品是 IP 衍生产品。与手办的精细制作不同，名创优品把 IP 方提供的动漫图案与产品进行简单融合，产品设计创新性并不高，但售价便宜，定价多在 10~30 元。"以漫威为例，名创优品在授权期间开发了 2 000 多个 SKU。靠 IP 带动销售成绩的重任分散到了数量众多的 SKU 上，不断扩大的 IP 合作范围促成了 IP 联名销量的上涨，而不是靠几款爆品实现回本"[1]。

自 2019 年 5 月起，名创优品通过与漫威 IP 的合作，从北京到上海、广州、深圳、成都、大连、泉州、海口、焦作等各大城市相继开设漫威主题的黑金店。大约在 2019 年左右，"黑金店"成为餐饮业等门店的新秀，据说之所以叫"黑金店"，是因为"黑金"是一种稀有、贵重的金属。而店家们取"黑金店"的名称，一方面是为了表示这是品牌中的"招牌店""样板间"，出售的商品、提供的服务都比一般的门店有着更高的标准；另一方面，"黑金店"往往建立"专供""限量发售"的设定，进行稀缺性营销策略。在名创优品漫威主题的黑金店往往提供超过 400 余种的产品，而且装潢设计也为消费者提供了更沉浸式的体验，将购物场所打造成"打卡"之地，因此成为影视衍生品线下销售渠道的一个亮点。

（2）传统电影院开设衍生品旗舰店

自上海国际电影节 2019 年首次推出衍生产品，上海影城就开设了电影衍生品的旗舰店，推出了"海报系列"和"SIFF 系列"两个主题系列产品。"海报系列"围绕色彩鲜明、寓意丰富的官方海报形象，推出了海报、笔记本、手机壳、文件夹、冰箱贴等周边；"SIFF 系列"以上海国际电影节的英文简称 SIFF 为主要元素，推出 T 恤、帆布袋、PVC 袋、马克杯、棒球帽、徽章、书写工具等潮玩产品。此外，在上海展览中心、上海银星皇冠假日酒店，以及其他展映影院、大隐书局门店等近 50 家线下门店都有出售上海国际电影节的衍生品。

1　商业评论. 靠着漫威英雄、米老鼠，名创优品的 IP 黑金店究竟挣了多少钱？[EB/OL]. (2020-07-13) [2020-11-13].https://www.bilibili.com/read/cv6753734.

（四）版权交易平台

1. 阿里鱼（Alifish）

阿里鱼（https://ip.alibaba.com/）是阿里影业旗下的版权交易平台，依托阿里集团的电商生态与大数据资源，连接文娱和电商两大产业，搭建"IP2B2C"的路径，助力中国授权业的发展。以下是阿里鱼的运作模式示意图（图6-3）。

图6-3　阿里鱼的运作模式示意图

资料来源：阿里鱼官方网站。

2020年阿里鱼经手的授权案例有：雷蛇和宝可梦的系列跨界、361°和高达的系列合作、美妆品牌玛丽黛佳和卢浮宫的联名、华硕和高达的联名、小熊电器和小马宝莉的联名、吃豆人系列等。阿里鱼借助电商生态海量的数据资源，辅助授权方和品牌商进行IP指数评估、IP商家匹配、品类开发规划等，让授权合作更加精准。

2. 中国文化传媒新文创（IP）平台

2018年7月24日，"中国文化传媒新文创（IP）平台"（https://www.ccmgip.com/）正式上线。该平台由中国文化传媒集团建设、运营，是国内首家由文化央企打造的IP交易服务平台。平台设有"IP溯源确权系统""IP交易系统""IP维权系统""IP防伪系统""侵权监控系统"和"诚信系统"六大模块，是定位于文化领域知识产权保护、运用及综合服务第三方平台。

3. IP365X 商贸对接平台

"IP365X"商贸对接平台（https://www.ip365x.com/）隶属于中国玩具和婴

童用品协会（简称"中玩协"）品牌授权专业委员会及中玩恒大会展服务（北京）有限公司，在2020年8月上线。作为已连续主办14届CLE中国授权展的中玩协，集合了大量的行业资源，设立这一商贸对接平台亦是为进一步盘活资源，助力中国的版权交易。

三、影视衍生品的授权模式

（一）影视衍生品授权业务的主要合作模式

影视衍生品的合作模式主要有四大类型，分别是内容改编授权（Content Adaptation）、商品授权（Merchandising Licensing）、主题实景授权（Location Based Entertainment）和品牌联名（Brands Crossover）。

1. 内容改编授权

根据《著作权法》的规定，内容改编授权是指通过改编、翻译、注释、整理已有作品而产生的作品。被授权方得到授权方的许可后，把原生版权的内容进行改编和再创造，改编之前和之后的内容、形式及播出渠道将会在诸如电影、电视剧、动漫卡通、舞台剧、音乐会、驻场秀、教育学习课程等一种或多种形式之间发生转化。各种由网文改编而成的电视剧、网络电影和院线电影近些年已成为常态，脱胎于网络小说的《鬼吹灯》系列仅在2020年上线的就已有电视剧版《鬼吹灯之龙岭迷窟》，网络电影《鬼吹灯之龙岭迷窟》《鬼吹灯之湘西密藏》和《鬼吹灯之龙陵神宫》，票房分账均过千万元。而动画IP在院线电影上也收获了不菲的票房，《数码宝贝：最后的进化》票房1.25亿元，《汪汪队立大功之超能救援》票房7 907万元，《哆啦A梦：大雄的新恐龙》票房6 474万元。

相比于由网络文学改编而来的电视剧、电影，更为新颖的影视内容改编授权形式当属综艺节目的衍生节目。根据2020年8月由国家广播电视总局监管中心发布的《2019网络原创节目发展分析报告》显示（图6-4），2019年新上线网络综艺节目221档，围绕热门综艺制作的衍生节目达到186档，比上一年增长60.3%。另外，在这186档衍生节目中，有158档需付费观看（表6-4）。

2019年网络综艺基础数据表

类型	项目			数量（档）
网络综艺	全年上线数量（狭义）			221
	其中	独播节目		207
		其中	付费节目	26
			免费节目	181
		非独播节目		14
		其中	付费节目	8
			免费节目	6
	全年上线的多版本节目和衍生节目数量			186
	其中	多版本节目		93
		衍生节目		93
		电视综艺的多版本节目和衍生节目		55
		网络综艺的多版本节目和衍生节目		131
		付费节目		158
		免费节目		28

图 6-4 2019 年网络综艺基础数据表

资料来源：国家广播电视总局监管中心《2019 网络络原创节目发展分析报告》。

表 6-4 2020 年部分综艺衍生节目名录

原生综艺节目	衍 生 节 目
《乘风破浪的姐姐》	《定义》 《姐姐的爱乐之程》
《乐队的夏天 2》	《乐队我做东》
《这！就是街舞 3》	《一起火锅吧》 《街舞营业中》 《一起来看流行舞》 《Just Dance》 《街舞开课啦》
《中餐厅 4》	《鲜厨 100》
《明日之子乐团季》	《明日高校宿舍日记》 《明日高校就这么 BAND》 《你的明子》 《明日之子 AfterParty8 点见》

续表

原生综艺节目	衍 生 节 目
《认真的嘎嘎们》	《嘎厂实习记》
《创造营 2020》	《荣耀创造营瓜田》
《中国新说唱 2020》	《新说唱不歇夜》 《用说唱的方式陪你看中国新说唱 2020》 《中文说唱听力测试》 《站着说唱不腰疼》
《青春有你 2》	《青春加点戏》
《我是唱作人》	《开饭啦！唱作人》

作为综艺节目正片的"周边产品"，衍生节目规模小、投入小、制作速度快，让拍摄素材得以"回收再利用"，也满足了粉丝们多角度观看自己喜欢的环节、角色等内容元素的心愿，让综艺 IP 扩容，同时还开发出头部综艺更多的商业价值。但与此同时也不乏一些问题。首先，大量赶制的衍生综艺节目未能较好地保证节目质量，制作相对粗糙；其次，衍生综艺消耗了许多选手的精力，让他们无法充足休息，在扩充正片知名度的同时透支着原生节目的质量。主打分众化策略满足用户需求，锁定更多忠实观众，在激烈的竞争中为综艺保持热度，是许多衍生节目的初衷；而如何能在制作好原生综艺节目的前提下，开发出更多有新意、有内涵的衍生作品，依然值得探讨。

2. 商品授权

商品授权是指被授权方得到授权方的许可后，把授权品牌的商标、角色、设计或形象等无形资产应用于商品的设计开发。商品授权是一种应用最为广泛的授权形式，按照被授权行业的不同，可以分为 13 大类，分别是：玩具、电子游戏、服装配饰、礼品、食品、母婴用品、办公文具、家居家纺、健康美容、电子数码、户外运动装备、图书出版、音乐音像。

3. 主题实景授权

主题实景授权是指被授权方得到授权方的许可后，把授权品牌的商标、角色、设计或形象等无形资产应用于主题空间项目，以实景空间体验为突出特色的一种授权方式。

对于影视作品而言，把虚拟的人物、场景以实景搭建的形式再现是很

令人震撼的一种衍生方式。根据美国主题娱乐协会（Themed Entertainment Association，TEA）与 AECOM 经济咨询团队联合发布《2019 年主题公园和博物馆报告：全球主要景点游客报告》（*TEA/AECOM 2019 Theme Index and Museum Index: The Global Attractions Attendance Report*），2019 年全球前十大主题公园集团游客总量为 5.21 亿人次，比 2018 年增加 6.2%。其中全球游客量前十名的主题公园中迪士尼乐园独占八席，中国长隆海洋王国跻身榜单。而在全球游客量前十名的主题公园集团中，中国的华侨城集团、华强方特集团、长隆集团上榜。（表 6-5、表 6-6）

表 6-5　2016—2018 年全球游客量前十位的主题公园（单位：万人次）

排　　名	公 园 名 称	所 在 地	2016 年	2017 年	2018 年
1	迪士尼魔法乐园	美国，佛罗里达州	2 040	2 045	2 086
2	迪士尼乐园	美国，加利福尼亚州	1 794	1 830	1 867
3	东京迪士尼乐园	日本，东京	1 654	1 660	1 791
4	东京迪士尼乐园	日本，东京	1 346	1 350	1 465
5	日本环球影城	日本，大阪	1 450	1 494	1 430
6	迪士尼动物王国	美国，佛罗里达州	1 084	1 250	1 375
7	迪士尼未来世界	美国，佛罗里达州	1 171	1 220	1 244
8	上海迪士尼乐园	中国，上海	560	1 110	1 180
9	迪士尼好莱坞影城	美国，佛罗里达州	1 078	1 072	1 126
10	长隆海洋王国	中国，珠海横琴	847	979	1 083

数据来源：国际主题公园行业机构主题休闲娱乐协会（Themed Entertainment Association, TEA）和 AECOM 经济咨询团队（Economics practice at AECOM）2016 年、2017 年、2018 年《全球主题公园和博物馆报告》。

表 6-6　2016—2018 年全球游客量前十位的主题公园集团（单位：万人次）

排　　名	公 园 名 称	2016 年	2017 年	2018 年
1	迪士尼集团	14 040	15 001	15 731
2	默林娱乐集团	6 120	6 600	6 700
3	环球影城娱乐集团	4 736	4 946	5 007
4	中国华侨城集团	3 227	4 288	4 935
5	华强方特	3 146	3 850	4 207
6	长隆集团	2 736	3 103	3 401
7	六旗集团	3 011	3 042	3 202
8	雪松会娱乐公司	2 510	2 572	2 591
9	海洋世界娱乐集团	2 200	2 080	2 258

续表

排　　名	公　园　名　称	2016 年	2017 年	2018 年
10	团聚公园集团	2 083	2 060	2 090

数据来源：国际主题公园行业机构主题休闲娱乐协会（Themed Entertainment Association, TEA）和 AECOM 经济咨询团队（Economics practice at AECOM）2016 年、2017 年、2018 年《全球主题公园和博物馆报告》。

由 AECOM 撰写的《中国主题公园项目发展预测报告》显示，截至 2018 年，中国现有城市级主题公园项目共有 128 个，预计 2025 年前完成建设项目数约 70 个。AECOM 全球休闲文化副总裁吉井贵思表示："拥有更强故事线的主题公园相比无明显主题的公园更受游客青睐。数据显示，游客量超过 400 万的大部分主题公园都有自己的鲜明特色和故事线，包括迪士尼乐园等。"[1]

除了主题乐园、影视基地 / 影视城，还有许多投资规模较小的室内玩乐空间、主题酒店等在中国的各级城镇践行着主题实景授权业务。成立于 2014 年的万达宝贝王，以"海底小纵队"等 IP 在全国开设有 253 家室内儿童乐园和 112 家早教机构。根据迈点研究院（Meadin.com）监测，2020 年文化主题酒店品牌在 360 趋势、百度、搜狗搜索引擎上的搜索日均值呈现上升趋势，10 月达到 25 486 频次，反映了文化酒店越来越受潜在客群关注。[2]

4. 品牌联名

据记载，"联名"的首次出现可以追溯到 20 世纪 30 年代。第一个提出联名的是意大利设计师伊尔莎·斯奇培尔莉（Elsa Schiaparelli）的同名品牌，她在 1937 年与超现实主义画家萨尔瓦多·达利（Salvador Dalí）联名，打造出了一件当时完全颠覆大众时尚眼光的"龙虾装"。这件独具一格的"龙虾装"，可以说是一切时尚品牌"联名"的开山之作[3]。

联名的主体常见的有：品牌 + 品牌、品牌 + 个人、品牌 +IP 等，双方联名的方式居多，亦有三方联名的案例。进入"万物皆可联名"的阶段，影视 IP 与各界的联名同样遍地开花。以"哈利·波特"为例，仅 2020 年的联名领域就横跨了服装（SPAO、太平鸟）、彩妆（Ulta Beauty）、香水（Maison Magique）、首

1 王嘉旖. 中国主题公园游客数量 2020 年将超越美国，成为世界最大的主题娱乐市场 [EB/OL]. (2018-11-08)[2020-11-13].http://wenhui.whb.cn/zhuzhanapp/sjzggjjkblh/20181108/223034.html.

2 迈点. "文化 + 酒店"成下一个热点！看 2020 文化主题酒店影响力 30 强榜单 [EB/OL]. (2020-11-21)[2020-11-13].https://mp.weixin.qq.com/s/xJpybK1dDP2Nbqnd5RuzJw.

3 经纬创投. 万物皆可联名的时代，品牌们如何才能制造爆款？ [EB/OL]. (2019-06-26)[2020-11-13]. https://36kr.com/p/1723915698177.

饰（PANDORA）、盲盒（泡泡玛特）、U 盘（EMTEC）等多个领域。

"国潮"是近两年 IP 联名的热门。受故宫、敦煌、颐和园等 IP 跨界联名的启发，上美影作为拥有大量动画形象的中国历史最悠久的动画制片厂之一，也推出了许多联名的项目：例如葫芦兄弟与 MASHIRJ 联名，推出耳环、项链等首饰类产品；与网易严选合作开发葫芦兄弟国风复古系列彩妆；与上海徐家汇亚朵酒店联合开设的美影 IP 主题酒店；和光明乳业联名推出的《大闹天宫》白雪冰砖；和童装 Balabala 联名推出大闹天宫男童 T 恤；将《哪吒闹海》与网易游戏《神都夜行记》联名，打造限定版 SSR 妖灵哪吒；和支付宝联合，推出中秋广告片；和百度、豫园文化合作，运用百度 AI 技术，在上海举办了"童年英雄的 AI 幻想"互动展。

老 IP 需要再创作。影视 IP 与实体经济广泛融合成为当下的营销热点，作为影视 IP 的授权方，与大宗消费品联合营销不仅能直接带来经济效益，还有助于扩大影视 IP 的影响力，产生二次传播。但是作为影视 IP 来说，为他者赋能还要自身增值，不能仅仅停留在被动地融入消费品的营销框架，还要有意识地结合时代背景对 IP 进行影视作品的创作，"IP 需要进行再创作、再传播来进行唤醒，让这些 IP 更有生命力"[1]。

（二）影视衍生品授权费收取模式

据《2020 中国品牌授权行业发展报告》，中国品牌授权交易的主要合作模式共有以下四种：① 有保底金，并收取溢缴授权金；② 无保底金，按实际销售额的一定比例收取授权金；③ 年度一次性定额收取授权金；④ 无保底无分成无定额，资源互换，联合推广。

1. "保底金 + 溢缴授权金"

"保底金 + 溢缴授权金"，即通常所说的"保底 + 分成"的模式，在影视衍生品行业是较为通行的一种授权费授权模式。至于分成的比例，根据厂商和 IP 情况的不同，通常为 5%～18%，由承担更大风险的玩具厂商拿大头。[2]

2. OEM 模式

除了"保底 + 分成"的模式之外，还有 OEM 模式，即玩具厂商仅做代工，无须向授权方支付版权费；从设计到生产和销售也许会有玩具厂商的参与，但

1　郑蕊，耿问婧. 牵手电商齐"上新"，上海美影厂跨界启示录 [N]. 北京商报，2020-05-26.
2　亿欧. 中国手办厂商大起底，国产手办或将成为朝阳产业 [EB/OL]. (2017-03-15)[2020-11-13].https://m.sohu.com/a/128951620_115035.

费用和风险都由 IP 版权方承担。

　　根据笔者的调研情况，关于影视衍生品授权费收取模式有以下两种趋势：一是无保底金、按实际销售额的一定比例收取授权金的方式，在授权方与被授权方的合作中比例日渐升高，双方更倾向于共同参与、共同进退的"合作化"授权方式；二是授权的期限在缩短，以前三年甚至更长的授权期限日渐变为一年甚至更短的时间。

四、影视衍生品发展前瞻

（一）后疫情时期：IP 为品牌赋能，健康传播成新宠

　　首先，在生产制造方面，新冠肺炎疫情让很多影视衍生品产业的制造厂商开工延迟，造成了很多授权产品开发上市进度的延后；其次，在宣传推广方面，大量市场落地活动也都被延期或者取消；最后，在国际贸易和国际沟通方面，海外授权板块在送审沟通等方面也不同程度地受到了影响，众多优质的国际贸易企业面临订单锐减、产品滞销等一系列压力。在这样的大环境下，依托优质IP 的授权合作能为品牌赋能，成为新的市场突破口。

　　除了以上疫情带给影视衍生品产业的挑战之外，新的机遇也在新的历史环境中出现。疫情之下，授权市场有一些新的消费品类值得关注，例如口罩、洗手液等卫生概念品类，营养补充剂等保健食品品类，家用健身智能设备等运动健康品类，随着人们卫生健康概念的强化和生活工作方式的改变而拥有了更多的市场拓展空间。

　　从消费者心理来看，根据《2020 健康生活力报告》，"后疫情时期，消费者更渴望身心自主感、归属感、确定感、拥有感，更加敬畏生命意义，消费时更倾向选择能提供安心、健康、高品质、可持续性产品和服务的商品"[1]。对于品牌方来说，消费心理的转变正在对产品和服务提出新的需求，品牌方可以从以下方面着手深耕具有巨大潜力的市场，发展多样化的授权业务：第一，传递更为积极的价值观与态度，关注社会，树立社会担当的品牌形象；第二，注重品类、材料的健康、环保、安全，能够给予消费者长期的信赖与舒心的品牌，有助于

1　搜狐网 . 经历疫情，我们如何重启生活——2020 年健康生活力大调查 [EB/OL]. (2020-04-21)[2021-02-01].
　　https://www.sohu.com/a/390001604_120438102.

提升消费者对于生活的控制感；第三，产品设计着力于生活方式的构建，帮助消费者积极重启生活，恢复信心；第四，精细化线下服务，优化消费者的实景体验。共克时艰，积极重建生活的经历和体验将有助于加深消费者与IP之间的情感联接，促进IP价值的提升。

（二）国产品牌成新锐 经典IP再探索

《2020中国消费品牌发展报告》显示，中国品牌市场占有率达到72%，其中"文化娱乐"类高于平均值，达到80%，相比2017年增长五个百分比（图6-5）。

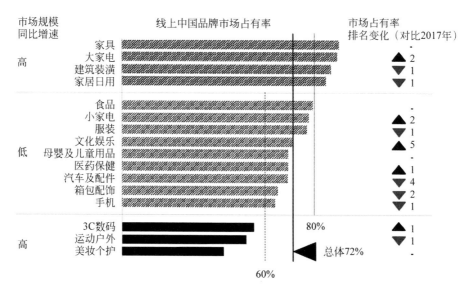

图6-5　线上中国品牌市场占有率
资料来源：阿里研究院，阿里零售平台。

2018年被称为"国潮元年"，李宁率先登场，故宫、敦煌、颐和园靓丽出彩，电影《流浪地球》《哪吒之魔童降世》《姜子牙》扬起国潮巨浪，电视剧《长安十二时辰》《庆余年》、综艺节目《我在故宫修文物》《诗词大会》《国家宝藏》让国潮的故事沁人心脾。国潮日渐走入年轻人的消费视野。

如今，"国潮"已从一种新鲜的潮流转化为"新国货"，轻奢品、猎奇性的国潮产品正在演变成消费者的日常选择。"新国货"的兴起对影视品牌授权提出了新要求、新挑战。从形成圈层到破圈，这一任务值得品牌授权行业再探索。

（三）影视衍生品的特殊性在于周期长，孵化 IP 应持差异化策略

与"盲盒"等潮玩不同的是，影视衍生品的特殊性在于对头部作品的依赖；而影视作品的运营周期往往很长，短则一年，长则数年，这也是很多人批评我国的影视衍生产品不提前布局的原因。如何解决影视作品创作、宣发、上映、回款的周期长，市场回报不确定性高与衍生品重热点、赶潮流、迭代快之间的矛盾呢？

迪士尼为这个问题提供了一种解决方式，那就是发展系列片。"漫威宇宙"一拍就拍了半个世纪，粉丝都好几代了，产品设计又紧跟潮流，不难理解为什么销量有保证。当我们也想效仿"漫威宇宙"拍出"封神宇宙""唐探宇宙"的时候，会发现后劲不足，这个问题如何解决是一个值得另辟文谈论的议题。

环球影业为解决这个问题提供了另一种解决方式，那就是根据影响力，对 IP 进行分类。从采访资料可见[1]，环球影业将旗下 IP 分成核心 IP、潜力 IP 和新兴 IP 三类：对于核心 IP，着力于维持品牌影响力，并与各品类的头部品牌进行授权合作；潜力 IP，则集中资源进行市场推广，并与被授权商一起共建品牌，助力其成长为长青 IP；新兴 IP，以建立市场知晓度为主，不急于进行过多的授权合作，以免过早透支 IP 价值。相比于"漫威宇宙""持久战"的打法，环球影业采用"田忌赛马"的方式，似乎更适合于手中资源有强有弱、需要时间成长的影视授权企业。

第二节　IP 联合推广

联合营销或联合推广，"是指组织或者企业之间为了增强市场开拓、渗透和竞争能力，通过建立联盟合作机制，共同分担营销费用，协同进行营销传播、品牌建设、产品促销等方面的营销活动，达到共享营销资源、巩固营销网络的一种营销理念和营销实践"[2]。

通常所说的品牌合作（Co-Branding）、品牌联盟（Brand Alliances）、协同营

1　CLE 中国授权展 . 专访环球影业 | IP 赋能升级，品牌共创新章 [EB/OL].(2020-11-12)[2020-11-13].https://mp.weixin.qq.com/s/h7m4Qj_c3SKR208JYFjaVQ.

2　郑继兴，付德铭，徐文龙 . 企业协同营销探析 [J]. 江苏商论，2005(12):62-63.

销（Joint Marketing）和共生营销（Symbiotic Marketing）等都基本和联合营销是同一概念。

一、好莱坞的 IP 联合推广经验

合作双方进行"联合营销"合作之前，首先有一个双方的合作调研与评估阶段，也就是对市场中出现的机遇进行识别与分析，对合作双方的能力有一个评估界定。市场的需求决定了公司对于 IP 资源的选择。同时合作方对于自己的营销市场也会进行调研，包括受众对于 IP 的接受度的高低及运用联合营销合作能够达到营销效果等。这就需要电影公司与合作方对于市场产生的机遇作出迅速反应并且加以分析，依据市场需求程度判断、识别可能获得的价值。合作双方在达成联合营销合作前，还需要对完成产品和服务所需要的资源与能力进行评估，包括原有产品品牌、信息资源、销售渠道、促销能力、管理能力、人力资源等。

IP 开发的思维也同样蕴含在好莱坞电影的营销过程中，其中最典型的表现在于电影与其他品牌之间展开的联合推广合作。在好莱坞主流电影中，充斥着各种品牌的植入广告。据统计，2014 年，全年登临票房周冠军的 35 部电影中，有 464 个植入品牌或产品,平均每部电影多达 13.3 个。其中植入广告最多的《变形金刚 4》与多达 55 个品牌合作。

"对于好莱坞电影而言，品牌植入广告不仅仅是一种创收的方式，更重要的是为了获得品牌的配套营销资源"[1]。《星球大战》系列作为超级 IP，吸引了无数商家参与联合营销，涉及行业包括快餐、美妆、数码、电信等。而随着电影的上映，以"星球大战"为主题的限量版产品纷纷上市，如赛百味的主题套餐、伴侣奶油，阿迪达斯的星战运动鞋，惠普的主题笔记本等。

例如，《星球大战 7》上映前后，赛百味不仅致力于主题产品的研发，更充分利用社交媒体，将经典元素植入营销之中。首先，赛百味借助社交媒体平台发起互动，积极动员消费者参与拍照活动；其次，消费者应邀到店内使用各种主题产品，摆出电影中的经典动作、姿势等，然后拍照保存；最后，将消费者

1　彭侃 . 好莱坞电影的 IP 开发与运营机制 [J]. 当代电影，2015(9):13-17.

认为满意的照片上传至社交平台。在这个社交平台上，用户之间可充分交流互动，并对照片进行评价，赛百味最终会给予表现最佳者 Comic-Con-Dubai 之旅的奖励。

《星球大战》的另一个长期合作伙伴——英国电信运营商 O2，不仅将星战经典元素植入广告营销中，如机器人 BB-8、R2-D2、C-3PO 等都在电视广告中出现，同时还向忠实用户群体发放 IP 相关礼物，如机器人玩具、LED 激光剑钥匙扣等。与此同时，O2 还将星战的首映票作为营销热点，以 1 700 张首映票成功吸引了无数消费者。

O2 推出的一系列营销活动，既对"星战"经典元素进行了有效整合，也大幅提升了消费者的参与热度。数据表明，O2 推出 BB-8 机器人玩具后，短时间内便吸引了近 60 万名消费者的参与，这些"星战"商品为营销添加了亮点。

谷歌作为科技公司，充分认识到自身的强项，在《星球大战》热映期间，借助自己的技术优势成功推出酷炫游戏——《星球大战激光剑逃亡》，利用手机平台为"星战"粉丝带来游戏体验。在这款主题游戏中，手机也是重要的武器——激光剑。游戏操作非常简单，用户只需打开浏览器 Chrome 就会完成转型，使手机成为一把激光剑，在抵御外敌入侵时，用户挥舞手机即可。

除此之外，谷歌还打造了多款星球版游戏，其中深受粉丝喜爱的是通过 Cardboard 体验虚拟现实。用户登录《星球大战》的官方 App 后，可借由 Cardboard 眼镜观看《星球大战》，给用户制造身临其境的体验，使其更直观地接触影片的角色。

合作双方首先要考虑的是交易成本，联合营销的一个核心目的就是要分摊成本的风险，增加收益。在对合作方进行选择时，必须要考虑到交易成本。当然这个条件并不是要选择交易成本最小的组合进行合作，而是需要对合作双方进行综合对比分析，进而选择成本、收益、综合而言最优的合作伙伴。还有要关注合作伙伴能够带来的顾客价值，也就是说合作现有及潜在顾客市场是否跟自己公司的目标市场及潜在消费者有交集甚至是重合。依据顾客价值进行长远的匹配合作计划，更加有利于提升 IP 电影的推广效果。最后是对合作方进行综合性考虑，即合作方的产品质量、销售能力、渠道经营、促销能力、品牌管理以及价格定位等方面，综合性考虑是进行联合营销最重要的一个选择方向。

基于其全球性巨大影响力，好莱坞大片在选择植入广告合作品牌时往往有主动权，并不是只要品牌肯出钱便能轻易地植入这些电影。好莱坞制片公司会从多个角度来对备选品牌进行考察，包括品牌是否是行业中的领军品牌并有足够知名度、企业是否具备推广实力和营销思路、品牌形象是否符合故事情节，进而选择出合作的品牌。好莱坞大制片厂与很多品牌商间的合作也并不是一锤子买卖，而是长期战略性的合作。尤其在汽车、电子、生活用品等热门植入品类上，好莱坞大电影公司往往都有长期合作对象，且通常都是全球知名品牌。

"这种品牌的联合营销，与电影片方为营销电影所进行的宣传活动，以及销售、推广电影衍生产品等行动一起，创建了一个电影销售的整体氛围"[1]，起到在情感和心理上强化观众观影体验的作用，成为好莱坞主流电影非常重要的营销工具。

二、国内 IP 联合推广的现状及趋势

在过去几年中，在处于野蛮生长期的泛娱乐产业，传统的娱乐 IP 横向开发套路大都比较简单粗放，总结起来无非就是十字口诀："给钱就植入，贴标即站台"。例如当年伊利舒化奶在《变形金刚 3》中的生硬植入、《功夫熊猫》为荣耀手机的沉默站台，都是这十字口诀的真实写照。

传统的娱乐 IP 横向开发，其实只是 IP 权益的单向售卖。所以，在这种模式下，签署 IP 授权开发协议之时，并非是双方合作的开始，恰恰是 IP 开发方与合作方的协作结束，"开发"只是个名存实亡的外交辞令罢了。在这种模式下，IP 本身的情节、调性基本游离于合作双方之外，IP 开发方被动响应合作方的需求，按例行公事和千篇一律的作业原则执行，合作方本着"品牌露出即正义"的商业价值观输入需求。

在"娱乐至死"的年代，这种浅层次开发模式的疲劳周期越来越短，商业效果越来越差；而对 IP 方而言，这种模式也在消耗 IP 价值，长此以往必将得不偿失，于是深度的 IP 横向开发模式浮出水面。在国内 IP 联合推广的案例中，蒙牛子品牌"新养道"与《魔兽》大电影的合作堪称经典案例。

1　[美] 巴里·利特曼. 大电影产业 [M]. 尹鸿等译. 北京：清华大学出版社，2005:75

2016年5月，《魔兽》大电影定档6月，而2016年恰逢《魔兽世界》游戏推出第十年，全球数亿玩家为赶赴"十年之约"而激动不已。各大品牌企业看准了《魔兽》所带来的商机，全力抢夺IP资源。经过一场激烈的竞争后，新养道最终获得了魔兽乳制品的唯一授权，开始推出带有《魔兽》角色形象的产品。新养道获得《魔兽》IP资源后，对其品牌营销产生了显著的积极作用。新养道借助阿里巴巴、蒙牛电商等平台，首次推出了魔兽装牛奶。

一方面，包装采用经典联盟形象，借电影周边产品的推出，吸引并转化了《魔兽》的巨大粉丝族群；另一方面，通过创新的合作方式，增长了未来IP联合营销的经验。据市场调研数据表明，自产品上市以来，产品整体销售量不断攀升，环比增长超过28%的大中型城市已有26个，较有代表性的有南京、合肥、淮北等，其中，南京月销量更是突破350万元。

新养道在对《魔兽》IP资源的商业化利用过程中，还策划了"零乳糖决战乳糖不耐受"微博话题营销活动，与《魔兽》中的"联盟与部落"相对应，促使产品与热点话题相互关联，从而将关注的焦点吸引到产品上来。乳糖不耐受症是亚洲人常见的消化道类疾病，零乳糖产品可克服乳糖消化不良问题。新养道在品牌营销过程中，不断借用微信、微博话题、TVC传播方式，既向消费者传递健康的相关信息，同时也不断为《魔兽》粉丝制造回忆，从而将产品的健康主题与IP资源的娱乐话题紧密联系在一起，产品最终成了话题的落脚点，进而实现了营销目的。

新养道整场营销为期一个月，最终活动共触达6 888万人次，其中经微博传播的占50%以上；微博阅读量高达1 648.4万次，微信H5触达近391万人次、微信阅读量超过23万次。由此可见，单纯地利用IP话题制造热点是远远不够的，品牌企业还应认清品牌产品的优势，将热点引入品牌，借热点之势进行营销。

通过前面的一系列措施，新养道的知名度大大提高，但大众对产品的了解尚未达到预期效果。为此新养道加大投入，联动多家媒体平台，实施全方位渗透式传播。首先是TVC广告播放，新养道与多家媒体平台合作，其中电视台7家、影院33家，同时还联合多家视频网站，最终取得TVC广告播放量超过1 200万次的业绩；其次是魔兽电影巡展，新养道选择在多个大型购物中心，参与《魔兽》电影的宣传活动，如大悦城、来福士、凯德MALL，覆盖16个大城市；

最后是张贴魔兽海报，新养道在人流密集的地铁站、加油站等地，大面积地张贴海报，其中，覆盖的加油站超过 700 家。

漫改科幻电影《阿丽塔：战斗天使》，以本身浓厚的科技氛围、战斗题材与热血翻盘的故事内核，与同样代表我国高新技术前沿创新的小米科技互动营销，显得非常有故事可讲。在 2019 年小米 9 新品发布会上，雷军便晒出了"阿丽塔"的限量手机壳，还透露小米 9 在内部的代号就是"战斗天使"，并宣布小米 9 与电影《阿丽塔：战斗天使》进行独家合作。同样对于标榜自己要打造"中国最大的观影决策平台"的淘票票，《阿丽塔：战斗天使》全球限量"阿丽塔"大马士革刀的拍卖活动自然不是为了单纯盈利。淘票票联动阿里系各业务单元打造主题共振，"超级女主日"多场景为用户派送超级福利。通过为电影扩大声势的一系列营销动作，欲塑造的是一部高端的"大女主"电影与高端女性购物、购票平台品牌之间建立联系的形象。迭代粗放的 IP 横向开发模式必须要终结掉的，就是"单向权益售卖"的操盘方式，这是让"开发"落在实处的根本。

第七章　影视 IP 文旅开发

影视作品是当代传播最为广泛的文化作品，因此影视旅游也成为文化旅游中非常重要的一个分支，而有 IP 性质的影视作品最具有形成良性循环影视旅游项目的潜质。本章将深入探讨 IP 产业链中影视 IP 对旅游的赋能与开发策略问题。

影视旅游专家苏·比顿（Sue Beeton）在她的著作《影视引发的旅游》（Film-induced Tourism, 2016）中对影视旅游地进行了细分——在地（On-Location）和非在地（Off-Location）。在地主要是指拍摄过影视作品的旅游目的地，非在地是专门的影视基地。影视节展和主题乐园作为其分类中的功能型产品。因为比顿的研究对象以澳大利亚为主，所以其分类方式有地域性限制。影视节展和主题乐园也因为不断地发展壮大，而形成了具有独立影响力的影视旅游模式。无论从时间长度上、还是从发展广度上来看，影视旅游被分为影视景观地模式、影视基地、主题乐园和影视节展四个方面来探讨会更加合理。

从列斐伏尔的空间意义生产角度来看，上述四大模式作为空间，是一个再生产的场所，可产生都市的空间、娱乐的空间、教育的空间、日常生活的空间等 [1]。列斐伏尔所说的娱乐、教育等空间的名称，本书称为"功能"，因为功能一词更能代表影视对旅游地的作用。在新传智库对青岛东方影都进行调研和写作影都未来发展规划过程中，我们发现要发展影视旅游，首先要像青岛一样有一整个黄岛区开辟出来发展影视产业；其次在功能上，在产业区域内要进行合理布

1　Henri Lefebvre. "Space: Social Product and Use Value", in Frciberg, J. W. (ed), Critical Sociology: European Perspective[M], New York: Irvington. 1979:285-295.

局，将外景地拍摄、棚拍、影视旅游、休闲娱乐、教育等不同功能进行有机分配和联系。

影视让旅游地生产出新的影视空间。影视旅游的四大模式虽各具独特性，但是真正吸引人们前来的是影视功能。影视作品中出现的人物、景观、食物、道具、音乐、配色、字体、名字等符号，以及影视拍摄、制作、发行、放映的产业链构成了可产生价值的影视资源。这些影视资源与现代社会经济发展所出现的教育、游玩、观赏旅游等功能相结合，形成了构成四大模式影视旅游活力的影视功能，主要包括：观赏功能、游玩功能、商务功能、教育功能和衍生功能。这些功能可单独形成旅游地的主营产业，也可以根据不同地方进行重新规划组合，形成具有地方特色的影视功能区。

本章节主要针对形成 IP 的影视作品对旅游的赋能与开发策略进行研究。虽然也有许多经典的单体影视作品对一个地方具有旅游方面的赋能效果，例如《罗马假日》《爱乐之城》等，但是从整体而言，形成 IP 的影视作品对旅游地的赋能效果会有更深远的影响力，且打造 IP 集群对于树立一个地方的旅游形象的成功率更高。本章讲述了影视为旅游地赋能的三种方式，分析了影视旅游的开发策略；因为影视可以为旅游地创造强体验，所以最后对影视旅游体验的发展策略进行了阐述。

第一节　影视 IP 为旅游概念赋能

《巴黎，我爱你》开篇先拍了巴黎的大全景，而后将标志性景点切分成小视窗进行九宫格展示，在金灿灿的埃菲尔铁塔出现之后，出现一行字"小人物的情感片段"，然后呼应前面九宫格，展示了九个小故事的片段。巴黎的每个标志性景点都有自己的特色，而生活在巴黎里的普通人们也有着自己不普通的故事。这部电影从一开头就用景观和故事对仗的方式，向我们展现了影视作品对城市的重要性，生动的故事让这座城充满人情味，埃菲尔铁塔、巴黎圣母院等景点因为小人物的故事而变得更有温度。

《爱乐之城》中通过一对在洛杉矶奋斗的年轻人的爱情故事，既展现了好莱

坞山大道、格里菲斯天文台、华兹塔等著名景点，也用故事和拍摄技巧赋予一些较为普通地点以新的意义，例如开篇在110号和105号洲际公路交汇处一段长镜头，人们遭遇了洛杉矶的堵车，人们只能坐在车里忍受，而《爱乐之城》给出了另一个答案——选择在高速上纵情起舞。故事性让这条原本只作为交通枢纽的公路有了新的意义：人们在堵车时回想起拍打方向盘唱歌的快乐，游客来到洛杉矶时有了新的观光地点。

《她》（Her）中，为了展现近未来时代的景观，配合影片中想要营造出的孤独感、疏离感，本片选择在洛杉矶和上海两地取景，希望通过增加上海这座充斥着现代化钢筋水泥建筑的城市景观，来帮助影片创造出一个更有未来感的洛杉矶。正因为这部电影中多次在洛杉矶和上海的场景之间转换、跳接，所以成就了影片中那个似真似幻的未来世界。

影视作品利用镜头组接、叙事构建、技术增强改变、音乐烘托等方式，将大到地球、国家、区域、城市全景，小到街头巷尾的一个小涂鸦、一道美食、一片小花圃等文化元素，揉碎重组成具有故事性的奇观。这样的奇观与当地社会景观糅合成的文化景观可以让旅游地具有不同于其他地方的识别度。但这只是识别度的一部分，影视除了本身作为作品构建的奇观可以赋予旅游地概念，影视拍摄、制作、活动、衍生品和其他相关表演作品等都能赋能旅游地。当一个地方具体影视作品的优秀程度和可延展程度、影视活动的数量和质量、影视产业聚集的成熟度都达到一定水平时，旅游地会有更大的吸引力。影视作品和影视功能的独特性达到一定程度之后，旅游地与其他地方的差异性就会更加明显。识别度、吸引力和差异性是影视赋予旅游地概念的三个阶段，它们会分别使游客产生不同的前旅游体验，在下文中将具体阐述。

一、影视概念与概念赋能

列斐伏尔认为，因为具有一定历史性的城市的急速扩张、社会的普遍都市化，以及空间性组织的问题等各方面原因，对生产的分析显示我们已经由空间中事物的生产转向空间本身的生产。空间的生产是因为知识在物质生产中的直

接介入。[1] 自然空间（Natural Space）虽然是社会过程的起源，但是已经无可挽回地消逝了，影视旅游地同样也是空间生产的结果，影视作为虚拟的知识力量，与空间结合生成了具有识别性、吸引力和差异性的新空间。如果影视是与行政规划出的地方进行结合，会赋予旅游地影视概念，形成影视旅游地；如果是与旅游地中的某个具体空间进行结合，会形成具有影视功能的区块。

影视资源的内容主要包括作品、制作发行放映产业链、名称、人、事、物、景七个方面。这些影视资源都可作为赋能旅游地概念的来源，而资源可以是以单一或复合形式赋予旅游地概念。因为每个旅游地所涉及的影视作品数量不等，影视作品的影响力不一，影视产业布局不同，所以概念赋能的方式也各不相同。根据影视对旅游地影响力大小，可将概念赋能分为：

第一，整体概念，即想起这一旅游地，就会与影视这个整体文化概念相联系；影视作为一个较大旅游区域（行政区域、拥有大面积土地范围的地点）闻名于世的最显著识别标志。这一类型中包括城市、影视基地、著名影视节展举办地，例如好莱坞、横店、戛纳等。

第二，作品概念，即这一地点本来是一个自然空间，但因为拍摄了特定的作品而拥有了文化意义。例如美国麦迪逊桥因为拍摄了《廊桥遗梦》而闻名于世，云南大理因拍摄了《天龙八部》建成了天龙八部影视基地，张家界南天一柱因为作为《阿凡达》"潘多拉星球"取景地，而更名为哈利路亚山。

第三，情境概念，即影视所塑造的情感空间给予一个地方以情感氛围。情感氛围分为两种。一种是该地点曾出现在影视作品中，例如，美国帝国大厦因拍摄了多部爱情电影，而成为情侣们的打卡圣地；《罗马假日》奥黛丽·赫本拍摄过的理发店，现在虽然是一个知名冰淇淋店，但是导游仍然以拍摄过《罗马假日》来介绍这个地点；另一种是一个地点借用了影视中塑造的情感空间来布置出情感氛围。例如，迪士尼乐园里的冰雪奇缘主题房间，东方影都融创茂购买玛丽莲·梦露、卓别林等明星肖像使用权，在商场外悬挂大幅海报增加商场电影氛围。

三种概念赋能形式可以以单独形式出现在一个空间内，也可以以整合的形式出现。例如好莱坞是整体概念，其中不同空间或被特定作品赋予意义，或被

1　包亚明. 现代性与空间的生产 [M]. 上海：上海教育出版社，2003：47.

某一类影片赋予复合的情感。

二、影视概念为旅游带来识别度

人类对世界有着独特的理解方式。马丁·海德格尔（Martin Heidegger）在《林中路》中指出，现代社会的有五大根本现象：第一，科学；第二，机械技术；第三，艺术成为人类生命的表达形式；第四，人类活动被当作文化来理解和贯彻；第五，弃神。[1] 每个时代都有它的世界图像，其中世界表示存在者整体的名称，不局限于宇宙、自然，历史也属于世界。图像是关于某物的画像，世界图像是关于存在者整体的一幅图画，现代社会由上述五大根本现象构成，其中文化和艺术是人们表达自己、理解世界的方式。所以，具有文化艺术性的实体、非实体物易于被人类所理解。

从旅游视角来看，人类要产生旅游意向，首先要先对潜在旅游地有认知、有理解，根据推拉理论（Pull and Push Theory），旅游的推动因素是通过营销人员向潜在游客进行旅游地推销，是社会心理学方面的动机；而拉动因素是旅游地本身促使游客前来旅游的因素。拉动因素的主要动机来源是文化[2]，反映了旅游地对游客的影响力。传统意义上来说，推动动机对于解释前往某地旅游的意愿是很有用的，例如丹（Dan）认为："当一个特定的度假区拥有可以吸引游客的多个景点时，真正影响游客是否选择这里的最初动机是他们意识到自己需要旅行，因此逻辑上推动因素起作用的时间先于拉动因素。"[3] 但是，拉动因素更能解释选择某个旅游地的原因。威廉姆斯和泽林斯基（Williams & Zelinsky）研究了国际旅游走势，认为当 B 国和 A 国同样拥有类似的景点和休闲娱乐活动、但 A 国已经处于供不应求的状态时，游客会从 A 国逐渐流向 B 国。

旅游产业也非常重视挖掘景点的文化因素以吸引游客。文化元素有助于人类理解事物，事物若添加了文化元素会产生出新的意义。影视具有重塑空间形象、帮助观众理解空间、引发观众转变身份为游客从而产生旅游意向的作用，即影视具有赋予空间、旅游地以概念的能力。并不是所有影视作品都可以促使某个

1　Heidegger, M. Heidegger: Off the Beaten Track[M]. Cambridge: Cambridge University Press. 2002: 57.

2　Crompton, J. Motivations for Pleasure Vacation[J]. Annals of Tourism Research.1979, 6(4): 410.

3　Dann, M. S. Anomie, Ego-Enhancement and Tourism.[J] Annals of Tourism Research. 1977(4): 184-194.

具体空间乃至旅游地游客激增。要使观众真正成为某个具体空间或旅游地的游客，可以通过影视构成的文化景观，让空间和旅游地具有识别性。比如同样是海滩，戛纳的海滩在每年电影节期间，都会吸引各国明星在这里拍摄时尚大片，并在全球范围进行传播。1993年，因《霸王别姬》而前往戛纳的巩俐，在戛纳海边拍了至今仍有极高传播度的白衣黑裙照片，2018年，《芳华》女主角苗苗在戛纳海滩还对巩俐的照片进行了致敬式拍摄。通过不同明星的拍摄，以及每年不同参展电影的传播，戛纳海滩的多元文化意义不断增厚，即影视让戛纳的海滩拥有了更高的全球性识别度。

一片离我们物理距离很近却不知名的海滩，和澳大利亚黄金海岸（Gold Coast）相比，后者会更具知名度，更有吸引力。因为黄金海岸拍摄了《海王》（Aquaman）、《雷神3：诸神黄昏》（Thor: Ragnarok）、《加勒比海盗5：死无对证》（Pirates of the Caribbean: Dead Men Tell No Tales）等多部商业大片，在全球积累了足够的知名度。根据黄金海岸官网介绍，这里每年吸引国内外游客超过1 000万人次。而同样以海洋旅游为特色的北戴河，地处京津冀地区，是这一地区的消费者前往海边最近的选择。虽然1979—2018年游客人数增长近3000倍，2018年接待游客人数接近900万人次，也并没有超过澳大利亚的黄金海岸。北戴河在近年来涌现了阿那亚、蔚蓝海岸等具有一定文化意义的新开发海滩，但从北戴河整体游客人数可见，其带来的旅游吸引力仍然有限。可见，若能有具有国际影响力的影视作品，持续性赋予旅游地识别度，对旅游经济发展有显著效果。

根据游客对文化旅游的意向量表（表7-1）对游客旅游意向的程度分类，主要有四个层次：第一，因文化元素感觉旅游地对自己有意义；第二，跟旅游地有情感联系；第三，对旅游地有强烈认同感；第四，这个旅游地对我来说非常特殊。结合本书对概念赋能的研究，四个层次与概念赋能的识别度、吸引力和差异性三种方式之间关系如表7-1。在影视如何带给旅游地识别度的细分中，还分为名称标识、符号植入和功能嵌套三种方式。

<div align="center">表7-1　旅游意向与概念赋能关系表</div>

旅游意向层次	概念赋能方式	概念赋能方式细节
第一，因文化元素感觉旅游地对自己有意义	影视为旅游概念带来识别度	● 名称标识 ● 符号植入 ● 功能嵌套

<div align="right">续表</div>

旅游意向层次	概念赋能方式		概念赋能方式细节
第二，跟旅游地有情感联系；	影视为旅游概念创造吸引力	● ●	旅游期望 心理联想
第三，对旅游地有强烈认同感			
第四，这个旅游地对我来说非常特殊	影视为旅游概念创造差异性	● ● ●	区别于自然地理景观 区别于历史文化景观 区别于传统游乐景观

（一）名称标识

美国好莱坞、中国香港、印度宝莱坞都拥有影视之城的称号。它们之所以会被全世界普遍认可为影视之城，有共同的原因：第一，拥有悠久的影视制作历史；第二，拥有数量众多的优秀影视作品。

以香港为例，在展现20世纪80年代影响韩国社会最深文化元素的热门韩剧《请回答1988》第一集一开场，五个主角坐在一起看香港电影《英雄本色2》。从这个小视角可以窥见香港电影的巨大影响力。香港拥有悠久的影视产业发展史，20世纪30年代，香港电影制作公司数量逐渐增多，出现了香港电影第一次繁荣时期。抗日战争让电影业进入停滞状态；战后，香港电影工业开始复苏，电影公司在残酷的电影产业中苦苦挣扎。20世纪50年代，香港逐渐成为主要的华语电影生产基地。香江九龙一带，毗邻夏梦住家、嘉林边道以北、狮子山脚下、正九龙城后王庙一片区域成为香港电影黄金年代"好莱坞"，世光片场、万里片场、友侨片场、九龙国家片场都集中于此，而北边钻石山还有永华和大观片场，土瓜湾北帝街有邵氏早期的南洋片场。当时，四家主要的粤语电影公司包括新联、华侨、中联和光艺；国语电影的制作公司主要有长城、凤凰、国际电影懋业和邵氏兄弟四家。

20世纪50～70年代，中国香港逐渐崛起成为一座国际化都市。在中国文化与殖民文化的碰撞中，在区域主义和全球主义的融合中，香港出现独特的香港身份文化。20世纪70年代到2000年的30年间则是香港电影、电视剧发展的盛世时期。1967年香港电视广播公司（简称TVB）成立以来，本地新闻、活动、音乐、电影、电视剧、流行文化进入迅速发展时期，加速了文化本土化的进程。

1982—1984 年中英谈判对香港社会文化的冲击非常巨大。历史的变化形成了大规模的文化实践活动，香港影视行业在 20 世纪八九十年代中期达到巅峰状态。无论是产量、票房，还是质量和艺术性上，香港影视都创造过惊人奇迹，形成了庞大的影视工业，被誉为"东方好莱坞"。香港影视在八九十年代对中国大陆、泰国、新加坡、马来西亚、越南、印度尼西亚、韩国等形成了巨大的文化影响力。随着香港影视传播出去的是香港人文精神、城市规划与建筑文化、饮食文化、商业文化，共同构成一代又一代人心中的香港文化景观，促使香港成为最具有影视识别性的城市之一。

（二）符号植入

人在观看影视作品时所产生的情感共鸣，其实是对影视中的符号的共情。这些符号也成为可植入旅游地、增加识别度的元素。影视符号主要来自于三方面：故事、人物（包括角色和演职人员）和实或虚的物品（食物、道具、音乐、色彩等）。《泰坦尼克号》中因为男女主角的爱情故事太动人，他们站在船头的经典场景被无数人模仿、致敬；玛丽莲·梦露与卓别林这些明星，时至今日其肖像权依然价值不菲，青岛东方影都就斥巨资购买了他们的肖像作为融创茂的外墙图，增加东方影都的电影感；《星球大战》的开头曲一播放，就会让星战迷们忍不住想挥舞光剑；人们会喜欢北野武电影中的蓝色，以至于为其命名为"北野武蓝"。

以人物符号为例，在影视旅游中，名人在游客的目的地选择和旅游行为中发挥着重要作用。[1] 这是因为名人是可以影响潜在游客对目的地形象进行感知的重要因素，加强他们前往目的地的意向。名人参与是指对名人产生情感和依恋的程度。粉丝们对名人的高投入度会转化成积极动力，作用于由名人所代表的拍摄目的地中。因此，影视旅游的研究中已经确认了名人对游客旅游目的地选择的重要意义。

影视中的名人有两方面含义：一方面是明星，另一方面是影视作品中的角色。粉丝会因为所喜爱的明星而去看影视作品并前往拍摄地旅游，也有可能是因为喜爱影视作品中的角色喜欢上明星，并产生旅游意向。

1　Yen, C., & Teng, Y. Celebrity Involvement, Perceived Value, and Behavioral Intentions in Popular Media induced Tourism[J]. Journal of Hospitality and Tourism Research, 2015, 39(2): 225-244.

　　曾经塑造了《霸王别姬》中的程蝶衣、《胭脂扣》中的十二少、《倩女幽魂》中宁采臣的明星张国荣成了对香港影响深远的一个文化符号。2003年4月1日张国荣在香港中环文华东方酒店坠楼身亡。在那之后每年都会有媒体、官方和粉丝自发组织举行的纪念张国荣活动。他出演电影中的现实场景地、被狗仔队拍摄的所到之处等都成为游客们前往纪念的地点。2010年，"香港人最爱香港的100个理由"调查中，名列票数第一名的是"有张国荣"这个选项。香港旅游发展局在自己的官方微博上，在张国荣逝世纪念日到来前后都会发布与旅游相关的纪念活动，例如2011年举行的"纪念张国荣逝世7周年系列活动·香港站"，2013年发布香港时代广场各地歌迷聚集200万只祝福纸鹤吉尼斯活动，2013年"音乐倾城·张国荣"展览开幕礼，2015年猜张国荣电影名获取旅游基金活动，2016年香港The ONE商场举办"音乐·艺术·张国荣"大型展览，2017年"暧昧：香港流行文化中的性别演绎"展览，展出张国荣演唱会穿过的高跟鞋等……

　　张国荣是名人引发粉丝旅游意向的典型人物。除此以外，电影中经典角色因为与观众产生不同的情感联系，而引发观众的旅游意向。

　　例如，《重庆森林》中金城武饰演的何志武，在跟女友阿May分手后独白道："从分手的那一天开始，我每天买一罐5月1号到期的凤梨罐头，因为凤梨是阿May最爱吃的东西，而5月1号是我的生日。我告诉我自己，当我买满30罐的时候，她如果还不回来，这段感情就会过期。"他守在女友每天光顾的小店，打电话假装问候她每一个家人，看到呼机有人找他就觉得是阿May。他在第30天吃掉了所有的凤梨罐头，然后在酒吧吐掉所有吃掉的凤梨，遇到了林青霞饰演的金发女。第二天早上，在他25岁生日到来之时，何志武在雨中奔跑，丢掉了呼机，完成了他的失恋仪式。何志武像极了每一个想分手却又太过骄傲不去主动挽回的人，又像极了每一个用自己方式为心理脱敏的人。

　　再比如，《无间道》中梁朝伟饰演的陈永仁，一辈子最大的心愿就是摆脱父亲是黑帮分子的阴影，成为一个好人。所以他不断说："我是一个警察""我是一个好人"。根据卡尔·J.库奇（Carl J. Couch）《身份认同和异化》中指出的："用'我是……'句型开始一句话，比起用'我喜欢''我享受于''我想''我希望'

等更表达了人的确定和承诺。"[1]事与愿违的是,陈永仁身为警察却在黑帮卧底十年,知道他警察身份的上司也离开人世,他给上司送殡也只能躲在巷子里默默行礼。就如本片片名一样,陈永仁内心对"做个好人"身份的坚定和他真实状况中身份的不确定不断碰撞,就像行走在无间地狱中,承受着无间断循环往复的折磨。

观众在这些角色身上看到了真情实感,也看到了自己的影子,因而产生了对角色的认同。这种认同是观众构建对香港这座城市影视概念重要的一部分。观众通过这些角色对香港有了熟悉感,从而对角色故事发生地有了情感联系。因此影视符号的实体植入景观和情感植入景观都能增强旅游地的识别度。

(三)功能嵌套

在尼尔·M. 科(Neil M. Coe)对温哥华影视产业集群研究的文章中,这位新加坡国立大学的学者认为温哥华之所以能形成影视产业集群,是因为"对特定空间的依赖性"(Spaces of Dependece)以及"空间的参与度"(Spaces of Engagement)。[2]"对特定空间的依赖性"指的是一个地方已有的独特的地理位置与景观、人文历史、社会经济等因素,会成为当地形成影视集群的先决条件。温哥华在地理上离洛杉矶很近,与美国处于同一时区,影视拍摄上拥有多元外景可供拍摄,也有足够空间建设摄影棚。这些优势让影视在温哥华落地生根有了土壤。"空间的参与度"指的是温哥华主动在政策上、设施上配合影视产业的发展,例如在税收政策上给予美国影视制作人30%的税收优惠、建立影视基金资助缺少投资的影视计划、建立相关拍摄设施等方式,使温哥华逐渐形成影视集群。

一个地区如果拥有发展影视的较好条件,可以通过在此地拍摄制作影视作品、提供影视活动场地等方式让人认识这个地区,但只有当该地区积极参与到影视概念的构建中、鼓励不同的影视功能嵌套在旅游地中、促进当地形成功能完整的影视旅游地,才能真正推动旅游地以影视作为宣传当地的概念,让旅游地具有识别性,并逐渐增加对游客的吸引力。

1　Couch, C. J. Self-identidification and Alienation[J]. The Sociological Quarterly, 1966, 7(3): 256.

2　Coe, N. The View from out West: Embeddedness, Interpersonal Relations and the Development of an Indigenous Film Industry in Vancouver[J]. Geoforum, 2000, 31: 391-407.

三、影视概念为旅游创造吸引力

一个地方具有区别于其他地方的识别度，是引发旅游意向的第一步。但并不是影视给予一个地方识别度，就能保证这个地方的游客人数增加，并保持高数量。2014年的电影《心花路放》中出现的名为梧桐客栈（真名为云渡客栈）的大理海景民宿，在电影热映期间曾经成为网红客栈；但是随着电影热度降低，再加上大理保护环境的相关措施的执行，这个客栈没有凭借影视持续吸纳更多游客，游客数量逐渐减少，并且由于环境保护原因被拆除了。

因此，在拥有影视识别度之后，若希望影视有持续概念赋能的作用，就必须让旅游地有持续的吸引力。要使拥有识别度的影视旅游地拥有持续的吸引力，主要有两种方式：第一，提高旅游期望（游客因影视对旅游地产生情感）；第二，建立心理联想（认同感）。

（一）提高旅游期望

根据推拉理论，旅游营销推动人们产生旅游的想法，文化作为拉动力促使人们形成前往特定旅游地的具体决定。从影视文化角度来看，影视将画面、声音、故事内容和时间、空间进行重新整合，让人可以进行一次有故事的银幕旅行；在电影院中更是为观众营造了一个与现实世界相隔绝的场域，这种脱离日常、在具有事件性的地点遭遇真实的体验，与旅游行为是同构的，拉近与观众与旅游地的心理距离，形成对旅游地的期望值。从影视符号来看，观众对符号的认同带来了对旅游地的认识；对符号的深入了解，带来了对旅游地的情感联系。银幕、屏幕那头的影视故事像梦境一般，通过前往影视旅游地使人产生"梦想成真"的感觉。这种完成情感仪式的目标成为观众期待转化为旅游期望的重要原因。

迪士尼乐园在增加旅游期望方面是很好的例子。主题乐园为了尽可能吸引范围大、数量多的游客，不断购买、创造新的IP影视作品，拍摄续集和衍生影视作品来增加观影次数，用吸引人的故事来增加观众对IP的感情。通过影视作品在观众中的反响，在主题乐园有序地新增设相关游玩项目，既有长期设置的游玩项目，也有季节性、配合影片宣传的项目，让观众对主题乐园充满游玩期

待和重返期待。

（二）建立心理联想

根据罗伯特·西奥迪尼《影响力》的论点，无论是动物还是人类，都会有一套"固定行为模式"（Fixed-Action Pattern），这是错综复杂的一连串的行为，组成这种模式的行为每次都以相同方式按同样顺序发生，就像是雌火鸡听到"吱吱"声就以为它面前是它要照顾的小火鸡；当我们需要别人帮忙的时候，如果说得出一个需要帮忙的理由，获得帮助的可能性更大；珠宝的价格被抬高至原来的两倍，那些认为"贵的东西就是好东西"的人的购买行为也从否定变成肯定。[1]现代社会因为社会节奏不断加快，信息极大增加，面临的可选项非常多，人们会有更多固定行为模式出现，以帮助他们迅速作出选择。因此，光有识别度并不足以让人最终作出旅游决策，当拥有足以让人产生类似于固定行为模式的影响力，例如想到主题乐园就想到迪士尼和环球影城、想到国内影视基地就想到横店，才能在人们有旅游意向时，立刻联想到某个特定地方。

影视概念所创造的旅游吸引力，从情感方面来看，提高了游客的旅游期望；从更深层次的认同方面来看，产生旅游期望之后，随着影视概念的深入人心，游客在联想起影视旅游时，会有固定行为模式一般的自然联想。

四、影视概念为旅游创造差异性

20世纪70年代开始，旅游中对于真实性的追求逐渐有了新的变化。根据王（Wang）的研究指出，人们追求的真实有三个层次：客观物体（Object），真实存在之物（Authenticity），以及建构出的真实（Constructed Anthenticity）。[2]也就是说，人们不仅想要看到真实存在的自然景观、已经在历史上存留时间很长的历史文化景观，不只想玩传统的旋转木马、碰碰车等游玩设施，更需要通过文化内容的赋能，来建构出全新的真实，也就是给予旅游与传统不同的差异性。

影视等文化内容赋予旅游差异性，影视也会在构建故事内容的过程中受到旅游地景观的影响，这一过程叫作互文（Intertextuality）。互文，是西方后现代

1　罗伯特·西奥迪尼. 影响力[M]. 北京：中国人民大学出版社，2006:1-10.
2　Wang, N. Rethinking authenticity in tourism experience[J]. Annals of Tourism Research, 1999,26(2): 379-370.

主义文化思潮中的一种理论。提出互文的茱莉亚·克里斯蒂娃（Julia Kristeva）认为："任何作品的文本都是像许多行文的镶嵌品那样构成，任何文本都是其他文本的吸收和转化"。从空间生产性角度来看，旅游地、空间、景观也是文本，影视作品与其具有互文性。通过互文，影视概念在旅游各空间中重新组接，之后的影视作品又对前人组接的文化空间进行再次诠释，不断互相交织镶嵌，让空间文化意义增厚、扩张。

以中国香港为例，香港知名科幻小说家陈冠中说出了香港文化混合的特色，认为其是半唐番城市美学的代表，是伟大的杂种，是一半华一半夷、一半中一半外、一半人一半鬼的混搭。这样的混搭成就了香港泛化的均质化城市空间，以及烟火气极为浓烈的异质化市井空间。用空间来作为一个限定词，是因为涉及的区块有大有小，可能是维多利亚港的城市建筑群，也可能是街头巷尾的鱼蛋小摊，还有可能是多种不同文化特色空间的组接，所以用空间来作为单位。香港本身空间具有的丰富性，成为影视拍摄的极好选择。在众多经典影视作品中我们都能看到香港的均质化、异质化。影视作品在对香港空间的运用过程中，将均质化和异质化空间与科幻类故事进行了全新的结合，又形成了在众多科幻电影中出现过的"赛博格空间"，这一空间更好地体现了影视与空间之间的互文影响。

第一，均质化空间。1987年的《英雄本色2》开篇，在狄龙饰演的宋子豪说完"我正在还债，我觉得我对得住这个社会"后，场景仰拍香港城市高楼建筑，逐渐转向拍摄在路上行驶的奔驰车，张国荣饰演的宋子杰坐在车上边刮胡子边开车，镜头在龙四女儿参加的交谊舞比赛现场和城市中行驶的奔驰车场景之间不断切换。导演借宋子杰之口说出交谊舞在20年前还是没人跳的舞，展现了这20年间香港无论是政治经济还是文化方面，都吸收了大量西方元素；城市高楼大厦、奔驰车、交谊舞、龙四家中地中海风格的内饰，作为香港重要经济行业的物流、船务业等，共同构成了一个均质化的国际都市空间。

第二，异质化空间。2003年杜琪峰执导的《机动部队》，一开篇还未有正片画面，先出现了戏剧、车辆、不同语言等不同文化杂糅的香港城市声音。影片出现的第一个镜头是从机动部队所乘坐警车的网里向外拍到的香港城市夜景，随着机动部队下车开始晚间巡逻工作，这个夜里的故事也随之展开。这个故事

中我们可以看到香港作为均质化的国际都市空间的一面，也可以通过不同角色的夜间活动看到属于这座城市异质化本土空间的一面。由马尾哥带领的一群小混混走进一家香港火锅老字号——方荣记沙嗲牛肉专家。在这家店里，这个静夜变得不再平常，不同流氓团伙在地方化空间里角力。与此同时，林雪饰演的反黑组警长肥沙不慎走失手枪，任达华饰演的机动部队警官何文展出于义气，带领手下一起帮忙找枪。黑帮复仇、警队寻枪还有巡逻，故事中的几组矛盾互相纠缠，香港空间中众多狭窄街巷为这些社会关系和矛盾提供了展示的舞台和可能性。

第三，赛博格空间。香港因为城市密度过大，而造成均质化和异质化空间用最密集的方式不断交错；商业社会和人情社会的聚合，从城市面貌上吻合了科幻电影对科技与人性呈现的需求，形成了独特的赛博格空间。香港也因此成为科幻影视作品的取景地或者灵感来源，例如《攻壳机动队》《银翼杀手》《爱、死亡和机器人》《环太平洋》等。这些具有国际影响力的影视作品进一步向世界不同地方的人展现了香港文化景观的独特之处，持续吸引更多游客前来香港探寻不一样的影视空间。

五、影视旅游概念赋能策略

（一）影视创作阶段为旅游地植入概念

概念赋能在影视创作阶段就应该进行合理布局，以保证旅游地各种景观可以合理地嵌入影视作品中。可供嵌入影视中的景观包括：第一，已存在景观，自然地理、人文历史景点、地标建筑等；第二，当地文化景观，生活习俗、宗教节庆等；第三，搭建景观，包括建筑、街道、道具、人工自然景观等。

以《魔戒》为例，电影选择在新西兰进行拍摄，一方面与导演彼得·杰克逊和新西兰旅游当局的努力有关，另一方面是新西兰本身具有得天独厚的取景条件：地广人稀的新西兰拥有汤加里罗国家公园、箭镇、皇后镇、惠灵顿市等大量可直接取景的自然景观，《魔戒》中的末日山、决战索隆、魔戒落水、比尔博百岁生日宴等故事场景使用了上述景观。除了自然景观以外，为了能够更好地展现《魔戒》中的奇幻景色，新西兰搭建了霍比屯影视基地，这一基地在《魔

戒》三部曲和《霍比特人》三部曲中均有出现。目前，新西兰已经与亚马逊网站签订了拍摄《魔戒》电视剧版的协议，让新西兰的自然美景和搭建景观能够获得持续的影视概念赋能。

（二）影视概念在旅游地的获取和开发

1. 影视概念获取和开发方式

影视创作阶段进行将旅游地植入其中以后，旅游地还要对生成的影视概念进行合理获取和开发，才能真正使影视概念赋能于旅游地。赫德森和里奇（Hudson & Ritchie）在2006年的论文中，梳理了电影上映前和上映后旅游地对概念的获取方式。他们的概念模型框定了影视旅游成功因素，分别是：① 旅游地宣传活动；② 旅游地属性；③ 电影相关要素；④ 电影委员会和政府的努力；⑤ 地方可行性。[1] 康奈尔（Connell）将旅游地的概念获取和开发活动分为以下几方面：① 向影视游客进行传播；② 产品创新和发展；③ 媒体化和新科技；④ 品牌化；⑤ 打造旅游地形象；⑥ 向电影产业推广旅游地。[2]

根据国际上较有影响力（根据刊物重要性、作者专业度和引用量）的17篇研究旅游地开发获取影视概念的相关论文，本书整理出了国际主流的旅游地对影视概念的获取和开发手段。

2. 影视概念在功能区的集群式开发

上述策略针对的是在票房和收视率上取得较大成功的影视作品概念的获取和开发方式。但世界各地影视作品数量众多，真的在全球都具有影响力的头部作品只占少数。一个旅游地的发展不能光等着一部作品爆红才跟着刺激旅游业增长，而应该在确定采取影视旅游作为经济发展方式之后，制定符合当地切实可靠的发展战略。对影视功能的集群式开发，一方面可以吸引更多影视作品前来拍摄制作，另一方面可以使当地拥有优秀的旅游体验。

如果对影视功能进行集群开发，即使是影视作品的反响不如预期，也不意味着影视的概念赋能失败。例如为了拍摄《妖猫传》，湖北襄阳建成了耗资16亿元的唐城；但《妖猫传》最终票房仅为5.3亿元，没有达到预期水平。即

1 Hudson, S. & Ritchie, J. R. B. Promoting Destinations via Film Tourism: An Empirical Identification of Supporting Marketing Initiatives[J]. Journal of Travel Research, 2006(44): 387-396.

2 Connell, J. Film-tourism-Evolution, Progress and Prospects[J]. Tourism Management, 2012(33): 1007-1029.

便如此，唐城从 2015 年开园至 2018 年 3 月，累计接待游客 260 万人次，门票综合收入 1.3 亿元。一方面，《妖猫传》也仅是唐城的影视拍摄项目之一，并不能决定唐城之后的发展前景；另一方面，《妖猫传》将唐城的景观拍得美轮美奂，对吸引游客游览唐城仍具有正面作用。唐城同时也代表着对影视功能集群开发的不成熟。唐城没有延续营业初期的辉煌，正是因为管理能力不成熟，仅通过影视增加了识别度，却没有整合多项影视功能让唐城拥有持续吸引力和区别于其他影视基地的差异性，最终导致旅游体验不佳。

澳大利亚黄金海岸便是一个影视产业集群的正面案例。这里不仅拍摄了数量众多、在世界有影响力的影视作品，而且是知名的影视产业聚集地区，拥有影视基地、影视主题乐园、电影节等影视产业链上、中、下游产业。游客前往旅游的目的包括休闲、商务、教育等。黄金海岸形成影视产业聚集之后，不仅有助于吸引更多种类的游客前来，也有利于保持旅游活力。

正如上文对影响力所进行的分析，影视功能的合理配置才是旅游地概念赋能成功的最关键因素。《妖猫传》给予了唐城"华丽的外衣"，唐城若能充分发挥影视的游乐功能、教育功能、技术功能、节展功能，提高游客承载力和管理水平，在城中增设形式多样的游玩项目，引入知名影视教育机构、影视公司进驻唐城，定期举办首映礼、明星见面会、大师班等活动，仍旧可以有很好的概念赋能效果。

第二节　影视 IP 为旅游传播赋能

在 19 世纪出版的《牛津英语简明词典》中，第一次提到了对游客（Tourist）的定义："进行一次或多次游览的人；为了休闲而出行的人；为了愉悦或者文化，参观众多历史、自然景点的人。"1811 年，旅游（Tourism）有了自己的定义："游览的理论或者实践；为愉悦而出行。"换言之，旅游从一开始就与抵达一个地方进行令人愉悦的观光、游玩行为相关，消费也是在旅游地产生的。

根据后福特主义时期旅游消费的变化（见表 7-2）可知，虽然游客消费行为在以信息和通信技术为基础、以满足个性化需求为目的的后福特主义时期有明

显变化，但是游客的消费行为仍然要在旅游地才能完成，且倾向于对具有美学意义的产品进行消费。

表 7-2　后福特主义背景下，旅游消费的新变化

后福特主义消费	游客消费行为案例
消费者愈加占据主导地位，制造方必须更以消费者为导向	拒绝某些形式的大规模旅游行为（廉价旅行团），更倾向于多元化的旅游项目
消费者的忠诚度下降，市场分化加剧	多次重返旅游减少，其他地方的旅游人数增加
消费者活动增加	不同假期和景点的消息通过媒体提供给消费者
新产品发展迅速，产品生命期变短	时尚变化速度增快，带来旅游热门景点和体验的快速变化
增加对非大众形式产品和消费的喜爱	"绿色旅游"和定制旅游的快速增长
功能性消费越来越少，对美学价值的消费增加	休闲、文化、零售、教育、体育、爱好旅游界限的泛化

影视作品不仅具有消费者所需要的美学价值，而且更有旅游地非常需要的大众传播性。影视作品作为可机械复制的艺术品，拥有众多的分发渠道可让尽可能多的人看到。以电影为例，可以在版权合法交易的情况下，在以下渠道进行播放：

- 电影院；
- DVD/ 蓝光盘；
- 付费电视 / 视频订阅；
- 单次付费电视 / 视频点播；
- 免费和有线电视；
- 酒店 / 旅馆；
- 飞机；
- 影院以外的大型空间（例如学校、游轮等）。

除了播放之外，影视在制作、发行、放映以及后产业链阶段，都有很多可以对外传播的机会。对于消费具有在地性的旅游经济，需要具有强传播力度的载体来促进旅游地知名度，影视就是极好的载体之一。

20 世纪 70 年代以来，以大规模生产、大众消费者、大城市、物质和技术进步、差异化、城市化、工业化、合理化、标准化生产、集中化和体制化为特

征的现代文化处于下行趋势，以灵活性、多样性、流动性、沟通性、去中心化、国际化为特征的后现代文化开始兴起。因此，后现代的资本逻辑是"根茎式"的，没有一个固定的中心，呈现出无限蔓延的错综复杂的网络形态。处于其中的影视旅游在传播模式上呈现与根茎同构的形态，既保持了覆盖主流大众的传播方式，又可以通过互联网更方便地触达分众市场。因此本章从全球传播、分众传播来讲述影视旅游传播规模的两种方式，并深入探索在根茎式传播网中影视是如何增加对旅游地的传播强度的。

一、影视扩展旅游地传播规模

影视的大众传播性极大地扩展了旅游地的传播规模。从全球市场来看，作为影视主体部分的作品，在发行、放映以及举办各类影视活动中起到向全球传播的作用。互联网的多平台联动、官方职能的发挥都有助于全球传播的进行；从分众市场来看，影视的各项功能都具有自己的对外传播渠道，特定的影视粉丝群体可产生在群体内的强传播力度。

（一）全球传播

影视对旅游具有的全球传播能力表现在：① 影视作品在全球上映和 / 或播出时传播旅游地，以及影视作品相关活动的国际化；② 互联网的全球化特点成为旅游地全球传播的重要途径；③ 各国、各地区的各级官方相关部门传播政策让全球传播更加规范且顺利。

1. 影视作品和活动的国际化

影视的全球化传播主要有两条路径。第一是直接通过作品在全球上映、播出得到传播，第二是作品参加全球各地举行的影视活动来传播。

第一，影视作品全球传播。好莱坞影视作品在这一方面表现特别突出。好莱坞电影对全球电影艺术、时尚、旅游等各方面都有着深远影响。1995 年，欧洲 75% 的电影票房来自好莱坞电影，这一百分比在那之后仍不断上涨。同时需要注意的是好莱坞电影和电视作品在世界其他地方也有很大影响力，在文化完全不同的地区也一样。美国的价值观、信仰、态度通过美剧《德州巡警》（*Walker,*

Texas Ranger）、《海滩护卫队》（Baywatch）和电影《泰坦尼克号》（Titanic）等全球知名作品得到传播，同时美式景观、生活方式等也传播到世界各地。其他国家与地区具有国际传播力度的影视作品同样也有助于作品中旅游地的传播。

根据福布斯网站对《魔戒》以及《霍比特人》对新西兰经济影响力的报道显示[1]，从2001年开始，很多人都是通过"这是《魔戒》和《霍比特人》拍摄地"的概念认识新西兰。新西兰旅游局西方长途旅行市场部总长格雷格·安德森（Greg Anderson）表示："从《魔戒》上映至今（2001—2012年），新西兰游客数量增加了50%。"虽然在对进入新西兰的国外游客调查中，只有1%的游客说自己是因为《魔戒》才来到这里，但是这1%就带来了一年2 700万美元的旅游收入；而且有80%前往新西兰的潜在目标受众知道《魔戒》和《霍比特人》是在新西兰进行拍摄的，这说明了这两个系列的电影在全球的传播潜移默化地影响着很多人，让他们产生去新西兰的想法。新西兰政府对电影的全球传播对当地经济的振兴作用非常重视，新西兰航空拥有两家以《魔戒》作为主题装饰的777飞机，政府也不断为具有全球传播力度的电影给予极大的税收优惠。

第二，在具有国际性质的节展上进行推广。电影在有影响力的国际性节展，例如欧洲三大国际电影节、圣丹斯国际电影节、上海国际电影节、北京国际电影节、西宁First青年影展等节展上放映乃至获奖，都有助于影片以及主创团队、拍摄地点、制作电影国家等获得国际关注。在戛纳电影节展映的《巴黎，我爱你》就是将影视活动和影视作品国际化传播能力整合在一起的绝佳案例。这部电影作为戛纳2006年开幕影片，获得了极高关注，其中讲述了18个发生在巴黎的关乎爱的故事，由18位国际著名导演执导，包括朱丽叶·比诺什、史蒂夫·布西密、伊利亚·伍德、娜塔莉·波特曼等知名影星参演。该片在戛纳电影节开幕首映，被给予极高的国际关注度，对巴黎的多元化精彩描写又再度赋能了法国的旅游业。每年都能吸引全球5 000多家媒体前往的戛纳电影节，通过将影

1　Forbes, The Impact (Economic and Otherwise) of Lord of the Rings / The Hobbit on New Zealand, Retrieved form https://www.forbes.com/sites/carolpinchefsky/2012/12/14/the-impact-economic-and-otherwise-of-lord-of-the-ringsthe-ringsthe-hobbit-on-new-zealand/#128dc38031b6.

视人物、影视景观和影视节展进行有机整合的方式，提升了法国整体国际形象。

2.运用互联网多平台传播

英国伦敦国王学院数字经济讲师、提出加速主义政治理论的尼克·斯尼切克（Nick Srnicek）在《平台资本》（*Platform Capitalism*）一书中，阐述了平台的含义：让两个或多个团体（包括用户、广告商、服务提供商、产品制造商等）在互联网某个数字设施中进行互动；平台还提供给用户打造自己产品、服务和市场营销区域的工具。[1]互联网用户人数的不断增加实际上就是对各种平台使用黏性的增加，互联网中的支付、购物、流媒体、票务、音乐等各种平台已经日益成为全球传播最为重要的途径。

以中国阿里巴巴公司为例。天生具有互联网基因的阿里巴巴对数据库在这个时代的重要性非常清楚，且拥有熟练运用数据库的强大能力。目前，阿里巴巴旗下拥有购买平台淘宝、支付平台支付宝、票务平台淘票票、视频网站优酷、音乐平台虾米、外卖平台饿了么等多个互联网平台，共同构建了阿里大文娱体系。这个体系可以最大范围地吸纳不同需求的用户。为了让各平台之间互相赋能，淘宝还推出了 VIP 88 打折卡，一年 88 元会费，不仅在购买淘宝部分商品时有打折的机会，还同时拥有了优酷、虾米、饿了么等平台的年会员，极大增强了用户对大文娱体系的黏性。互联网时代，平台打通了商家和用户的沟通渠道。由阿里参与投资的电影《西虹市首富》在宣发中打破了传统电影硬广为主的方式，采用自行研发的一站式宣发平台"灯塔"进行统一宣发，淘票票、优酷、饿了么、天猫、大麦等阿里体系平台和智联招聘、神州专车等 21 家 App 联动传播，据估计流量曝光资源超过 4 亿人次。优酷 2019 年推出的《长安十二时辰》同样也利用了类似的宣发渠道。这样足以触达 3 亿名以上用户的互联网传播方式，有助于对影视中旅游地进行推广。所以《西虹市首富》《长安十二时辰》让厦门、蓬莱、西安等地都跟着增加了热度。

3.发挥官方职能传播

全球传播能够得以实现，最重要的是各地市、区域、国家层面官方机构的各项政策和主动传播措施。新西兰旅游局就是其中翘楚。从 1999 年旅游局开始

1　Srnicek, N. Platform Capitalism[M]. John Wiley & Sons 2017: 57.

进行"100% 纯新西兰"（Tourism New Zealand, 2019）的旅游营销活：旅游局使用了所有国际化营销方式——广告、国际公关活动、网络营销，举行各种活动和成为活动赞助方。"100% 纯新西兰"的宗旨是要告诉游客，这个国家的景观、人民和各类活动都十分独特，与世界其他地方都不同。20 年间，这一主题延伸出了"100% 纯休闲""100% 纯肾上腺激素""100% 纯自我"和"100% 纯中土"等分支。其中"100% 纯中土"这一标语获得了 2012 年世界旅游大奖之最佳旅游目的地营销活动称号。

"100% 纯中土"这一标语与在新西兰进行拍摄的《魔戒》系列和《霍比特人》系列电影息息相关。因为这两个系列的电影，新西兰旅游局的旅游营销推广活动获得了更大的成功。但是，在 1999 年，并没有多少人看好电影能给新西兰带来多大影响。新西兰知名投资经理、经济学家加雷斯·摩根（Gareth Morgan）就在这一年拒绝了银幕制作人和导演家协会主席简·怀特（Jane Wright）关于为一部新西兰大制作电影融资的邀请。摩根认为，好莱坞经常制作出大预算的烂电影，"虽然很遗憾，但是我们无法接受这样的投资邀请"。摩根的观点代表了很多人对电影行业的看法。最终，政府劳动部门勉强接受了为《魔戒》电影制作减免税费，而这一决定将让纳税人承担接近 2.19 亿美元的风险。无论从经济上、技术上、艺术上还是后勤服务上来说，这部电影都远远超过了之前任何一部新西兰电影制作。最终，新西兰政府对《魔戒》制作上的参与与投入获得了最积极的回报，该片在全球商业和艺术上都大获成功。自这部电影上映之后，新西兰入境游客增加了 50%。

为了配合"100% 纯中土"主题。2001—2004 年，新西兰政府投入超过 2 000 万新西兰元用于进行《魔戒》系列的宣传活动。宣传渠道覆盖传统媒体与网络媒体，传播方式包括发行《魔戒》主题邮票、建立《魔戒》旅游绿线网站、用片中角色名来重命名街道（甘道尔夫街道）、发行旅游手册、进行世界性首映礼报道。新西兰客户服务部门还会为游客的护照盖上"欢迎来到中土世界"的邮戳，以及与亚马逊合作，拍摄《魔戒》的电视剧。

为什么新西兰官方使用《魔戒》《霍比特人》进行旅游传播会取得成功？加州大学教授、结构主义学者迪恩·迈克康奈尔（Dean MacCannell）认为，文

化生产品是定义文明的范围、力量和方向的强有力介质，它只存在于数据被组织并产生特殊情感和信仰的文化体验中。当人在经历文化体验之后，态度、信仰、观点和价值就会像是被大海冲刷多遍存留在沙滩上的物质一样，留在个体的思想中。[1] 作为文化生产品，每个观光景点都有复杂的生产过程，要想让人对观光景点产生态度、信仰、观点和价值，就要对景点进行神圣化过程。迈克康奈尔提出的景点神圣化过程是：对某个景物进行命名（Naming）、镶框和提升（Framing and Elevation）、光荣化（Enshinement）、对某物进行机械复制（Mechanical Reproduction），然后是社会再生产（Social Reproduction）。[2]

　　他对此进行了详细阐述：景点神圣化的第一步是，当一个地方表现出与周围相似之物不同的、值得被保存的特征时，对其进行命名。在命名之前，要对潜在神圣化对象进行大量的检测工作，并最终给出科学、官方的证明来证实这一对象的美学价值、历史价值、纪念价值、休闲价值和社会价值。第二步是镶框和提升阶段。镶框是给这个对象圈出一块官方界限；在实践角度来看，有两种镶框方式：保护和强化：保护类似卢浮宫将《蒙娜丽莎的微笑》放在密封玻璃框里，强化则是给予更大的安保措施。提升是将对象进行展示——放置在一个箱子里、一个基座上或者打开来以供大家参观。第三步是光荣化。比如，圣路易斯为了保护"真正的荆棘王冠"而建成了法国圣礼拜堂（Sainte-Chapelle），这就是一种光荣化行为；再比如德国古腾堡博物馆中，原始的古腾堡圣经在特殊灯光照耀下，放置于一个较大房间的黑色外壳底座上，这个房间里还挂着其他珍贵的文件，包括贝多芬的手稿。第四步是对神圣之物的机械复制：印刷、照相、制作模型。第五步是社会再生产，例如团体、城市或者地区开始用著名的景点来命名自己。

　　这也是为什么"100% 纯中土"的旅游营销活动会获得巨大成功。新西兰官方利用《魔戒》和《霍比特人》系列，对旅游地进行光荣化，以达到非常优秀的传播效果。新西兰官方保留了北岛 Matamata 小镇、惠灵顿等地的电影拍摄景观，圈出相应的旅游区域，制作相关旅游指南，也就是官方对这些旅游地进行

1　MacCannell, D. (1999). The tourist : a new theory of the leisure class. New York: Schocken(orig. 1976).

2　MacCannell, D. The tourist : a new theory of the leisure class[M]. New York: Schocken，1999 (orig. 1976):192.

了"命名""镶框和提升"和"光荣化"程序。发行相关电影主题邮票以及其他衍生品是对神圣化对象的机械复制"过程，将街道改名为"甘道尔夫街道"、为游客护照盖上"欢迎来到中土之地"的印章都是社会再生产的过程。

（二）分众传播

因为影视赋能旅游的功能众多，所以受众对旅游地的认知可能来自于特定影视作品，也有可能是因为影视节展在此举办、影视某项技术的工作室或影视主题乐园设在此处。除了影视功能可对旅游地产生传播作用，影视粉丝出于对某项影视功能的喜爱，也会主动对影视进行传播。因此，分众传播可以从特定影视功能传播和特定影视粉丝传播两方面来进行探讨。

1. 特定影视功能传播

影视节展是众多城市发展影视旅游的突破口，如中国西宁 First 青年影展、平遥国际影展等近几年出现在中国西北地区的影展，都是老工业城市、传统文化古城在新时期重塑城市形象的重要措施。

国际影视节展虽然以欧洲三大电影节知名度最高，但是专注于支持独立电影的美国圣丹斯电影节更具有可复制性。圣丹斯协会是由知名导演、演员罗伯特·雷德福德（Robert Redford）创办的非营利性组织，宗旨是鼓励独立艺术家的成长。协会致力于发现和支持世界各地独立电影人、戏剧艺术家和作曲家。1980 年雷德福德的电影《普通人》（*Ordinary People*）获得了包括最佳影片在内的六座奥斯卡奖；同年，在雷德福德领头下，圣丹斯协会建立。

就在几乎同一时间，美国犹他州政府希望能吸引更多电影人到地大物博、地广人稀的犹他州拍摄电影。于是犹他州举行了美国犹他州电影节，后更名为美国电影电视节。但是该电影节很快遇到了财务问题。圣丹斯协会看中了犹他州地点远离好莱坞，正好可以体现独立电影展示独立真实、不迎合主流院线观众的特色。于是，1985 年开始，圣丹斯协会接管了美国电影电视节，更其名为圣丹斯电影节。

现如今该电影节每年年初在犹他州帕克城的圣丹斯度假区举行，已经成为全世界最出名的独立电影节，许多好莱坞新锐导演都将其视为执导主流商业大片的跳板，好莱坞大制片公司也会前往圣丹斯电影节寻找新秀。此外，为了有利于国际传播，并寻找更多优秀独立电影人、艺术家，2010 年开始举行伦敦圣

丹斯电影节，2014年开始举行香港圣丹斯电影节。

根据《经济影响力：2019年圣丹斯电影节》研究报告数据2019年1月24日—2月3日，圣丹斯电影节吸引了12.2万人参与。其中，4.36万人来自犹他州以外的地方，他们在电影节期间为犹他州带来了1.49亿美元的收入。整体数据方面，2019年圣丹斯电影节为犹他州经济带来了1.83亿美元的GDP收入，为犹他州居民提供3 052个工作岗位、9 400万美元的工资、1 870万美元的税收。该报告认为，圣丹斯电影节对犹他州经济影响力相当巨大。

圣丹斯电影节依靠巨大影响力，带来了可观的经济效益。为了更好地传播影视旅游地，圣丹斯协会的官方网站首页有专门的板块，向潜在游客介绍预订电影节期间住宿及犹他州各方面情况，并且提供电影节观影券、消费信用额度、礼品卡、往返机场交通等礼物作为游客预订的回馈。之所以说圣丹斯电影节更具有可复制性是因为，第一，圣丹斯不是传统的影视发源地，对于并没有影视传统优势的地方具有借鉴意义；第二，圣丹斯利用具有影响力的影视名人牵头，对影视作品的选取、节展风格的制定都具有鲜明风格，这两方面都有助于影视节展建立具有识别度的品牌。

除了影视节展之外，影视的游玩功能、教育功能、技术功能都可以以独立形式或融合形式进行传播赋能。例如影视IP与高科技相结合所形成的游玩功能就成为很多地方吸引当代游客的重要方式。根据《洛杉矶时报》2018年9月11日的报道，因为"千禧一代"网上购物习惯的成熟，美国商场面临不破不立的状态，其中有20%～25%将在未来五年内关闭。面对这样的时代挑战，影视特许权的虚拟现实沉浸游乐场馆成为拯救传统商场的重要策略之一。根据《终结者：未来救赎》（*Terminator Salvation: Fight for the Future*）进行创作的虚拟现实游玩项目就成了吸引消费者前往商场的重要原因。一位大学生接受《洛杉矶时报》采访时表示："我带我从圣地亚哥来的弟弟到这里来体验虚拟现实游戏，然后我们会在这里吃些东西购购物，这样可以避开晚高峰的交通拥堵时段。"这一采访折射出了一部分年轻人去商场原因的流变：传统的购物已经无法吸引他们，他们会被在网络上无法满足他们的高科技互动体验驱使，前往商场。洛杉矶尔湾光谱购物中心（Irvine Spectrum Center）中著名的红罗宾餐厅在2018年6月结束营业，现在这个位置被一排高清显示屏和高科技耳麦所取代；橘市奥特莱

斯（The Outlets at Orange ）引入了《异形》(*Alien*) 电影授权的虚拟现实体验馆；西区世纪城（Westfield Century City）也根据《异形》打造了名为"异形动物园"（Alien Zoo ）的梦幻景观沉浸馆；格伦代尔广场（Glendale Galleria）在 2018 年 3 月引入了 VR 体验游戏项目"星球大战：帝国的秘密"（*Star Wars: Secrets of the Empire* ）。

2. 特定影视粉丝传播

人们会因为相同的文化品位而聚集为粉丝社团，分享各种情感上、知识上、资讯上的信息，增强社团活跃度，并推动他们喜爱的文化作品为更多人所熟知。特定影视作品的粉丝虽然属于分众市场，但是仍然对旅游地的传播具有重要作用。《哈利·波特》系列就成功展示了利基媒体的力量。在 2017 年《哈利·波特与魔法师》出版 20 周年纪念日那天，推特上共有 60 000 条使用 #HarryPotter20 热词的推文产生。这一方面是因为哈利·波特粉丝（简称哈迷）的巨大影响力，另一方面更是因为《哈利·波特》系列已经突破了粉丝圈层，成了大众流行文化不可或缺的一部分。

2001 年，华纳兄弟开始推出改编自同名小说的《哈利·波特》系列电影。原著的光环，再加上出色的改编效果，这一系列电影大获成功，随即也促使电影涉及的拍摄地以及环球影城"哈利·波特魔法世界"受到了全球"哈迷"的追捧。根据英国官方旅游局 VisitBritain 数据显示，电影和文学是推动旅行的强大动力，有超过 1/3 的英国潜在游客希望看到在银幕上出现过的景点。英国旅游局局长帕特里夏·亚茨（Patricia Yates）说："从哈利·波特的霍格沃兹特快列车行经的苏格兰格伦芬南高架桥，到达勒姆大教堂的麦格教授教室取景地，再到华纳兄弟工作室的禁林布景，哈利·波特里的英国满是神奇之物。哈利与他的巫师世界不断吸引着世界各地一代又一代粉丝，激发他们的想象力，促使他们去探索哈利·波特相关地点和风景，亲身体验奇迹。"

根据福布斯新闻报道，光是 2012 年以来开始进行的《哈利·波特》拍摄基地利维斯登制片厂魔法世界主题乐园项目，已经让时代华纳获得 4.35 亿美元收入。在游览的旺季里，每天有多达 6 000 名客人穿过哈利·波特之旅的大门。哈利·波特粉丝不仅以个体身份去参与哈利·波特相关的旅游活动，还通过互联网组织团体活动，达到粉丝群体内的传播。

第一，粉丝团体组织线下活动。

Hpfantours 网站是由一群热爱这个 IP 的"哈迷"们组织建立的，建立 15 年来一直为英国和美国游客提供以"哈利·波特"为主题的奇幻之旅服务。这个旅行组织团队中的"哈迷"们各自都有着组织粉丝旅行不可取代的个人能力：莉亚·特拉普（Leigh Trapp）已经积累了 20 年为《哈利·波特》《暮光之城》《饥饿游戏》等 IP 粉丝打造体验性活动的经验；海勒·达维斯（Heather Davies）1998 年进入旅游行业，是伦敦导游之旅（London Guided Tours）的主席，拥有对英国和欧洲旅行和举行活动的丰富经验；泰勒·切丝（Tyler Chase）是团队中的艺术指导，曾经出演过 Hulu 电视剧《畸变》（*Freakish*）、历史频道的《六》（*Six*）和 AMC 的《行尸走肉》（*The Walking Dead*），他凭表演经验成为旅行中最佳故事演绎者，能为游客们提供精彩绝伦的沉浸式体验，他有自己的哈利·波特主题播客，名为"每周谈波特"，简称"S.P.E.W"。

以 2018 年 11 月的旅程为例，hpfantours 结合当时上映的《神奇动物在哪里：格林德沃之罪》（*Fantastic Beasts: The Crimes of Grindelwald*）组织了三天两晚前往纽约的旅行。在这次旅行中，组织者带领"哈迷"们在午夜时分一起观看时代广场上放映的《神奇动物在哪里：格林德沃之罪》电影，接着根据出现在电影中的场景进行纽约市全景巴士之旅，并参观纽约历史学会博物馆举行的"哈利·波特：魔法史"展览。在旅行过程中，组织者还会为"哈迷"们准备意想不到的精彩快闪表演，让整场主题旅游充满了期待和沉浸感。

哈利·波特 IP 具有很高的国际影响力，粉丝众多，所以粉丝活动的组织方式也相当多元化。于 2000 年建立的"破釜酒吧"网站，是一个汇集哈利·波特新闻档案、辞典、图片、采访稿、粉丝文章、播客的网站，并每年组织粉丝大会，被罗琳称为她最喜欢的粉丝网站。在这个网站上，有一个专门的页面是介绍环球影城在世界各地的"哈利·波特魔法世界"的，网页上包含多个链接，指引网友点击了解更多前往魔法世界旅行的详细信息。在网站的新闻页面中，会对各地"哈利·波特魔法世界"将举行的活动进行推介。

第二，互联网时代个体粉丝互动传播。

Web 2.0 时代让网络用户不只能够快速获取消息，而且可以创造和分享他们的内容。视频播客或者通常我们所说的 Vlog，是网络用户用视频进行表达的方

式。2018 年发布的 YouTube 网络用户观看行为报告显示，越来越多的人观看视频的目的是寻找灵感——从美容到旅游等生活灵感。在网络视频内容供需方面，有商业需求就会有相应供给的增长，根据谷歌官方数据显示，YouTube 上与旅游相关的内容在 2017 年 8 月—2018 年 8 月，增加了 41%。2014 年谷歌就有调查显示，北美地区 66% 的购买决定都受到 YouTube 的影响，因此 YouTube 上的个体传播内容对旅游消费有较大影响力。

很多学者已经发现，人们喜爱与相似的人进行互动。例如，当观众在观看一个视频博主视频可以找到很多与他们思想相似的地方时，他们倾向于继续与博主进行交流。发生这样的情况是因为观众觉得视频博主与他们有更多的关联。一个视频博主的个人魅力也是吸引更多观众的一大优势，个人魅力包括外表和个性。视频内容与博主一样重要，用户可以在视频内容中获取更多关于商品的信息。另外，用户会为高质量的内容所吸引，从而影响用户对内容的珍视程度。Vlog 被认为是满足用户娱乐需求、制造快乐的源泉。快乐会带来更有效的营销接受度，消费者在积极愉快的心情中更有消费冲动。Vlog 为了吸引更多人观看和分享，内容会尽可能制作得具有创意，而创意性的 Vlog 会给观众留下正面的印象。根据施夫曼的研究，创意性的信息是刺激消费的关键因素。

根据对 1 084 位 YouTube 用户进行的问卷调查显示，在他们观看 YouTube 视频的意图中，获取旅游信息以 25% 的比例成为占比最高的信息类型。因为 YouTube 视频中个体传播旅游的自制内容有较大影响力，所以下文以《哈利·波特》电影引发的旅游为更小的研究范围，阐述 YouTube 上影视参与者的旅游视频的类型和影响力。

自媒体传播中，个体利用不同的传统媒体或者网络媒体平台，用图、文、视频等不同形式的媒体内容来表现旅游地。以 YouTube 视频为例，有从美食角度展现旅游地特色的，如 YouTube 上的美食号 Delish，让其团队成员来到美国"哈利·波特魔法世界"进行美食挑战活动。在 15 分钟的视频中，美食博主向大家展示了魔法世界里包括黄油啤酒、怪味豆等 30 种不同食物的试吃和评价。这个 2019 年 5 月 1 日发布的视频，已经在 YouTube 上获得了 153 万多次的观看、2 415 条评论（截至 2019 年 9 月 22 日数据）。在热门评论中，点赞量最高的前五名内容分别为："如果这不是世界上最好的工作，我不知道还有什么是了。""吃

三块糖果，就已经要 75 美元了。""这整个视频是我这辈子看过最多赫奇帕奇学院东西的视频。""哪里有我赫奇帕奇的同志们？我不想这么孤单。""吃遍整个霍格沃茨？这让我觉得她是赫奇帕奇学院的。"

还有以收集测评哈利·波特书籍、衍生品出名的博主，他们拍摄前往环球影城的视频侧重点也放在介绍、测评收集物品上。YouTube 上的 "The Potter Collector"账号，由彼得·肯尼斯（Peter Kenneth）经营。他从 1999 年开始爱上 J.K.罗琳创造的哈利波特魔法世界。紧接着他开始收集、研究哈利·波特丛书和罗琳的签名。至今，他已经收集 1 400 本哈利·波特不同版本的书籍。在 YouTube 上，他不仅展示自己收集的哈利·波特相关物品，而且也拍摄前往环球影城"哈利·波特魔法世界"的视频。他拥有 17.1 万名订阅者；一条于 2018 年 4 月 24 日发布的旅游视频，截至 2019 年 9 月 22 日已经有 86.25 万次观看、1 235 条评论。评论区点赞量最高的一条评论为："不喜欢这个地方的人可能只能是食死徒了。"

还有从发现世界上有趣地点的角度出发的博主，例如 YouTube 博主 Alex Abrazura，他从自己的视角来为全世界各地的网友们介绍各种旅游地。在他前往环球影城的视频中，他让摄影机随着他的视线进行拍摄，但并不作语言上的解说。截至 2019 年 9 月 22 日，他拥有 3.37 万名订阅者；2018 年 12 月 24 日上传的关于环球影城哈利·波特世界的视频，有 5.67 万次观看，评论中点赞最多的一条写着："非常好的一次旅行，非常棒的视频，谢谢！"。

除此以外，还有以旁观者视角拍摄哈迷进入魔法世界全过程的；有加入了自己大量评论、充当网络导游的；有盘点环球影城"哈利·波特魔法世界"中最值得去的景点等不同类型的视频等。除了环球影城的相关视频以外，很多前往哈利·波特其他拍摄景点的博主会上传哈利·波特主题旅行、盘点最佳哈利·波特旅游地的视频。

YouTube 是全球范围内目前最具传播力度的视频网站之一，通过对这一视频平台上哈利·波特个体粉丝行为的梳理可以看出，粉丝之间通过互联网平台可以实现互相传播营销的目的，人们会通过平台上对"哈利·波特魔法世界"、哈利·波特相关旅游地的体验、评测视频，产生前往这些旅游地的意愿。

二、影视提升旅游地传播强度

影视在扩大旅游地传播面之外，还能不断在传播面上通过新闻、热点话题、文化现象等形式来达到传播强度叠加的效果。换句话说，影视传播规模讲的是影视可以通过多种渠道对旅游地进行传播，但每条渠道还要有相应的新闻、热点话题、现象级事件来提升传播强度，以保证高质量的传播效果。

（一）新闻、热门话题的渠道与数量

影视从定下拍摄计划开始，就会有相关新闻推出。从新闻渠道来看，第一是官方渠道，包括影视制作方、相关旅游地会推出介绍拍摄进度、参演人员、故事梗概和拍摄地点信息的新闻；第二是各省市地方、各媒体平台以及新媒体环境下的自媒体大号，都可以成为新闻传播的渠道。

从新闻数量来看，要增加新闻数量，旅游地要配合不同影视作品，举办不同活动，例如影视作品参与各种节展，演职人员在各类活动中对影视的宣传，旅游地举办的首映礼、明星见面会等，都可以在数量上提升传播强度。

热门话题方面，新媒体强调与用户的互动性，所以制造可供大家在社交平台讨论的热门话题是提升传播强度的主要方式。例如，迪士尼新拍摄的《星球大战》系列，不仅吸引这个系列原本的粉丝，而且使"千禧一代"中许多人也开始爱上该IP。迪士尼《星球大战》官方Instagram账号有660万名粉丝，这个账号经常用一些短视频、有趣的花絮故事、《星球大战》相关照片来与粉丝们互动，例如教大家如何制作海岸兵的饼干。

除了影视官方账号之外，热点话题的重要制造和传播渠道还有意见领袖，如导演、参演明星、其他明星、公共知识分子、博主、新闻工作者、网红等人。意见领袖（Key Opinion Leader，也可称为Influencer，即影响力强者）在数字时代主要通过社交平台、视频网站等建立起自己的粉丝圈层。根据We Are Social和Hootsuite的《2019年全球数字报告》可知，2019年全球有43.9亿名互联网用户，其中92%的人会在网上观看视频，使用社交媒体用户高达34.8亿名。《2019年意见领袖市场营销全球消费者调查报告》指出，在接受问卷调查的消费者中，有41%的人表示每周通过意见领袖至少得知一个新品牌或新产品，

24% 的人认为他们每天都通过意见领袖获取新消费品信息，只有不到 1% 的人认为自己从未从意见领袖那里获知消费品信息，只有 10% 的人从意见领袖获取信息的频次是少于一个月一次。这样的数据表明在数字时代，越来越多的消费者会因为受到意见领袖的影响而产生消费意向。所以，通过意见领袖可以非常有效地扩大影视旅游地的传播范围。

热点的传播还要通过接收到信息、观看了影视作品的消费者。他们会在自己的人际圈中，尤其是以网络口碑形式进行传播，形成口碑效应，保证消息的全面触达。Web 2.0 技术的出现促进了社交媒体网站的发展，例如 YouTube、推特、脸书等。这些平台允许用户在已经建立的社交网络中创建和分享与品牌相关的信息，也就是利用网络口碑的方式传播品牌价值。已有多份研究证实了网络口碑对消费者购买决策的积极影响力：消费者在作出购买决定时更多地依赖口碑而不是其他信息来源。随着参与式文化的不断兴盛，人际传播成为影视资源传播赋能的重要方式。《长安十二时辰》在零宣发情况下悄然上线，最终因网络口碑的正面影响力，不仅成为 2019 年最热门电视剧之一，而且促进了西安和象山影视城的旅游产业发展。

（二）文化现象

文化现象（Cultural Phenomenon）是指人们受其他人影响而对特定的信仰、思想、潮流趋势日益增加的接受度。当人们打心眼里信赖某件事物，就可能作出不需要任何事实证据的选择。当某事或某人获得广泛欢迎时，就会发生文化现象。例如 2014 年的"冰桶挑战"，通过名人和普通人在社交媒体进行挑战互动，为肌萎缩性侧索硬化症（简称 ALS）研究筹得超过 1 亿美元，推动了 ALS 研究取得科学突破。

《星球大战》（Star War）就是著名的世界性影视文化现象。20 世纪 60 年代后期到 70 年代初期，好莱坞的制片厂制度处于下行时期；1977 年，乔治·卢卡斯（George Lucas）导演的《星球大战》上映，不仅在当时给予了好莱坞发展一剂强心针，更成为一个长期的流行文化现象。《星球大战》成为全球最知名的特许经营权品牌，对艺术、音乐、科学、政治、宗教等多方面都产生了影响。2007 年 10 月，美国国家航空航天局发射的航天飞机，将《星球大战》中卢克·天

行者使用过的道具光剑带上了太空。马斯克旗下公司 SpaceX 发明的第一架太空火箭在命名上致敬了《星球大战》的千年隼（Millennium Falcon），取名为"猎鹰 1 号"（Falcon 1）。美国国家航空航天博物馆以及英国、日本、新加坡等地博物馆都举办过《星球大战》主题展。

《寻梦环游记》影片的成功，也使得墨西哥旅游成为一个旅游文化现象。这个讲述墨西哥亡灵节中小男孩寻找亲人和音乐之梦的故事，大量展现了绚丽多彩的墨西哥美景。电影巨大的影响力，让墨西哥旅游获得了全球更多人的关注，Lonely Planet 在 2018 年将墨西哥瓜达拉哈拉评为"2018 年十佳旅游城市"之一。在对瓜达拉哈拉的评语中写道："从银矿到银幕，瓜达拉哈拉这座位于墨西哥中部高地的小城，由于电影在网上获得的超高热议度，而远远超越了它原有的影响力。当地曾因为银矿带来巨大财富，因此我们在这里可以看到充满视觉冲击力的城市景观——画里的教堂、漂亮的广场以及五颜六色的房子，散布在瓜达拉哈拉所在的翠绿山谷中。这些自然以及人工造就的美景抓住了皮克斯团队的目光，成为他们设计《寻梦环游记》中亡灵城市场景的'城市缪斯'。"

三、传播赋能策略

（一）将影视与旅游进行匹配

旅游地只有与影视在以下三方面中的一项或多项匹配，才能产生正面的传播效果：

第一，影视故事内容与旅游地相匹配。有直接根据旅游地进行故事创作的，例如《寻梦环游记》《戏梦巴黎》《午夜巴塞罗那》等影视作品；有根据故事内容，选择适合的地方进行拍摄的，例如《魔戒》，故事内容发生在英国，但最终在地景更具魔幻特色的新西兰进行拍摄。

第二，选择影视产业发达的地方，增加拍摄制作的便利度。美国亚特兰大、澳大利亚的黄金海岸、中国横店影视基地拥有多元的拍摄内外景、极好的政策支持、完善的影视产业支持，既保证了各类影视作品的取景需求，又让拍摄能够高效顺利进行。

第三，旅游地举行的活动与影视的匹配度。旅游地可通过组织影视活动的

方式来获取和开发影视概念。这些活动同样也得与具体影视作品相匹配，才可以达到正面传播效果。例如利用当地博物馆、会展中心的场地，举行特定电影的相关展出；在影视上映或播出期间，邀请演职人员前往旅游地进行首映礼、见面会等。

（二）与影视营销同步

影视由影视制作方和旅游地相关官方、公共主体一起进行对外传播，发布影视制作、影视故事大纲、拍摄地和定档时间等新闻。例如正在新西兰进行拍摄的《魔戒》电视剧版，就由制片方亚马逊和新西兰旅游局共同承担传播任务。根据 BBC 新闻报道，亚马逊希望借助《魔戒》电影版在全世界的超高人气，为自己的原创内容库增加极具版权价值的作品，新西兰希望通过电视剧版为本国旅游业和就业提供新的动力。

旅游地配合影视宣传期，可以通过以下活动进行旅游传播：① 邀请媒体对影视旅游地进行特别报道；② 建立专门网站；③ 在不同网络平台上发布影视旅游路线、视频、图文；④ 与其他公共组织、游客组织合作宣传影视旅游地；⑤ 电商合作植入旅游地宣传。

若要传播赋能效果好，就要多方面利用上述传播渠道，结合传播时期内的热点进行形式多样的传播。例如爱尔兰从 2014 年开始，每年都利用《权力的游戏》这个国际知名影视 IP 开展形式丰富的"权力的游戏"活动。根据爱尔兰旅游局公布的信息，2014 年爱尔兰建成了专门介绍《权力的游戏》在爱尔兰拍摄地点的网站，以提高人们对爱尔兰的认识；2015 年，爱尔兰向印度投放为期四周的社交媒体宣传活动，活动包括粉丝有奖问答活动、提供图片给粉丝分享等，旨在通过脸书和推特来吸引印度影迷；2016 年，《权力的游戏》拍摄地点——拥有 400 多年历史的旅游胜地暗黑树篱遭遇暴风袭击，多棵历史悠久的大树被吹得连根拔起，为了纪念这些树，并且配合《权力的游戏》相关活动，爱尔兰旅游局将这些树雕刻成 10 个精美的"权力之门"，而随着《权力的游戏》每一集的播出，每周会有一扇与剧情相关的新门出现在北爱尔兰的核心区域中，供游客参观，这一活动还获得了"广告界奥斯卡"——戛纳创意节金狮奖的肯定；2017 年，爱尔兰旅游局设计了巨型"权力的游戏挂毯"进行展览，并在美国时

代广场打出巨幅广告，强调了北爱尔兰与这部剧的密切联系；2019年，爱尔兰旅游局再度跟随《权力的游戏》播出进程，每周在贝尔法斯特市政厅安放一块《权力的游戏》主题彩色玻璃。彩色玻璃上的创意灵感来自粉丝搜索数据，描绘了剧中最受粉丝关注的场景，充分体现了对用户大数据的关注和使用。爱尔兰利用网络更高效的扩散，将影视资源、本地文化、社会新闻热点、实地性和网络化的活动进行整合，尽可能提高传播渠道的密度。

（三）精准化传播

1. 旅游地与影视节展互相赋能

影视节展是众多不符合高概念标准、但质量上乘的影视艺术作品受到关注之地。参加节展的影视作品如果在节展上获得专业人士的高评价甚至拿到大奖，就有机会突破圈层让更多观众看到。比如，韩国导演奉俊昊2019年的电影《寄生虫》在戛纳电影节上斩获金棕榈大奖，随后又横扫美国金球奖、英国伦敦影评人协会奖，最终在奥斯卡奖上拿到最佳影片、最佳国际影片、最佳导演和最佳原创剧本四项大奖。这部电影全球票房1.65亿美元，成绩不俗，但单是2019年上亿美元票房的电影就多达74部（数据来自The Numbers 2019年全球票房排行榜），所以单从票房成绩看《寄生虫》并不特别；正是在各节展和颁奖礼上获奖无数让《寄生虫》成为传播韩国文化的代表作品。虽然《寄生虫》的主要故事是底层人民用坑蒙拐骗的手段，企图突破阶层进入上流社会这样看似较为负面的主题，但其反映的问题具有普世意义，文化折扣较低，容易让不同国家、不同文化背景的观众所理解和产生共鸣。韩国总统文在寅在《寄生虫》获奖当天便对外界表示要加大鼓励电影艺术大胆发展的力度，这是因为通过《寄生虫》，韩国有了可以与更多国家对话的文化渠道，这样就有利于韩国进一步提高国际影响力。只有当越来越多的人了解、爱上韩国文化，这里的文化旅游才会有更大的发展可能性。

另外，影视节展举办地也依赖于各种影视作品来增加对自身的传播。戛纳国际电影节平时常住人口大约为7.4万人，电影节期间会有18万～20万人这座小镇上。德国柏林是一个常住人口355.7万的大城市，因此也更有能力容纳大量游客。柏林国际电影节每年会出售30万张票，其中2万人是来自世界各地的影视业内人士，大约有4 200多名是来自110多个国家的记者。因为艺术性

较强的影视作品是节展的主要展映和获奖对象，所以节展所在地也能更精准吸引到对相关文化创意有兴趣的文化旅游游客。

2. 大数据推荐

列夫·曼诺维奇在《新媒体的语言》（*The Language of New Media*）中谈到了新媒体的数据库逻辑。[1]他认为小说之后，影视成为当代文化表达的主要形式。在互联网时代出现的新媒体（相对于报纸、电视这些旧媒体而言的互联网媒体）中的文化内容没有开始或结束，没有固定的顺序，而是被切分为更小单位的数据，可对其任意组合、解构、提取、存储。影视在数据库中也被切分成各式各样的数据：台词、角色、明星、场景、道具、色彩、音乐等。互联网通过对这些数据以及用户使用习惯、频率等数据整合起来进行计算，可以为用户匹配出最适合他们的影视作品、音乐类型、购买选项、传播手段等。数据不仅可以作为帮助公司制定传播策略的依据，还可以成为精准找到用户的工具。有了充满用户和用户数据的平台，就能够精准地将信息传播给目标用户。当用户搜索了旅游相关信息的时候，类似于"跟着电影去旅游"这样的软广信息就可以适时投放给用户；当用户购置结婚相关物品时，有关电影中浪漫结婚度假地的信息也成为其可能需要的内容。

3. 借助明星、作品、景观的影响力

根据数据库逻辑，明星、作品、景观甚至影视的一个配色、音效等，都可以作为一个发挥影响力的文化模因。以特定文化模因为中心点，会产生向外传播的能力。一条在传统媒体时代可能无法大规模传播的信息，互联网可以将其精准传达给处在世界各地的同好者们，并将同好者们组合成粉丝群体，让他们互通有无。《女巫布莱尔》被誉为是第一部成功通过互联网营销的电影作品：1999 年，三位电影学生制作了一部低成本伪纪录片《女巫布莱尔》（*The Blair Witch Project*），这部预算 6 万美元的电影，最终收获 2.486 亿美元票房。这部电影的成功来源于两方面：第一，电影用第一人称视角拍摄，让观众用一个全新的视角来看待恐怖电影，让观众有了对恐怖片更沉浸式的参与感；第二，制作公司和导演将网络传播作为营销手段。他们特地建立了一个网站，发布了一

1　Lev Manovich, L. *The Language of New Media* [M]. MIT Press, 2001: 194.

份关于失踪学生的警方假报告，以及众多对女巫出没地点附近居民的采访。在当时没有求证网络信息真伪渠道的背景下，这样的手法非常有效，让这部电影在放映之前就成为大家热议的对象。票房回报率高达 4 000 倍的《女巫布莱尔》使故事中的马里兰州 Burkittsville 小镇在观众心中有了影视概念。根据《西雅图时报》（ *The Seattle Times* ）的报道，这部电影完全改变了这个原本 180 人的小镇：经常有陌生人发邮件向小镇居民询问女巫是否存在的问题；因为这座小镇没有承载游客的能力，所以当这部电影突然走红全球的时候，汽车和旅游巴士堵塞了小镇的主要干道。时至今日，每年仍旧有《女巫布莱尔》的爱好者组织前往 Burkittsville 小镇旅游。

第三节　影视 IP 为旅游产品赋能

影视在为旅游地提供概念、并对旅游地进行传播之外，还赋能于旅游地产品之上，极大地丰富旅游产品的数量，增厚旅游产品的文化价值。本节将对旅游产品、影视旅游产品进行界定。影视可作为虚拟的文化力量"侵入"实物，构成影视衍生品，也可与旅游地各种功能区相结合，形成在地的影视旅游产品，这其中也包含了具有纪念价值的影视旅游衍生产品。在对旅游产品、影视衍生品、影视旅游产品进行界定之后，本节将对影视旅游产品类型和特点进行阐述，得出具有普适性的影视旅游产品实践策略。

一、旅游产品与影视赋能

（一）旅游产品

斯蒂芬·史密斯（Stephen Smith）在《旅游产品》（1994）一文中，在当时学者们对旅游产品研究文献的基础上，提出了旅游产品模型。这个模型强调了人的体验在旅游产品中的重要性，也体现了旅游产品中不同环节对经济影响的程度。通过这篇引用量高达 1 011 次（截至 2019 年 12 月 15 日）的权威文章，我们可知，要制作出成功的旅游产品，应注意以下五个方面："当地已有的旅游

资源""选择的自由度""服务""优质接待"以及"互动性"。[1]

1. 当地已有的旅游资源

这是任何旅游产品的核心部分：可以是一个场地、自然资源，如瀑布、野生动植物等，也可以是度假胜地等设施；可以是酒店，也可以是游轮等移动式设施。天气、水质、当地人以及旅游基建的状况都算是实存之物。

土地、水、建筑、设备和基础性设施为任何形式的旅游提供了自然与文化基础。它们的外观设计对消费者体验有重大影响。可以通过设计来增强游客体验、保护环境并使产品与当地所拥有的资源充分结合，或者有限度结合。

2. 服务

当地已有的旅游资源只是一个开始。资源加上服务才能符合游客的需求。酒店需要有人管理，还需要前台服务、客房服务、维护和饮食服务等；航班需要有机组人员、机舱服务和空中交通管理等。服务质量可以根据客观标准考核员工绩效来衡量，这些客观标准规定了员工执行工作所必须具备的技术知识的类型和水平。

3. 优质接待

消费者总是希望有"增强型服务"或者"更特别的对待"。这样的期待一直是旅游业的一部分，也就是当地的热情好客，即优质的接待。服务是一项技术性工作，而优质的接待是做这项工作的态度或者风格。服务和优质接待在实践中很难区分，但区别是真实存在的。例如，前台工作人员高效地办完酒店客人的入住手续是服务，用微笑、真诚、温暖的态度来回应客人的需求是优质接待。

4. 选择的自由度

这一点指的是游客要有一定的选择范围，以保证体验的满意度。选择自由度取决于旅行是休闲、商务、家庭事务还是兼而有之；它随旅行者的预算、以前的经验、知识以及对旅行社或预定旅行团的依赖不同而变化。尽管有这种变化，任何令人满意的旅游产品都必须包括一些选择自由度。

5. 互动性

消费者的参与是很多服务具有的特点，旅游产品中也是如此。最基础的参

1　Stephen Smith. *The Tourism Product* [J]. Annals of Tourism Research, 1994, 21(3): 582-595.

与是消费者能接受当地所拥有的资源、服务、款待以及选择的自由度。游客的参与度不仅是身体上的参与，更是一种专注于活动的参与感，无论是休闲旅游还是商务性旅游。

将上述保证旅游产品成功的元素根据旅游产品生产过程进行总结，可以归纳成旅游产品功能系统（见表7-3）。

表7-3　旅游产品功能系统

主要的资源	旅游投入设施	中段产出（服务）	最终输出（体验）
土地	乐园	乐园解说	娱乐
劳动力	度假区	导游服务	社交
水资源	交通系统	文化演出	教育
农业生产	博物馆	纪念品	放松
能源	商店	规定、惯例	记忆
建筑材料	服务中心	住所	商业联系
资本	酒店	餐饮	
	餐厅	节庆和主题活动	
	汽车租赁		

（二）影视赋能

影视对产品的赋能不仅是针对旅游产品，也是广泛地"侵入"物理世界，构成广义的影视衍生。影视商品是影视衍生中的主要类型，是指出现在影视中、与影视合作的商品，以及影视作品推出后与商品结合出的衍生品。这种类型属于可供消费者购买回去进行观赏、使用的商品，影视与旅游地构成的产品有一部分与上述商品重合，但很大程度上具有在地体验性。

1. 影视商品

影视与商品有三种合作方式：第一，各品牌商品植入影视中；第二，影视与品牌方联动推广；第三，影视衍生品。这三种合作方式产生的商品统称为影视商品。

各品牌商品植入影视中，是在电影发展初期就出现的现象。早在20世纪20年代，电影就成为时尚"领航员"，明星在电影中的抽烟动作推动了香烟产业发展。在电影中出现具有品牌标志的商品也已经是旧传统，1945年的《欲海情魔》（*Mildred Pierce*）中琼·克劳馥（Joan Crawford）就喝着带有杰克·丹尼

标志的威士忌。但是，早期电影与商品的结合方式更随意，随着电影和电视产业的日渐成熟，商品植入和生成衍生品的系统愈加复杂且系统化。20世纪80年代至90年代初期，一些公司每年为自己商品植入影视作品投入5 000美元到25万美元不等，可口可乐、百事可乐等公司更是成立专门的部门对接影视植入业务。最经典的案例莫过于好时的迷你里斯巧克力（Reese's Pieces）：当年，斯皮尔伯格的电影《E.T.》需要让外星人吃一款地球上的巧克力，制片方首选的是玛氏公司的M&M豆，但是提议被玛氏公司拒绝了，制片方才转而选择了好时的迷你里斯巧克力。随后由于《E.T.》在全球的走红，好时的迷你里斯巧克力销量上升了85%。

影视与商品联合推广，是支付影视营销费用的方式之一，并且有利于扩大营销涉及的消费者范围。与商品联合推广可触达传统影视广告无法触达的观众。影视与商品联合推广与植入影视作品的不同在于，这种联合推广的商品不需要出现在影视场景中，而是在售卖电影票、录像带等影视消费窗口中结合商品进行营销。例如，《忍者神龟》的录像带销售时，可以一并获得价值20美元的必胜客食物和百事可乐饮料。

影视衍生品是在影视版权拥有方授权的前提下，使用影视主题、角色或画面来设计、生产商品或服务。衍生品涉及与其他品牌方的合作，因此在衍生品营销过程中也有联合推广的策略。影视衍生品包括两方面，一方面是授权给其他品牌方，制作玩具、游戏、服饰、食物、装饰品、珠宝和生活用品等；另一方面是实用价值较低但艺术收藏意义可能较高的商品，例如影视相关的玩偶、印刷品、影视道具复制品等。

2. 影视旅游产品

影视旅游产品与影视商品有交集也有不同。影视旅游产品包括两方面：第一，功能性产品，即影视与旅游产品结合而出的在地化消费产品；第二，影视旅游衍生商品。影视与旅游地的地名、风俗以及其他在地文化元素相结合，形成具有纪念意义的衍生商品。

根据上文分析的旅游产品的条件和主要功能，以及影视与商品的关系，广义上来看，根据当地已有资源进行合理配置，可能会产生主题乐园、会展中心、

影视基地、餐厅、酒店等设施；这些设施还会有导游服务、文化演出、节庆和主题活动、纪念品等产品，最终输出我们在第六章讨论过的影视体验的相关内容。狭义上来看，主题乐园、会展中心、影视基地等属于加入了影视概念的区域，其中的游乐项目、衍生品、表演活动等才可被称为产品，这也是本书所主要论及的影视旅游产品类型。

根据前文所述的文化景观功能、游玩功能、节展功能、教育功能、技术功能，并结合对旅游产品的界定，影视旅游产品有：① 观赏性产品，即对文化景观的参观欣赏，对节展影视作品的观看；② 游玩性产品，对骑乘设施、互动沉浸体验馆等具有互动和玩耍性质的产品的消费；③ 纪念性产品，影视的文化、角色、年代、地理、环境和道具六种符号与不同物品结合，形成具有纪念意义的衍生品；④ 学习性产品，可以学习影视知识的产品，例如影视游学产品、节展中的大师班课程等。

二、影视旅游产品类型与特点

狭义的影视旅游产品的出现，从社会学观点来看，源于后现代主义以及后-后现代主义阶段的社会发展特点。后现代主义强调解构，排斥整体观念，强调异质性、特殊性和唯一性。影视作品作为整体在后现代主义时期也面临被解构，分化为更小的文化单位，成为打破虚拟与真实之间的强大"武器"。

"后—后现代主义"结合了前现代和现代主义的很多元素，形成新的特征：重写（Rewriting）、重新差异化（Re-differentiation）、重新接入（Reengagement）、商品和消费的再平衡（Rebalancing of Production and Consumption）以及替代现实（Alternative Reality）。从代表分化的"de-"到代表重组的"re-"，标志着从消极和反对的立场回到先前持有的态度和信念，从分解事物转变为将事物重新拼凑起来。[1] 影视旅游产品在影视文化元素被解构之后，与其他物件重新结合，产生了更加丰富的产品。根据前文的分类，本节将对观赏性产品、游玩性产品、纪念性产品和学习性产品的现状、成功案例和特点进行具体分析。

1　Cova, B., Maclaran, P., & Bradshaw, A. *Rethinking Consumer Culture Theory from the Postmodern to the Communist Horizon* [J]. Marketing Theory, 2013, 13(2): 213-225.

（一）观赏性产品

根据现有的影视旅游目的地、影视基地、主题乐园和影视节展四大模式，嵌入其中的观赏性产品包括：影视作品、表演产品、影视场景。

1. 影视作品

影视作品既是影视主体，又在不同场景下拥有一定特殊意义。影视节展中最吸引人的部分就是众多首次上映或者还未大规模上映或者经典影片重新上映的影视作品。能让观众为了观看某部影视作品而前往远离生活地的另一个地方，这样的作品主要有以下特点：① 演职人员知名度高；② 已获得有国际影响力的影视奖项肯定；③ 高口碑、经典作品；④ 经过技术修复；⑤ 题材有吸引力且已获得小范围专业人士赞誉。

例如，日本电影《小偷家族》在戛纳获得金棕榈大奖之后，亮相上海国际电影节。参与展映的上海45家影院的电影票在几十秒内就售罄。除了《小偷家族》以外，同届上影节首日售票超过38万张，其中，经典影片《闪灵》《白日美人》《肖申克的救赎》等也都在开票后短时间售罄。2019年第九届北京国际电影节首日开票，在9分钟之内就突破了600万票房，其中最快售罄的影片按名次排分别是：《2001太空漫游》《辛德勒名单》《乱世佳人》《雨中曲》《日日是好日》《遮蔽的天空》《东邪西毒：终极版》《低俗小说》《荒野大镖客》《影武者》。可见，节展拥有经典、有影响力、独占的影片，对消费者前往当地有巨大的吸引力。

2. 表演产品

现场表演是吸引游客在主题乐园、影视基地等影视旅游地模式中长时间停留的重要产品。成功的现场表演产品拥有以下四个特点：① 因地制宜地对影视IP重新整合，保证高质量表演内容；② 具有针对不同节庆、不同目的的灵活性；③ 优秀的表演团队；④ 与高科技紧密结合，保持表演的新鲜度。

迪士尼主题乐园是现场表演方面全球最具代表性的案例。迪士尼乐园有每天固定出演的白天和夜晚巡演，还有运用经典IP重新排演的舞台剧；迪士尼魔法书屋采用真人表演音乐剧形式，时长28分钟，将米奇、米妮、艾莎、泰山、阿拉丁等经典形象还原到舞台剧中：故事以米奇和高飞发现魔法故事书开始，观众跟随米奇的历险旅程，穿梭于7个极受欢迎的迪士尼经典故事中，与一大班迪士尼朋友会面。当中包括：来自迪士尼经典动画《小泰山》的巴鲁和路儿王；

《小鱼仙》的艾莉奥;《魔发奇缘》中的长发公主乐佩;来自《勇敢传说之幻险森林》的梅莉达;《阿拉丁》中的精灵、阿拉丁、茉莉公主及阿布;《公主与青蛙》的蒂安娜及阿卢;压轴出场的,是《冰雪奇缘》的两位主角——艾莎及安娜,她们将以令人眼前一亮的服饰和造型登场,一路上协助米奇与高飞寻找他们的故事,缔造幸福快乐的圆满结局。

根据不同节庆和IP推广需求,迪士尼还会推出限时演出。2018年10月,上海迪士尼布置了为期一个月的《寻梦环游记》限时主题展区,对该电影的环境、地理、文化、角色符号进行在地还原。每天在固定时间会有时长5分钟的音乐木偶剧表演。

3. 影视场景

影视场景是指对影视作品中出现的文化景观的保留或者还原。拥有众多成功影视IP、能整合众多影视场景形成旅游线路,并对场景善加保存的影视场景,具有持续成功增值的可能性。

美国环球影城从单纯的拍摄基地转型至具有旅游性质的区域,便是从游览拍摄场地开始的。时至今日,乘坐片场游览车经过《金刚》《大白鲨》《惊魂记》等电影布景的路线仍然是好莱坞环球影城最受欢迎的影视旅游产品之一。横店影视城的诞生,正是因为导演谢晋要拍摄电影《鸦片战争》,横店集团徐文荣承接下了搭建布景的任务,于是建成了横店影视城一期"广州街"。现如今,横店影视城已成为横店最大的一张名片,在这里游客们可以看到《荆轲刺秦王》《无极》《英雄》《满城尽带黄金甲》《投名状》《画皮》《琅琊榜》《芈月传》等多部影视作品的场景。

(二) 游玩性产品

1. 骑乘产品

骑乘产品是游乐园的传统产品。在影视旅游中,骑乘产品被赋予影视符号,拉近游客与产品之间的距离,吸引更多人产生游玩欲望。成功的骑乘产品应具有以下特点:① 植入吸引人目光、迎合粉丝爱好的影视IP外观;② 将影视故事嵌入骑乘过程;③ 配合动人的音效、鲜明的色彩和高新技术。

例如传统的旋转木马,可以嵌入《小飞象》《爱丽丝梦游仙境》中的茶杯等角色或者文化符号,根据所嵌入的符号对旋转木马进行重新设计。上海迪士尼

乐园奇想花园中，小飞象游玩设施结合小飞象在影片中会飞的特点，让游客乘坐小飞象形象的游玩设施飞在空中，感受与小飞象共同飞翔在天空中的快乐。传统过山车项目，在环球影城"哈利·波特魔法世界"中，被包装成神奇动物鹰头马身有翼兽的形象，以很温和的形式带领游客游览魔法世界。东京迪士尼的"爱丽丝的下午茶派对"，让游客坐在《爱丽丝梦游仙境》中的下午茶茶杯中，在游玩设施场地里跟着地板的运动旋转，配合《爱丽丝梦游仙境》的配乐，用旋转带来的微微眩晕感带领游客感受"梦游仙境"的魔幻感。

2. 沉浸互动体验产品

沉浸互动体验产品是与高科技结合，让人们置身于一个虚拟出来的影视场景中，结合 VR、AR、交互式媒体，让人们可以在这个场景中成为故事的一员，经历影视中的冒险过程。成功的沉浸互动体验产品一般有以下特点：① 调动游客的各种感官参与体验；② 对影视故事进行因地制宜的改编；③ 高科技的融入；④ 增强互动性；⑤ 更多使用场景。

迪士尼的"米奇魔法交响乐"产品，让游客戴上 3D 眼镜，在这个场馆内享受立体电影＋环境特效模拟组成的五维空间，不仅在视觉、听觉上欣赏米奇、唐老鸭、小美人鱼、小飞侠等经典动画形象共同演出的故事，更让触觉、味觉、嗅觉也参与其中；"提基神殿：史迪奇呈现"体验馆，创作了《星际宝贝》的新故事："当爱捣蛋的史迪奇偷偷地来到提基神殿，这场由夏威夷的鸟儿们引吭高歌的精彩表演将接二连三发生逗趣意外！欢迎您前来目睹，并与南洋风情十足的鸟儿、花朵共度热闹欢乐的歌唱时光。"游客在这里可以欣赏到一出充满夏威夷风情的音乐剧。人们不再是静静坐在椅子上的观众，而是可以四处走动来欣赏这个 360° 的表演；在"小熊维尼猎蜜记"故事体验馆中，游客可以犹如乘坐贡多拉游览威尼斯一般，乘坐维尼的蜂蜜罐，从视觉、听觉、触觉多感官沉浸式体验小熊维尼的故事。类似体验馆还有"加勒比海盗""白雪公主"冒险旅程、"怪物电力公司：迷藏巡游车"等。"高飞油漆屋"中，将传统射击游戏与高科技的沉浸式互动设施相结合，游客使用五彩斑斓的油漆枪，对着投射到墙体上的光影进行射击游戏。在环球影城的"哈利·波特魔法世界"中，传统的打卡形式变成购买具有互动功能的魔杖在园区内进行打卡，有些打卡互动点要求游客使

用施咒动作才能触发对应魔法，增加游客的沉浸感。

除了主题乐园中出现的游玩产品之外，可在更多场景游玩的游戏产品也属于这一类别。《寻梦环游记》上映期间，皮克斯与知名 VR 设备研发公司 Oculus 合作制作了名为"寻梦环游记 VR"的体验内容。从其内容来看这并不是一款游戏，没有设定的目标或任务要完成。皮克斯称这个作品为"社交冒险"产品，可以让用户和朋友们以亡灵角色的身份在亡灵之地漫步探索。

"寻梦环游记 VR"既与电影核心故事有千丝万缕的关系，自身也形成了独立的文本内容。体验一开始，用户会与小男主人公米格在祭坛前相会。在听完对亡灵节的介绍后，用户会发现自己站在衣柜镜前，镜子里的自己已经是动画中骷髅的形象。在这里用户可以订制属于自己的外观，订制项目非常细致，用户甚至可以"脱"掉自己的头骨，以一个无实体的状态四处走动。

走出衣柜镜所在房间后，用户来到的是亡灵世界的热闹小镇广场，开始自由地探索。"寻梦环游记 VR"将故事内容与目的地做了充分结合，用户在探索目的地过程中会发现很多属于电影的内容。比如打开抽屉会找到电影故事板；在城市广场电影院里放映的电影是正片中没有出现的镜头；艺术画廊里可以看到很多墨西哥艺术作品，了解这个国家的艺术家们和历史。

当故事达到高潮时，用户会乘坐缆车穿过天空，你可以俯视地面上多彩神奇的城市。抵达舞台上时主持人会邀请用户一起跳舞。最终，用户会回到米格身边，而刚才发生的一切被解释为一个梦。这个游戏可以让用户在更多场景进行游玩，在游戏中实现了对影视旅游地的传播。

（三）纪念性产品

2009—2012 年，乔舒亚·格兰（Joshua Glenn）和罗博·沃克（Rob Walker）在他们的书《有意义的物件》（*Significant Objects*）中，向社会各界广泛征集了 100 件看起来很普通、但是因为背后拥有了一个动人的故事，而让其价格增长几倍到几十倍的物件。这个实验证实了"故事可以创造出巨大情感驱动力，影响人们对物品的客观评价，增加产品价值"的假设。纪念性产品便是为普通物件赋予影视概念，即给予意义，为物件增值。

衍生产品是主题乐园中极具商业价值的部分。根据国际授权业协会《2018

年全球授权业市场调查报告》，从行业类别看，娱乐／角色授权仍然是最大的行业类别，占全球 44.7% 的市场份额，零售额高达 1 215 亿美元，比 2016 年增长了 2.7%。排在第二的是企业／品牌商标，其零售额为 558 亿美元，占全球市场的 20.5%，较上年增长 2.1%；紧随其后的"时尚授权"零售额为 321 亿美元，而"体育授权"以 265 亿美元排在第四。从所有商品类别销售额来看，均实现了不同程度的增长，服装（15%）、玩具（13.3%）和时尚配饰（11.4%）仍是增长最大的商品类别。

根据"宏观研究"（Grand View Research）网站的《游乐园市场份额、行业趋势报告（2018—2025）》数据显示，2017 年全球游乐园市场规模估值为 252 亿美元。2018—2025 年，它的复合年增长率可能达到 5.8%。游乐园的创新设施、住宿设施和商品在各个年龄段的游客中越来越受欢迎。

根据迪士尼 2018 年财报显示，其零售商品、食物和饮料收入为 69.23 亿美元，2017 年这一收入为 64.33 亿美元，2016 年为 61.16 亿美元，可见这一项目类别收入呈上升趋势。迪士尼官网商店最受欢迎的衍生产品前十名排名如下：① 米妮发箍；② 米妮耳朵发箍形状项链；③ 迪士尼乐园魔法腕带；④ 米奇珍珠耳钉；⑤ 米奇女士棒球帽；⑥ 米奇钻石耳钉；⑦ 小熊维尼毛毯；⑧ 迪士尼和 Dooney & Bourke 跨界设计小狗水桶包；⑨ 迪士尼涂鸦手包；⑩ 米奇钻石项链。

美国奥兰多环球影城网上商店公布的最高销量商品前十名排名如下：① 怪味豆；② 格兰芬多成人长袍；③ 格兰芬多成人运动衫；④《卑鄙的我》中的独角兽毛绒玩具；⑤ 海德薇猫头鹰木偶；⑥ 格兰芬多围巾；⑦ 掠夺者地图玩具；⑧ 时间转换器项链；⑨ 格兰芬多领带；⑩ 分院帽。可见，"哈利·波特"是环球影城衍生品的最热卖 IP。带有影视符号的商品最受欢迎，尤其是带有热门影视符号的服装、玩具和配饰。

结合后现代与后—后现代相关理论，纪念性产品有三种细分类型，其主要特点分别为：符号＋本地文化；符号模因重构；符号＋科技。

1. 符号＋本地文化

2017 年，为升级原有的本地化策略，迪士尼宣布启动区域化策略。"中国

幅员辽阔，是一个多元化国家，迅速崛起的中产阶级消费者给我们带来很大的机遇和挑战。"迪士尼产品创意部门副总裁欧阳德东向《羊城晚报》记者介绍，2018年，经典形象米奇迎来90周岁，迪士尼将融合米奇形象与旗袍、上海牌手表等上海"老物件"推出"沪"系列产品，未来还将陆续推出具有北京、广州、成都等地区特色的系列产品。同时，2018年也是漫威电影宇宙的10周年庆典，漫威与网易合作的本土漫画也在开发中，制作具有时代感的中国英雄。

2. 符号模因重构

影视符号可被分解成更小单位的模因进行重构。米奇和米妮的耳朵模因被设计成帽子、耳钉、项链，或者与其他模因组合，比如让漫威角色与米奇耳朵结合，如钢铁侠的盔甲模因设计成耳机的外观造型、穿上绝地武士服装的米奇玩偶、喷上星战标志的飞机模型等。

3. 符号 + 科技

科技不断发展，给影视符号植入方式增加了更多的想象空间。符号可以成为科技产品的内容，也可以作为科技产品的外在形象。上文所说的"寻梦环游记VR"就属于将影视符号作为科技产品内容的例子；作为外在形象更是一种互相增值的过程，例如知名游戏机制造商任天堂的拳头产品Switch结合迪士尼、精灵宝可梦等多个IP推出特别版主机，即将迪士尼、精灵宝可梦的配色和角色形象运用在主机上。

（四）学习性产品

学习性产品是指除了公共教育之外，商业主体所构建的供人吸收影视相关知识的演讲、培训班、研修等产品。成功的学习产品有助于扩展影视旅游地的外延，提高前往旅游地的人流量，其主要特点有：① 长期、定期举办；② 专业化的教学内容；③ 有影响力的教学班底；④ 产品定位清晰。

影视教育是影视产业、影视旅游产业可持续发展的关键功能。除了高校开设本硕博课程之外，相对应的学习产品也有存在的价值，例如纽约国际儿童电影节每年都会举行儿童电影培训营，让孩子们创作自己的故事，学习定格动画、黏土动画、手绘等技能，学习剪辑、表演、导演等不同能力，通过动画短片形式来使故事影像化。通过学习性产品，可以吸引到更多人关注影视旅游地，增

加前来旅游的人数和游客类型。

三、影视旅游产品的赋能策略

（一）互文性：影视元素与物理世界的融合度

所谓互文性，是创造出一种场景，一方面让不同故事在这个场景中进行建构[1]，另一方面在故事中对流行歌曲、名人名言、戏剧、广播节目、书籍、杂志、政治人物、广告口号等社会政治与文化元素进行引用，创造出独特的影视角色。[2]例如1933年推出的动画电影《米奇的全明星首映礼》（ *Mickey's Gala Premiere* ）就把好莱坞明星和喜剧明星的虚构形象放入动画中，创造了用意料之外的方式相互连接事物的空间。当故事宇宙逐渐成熟，比如迪士尼动画中米奇、米妮、布鲁托和高飞等角色都拥有自己的个人品牌故事，跨入彼此的故事中时，就可以有效地将相对独立的故事连接成更大的故事世界；通过在这个更大的故事世界中不断增加更多辅助角色，来进一步扩大故事容量、拓展边界。这种基于互文性并拥有权限的策略，被称为迪士尼的"协作式交叉促销"（ Co-ordinated Cross-promotion ），可以促使媒体世界建构产生巨大进展。互文性不仅表现在故事宇宙中故事元素的互相交织，还表现在各种影视符号与现实世界的交织。例如漫威宇宙除了在《雷神》《奇异博士》《复仇者联盟》等不同故事中交织角色和故事线，而且还将影视符号融入迪士尼主题乐园、衍生产品以及各种授权的现实影视场景中。

在对文旅专业人士王云涛的专家访谈中，他谈到华谊建设主题乐园最大的弱势就是没有可以构建主题公园的强大影视IP。华谊兄弟推出过许多票房口碑双高的作品，但是《没完没了》《老炮儿》《芳华》这一类现实主义题材，与主题公园的超现实特质并不符合。《寻龙诀》《狄仁杰》等系列虽具有超现实特点，但是票房和影响力并不足以支撑这些IP具有后产业链的延展能力。

根据上述对互文性的定义可知，超现实题材（包括幻想、有一定科幻元素

1　Caselli, Daniela. Beckett's *Dantes: Intertextuality in the Fiction and Criticism* [M]. Manchester: Manchester University Press, 2006.

2　Rubin, Martin. "Intertextuality in Warner Bros. Cartoons, ca. 1940." Paper presented at the Annual Meeting of the Society for Cinema Studies, Washington, D. C. 1990.

的动作题材）影视资源的价值转化度最高，但是并不代表只有超现实类型可以构成影视旅游产品，只是因为这一类型特点最鲜明，可以从中提取出影视资源转化成旅游产品的策略：

（1）影视故事背景和场景赋能旅游产品。人们进行旅游的目的之一是要逃离平时一成不变的生活，而超现实题材所构建出的影视旅游产品能够满足这一目的。超现实影视作品故事延展性高：超现实故事因为可以建构出完全不同于现实世界的世界观，在这个宇宙中增加任何故事，让任何角色跨入其他故事当中都可以有更合理的解读，这是相比之下较为平实的现实主义题材作品难以做到的。

（2）影视符号赋能旅游产品。具有夸张、幻想特点的角色、影视道具、音乐、色彩等或实或虚的影视符号具有较高的潜在产品转换度。在更大范围的媒体特许权商品世界中，有多元塑造力、色彩鲜艳、想象力丰富的角色、场景和影视道具等是最具有产品转换可能性的。

（3）影视技术赋能旅游产品。影视发展过程中的道具制作、摄影机迭代、特效动画技术升级等都具有赋能旅游产品的作用。例如因制作《魔戒》道具和后期特效闻名于世的新西兰维塔工作室就推出了以参观特效和道具制作为主的旅游线路。这条线路有专门的班车从惠灵顿市中心接游客前往维塔工作室，路上司机会向游客指出标志性地标；旅游第一站会来到维塔商店，参观维塔设计的收藏品和真人大小的雕塑，并可以购买纪念品；接着是45分钟的工作坊之旅，近距离参观《魔戒》《第9区》《纳尼亚传奇》等电影的道具、武器和服装制作场所；最后还有45分钟的摄影棚参观，在这里游客们可以了解到英国电视剧《雷鸟》（Thunderbirds）是如何诞生的。

（二）共鸣感：影视旅游产品对游客的友好度

达特茅斯学院塔克商学院的市场营销教授凯文·莱恩·凯勒（Kevin Lane Keller）在他著名的《战略品牌管理》一书中指出，品牌共鸣将带来行为忠诚度、态度依附、社区归属感和主动参与，会形成具有深远价值的品牌资产。[1]影视资源在拥有高产品转化度之后，还要有高共鸣感，才能真正成为拥有高价值的品牌资产。共鸣感可细分为：第一，可玩度，包括超现实与故事融合程度以及消

1　Kevin Lane Keller. Strategic Brand Management [M]. Pearson, 2013: 120.

费者与产品互动频率和深度两方面；第二，集群力，包括产品数量和种类、与游客类型和喜好匹配度以及产品升级和增加的周期情况，即更新率。

1. 可玩度

可玩度指的是包括游玩设施、场景、形象、衍生商品在内的影视旅游产品是否能将影视资源和现实进行较好融合，使消费者产生极强的参与欲望，并在参与过程中产生对产品的情感共鸣和认同。

根据鲍德里亚《拟像与模拟》，世界可被认为是通过拟像和模拟的方式建构起来的。他描述真实与体验的进化过程有四个阶段：第一阶段，人们直接参与现实，进行体验；第二阶段，人们与现实的表征和符号进行互动；第三阶段，人们对现实的形象进行消费；第四阶段，人们接受形象本身为现实的一部分。第四阶段被称为拟像时代或者超现实。消费是由对符号和图像交换组成的，符号和图像在使用上取代了物质和价值，我们活在一个被模拟或者超现实的环境中，真实是被建构和消费的。超现实与人们的心理与符号解读过程有关。我们在日常生活中不断体验着超现实情境：我们通过屏幕体验模拟的人类角色、关系和特征的再现；通过如迪士尼乐园等超现实旅游地体验其他地方、时间和现实。

人拥有对超现实进行体验的习惯和需求，超现实的影视资源是影视旅游产品的重要来源，在幻想与现实之物的融合度问题上与创意、技术、服务紧密联系。

在创意方面，影视旅游产品不仅要利用影视资源已有的六种符号和三种模式，更要形成属于产品本身的独特性。例如拥有影视 IP 的乐高玩具，不仅是简单地让消费者搭建属于自己的哈利·波特城堡或者《六人行》咖啡馆，还在乐高玩具的细节和玩法上下功夫。哈利·波特乐高城堡的内部设置了霍格沃兹晚宴的场景，《六人行》咖啡馆中每个人物都有自己标志性的表情和符号，玩家们可以用乐高来演绎属于自己的影视故事。再如环球影城中的"哈利·波特魔法世界"，游客们只要购买了专属于自己的魔杖之后，就可以在一些场景中使用魔杖和咒语，体验当巫师的快感。

在技术方面，影视旅游产品需要与 VR、AR、5G 等新技术不断结合。例如

通过体感仪器和 VR 眼镜，我们可以像《头号玩家》里的角色一样进入到一个拟真世界，在触觉、嗅觉等知觉方面一并进入沉浸状态。

在服务方面，影视旅游产品的服务人员要经过严格的演员训练。迪士尼主题乐园的雇员被称为演艺人员，因为迪士尼将整个乐园视作舞台，每个演艺人员都有自己要扮演的角色，如果正在扮演的是迪士尼角色，那这位演艺人员所有的服饰、表情、动作、语言都必须符合这个角色特点。只有当服务人员们都能全情投入在这个超现实空间中，游客才能产生最烈的沉浸感。

2. 集群力

集群力指的是影视旅游产品的数量、类型、对游客喜好的匹配度以及产品增加和升级的周期是否能满足游客的需求，是否能持续吸引游客重返以及新的游客到来。

从多样化角度来看，成熟的影视旅游产品集群在类型上应该包括游玩设施、影视主题场景、影视形象、演出、衍生品等组成部分，并能在数量上达到够游客设计一至多天不等的旅游路线的规模。

从合理化角度来看，在设计影视旅游产品初期要充分考虑目标游客类型，建立游客画像，以配置适当的游乐设施和服务性设施。

从更新率角度来看，热门影视在上映和播出以及之后的一两年内会保持较高的受关注度，由这些影视资源构成的旅游产品也会得到较高关注。但是要促使游客对影视旅游产品所在地保持兴趣，就要保证产品的更新升级和增加。

以迪士尼乐园 2019 年发布的五年规划为例，美国迪士尼乐园近五年将逐步建成或推出"星球大战：银河边缘"、以《寻梦环游记》和《海洋奇缘》为主题的白天游行、"复仇者校园""米奇和米妮的失控铁路"等 17 个游玩项目或者演出；东京迪士尼也将要以"美女与野兽"、米妮、"超能陆战队"、海洋幻想等为主题进行乐园扩建；香港迪士尼将陆续改建睡美人城堡，并建成冰上主题宫殿和两个以过山车和乘船为主的新的游玩设施；上海迪士尼将建成以《疯狂动物城》为主题的游玩区域；巴黎迪士尼将对过山车进行重新设计，引入与加利福尼亚冒险乐园相同的蜘蛛侠景点，并陆续推出《冰雪奇缘》和《星球大战》主

题游玩区域。迪士尼在未来五年中使用的影视IP有一部分虽然不拥有故事宇宙，但是由于迪士尼乐园自身的知名度以及这些IP本身的优质性，这些IP即使在上映和播放多年后才创造出影视旅游产品，也可以为迪士尼乐园吸引更多游客，而且还可以持续为这些IP增值，为未来创造出新的故事宇宙提供可能性。

影视概念赋能和传播赋能让游客在心中构建出了对旅游地的情感体验，影视旅游产品则是游客探索旅游地过程中最直接体验的对象，三条赋能路径最终都指向游客体验的建构。

第四节　影视 IP 为旅游体验赋能

影视赋能旅游的最终目的是吸引尽可能多的游客前往旅游地。旅游地拥有具有识别度和吸引力的影视概念，通过影视来进行传播，与影视结合出丰富多元的影视旅游产品，最终都是为了能向游客提供令他们满意的旅游体验。英国数字意识协会面向英国5 000名私立和公立学校的学生进行的调查显示，71%的学生认为社交媒体给他们带来了负面影响，他们希望自己能有一定的时间脱离社交媒体的生活。尤其是1981—1996年出生的"千禧一代"中，有72%的人表示更愿意对具有体验性的现场活动进行消费，而不是单纯的物质消费。

原本上网是我们逃离日常生活的方式之一，而现如今无所不在的屏幕和便捷快速的网络环境，让上网状态成为我们的日常生活。因此，现如今我们所要逃离的日常生活就是上网的生活。美国罗斯资本个人投资业务经理保罗·扎法罗尼（Paul Zaffaroni）表示："'千禧一代'更重视真实性和透明度，喜欢跨越多个渠道无缝访问自己喜欢的品牌。"根据美国电子消费展的报告估计，真实性和体验感强的家庭之外的特定地点体验游玩项目（Location Based Entertainment, LBE）到2023年将成为价值120亿美元的产业。体验经济在1998年由派恩和吉尔默（Pine & Gilmore）首次提出之后，在20年间逐渐成为一种重要的经济形式。本节将对旅游体验和影视旅游体验进行界定，接着对由影视赋能旅游的三条路径共同构筑出的影视旅游体验的类型和特点进行详细分析，最终得出成功影视旅游体验的普适性策略。

一、界定旅游体验和影视旅游体验

（一）旅游体验

在现代主义视角下，消费者被视为理性决策者，消费行为以被动接受营销和重视产品实用价值为主。随着消费者逐渐开始重视个体在消费中的地位，在后现代范式下的新型消费者体现出五种特点：①主动的和有自身消费规律的；②重视与产品的情感联系、具有享乐主义倾向；③成为产品的共同制作者和创作者；④矛盾性；⑤被赋能的和能胜任的。

详细来说，后现代范式下的新型消费者是主动且有自己消费规律的，他们意识到了自己的经济力量，不再是被动接受营销，而是根据自己的价值系统和决策规律来决定消费模式。他们是矛盾的，既希望独处又渴望群居；愿意表现自己身上的男性和女性特质，拥有真实和虚拟的身份，愿意尝试新潮事物，也对传统充满尊重。这些矛盾体能够在消费者身上体现出来，正是因为其主动性的增强，所以他们消费行为中的矛盾点可在消费体验中得到统一和实现。他们重视消费是否可以满足他们的情感和享乐需求。产品不能只满足消费者的生理需求，而要在情感和精神层面得到消费者认同。并且，新型消费者拥有更强大的选择、组织、整合知识的能力，所以产品研发、市场营销策略只有更新升级，才能与后现代消费者的能力相匹配。

消费者形态的变化促使市场营销策略发生巨大变化，消费者的体验感受成为产品研发和营销策略制定时的首要考虑。记得住的购买经历很重要，因为：①从个人过去的经验中获取信息时，消费者的购买意向和参与程度很高；②个体会将自己过去的经历当作高度可信任的信息；③记得住的经历在很大程度上影响着未来的行为。在旅游范畴下，当决定旅游并寻找选定旅游区域相关信息时，个体最先会调用的是过去的经历。

因此，为了能增加游客重返率，旅游行业都尽可能创造条件，促进积极旅游体验记忆的生成。积极难忘的旅游体验（Memorable Tourism Experience，MTE）在实践中被界定为"在旅游行为之后有积极难忘回忆"。国际上已有众多关于MTE的研究，仅仅是满足感和质量已不足以描述当今游客所追求的体验了。

MTE 代表着当代旅游寻求的新基准。MTE 是旅游产业希望游客对旅游地拥有难忘体验的标准。

（二）影视旅游体验

派恩和吉尔默认为难以忘怀的体验源于沉浸感，即消费者与旅游地的心理和物理距离消除、认同旅游地所构建的氛围，积极参与到旅游地的各项活动中。影视作品则是消除游客与旅游地之间距离感的优质中介。影视资源有将旅游转变为沉浸式体验的潜力。所谓沉浸，是指消费者被某些事物环绕着，让他们感觉自己完全参与到某件事中。后现代视域中，人们对真实的看法发生了巨大改变。人们眼中的真实之物不仅仅是本来存在于物理世界中的事物，用技术创造出来的虚拟之物也逐渐被归类到真实范畴中。1955 年，迪士尼主题乐园的建立，是影视旅游范畴中虚拟与真实之间界限被冲破的标志性事件。在这之后，影视旅游不仅仅是游客前往影视取景地，而且使游客沉浸于一个充满影视形象、影视场景、影视互动娱乐设施的体验环境中。

过去众多实证研究证实了影视观众希望能沉浸式体验与影视相关的目的地：他们希望更接近影视作品中的故事，与其产生联系，成为"文化景观"的一部分，或者"使自己沉浸在神话世界"。迄今为止，从游客参与视角出发的影视游客体验中距离和连通性影响的研究硕果累累。观众参与是一个多维度概念，源于媒体研究，构建了包括情感、认知、行为、批评和参照维度在内的观众主体观看体验。这个概念包括并建立在社会互动的观念上；社会互动的观念指的是个体观众与媒体形象发展出想象中的亲密感。关于观众参与的研究中指出，观看媒体节目的体验可以使人们产生与角色、故事和目的地的联系与亲密感；反过来观众参与影响着目的地形象，影响着人们前往影视作品中塑造的目的地的意向，影响影视游客的体验感。例如，重新构建影视中的场景以及满足与喜爱角色见面的愿望，会促使观众参与、沉浸于影视场景。

毋庸置疑，影视资源具有赋予游客沉浸体验的能力。这种能力在不同消费阶段有不同表现。在旅游消费前，消费者因为观看影视内容、获取旅游地影视概念的相关信息而产生旅游意向；旅游消费中，消费者因场景、形象、演出、游玩设施、衍生品等影视旅游产品而产生体验感；消费之后，消费者形成包括

影视本体内容、影视旅游地、影视旅游产品以及自己独特经历、感受和思想在内的整合式记忆。消费者用口头、文字、视频、图片等不同形式来传播这段记忆，不仅是自己进行二次体验，而且形成了对影视旅游地的口碑式传播。

影视内容给予消费者观看体验，影视机构激起消费者消费欲望，消费者被特定影视作品和影视旅游地产品拉动，希望拥有沉浸互动体验；旅游中，多种类型的影视产品给予消费者沉浸式体验；旅游之后，消费者产生交织着自身独特经验和经历的认知体验。根据影视资源赋能旅游地体验的过程，本书建立了影视旅游体验赋能的概念框架，将旅游体验文献中提及的构建体验的项目根据影视旅游具体情况分为情感、身体和认知三大类。其中，享受、放松、快乐、刺激、怀旧以及负面情绪属于影视旅游体验中的情感范畴；社交、挑战和游戏属于身体，即肢体活动、人与人交流、人与非人物体互动的范畴；在影视旅游过程中获取到的新知识、与平时生活不一样的新颖内容以及有意义的记忆都属于认知范畴里的体验。

学者圣·詹姆斯等人研究影视游客沉浸感体验的论文，总结了前人对游客体验的研究，提出"筑巢"（Nesting）、"探索"（Investigating）和"烙印记忆"（Stamping）的影视旅游体验过程。[1] 这三个过程与影视文本存在互动、共创价值的关系。著名的挪用理论（Appropriation Theory）可用来解释"筑巢"的形成。挪用理论在影视旅游视域下是指将人们熟悉的影视资源用于旅游地整体概念、传播和产品上，消除人们在心里、生理和情感上对旅游地的陌生感。游客通过不同类型的媒体内容，如电影、电视剧、非虚构电视节目、社交媒体等，熟悉目的地。他们形成前往此目的地的意向，并逐渐有了完整旅游计划，就像在思想中构建了与目的地之间的"情感巢穴"。投射在媒体中的图像塑造了个体对目的地的感知和熟悉度，使得这一类游客会根据影视作品场景去参观相应景点。在旅游即探索过程中，因为与旅游地产生互动，形成新的情感和记忆，完成带有自己独特体验的新的记忆烙印过程。

1　Yannik St-James, Jessica Darveau & Josyane Fortin. *Immersion in Film Tourist Experiences* [J]. Journal of Travel & Tourism Marketing, 2018, 35(3): 273-284, doi: 10.1080/10548408.2017.1326362.

二、影视旅游体验的类型与特点

根据对旅游体验和影视旅游体验的界定，游客在进行影视旅游过程中主要有三种类型的体验：情感体验、沉浸体验和认知体验。情感体验指的是影视旅游地所带给游客的享受、放松、快乐、怀旧、刺激以及负面的情绪等情感；沉浸体验是指旅游地的影视场景、影视互动游乐产品使游客产生的沉浸在不同于平时生活的影视氛围中；认知体验指的是影视旅游带给了游客知识性、新颖性的体验。

（一）情感体验

1. 因影视产生的怀旧感

上文所指出的通过影视作品进行"情感筑巢"，不仅拉近了人们和旅游地的距离，而且使人们前往具有影视概念的旅游地时产生了怀旧情感。20世纪70~90年代，香港影视作品在亚洲地区拥有很大影响力，香港的城市和街道景观因此成为喜欢香港影视的观众们所熟悉的影视场景。很多游客来到香港都希望寻找到当年香港影视中的"美好过往"场景，即满足怀旧情怀。2018年的一项调查显示，"千禧一代"（1981—1996年出生的一代）已为人父母的人、非父母，比其他年龄阶段的父母有更高的前往主题乐园的意愿，分别是78%、75%和59%。这是因为《玩具总动员》《狮子王》等知名迪士尼IP都在90年代中期上映，是"千禧一代"的童年记忆。为此，迪士尼也大量增加可以吸引千禧一代来到主题乐园的怀旧设施，例如增设星球大战、玩具总动员等游玩项目或区域。

2. 因影视旅游产品产生的情感

人们对影视旅游的情感体验，不仅来自于本身对影视作品的情感，许多游客是受到影视旅游产品的吸引而产生了享受、放松、快乐、怀旧、刺激等情感。根据《晨间咨询》对2 201名美国成年人进行的主题乐园调查，快乐是所有不同性别、不同年龄、不同党派成年人最大的体验感，接下来是激动、愉悦的情感，怀旧情感只有大约50%的人选择,选择悲伤、紧张、不安感的比例均在30%以下。

即使是迪士尼这样具有数量众多经典 IP 的主题乐园，怀旧情绪也并不是占多数的情感体验，人们更多是因为影视旅游产品带来的快乐、刺激感而选择前往影视旅游地。

（二）沉浸体验

沉浸体验指的是人们逃离自己的日常生活、进入一个虚拟性的真实空间，在其中人们可以观赏游玩，与各种虚拟人、物互动，成为故事中的一个角色。因此影视旅游的沉浸体验由两方面构成：首先，有一个虚拟与现实融合而成的超真实空间；其次，游客以游戏形式徜徉其中。

1. 虚拟与现实的融合

鲍德里亚认为后现代社会具有"超真实"性，即一种超级真实的幻想，这是相对于客体自然的真实而存在的。比如我们每天吃饭、学习、工作、睡觉的生活是一种客观真实，而超真实是我们试图超越这种客观真实、进入一个满足我们追求快乐与自由欲望的空间。影视旅游就具有鲜明的超真实特点。迪士尼世界被鲍德里亚认为是超现实的理想模型，虽然迪士尼的成功难以复制，但是其用围墙隔离出一个封闭空间。给予人们一个逃离日常生活、追寻快乐与刺激的幻想乐园的理念，即影视场景的构建，是影视旅游产生沉浸感的普遍方式。

2. 游戏感

超现实空间中还要根据不同影视 IP 加入可供游客游戏的设施才能促成沉浸感。这里的游戏可细分为观赏、扮演、互动等行为动作。游客在进入超现实空间之后，会对各种影视构成的形象、道具、场景进行欣赏、拍照，换上符合这一空间的服饰或者拿上道具进行扮演，例如穿上巫师袍拿着魔杖扮演霍格沃兹的学生。游客还会与空间中的各种游戏设施进行互动，例如挥动魔杖念出咒语来触发空间中的某个设置好的机关。

并不是所有影视旅游地都是由旅游主办方来设置沉浸感，游客自身也会为了形成沉浸感而进行一系列活动。马蜂窝的游记博主"麦兜的花园"准备了与旅游地相关影视作品风格相似的服装前往爱尔兰，带着"哈利·波特魔法世界"中的魔杖在都柏林圣三一学院留影，在中世纪古堡中参与古堡宴会演出……她用具有表演性的体验行为完成了粉丝内心对自己所喜爱影视作品的情感仪式。

（三）认知体验

认知体验指的是游客在影视旅游中获取到了新知识，因为完成了一次有意义的旅行而产生自我实现的感觉，甚至进入超自我实现的状态，拥有了一段对自身很有意义的难忘记忆。

1. 知识性

知识性不仅是影视旅游产品中的学习性产品带给游客的。影视旅游中所观看的影视作品，看到的不同于平日生活的场景、设施，与更多的人进行互动交流等，对以往印象中的人与物有了正面或反面的认知改变等，都是获取知识的过程。仍以马蜂窝的游记为例，博主"商老先生"在前往香港杜莎夫人蜡像馆之后，产生了失望的情绪，认为这里仅仅是对欧美文化的复制，缺少香港文化特色；"花泽事务所"在参观了《爱乐之城》男女主角翩翩起舞的格里菲斯公园半山腰之后，认为电影中拍得更加浪漫，实际地点跟想象中不一样，等等。

2. 自我实现

著名的马斯洛需求层次理论认为，人在满足了生理、安全、社交、尊严需求之后，会追求自我实现，即希望能完成自己的心愿、证明存在价值。

《午夜巴塞罗那》中的女主角薇琦（Vicky）对生活感到迷茫，她不知道自己要什么，只知道想要的是跟她之前的日常生活所不同的东西，所以她来到了与她文化完全不同的巴塞罗那旅游，希望能为自己如何存在于世找到答案。我们在原本的舒适圈中很难有跳脱出思维定式的想法，逃离现实生活的旅行正是一次重新审视自己的时机。正如上文所论述的，影视旅游提供给游客一个超现实空间。游客因为在其中接受了良好的服务、实现了对快乐与刺激的追求，而获得了一段超越平时规律生活的不同记忆，这种特殊性正是证明自己存在和实现自身价值的一种方式。

（四）小结

概念、传播、产品赋能三条路径使游客对旅游地进行筑巢、探索、烙印过程，在这一过程中游客产生了情感、沉浸和认知三方面体验。旅游地影视概念在传播过程中，使游客对旅游地产生情感。当游客抵达旅游地开始探索之后，在增加新的情感体验同时，出现沉浸体验，并逐渐生成认知体验。在旅游之后，旅游行为成为记忆，人们通过回忆、分享记忆再度进行认知上的旅游体验。这一

过程是对完美旅游体验的展现，要真正拥有优质影视旅游体验，旅游地要针对影视主题和服务进行加强。

三、影视旅游体验的创新发展

针对上述三类影视旅游体验类型，在打造影视旅游地和影视旅游产品时，要重视对情景化、参与性和服务度三方面的加强。所谓情景化，是指影视旅游空间具有舞台真实性（Stage Authenticity），即在这个空间的布置符合所展现的影视 IP，工作人员的言行都具有符合影视内容的表演性，音效、灯光、气味等辅助功能也都参与到对情景的构造中。所谓参与性，就是要丰富游客在空间内的活动数量和活动种类。所谓服务度，是指影视旅游的酒店、餐饮等配套服务一并跟上，共同促成游客的良好旅游体验。

（一）主题化

派恩和吉尔默认为只有主题化的服务才能算是体验。鲍德里亚认为我们的社会由仿真和拟像的符号构成。创造出来的真实，在游客眼中比物理存在的真实还要真。个体寻找两种真实：有些人追寻的是"物理存在的真实"，有些人可以被重构的真实（超现实）所满足。我们所说的主题化过程就是超现实过程，当代景点都是真实和虚假元素的混合体。超现实常常是仿真所制造出的虚假真实，消费者们却无法辨别其真伪。

一个旅游地的成功主题化需要有：一个区域，人（工作人员和消费者）以及一个结构（故事结构）。一个主题可以帮助消费者组织对一个旅游地的印象。概括来说，第一，主题化可以帮助创造"远离家乡"的氛围，帮助游客逃离日常生活的压力（污染、噪声、重复性工作等）；第二，主题化可以增加产品的文化独特性，如"哈利·波特的魔法世界"使游客对环球影城有了"魔法宇宙"的印象，复仇者联盟让游客对迪士尼有了"漫威宇宙"的印象。

影视旅游地是否构建出主题化区域，可以从以下三方面进行评估：

第一，"全包型体验"，即旅游区域可以提供满足游客视觉、听觉、触觉、嗅觉、味觉全方位感受的形象、设施、表演、场景。主题化的"全包型"体验与下文论述的服务度区别在于："全包型"体验专指游玩过程的体验，例如只要游客进

入"哈利·波特魔法世界"大门，所见的全是《哈利·波特》电影中的形象和场景，手里可以拿巫师魔杖和游玩设施互动，在商店里可以品尝到怪味豆和黄油啤酒的味道……服务度则指的是隐藏在游玩项目后面、支撑起整个旅游区域的便捷性和友好性的部分。"全包型"体验还包括隐形的主题化氛围。以迪士尼为例，隐形的氛围是把迪士尼影视故事中勇敢、积极乐观面对困难的本体论精神化用到整个园区里，用园区的音乐、员工的表演、鲜艳的色彩等表达出来，创造一个游客的欢乐乌托邦世界。为了营造这一氛围，迪士尼所有员工都要有演员意识，他们都有严格的着装、动作、语言、服务态度的规范。每个演员都要保持住自己的角色个性，不能引用迪士尼故事宇宙之外的任何流行文化。即使是捡垃圾这样的动作都要使用有表演性的动作来进行，其宗旨就是要保证乐园处处都充满童话氛围。

第二，娱乐设施多样化。逃避现实、寻找新颖性、享乐主义是影视旅游类游客的主要旅游目的。因此，影视旅游地娱乐设施根据游客年龄、兴趣来设置不同的娱乐设施。2018年一项调查显示，在新兴旅游体验类型中，游客最需要的类型包括：① 与当地自然、文化习俗相结合的活动和设施；② 吃穿相关的消费活动；③ 与科技紧密结合的娱乐设施；④ 艺术、文化表演、展览等；⑤ 体育竞技类活动。

第三，体验相关的产业集群化。若想要尽可能让不同消费者对影视旅游地拥有更丰富的体验，影视产业多样化是另一个重要指标。对青岛东方影都进行的调研，对影视产业融合创新体系进行深入调研分析，通过调研、座谈会，最终规划是从影视＋旅游、影视＋会展、影视＋音乐、影视＋文创、影视＋教育、影视＋体育等多个方面进行努力，才能形成产业集群。

法国戛纳就是影视产业集群融合的典范。戛纳官方公布的旅游指南显示，因国际电影节闻名于世的戛纳被定义为"愉悦之城"（A City to Enjoy）。旅游数据显示，现如今，每年会有300万名游客经过或者住在戛纳。这里有130家酒店、800个游客房间，11个18洞高尔夫球场、30个俱乐部和迪厅、3座赌场、500家饭店和咖啡厅、30个私人海滩。

以影视为突破口，戛纳每年除了电影节以外，还会举行在全球都有巨大影响力的电视、广告、音乐、创新、房地产和奢侈品贸易等方面的会展活动。因此，

戛纳还被称为全球"会展之城"。作为法国的海边城市，戛纳每年吸引 32 万游客通过邮轮形式来到这里。自然风光优美的海滩不仅吸引来度假的游客，更可以举行各类海滩体育竞技、狂欢活动。历史方面，戛纳拥有从公元前 2 世纪开始的悠久历史，历史文物和景观增加了这座城市的厚重感；影视、艺术、文化创意产业的发展，促进了戛纳教育产业的迅速发展，历史与文化的积淀为这座城市提供了研学相关产业的发展潜力。

总之，要打造影视旅游地的主题化，不仅要合理利用影视资源对旅游地进行有主题的打造，而且要促进各相关产业集群式发展。

（二）服务度

一个服务空间的氛围可以影响消费者的情感，最终影响他们的消费行为，像声音、气味和视效方面的元素都会影响服务空间氛围的质量。个体通过不同感官对这个氛围进行感知，从而引发多样的情感。1992 年出现了"服务景观"（Servicescape）的概念，将环境条件（温度、音乐、噪音、空气质量等）、空间布局以及功能性物件（布局、家具等）、符号、文物（标示、风格、装饰等）包括其中。影视旅游区域若要让游客拥有满意度高的体验，也需要建构起优质的服务。

因拍摄《妖猫传》而建成的湖北襄阳唐城，在《妖猫传》电影上映前后一段时间，曾出现游客人数激增的现象。但是，由于唐城空有仿古建筑、没有实质体验内容，尽管有一些古装表演却无法让游客产生沉浸感；再加上景区管理水平有限，导致游客数量不断下降，景区内商品、饮食等商铺也逐渐因为游客数量稀少而关门大吉。在影视引发消费者对旅游地高关注度之后，若要让旅游地持续吸引客流，服务景观是必不可少的。

要建构能与旅游地优质体验度相匹配的服务系统，主要有以下五条原则：

（1）关注情感和感官。整个影视旅游区域要尽可能调动起游客视觉、听觉、嗅觉、味觉和触觉的全方位参与：在旅游区域中播放制造氛围的音乐，定期喷洒符合氛围的香气，在各种便捷游客的设施上布置符合主题的影视 IP 形象和颜色等。

（2）技术作为服务景观的重要部分。5G、电子支付方式、VR、AR 等新技术融入服务景观中，使游客在影视旅游区域中拥有更便捷流畅的体验感。

（3）服务不仅有用且友好。在旅游区域内不仅要配套饮食、向导、后勤等

各方面服务，而且服务人员的态度友好甚至要具有表演性。例如迪士尼乐园中扮演各种影视IP的演艺人员，在园区中的一言一行都要符合自己所扮演的角色。

（4）易于使用且灵活的服务。旅游区域内提供的服务一方面要让游客易于识别、使用，另一方面要具有灵活性以保证适应不同游客的需求。例如酒店提供婴儿床、儿童护栏、婴儿车等便捷设施，但并不是在每个房间都直接配齐，而是根据入住客人的实际需求来安排。

（5）多样化服务。游客出行目的各不相同，有亲子、商务、教育、休闲、运动竞技等。旅游区域内应相应匹配会议室、商店、母婴室、出行工具租借等。

第八章　IP市场专项研究

第一节　网文IP的市场研究

中国在线泛娱乐和文化产业市场持续增长，IP市场有万亿级规模潜力。产业链最上游的网络文学已经跨入百亿规模级别；中游的影视剧市场正由千亿向数千亿规模级别进发；下游的衍生品市场从狭义角度来看，不久也会达到万亿级别。

互联网构建了互联互通、开放和谐的自由表达环境，所有的网络用户都能参与，这也为每一个人提供了自由地表达情感和开展人文创作的舞台。而网络文学就是在这个舞台上成长起来的，生根发芽，迅速壮大。网络文学，依托网络技术，以互联网为平台，让文学审美更加平民化、趣味化、知识化、游戏化、通俗化。

网络文学IP用户增长快，开发潜力大。根据《2020年中国网络文学版权保护研究报告》，截至2019年年底，中国网络文学行业用户规模达4.6亿人，比2018年增长5.3%。由于国内互联网发展愈发成熟，互联网人口红利逐渐消逝，所以相对此前几年，网络文学用户规模虽然一直保持稳定增长趋势，但增速有所放缓，总体而言，网络文学行业呈现健康发展态势，版权运营体系越来越完善，线上会员模式更加多样化，付费阅读用户在增加。2019年中国网络文学行业总体市场规模为195.1亿元，比2018年增长27.1%。[1]（图8-1）

1　艾瑞咨询. 2020中国网络文学版权保护报告：中国网络文学用户达4.6亿人[EB/OL]. (2020-06-28) [2021-02-25].https://baijiahao.baidu.com/s?id=1670725257577176485&wfr=spider&for=pc.

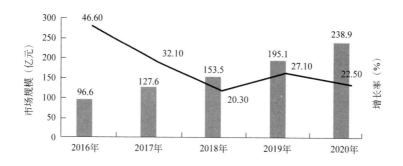

图 8-1　2016—2020 年中国网络文学行业市场规模 [1]

　　近年来，我国网络文学产业一直保持高速发展态势，网络文学的兴起是市场经济在新传播科技之下对文学进行商业经营的模式。根据中国音像与数字出版协会2019 年发布的《2018 中国网络文学发展报告》披露：截至 2018 年，全国各类网络文学作品累计达到 2 442 万部，中国网络文学作品纸质图书出版 8 135 部、改编电影1 398 部、电视剧 1 471 部、动漫 1 281 部、游戏 701 款，网络文学作品凭借其多元的内容储备与庞大的读者群体，成为娱乐新生态中最具价值的 IP 源泉。[2]（图 8-2）

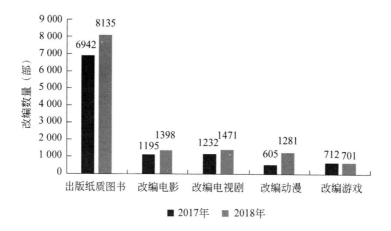

图 8-2　中国网络文学作品累计改编数量

　　手机网络文学用户规模持续增长，截至 2019 年 6 月手机网络文学用户规模

1　数据来源：艾瑞咨询。中国网络文学市场规模统计包括在线付费阅读收入、网络文学版权运营收入、游戏联运及相关流量产生的广告收入。

2　人民网 . 2018 中国网络文学发展报告发布 [EB/OL]. (2019-08-30)[2021-02-25].https://www.sohu.com/a/332790508_114731.

达到 4.35 亿人，移动网文市场发展繁荣，手机网络文学已经成为网络文学发展里的一块重要内容，相较于互联网平台，移动手机用户参与网络文学的创作和赏析更加容易便捷，手机网文内容的发展前景广阔。（图 8-3）

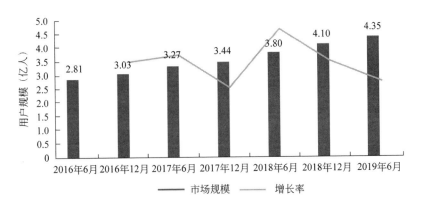

图 8-3　2016—2019 年手机网文用户规模

网文 IP 改编剧在 IP 剧中的地位越来越高。开发文化 IP、对网络文学 IP 影视化改编，延长其生命周期，成为网络文化行业里的共同关注话题。网络文学可以改编为影视剧、动漫和游戏等，这些 IP 影视制作公司对网络文学内容的选择会从三个方面考量：一是作品内容与社会经济、政治、文化的契合度；二是作品本身的质量；三是作品的点击率、人气、排行等数据分析。随着人们精神需求的不断升级，优质的文化内容也必将迎来更大的需求市场；在我国本土环境下诞生的文化 IP 正逐步走上成熟的产业之路，将为观众带来精彩的文化作品。（图 8-4）

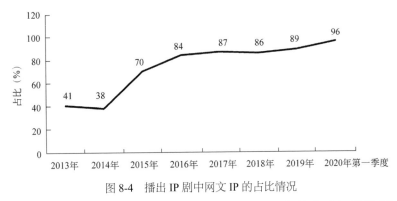

图 8-4　播出 IP 剧中网文 IP 的占比情况

根据对 2014—2018 年中国网络文学行业各业务营收占比相关数据分析，

网络文学版权运营收入正在逐年高速增加，每年近两万笔版权交易，版权运营所获得的收益在网络文学产业发展中占据了越来越重要的位置。广告收入在中国网络文学行业各业务营收占比中正在变少，订阅收入也在起伏中降低。（图 8-5）

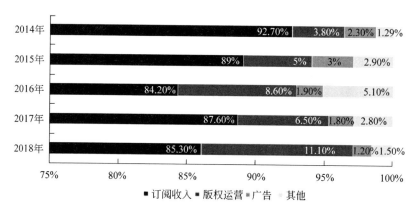

图 8-5　2014—2018 年中国网络文学行业各业务营收占比

第二节　IP 剧的市场研究

网络 IP 剧是将具有 IP 特征的文学作品与影视艺术相结合的产物，在创作过程中既能满足文学作品读者的需要，也能较好地还原原著，以满足原著粉对新型艺术形式的想象。

一、2020 年 IP 剧口碑回升，价值凸显

从整体数量来看，2020 年内地地区制片的上新剧共 305 部，与 2019 年相比增上了 47 部，涨幅达到 18.22%，这在艰难的 2020 年确实不容易。IP 剧数量增长态势颇为惊人，2020 年 IP 剧数量约为 216 部，占全年上新剧七成多份额；与 2019 年的 122 部数量相比，增长了近百部，涨幅高达 77%。（图 8-6）[1]

1　文化产业评论 .2020IP 剧年度盘点 & 趋势信号 [EB/OL].(2021-01-30)[2021-02-25].https://new.qq.com/omn/20210130/20210130A0CNJN00.html.

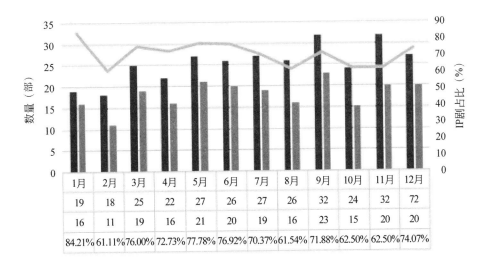

	1月	2月	3月	4月	5月	6月	7月	8月	9月	10月	11月	12月
	19	18	25	22	27	26	27	26	32	24	32	72
	16	11	19	16	21	20	19	16	23	15	20	20
	84.21%	61.11%	76.00%	72.73%	77.78%	76.92%	70.37%	61.54%	71.88%	62.50%	62.50%	74.07%

图 8-6　2020 年上新剧及 IP 剧统计 [1]

2020 年，由于疫情影响，宅家的线上娱乐用户激增，线上文娱流量提升明显。2020 年品质大剧数量可观，实力过硬，对流量拉升同样效果显著。云合数据显示，2020 年第一季度全网剧集有效播放 1 457 亿次，同比增长 9%；其中，2 月全网剧集有效播放 566 亿次，占第一季度整体流量的 40%。《爱情公寓 5》《热血同行》《三生三世枕上书》等 IP 剧流量居高不下，云合数据显示，《爱情公寓 5》集均有效播放破亿。[2]

相对于 2019 年只有零星的少数 IP 剧豆瓣评分超过 8 分，2020 年豆瓣评分超过 8 分的 IP 剧高达 19 部，甚至有多部 IP 剧评分超过 9 分，远远超过 2019 年。2020 年年中，电视剧《隐秘的角落》《我是余欢水》先后爆火，《隐秘的角落》口碑和流量俱佳，豆瓣评分更是高达 8.9 分，并且是为数不多超过 85 万人打分的 IP 剧集。2020 年年末，电视剧《装台》在央视播出，该剧同样广受好评，豆瓣评分达到 8.4 分。电视剧《有翡》在粉丝的热切期盼下于 2020 年 12 月 15 日率先在湖北影视频道开播，随后在腾讯视频平台播出，《有翡》口碑一般，但流

1　以 365 电视剧、豆瓣、百度百科等为来源，梳理全网上新的有效剧集（略有偏差，请以实际播出为准），本文 IP 剧范畴包括但不限于文学、动漫、游戏、影视综艺、真实事件等改编作品，系列化、影书联动剧集作品也属于研究范畴。
2　文化产业评论：《2020IP 剧年度盘点＆趋势信号》[EB/OL]. (2021-01-30)[2021-02-25]. https://new.qq.com/omn/20210130/20210130A0CNJN00.html。

量可观，全网热度领跑 2020 年四季度上线新剧，成为唯一一个热度破 90 分的 IP 大剧。[1]（表 8-1）

表 8-1　2020 年精品热门 IP 剧集

序号	名　称	首播时间	豆瓣评分	类型	原　著
1	《鬓边不是海棠红》	2020.03.20	8.1	民国、传奇、情感	水如天儿同名小说
2	《龙岭迷窟》	2020.04.01	8.3	探险 /悬疑	天下霸唱同名小说
3	《我才不要和你做朋友呢》	2020.05.19	8.2	校园、奇幻、爱情	改编自同名小说
4	《少年游之一寸相思》	2020.06.08	8.2	古装、武侠、言情	紫薇留年同名小说
5	《怪你过分美丽》	2020.06.08	8	都市、女性、职场	未再同名小说
6	《隐秘的角落》	2020.06.16	8.9	悬疑	紫金陈《坏小孩》
7	《穿越火线》	2020.07.20	8.1	电竞、青春、热血	同名游戏
8	《摩天大楼》	2020.08.19	8.1	都市、女性、悬疑	陈雪同名小说
9	《沉默的真相》	2020.09.16	9.2	现代、犯罪、悬疑	紫金陈《长夜难明》
10	《别云间》	2020.09.22	8.8	爱情、古装	《鹤唳华亭》番外
11	《风犬少年的天空》	2020.09.24	8.2	喜剧、青春	青春小说《疯犬少年的天空》
12	《在一起》	2020.09.29	8.7	抗疫、时代、报告	真实事件
13	《棋魂》	2020.10.27	8.7	青春、奇幻	日本同名漫画《棋魂》
14	《隐秘而伟大》	2020.11.06	8.2	年代剧	黄琛和蒲维《隐秘而伟大》
15	《目标人物》	2020.11.11	8.7	悬疑、推理	《明星大侦探》衍生互动微剧
16	《装台》	2020.11.29	8.4	都市、情感	陈彦的同名小说

1　文化产业评论：《2020IP 剧年度盘点 & 趋势信号》[EB/OL].（2021-01-30）[2021-02-25]. https://new. qq.com/omn/20210130/20210130A0CNJN00.html。

续表

序号	名　称	首播时间	豆瓣评分	类型	原　著
17	《终极笔记》	2020.12.10	8.1	青春、冒险	南派三叔《盗墓笔记》系列小说
18	《大江大河2》	2020.12.20	9	当代、都市	阿耐《大江东去》,系列IP
19	《跨过鸭绿江》	2020.12.27	8.6	历史、战争	历史真实事件

数据来源:网上公开资料收集。[1]

关于 IP 改编剧的题材分布,通过研究网上的公开数据可以看出,近几年 IP 剧市场热度持续升高,2020 年、2019 年、2018 年均是 IP 剧大年。通过分析 2019 年 IP 剧的题材分布可以看出,IP 改编剧前三大题材不变,但方向有所调整。"限古令"使得古装题材剧集下降明显,接近腰斩,古装剧占比收缩了 8.6 个百分点,降到了 10.2%,剧情、爱情和悬疑类题材增幅明显。此外奇幻、喜剧、武侠类剧集亦有减少;犯罪、冒险类题材有所增多。[2]（图 8-7）

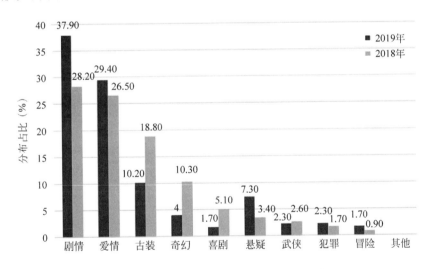

图 8-7　2018 年、2019 年 IP 改编剧题材分布情况

1　豆瓣评分实时变动,请以实际为准。
2　哔哩哔哩 . 2020 年 IP 改编剧情况及展望 [EB/OL]. (2020-04-30)[2021-02-25].https://www.bilibili.com/read/cv5655694/.

关于 IP 改编剧的台网分布情况，哔哩哔哩平台公布的有关数据显示，2019
年 IP 剧中网络剧占比为 71.8%，电视剧占比 28.2%，相较于 2018 年，IP 剧在
网络剧中的占比上升了 3.4%。由于 IP 改编剧内容源头基因属性，IP 改编剧向
网络剧方向的倾斜会越来越明显，这是台网价值内核差异所决定的，网络公开
数据显示，2019 年全年 124 部 IP 改编剧中有 35 部登陆台端，诸如《都挺好》《小
欢喜》等优秀 IP 作品更是凸显了对社会现实与社会情感的关怀；而网络平台中
的 IP 网络剧目前也努力在细分类别、垂直题材、风格偏好上，有目的地构建差
异化生态，吸引不同的目标受众、拓展圈层和增强圈层黏性。[1]（图 8-8）

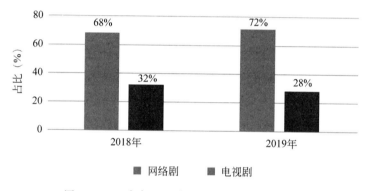

图 8-8 2019 年与 2018 年 IP 改编剧台网分布情况

二、IP 剧现阶段发展面临许多问题

首先，中国头部 IP 电视剧的售价急速增长。2015 年以前，一部热门 IP 剧
如果单集售卖，价格在 250 万元左右，台端加网络端的价格能控制在 2 亿元以内；
然而经过一两年的时间，由于市场的疯狂哄抢和抬价，到了 2018 年，一些热门
IP 电视剧，单集售价可以达到 2 000 万元左右，版权总价更是超过 10 亿元。到
了 2019 年，随着影视行业一系列政策的出台，各大视频平台开始理性采购 IP，
天价 IP 的发展势头才得以遏制。

其次，IP 剧出现内容同质化、题材单一等问题。在题材上，网络 IP 剧大多
为魔幻、悬疑、仙侠、青春校园、穿越、后宫、古装等类别，网络 IP 剧各类别

1 哔哩哔哩 . 2020 年 IP 改编剧情况及展望 [EB/OL]. (2020-04-30)[2021-02-25].https://www.bilibili.com/read/
cv5655694/.

之间的作品数量虽然丰富，但存在创新贫乏的困境。以玄幻题材为例，IP 剧《花千骨》热播后，银幕上出现了一系列古风玄幻作品，如《三生三世十里桃花》《三生三世枕上书》《青云志》《斗罗大陆》《斗破苍穹》等，甚至有部分作品还被改编成电影。但大量同类作品搬上银幕，一味跟风，难免会让观众产生审美疲劳，对 IP 剧感到失望。优秀作品成功是多方面努力的结果，而剧本创新是重中之重，仅靠模仿前期成功作品的题材和情节，很容易适得其反，让观众对某一大类的题材作品感到反感。

最后，IP 剧过度追求粉丝经济和过度看重点击量。IP 剧的粉丝经济最为亮眼，大 IP 剧的 IP 源头网络文学作品就已经开始积累了一大批忠实粉丝；IP 改编为 IP 剧后，高水平的制作标准、高颜值的加持，以及影视平台的高影响力，又为 IP 剧吸引了一大批新粉丝，也催生了各类粉丝经济行为；同时，IP 剧中的明星出场费用也被节节推高，高片酬有时不一定能带来高质量作品，这些行为对行业发展都会带来不利影响。此外，IP 剧过分看重点击量，缺少对内容和制作的关注。网络 IP 剧为了迎合大众口味，在制作过程中庸俗低俗化，关注点过于集中在平台点击量，降低了对内容和制作水准的把关。因为高质量 IP 剧的发展任重道远。

三、IP 剧未来发展策略

要培养优秀团队，打造精品 IP。超级 IP 改编影视作品，需要有超级团队对 IP 全方位高质量开发运营。正午阳光是国内专业水平高的一流影视公司，这些年，正午阳光拿下了《欢乐颂》《琅琊榜》《北平无战事》《温州两家人》等精品 IP 的版权，并成功实现 IP 影视化开发，这些优秀作品在市场上都获得了非常好的口碑，正午阳光也因为这些优质 IP 作品，获得高收益高回报，还实现了企业高品牌价值的延伸。以《琅琊榜》为例，《琅琊榜》被大家公认为"良心剧"，电视剧作品在故事和情节上高度还原了原著作品，原著粉丝连连拍手称赞；电视剧中剧中人物的仪态、妆容、服饰、举止都精细化设计，取景构图也都符合美学特征。对内容和细节的精准把握，最终促成了《琅琊榜》的成功。

要实现经济与社会效益双赢。电视剧节目是当下人民群众、尤其是青年人

喜闻乐见的娱乐形式。作为我国文艺事业的重要组成部分和表现形式，这些娱乐节目不仅有为大众提供娱乐的价值，也承担着社会责任、体现着社会价值，所以超级IP剧的发展在兼顾经济效益的前提下，还要关注社会效益。例如，《致我们终将逝去的青春》里着重关注女性情感生活，向社会传递正确的爱情观，表达了一种积极向上的生活态度，这都是精品IP剧体现社会关怀的一面，也给IP剧未来的发展创作带来启发。

第三节　IP电影的市场研究

2020年中国全年电影票房204.17亿元，其中IP电影《姜子牙》票房16.02亿元，是国庆档票房亚军和全年票房榜季军，但是相比于2019年年中上映的《哪吒之魔童降世》（电影票房达42.39亿元），《姜子牙》的成绩还是差强人意，观众普遍评价电影画面精良，但故事内涵和剧情一般。IP电影《囧妈》是《人在囧途》《泰囧》《港囧》后，徐铮携带"囧"系列作品的又一次强势回归。《囧妈》原定于春节档上映，后撤档并在字节跳动公司的网络平台播放，是探索院线影片发行方式的一次创举。

2019年，在国内院线共有21部IP改编电影上映，累计取得了160多亿元的票房，有2019年中国电影票房的冠亚军《哪吒之魔童降世》《流浪地球》，还有《疯狂的外星人》《少年的你》这样位列全年票房前十的作品。2019年国内出品的电影作品中，真正意义上的"大IP"作品并不多，仅有《诛仙》《最好的我们》《罗小黑战记》等，《流浪地球》《哪吒之魔童降世》都不能算是常规意义上的大IP，2019年的大部分电影作品取材自非热门IP。

2019年，这些非热门IP在IP改编过程中的创造性得到了加强，创作者很少照搬原故事，而是积极地根据电影创作需要来消化与重构故事形态，如《哪吒之魔童降世》创造性地颠覆了原著《封神榜》中的人物设定，以更符合当下受众审美的方式创造了一个几乎全新的故事。再如《流浪地球》，隐去原著中过

于深奥的内容，使之更符合电影的呈现。因此，从改编的角度来看，取意式的改编逐渐成为 IP 改编电影创作的常态，这种更符合电影创作实际的制作模式在很大程度上为创作提供了广阔的发挥空间。（表 8-2）

表 8-2　2019—2020 年中国内地电影票房排行前十的 IP 改编情况

名　　称	改　编　自	上映年	当年票房（万元）	票房成绩排名	豆瓣评分
《哪吒之魔童降世》	许仲琳《封神演义》	2019	500 359	1	8.5
《流浪地球》	刘慈欣《流浪地球》	2019	468 150	2	7.9
《疯狂的外星人》	刘慈欣《疯狂的外星人》	2019	221 275	6	6.4
《烈火英雄》	鲍尔吉·原野《最深的水是泪水》	2019	170 339	8	6.5
《少年的你》	玖月晞《少年的你，如此美丽》	2019	155 623	9	8.3
《姜子牙》	神话《封神演义》	2020	160 200	—	6.8
《唐人街探案》	系列 IP	2021	450 000	—	5.6

中国 IP 改编电影整体上表现出均衡发展的格局：首先，IP 电影在全年中的各个时间段都有较为广泛的分布，特别是一些黄金档时期，IP 电影更是大放异彩，出现了多部市场爆款作品和精品佳作。其次，IP 电影的类型和风格越来越多元，不仅涉及了当下的热门影视类型，像是 IP 现代剧、IP 玄幻剧，也出现了一些新的风格类型，如科幻型电影《流浪地球》、动画电影《哪吒之魔童降世》、喜剧类型的电影《疯狂的外星人》《小小的愿望》、青春类型的电影《最好的我们》等。

IP 电影推动了国产动画电影的发展，开拓了新的 IP 电影类型。国内动画电影多围绕人物 IP 展开新的故事，而这种人物 IP 故事新编模式往往更受动画电影市场欢迎，中国近几年知名的 IP 电影大多是这样，《姜子牙》《哪吒》《大圣归来》《熊出没》等都属于此类，国外受欢迎的动画电影中人物 IP 同样具有较高的 IP 价值，如哆啦 A 梦、小黄人、白雪公主等。这些鲜明的动画形象设计给观众留下了深刻的印象，也推动了 IP 动画电影的创作和发展。除了 IP 动画，国产 IP 电影在其他领域或题材上也有所拓展，创作新题材的 IP 电影包括科幻、

奇幻、灾难、魔幻、超级英雄等场面宏大、造型独特、科技含量高、想象力丰富的所谓"重类型电影"，这块领域一直是国产电影的软肋，最近几年也在快速发展。伴随互联网上新一代年轻人成长起来、成为国产 IP 电影忠实观众，他们对穿越、架空、幻想故事、游戏空间等新题材电影的需求和喜好，会在一定程度上影响国产 IP 电影的发展格局。

IP 电影彰显了现实主义情怀，包含了对社会问题的揭示与反思，例如 IP 电影《少年的你》触及了一个严肃而沉重的社会话题：校园霸凌。影片真实地展示了青春男女的彷徨与无助：花季少女因为校园欺凌，隐藏在社会的黑暗角落里，伤痕累累。影片对于这种社会不公的现象，人性的善恶美丑，做到了不回避、不美化、不粉饰，引发了人们对于校园霸凌相关的社会话题的关注和思考，对社会发展具有正向意义。

对"流量"明星的祛魅也反映了 IP 电影创作上的反思。IP 电影早期为了追求流量效益，采用天价剧本、天价当红明星，为电影作品争取高影响力，IP 电影内容为王的核心原则被忽略。近几年，这种现象有所好转，市场对天价明星的追捧逐渐冷却，越来越重视人物形象和故事情节的匹配程度。从最新的 IP 电影作品就可以看出，演员的演技与角色贴合度重新成为作品选角的核心标准，像《流浪地球》《最好的我们》等影片甚至大胆地起用了新演员，并取得了较好的评价。而《少年的你》这种中小成本影片虽然选择了高人气的年轻演员，但主要也是出于角色塑造的需要。此外，从相关创作者对影片《上海堡垒》失败的反思中也可以看出，目前整个行业对于唯流量论已有了较清醒的认识。

第四节　IP 动画（漫）的市场研究

动漫是动画和动漫的合称，是一种艺术表达形式，包含动漫图书、报刊、电影、电视等展示形式；动漫产品的周边开发也丰富多样，IP 形象玩具、动画游戏等都深受年轻人的喜爱。网络动漫是高科技技术发展的产物，随着网络的普及、计算机技术的迅速发展，动漫领域利用这些新技术迅速发展壮大起来，这些现

代技术也成为动漫产业发展的关键和基础，技术是推动动漫产业发展的主要动力。动漫是大众文化娱乐消遣的一种方式，动漫作品在发挥其娱乐效果的同时，往往也会体现一定的文化思想内涵和对社会现实的关怀。

哔哩哔哩公布的数据显示，2020 年中国动画用户总量超 4 亿名 [1]，大量的用户了解并喜欢动漫这种艺术形式。在这些动画用户中，网络动漫爱好者的占比越来越重，由于互联网普及性和便捷性，网络漫画已逐渐取代传统的纸质漫画，成为年轻人越来越喜爱的娱乐休闲方式；部分动漫作品中表达出来的正能量价值观也对青少年的成长具有积极引导作用。

智研咨询发布的关于 2020 中国网络动漫行业市场需求及投资价值研究报告显示，2019 年中国网络动画市场规模为 164.6 亿元，比上一年增长 28.7%；占整个动漫行业市场规模的 88%。2019 年中国网络漫画市场规模为 22.5 亿元，比上一年增长 64.23%。2019 年中国国产网络动画 IP 来源中，原创来源占比最高为 48%；其次是网络文学与游戏 IP，来源各占比 19%；再次是漫画 IP，来源占比 10%。[2]（图 8-9）

■ 网络文学　■ 游戏　■ 漫画　■ 原创　■ 其他

图 8-9　2019 年国产网络动画 IP 来源占比

近年来，IP 改编动画越来越盛行，许多动画产品收获高播放量和高口碑；在市场影响下，动画公司 IP 数量和质量决定了其行业地位：拥有好的 IP 的内容的动画公司依托平台与顶尖制作公司合作开发，以精益求精的做事态度和理念，打造产品，构建动画场景和人物细节，深度还原小说画面，形成 IP 动画的核心竞争力，这也是 IP 动画开发成功的关键所在。根据 2018—2020 年 IP 改编的热门动画，热门 IP 还是深受市场喜爱，拥有高人气的 IP 也总是被持续开发，也

1　每日经济新闻. 中国动画用户总量超 4 亿 B 站、光线之外多家公司加码动画赛道 [EB/OL].(2020-11-30)[2021-09-01].https://baijiahao.baidu.com/s?id=1684801275189855179&wfr=spider&for=pc.
2　智研咨询. 2020 年中国网络动漫产业用户及市场规模分析 [EB/OL]. (2021-03-26)[2021-09-01].https://www.chyxx.com/industry/202103/941284.html.

都获得了较大的社会影响力。（表 8-3）

表 8-3　2018-2020 年 IP 改编热门动画

序　号	动　画	题　材	原　著
1	《斗罗大陆》	武侠仙侠	唐家三少《斗罗大陆》
2	《斗破苍穹第二季》	武侠仙侠	天蚕土豆《斗破苍穹》
3	《魔道祖师》	武侠仙侠	墨香铜臭《魔道祖师》
4	《妖神记之影妖篇》	玄幻奇幻	发飙的蜗牛《妖神记》
5	《星辰变》	玄幻奇幻	我吃西红柿《星辰变》
6	《斗罗大陆 2 绝世唐门》	武侠仙侠	唐家三少《斗罗大陆》
7	《全职法师 第三季》	魔幻科幻	乱《全职法师》
8	《妖神记 第一季》	玄幻仙侠	发飙的蜗牛《妖神记》
9	《末日曙光》	灵异悬疑	非天夜翔《末日曙光》
10	《帝王攻略》	历史军事	语笑阑珊《帝王攻略》
11	《一人之下》	奇幻现实	隔岸观火《一人之下》
12	《狐妖小红娘》	魔幻奇幻	庹小新同名漫画《狐妖小红娘》
13	《西行纪》	神话传说	港漫创作者郑健《西行纪》
14	《武庚纪》	神话传说	港漫创作者郑健《武庚纪》

2018—2020 年 IP 改编热门动画中，点击量高的动画作品都改编自知名网文、漫画 IP。这些作品对友情、爱情、亲情作了全新的诠释，在年轻人中很受欢迎。2018 年年初开播的年番动画《斗罗大陆》，播放量位列第一，这部专辑累计播放量已超过 125 亿次，2019 年全年播放量达到了 78 亿次。《斗罗大陆》动画以主人公唐三的个人成长为轨迹，讲述了兄弟情、爱情和师生情，故事内容和结构与原著小说基本保持一致，这个打磨了超过 10 年的 IP，无论是原著还是动画或动漫都吸引了无数的粉丝，主人公唐三积极向上的态度也激励了无数年轻人奋力拼搏。改编自庹小新的同名漫画《狐妖小红娘》，以爱情故事为主线，故事情节跌宕起伏、结构严谨、内容合理、情感丰富，吸引了很多年轻男女粉丝，动画里美好的爱情故事也让人向往。《西行纪》《武庚纪》是根据港漫改编，创作者郑健是香港知名漫画创作家，作品主要是对传统神话故事的再演绎，人物是大家都熟知的历史或神话人物，但是故事却是全新的故事，整个动画给人耳

目一新的感觉，而动画里蕴含的正确价值观同样深深地打动着观众。[1]

相比其他领域，动漫产业最大的痛点是内容不足，动漫业拥有很多绘画功底极佳的人才，但在故事创作方面不尽如人意，故事创作一直是动漫业的短板。近几年，《姜子牙》《哪吒》《大圣归来》等优质国产动画的出现提振了动漫业从业者信心，让他们见证了优质 IP 动画的生成，也让他们感受到了 IP 的魅力。无论是传统文化 IP 还是现代网文 IP，均已成为动漫内容提升的核心动力。[2]

中国动画 IP 发展呈现出高涨态势，以 IP 为核心的动画艺术与文化内容越来越受到市场追捧，爱好动画的用户也越来越多。动漫业的受众主要来源于二次元用户，二次元用户具有年轻化、高黏性、高付费意愿的特点，他们了解并支持这个行业的发展，他们中未来也会有部分人作为人才涌入这个行业，为行业发展贡献力量。依托于二次元用户的支持、中国文化内容的繁荣、精品 IP 数量的逐渐增多，中国动漫行业未来前景可观，发展潜力巨大。

第五节　IP 游戏的市场研究

游戏是一种以获取直接快感为目的的娱乐方式。在游戏行业里，IP 是游戏内容的重要来源渠道，包括使用 IP 中角色、形象、图像、文字、情节等内容，并合理安排这些 IP 内容最终制作成可供娱乐的游戏产品。随着 IP 的精品化发展，以及用户对高品质产品和服务的要求，精品 IP 游戏越来越常见，开发精品 IP 游戏也成为行业共识。随着互联网大平台对 IP 领域的不断加码，优质 IP 也在不断入驻游戏板块。

据游戏工委数据，2019 年我国移动游戏收入近 1 514 亿元。2019 年 IP 改编游戏收入 987.4 亿元，比 2018 年增长 8.70%，占移动游戏市场比重高达 65.2%，

1　游侠网. 2019 年市场占有率 90%，腾讯如何布局国产动画市场？ [EB/OL]. (2019-12-20)[2021-09-01]. https://baijiahao.baidu.com/s?id=1653430336884126586.

2　前瞻产业研究院. 2019 年中国动漫产业市场现状及发展趋势分析 [EB/OL]. (2019-08-23)[2021-09-01]. https://bg.qianzhan.com/report/detail/300/190823-9362ffab.html.

整体增速逐年放缓。[1]（图 8-10）

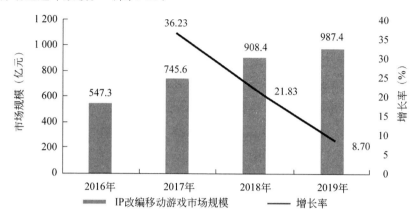

图 8-10　2016—2019 年中国 IP 改编游戏市场情况

据统计，2019 年流水 Top100 移动游戏仍主要以 IP 游戏为主，其中流水 Top100 中 65% 的游戏均为 IP 改编游戏，流水 Top100 中 IP 改编游戏数量达 70%。（图 8-11）

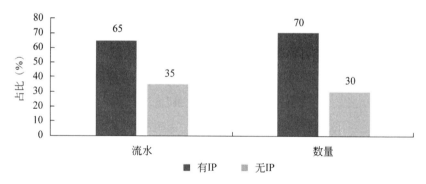

图 8-11　2019 年流水 Top100 移动游戏中 IP 游戏占比情况

2019 年 IP 改编游戏市场更倾向于文学 IP、主机街机 IP 及客户端游戏 IP 改编的移动游戏，这三种类型的 IP 改编移动游戏较上一年分别增长 52.40%、36.10%、29.70%。[2]（图 8-12）

1　前瞻经济学人 . 2019 年 IP 改编游戏市场规模达 987.4 亿元 IP 改编游戏市场空间广阔 [EB/OL]. (2020-03-28)[2021-09-01].https://www.qianzhan.com/analyst/detail/220/200326-15cb91d0.html.

2　前瞻经济学人 . 2019 年 IP 改编游戏市场规模达 987.4 亿元 IP 改编游戏市场空间广阔 [EB/OL].(2020-03-28)[2021-09-01].https://www.qianzhan.com/analyst/detail/220/200326-15cb91d0.html.

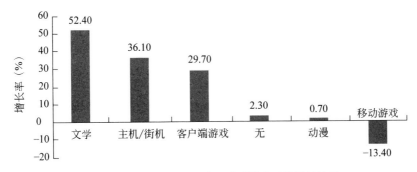

图 8-12　2019 年主要游戏 IP 类型流水同比增长情况

　　IP 改编游戏产品已经在市场上呈现出一定的发展规模，也深受市场用户的喜爱，但由于大部分 IP 内容不一定适用于 IP 游戏的改编，以及 IP 在影视剧市场表现不确定，IP 改编游戏特别是热门影视 IP 改编游戏存在风险。IP 游戏难以抓住市场的最热点、迎着游戏营销的风口、走入市场，这为 IP 游戏的开发埋下可能失败的伏笔。游戏本身研发周期较长，原生 IP 授权改编游戏上线，时间往往容易滞后，所以为了降低投资风险，游戏企业更偏向于使用经典的、高口碑的、具备长尾话题效应的 IP 进行改编。

一、基于网络平台的 IP 游戏化开发分析

　　腾讯在泛娱乐领域成绩突出，IP 资源丰富，游戏板块积累丰富，有十几年的游戏开发运营经验，实力强大。网易对游戏的开发注重头部 IP，IP 游戏化开发向多领域深度挖掘，注重 IP 价值的持续拓展，现拥有多个价值数百亿的原创 IP。完美世界的 IP 布局具备多重特征，IP 储备上具有"多样性"，其 IP 覆盖文学、游戏、影视、动漫等，多样化 IP 助力游戏发展，多款 IP 游戏产品流水过亿。盛大游戏手握"龙之谷""传奇世界"等多个经典游戏 IP，未来将以 IP 为基础，围绕端游、移动游戏、海外市场进行深化布局。中手游是全球化 IP 游戏运营商，采用全球化视野深耕 IP 文化合作与运营。掌趣科技以自研为核心实现 IP 价值变现，加强 IP 资源掌控与价值拓展。

二、影游联动能有效放大 IP 的商业价值

目前，国内影游联动模式大多是知名游戏改编为影视作品，这些游戏大多粉丝众多，知名度极高，其改编成影视作品的难度和风险也都较大。然而，影游之间的创新性改编能极大为国内影视行业开辟 IP 衍生品市场。受 IP 市场盗版的影响，以游戏为代表的虚拟衍生品在中国 IP 衍生品市场更受欢迎。根据中国音数协游戏工委与中国游戏产业研究院发布的《2020 年中国游戏产业报告》，2020 年中国游戏用户规模达 6.65 亿，比 2019 年增长 3.7%，中国游戏市场实际销售收入 2786.87 亿元，比 2019 年增长 20.71%。[1] 一个优秀的 IP 游戏更容易吸引玩家，最大限度地放大 IP 价值。

1　游戏时光 VGtime. 2020 年中国游戏产业报告：用户规模逾 6.6 亿人 [EB/OL]. (2020-12-22)[2021-09-01]. https://baijiahao.baidu.com/s?id=1686727510284160785&wfr=spider&for=pc.

第九章　IP版权专项研究

第一节　版权运营的问题及建议

随着我国影视产业的飞速发展，影视著作权纠纷也屡屡发生，侵权行为严重地扰乱了市场，伤害了著作权人利益，挫伤创作者的创作热情，同时也严重影响了政府的行政管理。影视作品的版权主要涉及著作权、商标权、专利权和商业秘密，著作权是影视版权的价值核心。

著作权在影视项目不同开发阶段权益也各有差异。原著著作权人享有影视改编权、摄制权。影视剧本的著作权人享有剧本修改权、剧本摄制权以及署名权。影视剧（网络剧、节目）的相关权利人享有影院放映权、电视播映权、网络发行权、新媒体发行权、音像版权、广告招商权、翻拍续拍权、改编权、游戏开发权以及一系列衍生权利如电影形象商品化权。另外，舞美以及影视音乐，作为影视剧的可独立部分，相关权利人享有服装版权、道具版权、置景版权、造型版权、词曲版权、表演者权、影音同步权、录音、录像制作者权等权利。（图9-1）

IP的开发可以持续深入并多层级利用，随着对IP使用层次的变化，使用IP版权所涉及的法律问题会逐步从著作权、姓名权、肖像权、商标权的授权与侵权问题，逐步过渡到上述部门法与不正当竞争法的竞合，乃至最终进入纯属于竞争法的领域，所依据的法律文件主要有:《著作权法》《商标法》和《反不正当竞争法》。

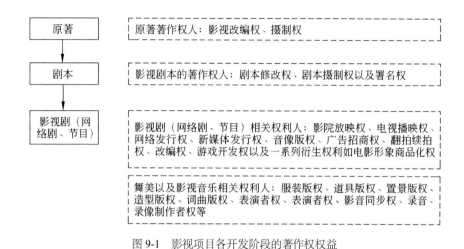

图 9-1　影视项目各开发阶段的著作权权益

一、IP 版权运营中的问题

艾瑞咨询发布的统计显示，2019 年中国网络文学整体因盗版损失约 56.4 亿元，与 2018 年约 58.3 亿元的损失相比，降低了 3.37%；近几年，中国网络文学总体盗版损失规模降速放缓。[1] 从中可以看出，已经有越来越多的人重视知识产权的维护，但仍旧庞大的数据同样提醒着，知识产权普及与维权之路道阻且长。无论是抄袭，还是盗版，最终正版网文版权纠纷问题的解决，离不开国家、行业、社会三方面的共同努力。国家不断健全相关法律规范，行业自我约束，社会加大宣传知识产权相关知识、严厉抨击相关行为。三方共同努力，共同配合，才有可能创造出 IP 产业发展的美好未来。

互联网数字技术推动中国 IP 产业快速发展，尤其是互联网提供资源共享的各类学习资源、电子书、影视资源，对信息传递、知识普及起了巨大的扶持作用，但同时也带来了不少 IP 版权问题。

IP 内容易于复制，篡改和传播，这些特点使得 IP 盗版行为非常普遍。根据阅文集团提供的数据，2019 年，阅文集团总计下架侵权盗版链接近 2 000 万条，

1　谁是独角兽 . "起底" 网络文学盗版产业链：为何在线音乐视频都基本正版化，网文盗版依然严重？ [EB/OL].(2020-04-30)[2021-09-01].https://baijiahao.baidu.com/s?id=1665108164352367832&wfr=spider&for=pc.

数量较前一年提升近一倍，发起民事诉讼 1 500 余起。[1] 而且盗版产业链已经延伸至海外，越南许多盗版网站收集和翻译阅文集团的正版作品，使得阅文集团在越南的正版合作难以开展。网络文学的盗版损失占市场规模的 58.3%，盗版网络文学用户和盗版网络视频用户的占比高于正版用户。[2]

2017 年 7 月 5 日最高人民法院信息中心发布的《知识产权侵权司法大数据专题报告》显示：近年来版权案件数量激增，新型版权侵权行为更具隐蔽性，全国审结的知识产权侵权案件中，版权侵权占比最大，超过 50%，其中网络版权侵权案占所有权侵权案件的一半以上。[3]

在互联网高速发展的新时代，知识产权侵权行为越来越普遍，这些侵权行为已经开始不止针对 IP 本身，而向 IP 下游延伸，涉及 IP 的衍生产品的违法开发和超范围经营等。而侵权成本低、侵权手段简单粗暴、维权成本高，这些都已经成为阻碍 IP 产业可持续发展的核心障碍。

中国 IP 产业盗版行为猖獗，在互联网时代主要表现出以下特点：第一，技术门槛低，更新快。盗版行为的技术门槛不高，一般人都可以干，有时候盗用一部 IP 影视剧只要下载一个截屏软件就可以做到，甚至小插件就能实现，视频下载后再上传到第三方平台，通过提供在线视频的下载渠道、或利用云存储实现无下载的在线观看等方式传播盗版作品。影视作品盗版技术更新频繁，这些行为难以遏制。第二，盗版行为更加隐蔽。现在很多盗版作品通过论坛、微信群和 QQ 群发布，作品在互联网私域流通，执法者很难监管。第三，盗版形式多样。文学作品直接复制粘贴使用到其他作品中去、影视作品被非法剪辑作为商用等，都属于盗版行为。遏制盗版行为、提升知识产权保护水平，需要所有人共同努力，需要不断在制度和技术两方面协同创新。

二、IP 版权保护建议

创新是内容产业发展的灵魂，保护创新就是保障 IP 产业健康发展。保护创

1　谁是独角兽 . "起底"网络文学盗版产业链：为何在线音乐视频都基本正版化，网文盗版依然严重？ [EB/OL]. (2020-04-30)[2021-09-01].https://baijiahao.baidu.com/s?id=1665108164352367832&wfr=spider&for=pc.

2　张丽君 . 网络小说 IP 全版权运营版权保护 [J]. 中国出版 ,2019(4):60-63.

3　张丽君 . 网络小说 IP 全版权运营版权保护 [J]. 中国出版 ,2019(4):60-63.

新其实就是对知识产权的保护，而基于互联网环境的知识产权保护则更为重要，网络提供了资源分享平台，在网络这样一个开放的环境里，做好知识产权的创新与保护，是当下IP产业发展的重大课题。

（一）基于互联网构建著作权保护系统

互联网技术给盗版和侵权行为提供便利，这是技术发展的必然结果；然而任何技术如果用好也可以带来很多积极的影响，例如依托互联网技术、构建著作权的市场保护系统，在这个著作权市场保护系统里，实现技术与法律共存的理想模型；在尊重知识、共享知识的前提下，利用信息技术把各种法律与合同制度融入网络环境中，搭建一个自由的理想的网络知识平台。

（二）完善IP版权价值评估体系

IP版权价值只有在正确认识的前提下，才能得到更好的保护，所以完善IP版权价值评估体系尤为重要，要做到这一点首先要对IP资源有充分的认识，把握IP作品的经济价值、社会价值，建立并完善科学、合理的IP版权价值评估体系，关注IP内容和IP社会价值：IP内容主要要把握故事和人物，故事的精彩程度与人物形象的塑造，对IP价值的高低有决定性影响；关于IP的社会价值则可以从多方面考虑，如是否产生社会正能量、对中华优秀的文化是否有传承、是否表达了积极的生活态度等，在仔细评估IP作品的内容价值和社会价值后，就可以依据其IP版权价值水平来对其进行保护。

（三）完善监管机制，健全相关法律法规

我国对于IP版权保护的相关法律法规还并不完备，在面对互联网环境下产生的层出不穷的版权纠纷问题时我们的规则制度显得非常力不从心。完善我国IP版权监管机制，健全相关法律条文，就显得尤为重要。完善监管机制，健全相关法律条文，首先要做的是有针对性地立法，确保版权保护行为有法可依；其次要健全技术保护措施，建立完备的知识查重系统，能做到高效自动地屏蔽涉嫌剽窃抄袭的作品；最后要加强数字版权认证制度建设，严厉打击通过互联网平台销售盗版产品的违法行为，打击非法授权行为，规范文学作品的搜索和传播行为。

（四）增强民众的版权保护和维权意识

中国观众多年来已经习惯于在线免费观看或下载影音资源；未来如何通过

改变民众认识，增强民众的版权保护和维权意识，改变观众观影习惯并培养版权付费意识，是当下 IP 版权保护中非常重要的课题。增强民众的版权保护和维权意识，首先要做的就是加强宣传教育工作。现实中，很多观众或创作者属于"无意识"犯罪，他们有时并不清楚自己会受到处罚，所以大范围的宣传教育意义突出。其次就是鼓励民众认真学习相关法律，要让民众懂得如何维护自己的合法权益，同时也鼓励观众支持正版，养成主动保护版权的习惯，共同努力打造一个美好的 IP 版权环境。

第二节　相关法律风险与案例解析

一、根据真人事迹改编影视剧的法律风险

文学作品中涉及真人事迹的情况下，被涉及的对象的名誉权是受到保护的。关于名誉权是否受到侵害的认定，主要要遵循以下几条规律。如果发布的文学作品或影视作品中，人物的描述不是某一个特定的人，或者是相似的人，则不构成名誉权的损害。在描写真人真事的文学作品中，对特定人进行描写，需要经过真人的同意；如果真人不在，需要与人物的直系亲属沟通协商，以保障故事人物的名誉权。如果文学或影视作品中对特定人物进行明显的侮辱、诽谤或者披露隐私，则构成了名誉犯罪，属于违法行为，即使未写明真实姓名和住址，但只要是以真人事实为背景，也都构成了对他们名誉的损害。一旦作品被认定为侵害他人名誉权，应采取一系列措施补救，包括刊登道歉说明，消除恶劣影响，或者采取其他方式补救；情节恶劣的，可以通过法律途径解决，甚至可以要求一定程度上的经济补偿。

（一）相关法律法规条文

《中华人民共和国民法总则 》第一百八十五条：侵害英雄烈士等的姓名、肖像、名誉、荣誉，损害社会公共利益的，应当承担民事责任。

《中华人民共和国英烈保护法》第二十二条：禁止歪曲、丑化、亵渎、否定英雄烈士事迹和精神。英雄烈士的姓名、肖像、名誉、荣誉受法律保护。任何

组织和个人不得在公共场所、互联网或者利用广播电视、电影、出版物等，以侮辱、诽谤或者其他方式侵害英雄烈士的姓名、肖像、名誉、荣誉。任何组织和个人不得将英雄烈士的姓名、肖像用于或者变相用于商标、商业广告，损害英雄烈士的名誉、荣誉。公安、文化、新闻出版、广播电视、电影、网信、市场监督管理、负责英雄烈士保护工作的部门发现前款规定行为的，应当依法及时处理。

《中华人民共和国英烈保护法》第二十五条：对侵害英雄烈士的姓名、肖像、名誉、荣誉的行为，英雄烈士的近亲属可以依法向人民法院提起诉讼。英雄烈士没有近亲属或者近亲属不提起诉讼的，检察机关依法对侵害英雄烈士的姓名、肖像、名誉、荣誉，损害社会公共利益的行为向人民法院提起诉讼。负责英雄烈士保护工作的部门和其他有关部门在履行职责过程中发现第一款规定的行为，需要检察机关提起诉讼的，应当向检察机关报告。英雄烈士近亲属依照第一款规定提起诉讼的，法律援助机构应当依法提供法律援助服务。

根据广电总局电影局发布的《电影剧本（梗概）备案须知》第二条第8点要求："凡影片主要人物和情节涉及外交、民族、宗教、军事、公安、司法、历史名人和文化名人等方面内容的（以下简称"特殊题材影片"），需提供电影文学剧本一式三份，并要出具省级或中央、国家机关相关主管部门同意拍摄的书面意见，及历史和文化名人的还需出具本人或亲属同意拍摄的书面意见。"

北京广电对电影剧本更改备案要求"内容涉及真实人物的还需出具本人或亲属同意拍摄的书面授权（原件1份）"，在电影备案阶段可能需要真人真事当事人或亲属同意的文件，但可能并不是所有省级广电都有这方面的要求。对于电视剧来说，没有这样的规定。

从民法的角度来说，来自原型人物，或者原型人物的亲属的授权并不是必需的，但是，拍摄过程中不能侵犯原型人物的名誉或者名誉权；在实务上，为了避免因此产生的纠纷，并且尽可能让原型人物或者及亲属在影片的宣传、发行当中提供一些协助，往往需要与原型人物或者其亲属达成一致意见或合同；如果内容的真人真事涉及英雄、烈士或者其生平、事迹的，则需要在内容上尤其慎重，避免产生侵权或者更加严重的法律后果。

（二）相关案例："荷花女"案，开启死者人格利益保护的先河

1925 年 6 月出生的"荷花女"名叫吉文贞，她自幼学习各种演艺技巧，唱歌跳舞能力一流。1940 年吉文贞开始在天津登台演出，成为当红明星，可惜不到 4 年的时间，1944 年吉文贞就因病去世了。

1985 年，魏锡林以"荷花女"为原型人物创作小说。小说完成后总字数约 10 万字，投稿于《今晚报》。小说于 1987 年 4 月开始连载，故事里使用了吉文贞的真实姓名和艺名，故事依托部分真实事件的同时，也虚构了有关吉文贞道德品质和生活作风的情节。之后，吉文贞亲属以小说损害了名誉为由，要求停载，遭到拒绝。于是，吉文贞亲属陈秀琴向天津法院起诉，称其故意歪曲并捏造事实，侵害吉文贞和自己的名誉权，要求《今晚报》停止侵害，发表恢复名誉声明，并赔偿一定的经济损失。

天津中级人民法院经过了长达两年的审理，走访了众多证人，参照相关法律法规，确定公民死亡后，不得对其名誉进行侵害，并且其亲属有权对侵害行为进行诉讼。魏锡林所著《荷花女》使用了吉文贞和其母亲的真实姓名，部分虚构情节丑化了母女俩的形象，对其名誉有损害，属于侵权行为，应该立即停止发表，《今晚报》也应承担相应的法律责任。

最后的判决结果是：被告连续三天刊登道歉声明，为吉文贞及其母亲恢复名誉，遏制不良影响，赔偿精神损失费 400 元，并同时停止其他一切侵权行为。

"荷花女"案成为我国首例在司法实践中确认保护死者名誉权的案件，开启了保护死者人格利益的先河。这一案件在当时引起了法学界和法学部门的广泛讨论，使保护死者名誉权的观念深入人心，进而推动了我国名誉权保护的立法、司法和理论研究进程。

2001 年 2 月 26 日通过的《最高人民法院关于确定民事侵权精神损害赔偿责任若干问题的解释》第三条第一项规定：自然人死亡后，其近亲属因"以侮辱、诽谤、贬损、丑化或者违反社会公共利益、社会公德的其他方式，侵害死者姓名、肖像、名誉、荣誉"侵权行为遭受精神痛苦，向人民法院起诉请求赔偿精神损害的，人民法院应当依法予以受理。

二、IP营销中"蹭热度"的法律风险

在影视领域，制作公司取得相关授权将网络文学作品改编成电影、电视剧，但小说知名度的提高却经常带来可能存在抄袭问题的争议。如果此时停止制作，那么前期投入的版权费、制作费用将会付之东流；但若继续运营，却可能在电影、电视剧播映期间受到网友的联合抵制。尤其是部分网友并不清楚原著是否确实存在抄袭现象，便盲目跟风，这对一些或许并不构成抄袭的网文作品及后续演绎作品的市场运作是非常不利的。

（一）《笔仙惊魂3》的不正当竞争案

永旭公司开发了《笔仙》《笔仙Ⅱ》系列电影，由于高质量水准，获得市场认可，所以想要推出《笔仙Ⅲ》。泽西年代公司和星河联盟公司借着这股IP热潮，开发了《笔仙惊魂》系列作品，并且跳过《笔仙惊魂2》直接拍摄《笔仙惊魂3》，然后先于《笔仙Ⅲ》进行公映，从而使《笔仙惊魂3》借助《笔仙》《笔仙Ⅱ》已经取得的票房影响力和《笔仙Ⅲ》的宣传营销来推广扩大其知名度，增加其票房收入。上述行为属于不公平地利用了他人已取得的商业优势，增加自己的交易机会，违反了诚实信用原则和商业道德，构成不正当竞争，应承担相应的法律责任。

（二）《宫锁连城》琼瑶状告于正案

2014年4月，琼瑶发微博控诉，于正抄袭了自己作品《梅花烙》。《宫锁连城》是由于正导演的作品，该作品在人物设定、人物关系和剧情结构上都和《梅花烙》保持着高度相似，涉嫌侵权。2014年5月27日，琼瑶将于正告上法庭，请求判令被告方立即停止侵权，包括于正在内的五方被告要向其赔礼道歉，消除社会不良影响，并赔偿经济损失2 000万元。2014年12月25日，北京市三中院作出一审判决，判定被告于正侵权成立，要求其致歉并与其他4名被告连带赔偿原告500万元，同时各出品单位应立即停止发行传播《宫锁连城》。于正随后提起上诉。2015年12月18日，北京市高级人民法院就琼瑶诉于正侵权一案作出二审判决。法院判决驳回于正上诉，认定《宫锁连城》侵犯《梅花烙》改编权和摄制权，判令于正向琼瑶道歉，赔偿原告500万元。（图9-2）

法院对《宫锁连城》侵犯《梅花烙》改编权与摄制权的抄袭认定流程

（一）对涉案的电视剧进行比对

> 经过对比发现《宫锁连城》确实与《梅花烙》中有很多著名"桥段"构成相似

（二）运用思想与表达二分法对上述情节进行分析

> 著作权法保护表达而不延及思想。剧本《宫锁连城》相对于原告作品小说《梅花烙》、剧本《梅花烙》在整体上的情节排布及推演过程基本一致，仅在部分情节的排布上存在顺序差异

（三）运用"接触+实质性相似"，判断被告是否接触了原告作品

> 电视剧《梅花烙》的公开播出可以推定为剧本《梅花烙》的公开发表，故推定被告具有接触剧本《梅花烙》的机会

（四）明确改编与合理借鉴的关系

> 判断改编行为、改编来源关系是否合理。剧本《宫锁连城》的借鉴所占比例大，已明显超出了合理借鉴范畴

图 9-2 《宫锁连城》抄袭案认定流程解析

《宫锁连城》侵权案反映的当下影视类作品维权所面临的困局。作品侵权成本很低，但是维权成本高昂。大多数涉嫌抄袭的作品并不怕判决，在几亿元的影视版权费用面前，几十万元甚至几百万元的赔偿仅是九牛一毛。琼瑶状告于正，最终耗费两年胜诉并获赔 500 万元；其间，侵权者的抄袭作品不仅播映完毕，网络版和海外版也已纷纷播出，于正 500 万元的败诉费相对于高昂版权费来说不算亏。但如果年轻的编剧都效仿抄袭，国内侵权问题就会越来越严重。所以规范相关法律制度、保护著作者权益、建立完备的内容抄袭判断标准、提高抄袭的法律成本，都有助于遏制这类 IP 抄袭问题的发生。

同时，要构建 IP 版权健康的发展环境，还需要发挥行业协会的作用，用市场和专业技能促进行业发展。对于那些对他人知识产权侵权者，应该既让其承受在法律上的代价，也让其在今后的行业发展上付出代价。在立法、司法、执法等方面，应该形成一个共识，部分事情通过法律来解决，部分事情交给行业协会处理会更有效。[1]

1　中国新闻出版广电网．影视作品纠纷不断 行业力量不容小觑 [EB/OL]. (2017-10-30)[2021-09-01].http:// data.chinaxwcb.com/epaper2017/epaper/d6606/d5b/201710/81898.html.

三、著作权保护期和老电影翻拍

（一）老电影翻拍的法律问题

翻拍好莱坞黄金时期的老电影，是否需要获得许可？

不同的影视作品，其翻拍所需要依据的法律条文依据会略有差异，所以不同的影视作品可能有不一样的翻拍要求。翻拍好莱坞老电影，主要是根据美国关于老电影版权相关的法律条文来规定的。

美国关于老电影版权相关的法律条文如下：

•《1909版权法案》（ *Copyright Act of 1909* ）：

创作后的第一期限28年 + 续展期28年，合起来最长共56年的版权保护期制度。根据统计，大部分著作权人都未将其作品进行续展申请。

• 1976年美国国会通过了 *Copyright Act of 1976* （《1976版权法案》，1978年1月1日生效）：

引入了作者寿命加50年的保护期模式，且对已有作品具有追溯力，但对生效前后的作品规定有所不同；

对于1978年1月1日或之后创作的作品赋予其作者终生及死后50年的保护期，雇用作品保护期为首次出版之日起75年，或创作之日起100年，从其短者；

对于1978年1月1日之前出版且有存续法定版权的作品给予自出版之日起75年的保护期。具体而言，如果1978年1月1日时作品保护已经处于续展期，则其续展期自动延长至47年，从而其保护期自动变为出版之日起75年；如果1978年1月1日时作品保护处于第一期限，则其保护期为第一期限28年 + 续展期47年，共最长75年（有可能因不续展而仅保护第一期限的28年）。

• 1998年的《索尼·鲍诺版权期限延长法案》，（ Sony Bono Copyright Term Extension Act 于1998年10月27日生效）：

将版权保护期限延长至作者死后70年，且该规定具有溯及力，对于其他作品均在《1976版权法案》的基础上相应延长了20年。

即现行美国版权法中的相关规定为：

对于 1978 年 1 月 1 日或之后创作的作品赋予其作者终生及死后 70 年的保护期，雇用作品保护期为首次出版之日起 95 年，或创作之日起 120 年，从其短者；

对于 1978 年 1 月 1 日之前出版且有存续法定版权的作品给予自出版之日起 95 年的保护期。

第十章　IP 粉丝运营专项研究

第一节　粉丝的定义和价值

一、粉丝：对 IP 有情感的群体

粉丝，是指持续关注并热爱某一特定事物的一类人和群体，一般是指追星族；在 IP 行业，粉丝是对 IP 内容感兴趣、持续关注，并愿意为之消费的群体。粉丝这类群体，与消费者、用户之间既有区别，又有联系。粉丝通常情况下既是消费者又是用户，而消费者和用户不一定是粉丝。消费者主要是指那些有购买意向和行为的人群，用户则是指具有使用行为的群体，不强调金钱关系。粉丝一般既具有消费行为又具有使用行为，更强调对对象本质执着的爱，粉丝是有情感的，有忠诚度、有黏性的。对于 IP 行业来说，粉丝是 IP 精品内容衍生出来的，是相关作品的支持者。

IP 的发展和粉丝的形成主要依靠"信任社交"，IP 的跨媒体传播依赖于其在社交媒体上的关注与共享，实质是信任，信任既增强了用户的黏性，又缩短了用户流量获取路径。所以，在 IP 行业中，"信任社交"成为了一种"硬通货"。"网生代"的粉丝与那些"过度消费"的传统粉丝相比，他们拥有了两个全新的特性：一是建立"以粉养粉"社群力量。IP 的忠实粉丝们通常会在明星和话题周边建立大量粉丝群，而"粉丝圈层"则会以互信为基础，聚集新粉丝，从而实现"以粉养粉"。二是"粉丝养成"。粉丝们花钱成立后援会，影院锁场，月票打赏；

为了与偶像共同长大，他们会通过花钱来获得成就感，养成对偶像的感情和依赖。IP 的生成是粉丝们共同努力的结果，但 IP 爆火之后，粉丝一般都不能分享 IP 的红利收益，在网络价值链中，粉丝一直是"被收割"者。另外，在微信、微博、论坛等平台，粉丝们会为个人喜欢的 IP 提供丰富内容，但是其账号都是以各种条款为由为平台所拥有和利用，一旦遇到盗号、封号，或者被出售，处于弱势群体的粉丝通常没有自保能力。

粉丝对 IP 内容的追捧，会使得与 IP 内容相关的原著作品、小说作者、改编 IP 剧、IP 改编电影、IP 改编游戏和其他周边产品的关注度得到提升——粉丝喜爱这些内容，并愿意为之付费。拥有优质粉丝的 IP 产品，能更轻易和具有针对性地满足粉丝需求，有较好的盈利基础，常常能带来意想不到的营收。IP 吸引粉丝，粉丝产生经济效益，伴随着粉丝经济的火热，粉丝运营作为保障粉丝经济得以实现的基础，在近几年也被大家广泛关注，IP 的粉丝运营是 IP 商业领域的重要板块。粉丝运营是为了运营维护活跃在互联网的 IP 作品的忠实粉丝，尤其是与网络小说相关的"原著党"，他们是推动 IP 发展的重要参与者。国外 IP 运营和粉丝运营的成功案例很多，"迪士尼"系列作品中的 IP 形象、人物故事深入人心，收获了一大批忠实粉丝，为迪士尼公司创造了巨大收益。"漫威"系列、"哈利·波特"系列等影视佳作，使得它们的周边产品，甚至是主题乐园的开发，都收获了巨大成功。国内也有一些经典的 IP 运营案例，例如"唐人街探案"系列电影的大卖，成功地塑造了一个"唐人街探案"IP，导演王宝强个人也成为一个热门 IP，"唐人街探案"粉丝不仅关注影视领域，也表现出了对相关 IP 产品很强的消费力。

二、粉丝价值：营造口碑、创造收益

（一）营收价值

粉丝经济是 IP 运营中非常重要的一块内容，粉丝经济的核心就是通过粉丝付费获取经济收益，所以粉丝具有较高的营收价值。

（二）口碑价值

IP 的用户不能完全转化为粉丝。粉丝是小众的，粉丝内部也分有等级，普

通粉丝和忠实粉丝之间在行为上有很大差异，但是这些粉丝的价值都不可估量。他们不仅仅是购买者，更多时候是口碑传播者，具有口碑价值，可以帮助IP公司连接更多用户，或提升正面口碑，获得更大的社会影响力。

（三）渠道价值

粉丝在IP发展中具有渠道价值，每个IP的粉丝都是一个移动终端，他们在朋友圈、微博、论坛宣传他们喜欢的IP内容，这是一种价值较高的IP传播渠道。

（四）内容价值

IP粉丝都是重度的内容爱好者，他们喜欢IP，甚至自制IP内容，番外剧情很多就是粉丝爱好者创作的，部分作品，具有较高的内容价值，这些内容进一步丰富了IP的内涵，拓展了IP素材，并极大地帮助了IP的进一步创作和开发。

（五）评测价值

IP粉丝量是检验IP质量的有力法宝，在互联网高度发达的今天，IP项目的贸然开发或随意投入市场都会面临巨大风险，但是经过粉丝群的评测、使用、体验，IP项目能有效控制部分市场风险。粉丝量是IP质量评测的有效指标。

三、粉丝营销：建立IP与用户之间的强关系

营销的本质是建立并维护用户与品牌之间的关系，粉丝营销的核心就是要建立并维护品牌与用户之间的强关系。粉丝营销的黄金法则，可以概括为三个：圈层化、情感化、参与感。

（一）圈层化

圈层化，就是将粉丝分类和分层。不同的粉丝有不同的喜好，应区分对待；粉丝也分普通粉、忠实粉和铁杆粉，把粉丝细分化、垂直化，开发IP产品，有助于粉丝经营和宣传，在论坛、微博等平台的宣传和推广会更高效和有针对性。粉丝同样会表达支持和信任，扩大影响，进一步促进圈层化；同时，IP圈层化也能有效提升IP项目利润。

（二）情感化

情感的升维就是价值观。抓住粉丝的情感点，在情绪上抓热点，主打感情牌做大量的内容，可以助力IP有效运营。

（三）参与感

粉丝最看重的就是参与感。通过参与，粉丝与IP之间拉近关系，粉丝感觉自己就是IP内容的一部分，尤其是铁杆粉丝，更注重参与感，而参与感也能有效拉动一些用户变成粉丝。这些粉丝陪伴IP从无到有，如果这些IP在运营中出现一些负面事件，粉丝一般会第一时间站出来维护，就是粉丝的这种主人翁意识，让IP运营更加顺畅。

第二节　粉丝管理

不同的IP粉丝群体，拥有的资源是不对等的，一部分粉丝由于能了解更多的内幕消息，掌握IP作品的开发进程、拍摄现状和角色选择，甚至能获得一些花絮内容等，使得其他大部分粉丝向他们靠拢，成为权力中心，他们是IP粉丝群体的"主导者"（图10-1）。

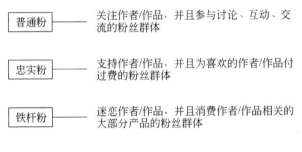

图 10-1　粉丝层级解析

在网络上，兴趣相投、有共同爱好或者价值观的人自发地"扎堆"聚集成社群，如户外运动社群、明星社群、购物社群等。随着社群成员增多，规模扩大，社群的规范管理就愈发变得重要（图10-2）。这时，社群的主导者或者领导者、发起者，就要承担起社群管理者角色和责任担当。

在IP粉丝社群中，官方要做好宣传和应援服务，所以管理员多是官方专业人员。至于非官方社群组织，则由发起人（如针对IP的微信群、QQ群建群者）或者该社群占据主导地位的积极活跃者担当管理人员。

为了维持社群稳定，社群管理人员通常会用权力分层来压制不安定的粉丝，打击或清除制造负面影响的粉丝。粉丝是IP市场化开发中重要的资源，粉丝经

济也是 IP 商业变现的主要内容。优质"铁杆粉"（例如：群管理员、粉丝盟主等）不仅是 IP 的流量入口，也是 IP 衍生作品和周边商品的主要关注者和消费者。

　　IP 作品集聚大量粉丝，这些粉丝受众不仅是 IP 作品的"解码者"，同时也是影视内容的"编码者"。因此，IP 编剧团队，重视与粉丝的"互动"，最终实现"用户生成内容"的创作模式。

图 10-2　粉丝日常活动和平台

第三节　粉丝经济

　　粉丝经济是在粉丝关系基础上建立的商业行为，是一种依靠用户黏性获利的商业模式。在传统的"粉丝经济"时代，粉丝关注的群体多是娱乐明星、行业领袖或者名人等，比如在音乐娱乐领域，粉丝们会购买歌星专辑、演唱会门票，或者明星所代言的服装、商品等。在时间、空间束缚变小的互联网时代，粉丝经济在泛娱乐领域应用更为宽泛，商家借助线上线下平台，通过热点事件、兴趣爱好等由头形成朋友圈、粉丝圈，通过为粉丝提供多样化、个性化的产品和服务，完成商业消费闭环，实现粉丝价值变现。[1]

　　在影视行业，利用粉丝经济来催热市场，带动票房，不仅节约时间成本，而且有利于影视作品的资金回流。明星广告植入，影视周边衍生品的二次变现

1　中艺文化传媒 . 我国粉丝经济行业现状及未来发展趋势 [EB/OL]. (2019-04-17)[2021-09-01].https://www.sohu.com/a/308489418_100021845.

等营销策略能有效放大票房之外的商业价值。如今，中国影视行业已经脱离了市场营销的 1.0 初级阶段，进入对粉丝经济深度研究和拓展的 2.0 甚至 3.0 时代，出现了电影《我和我的祖国》《长津湖》、电视剧《觉醒年代》等一线明星"扎堆"吸引粉丝，提升作品收视率和票房。[1]

粉丝经济是一个泛生态经济模式，它涉及的群体、行业、场景、模式都非常宽广。赛事演出门票收入、媒体转播权利金、赞助广告收入、品牌授权收入，还有明星代言的商品收入，这些都是最常见的。此外，更不乏新型的直接与间接的衍生收入，如路演活动、专辑售卖、授权衍生商品等。粉丝经济模式让围绕明星这种超级 IP 的众多供应链商家也能从中分一杯羹，同时积极模仿这种商业变现的模式，甚至连 IP 明星自身也跃跃欲试，不断创新大 IP 粉丝经济的运营方式。例如，悬疑科幻超级 IP《盗墓笔记》的作者南派三叔就在自己的微信公众平台上推出 6 元月卡、15 元季卡、30 元半年卡和 55 元年卡等会员虚拟商品。成为南派三叔的会员，不仅可以阅读他的最新作品，还可以进入会员讨论区开展粉丝交流，与南派三叔本人互动。

一、粉丝经济运营

粉丝经济运营是对用户进行有效管理的措施，也是保障粉丝经济的重要方式。粉丝经济的运营主要分为四大环节——粉丝定位与获取、吸引和转化粉丝、经营和管理粉丝、粉丝商业价值衍生。[2]

粉丝定位与获取：为了获得大量关注，采取一系列手段努力将关注者转变为粉丝，扩大粉丝数量，以期打开 IP 内容的知名度。

吸引和转化粉丝：主要通过培养粉丝对 IP 的忠诚度、责任感和自豪感，来激发粉丝的一系列自发行为，如跟随活动进展、观看相关作品、购买代言产品、组织社会活动等。

经营和管理粉丝：目的是防止粉丝的流失，保证粉丝数量、质量等的稳定性。

1　紫金财经 . 粉丝经济之下，影视 IP 剧的社会影响力如何变现？ [EB/OL]. (2021-01-27)[2021-09-01]. https://www.sohu.com/a/447086052_490805.

2　星刊 . 粉丝经济初思考：粉丝经济究竟是什么？ [EB/OL].(2018-11-18)[2021-09-01].https://zhuanlan.zhihu. com/p/50246760。

其中包括两个方面，一个是防止粉丝数量的流失，另一个是防止粉丝活跃度的流失。

粉丝商业价值衍生：是指粉丝自发地向外推荐消费，由忠实粉丝发起，开始专注于拉新效果，包括向非粉丝人员进行推荐，并获取一定比例的有效新增粉丝，使粉丝与粉丝之间不断地衍生和消费，提升IP商业价值。

二、粉丝经济策略

（一）精准洞察，抓住粉丝需求与痛点

想要"玩转"粉丝经济，必须尊重粉丝经济的实际主角——粉丝，且精确洞察其需求，借力使力，破除规模效益的迷思，抓住粉丝需求与痛点；抓住养成型粉丝，实现IP与粉丝共成长——养成型粉丝忠诚度及黏合性更高，粉丝经济生命周期也更长。

（二）关注IP携带的直接消费行为

IP直接消费行为包括IP内容的阅读和会员转化、IP相关影视剧的付费观看、IP游戏的充值等。

（三）借力传统行业营销，分取粉丝红利

通过粉丝经济获得可观的收益，要注重拓宽营销渠道，借力传统行业，例如IP与传统家电行业合作，IP内容可以丰富传统家电行业品牌的内涵与价值，实现IP产业与传统行业的双收益，实现内容经济和产品品牌的双赢。

（四）粉丝舆论控场助力口碑营销，提高影视发行放映收入

粉丝具有口碑价值，合理利用粉丝舆论，能助力IP在赢得好口碑的同时，获取更高的经济收益，比如提高IP影视发行放映收入。

第十一章　IP 案例解析

第一节　经典文学 IP 开发案例——《白鹿原》

一、精心的主题选取

众多 IP 开发的案例可以反映出，一部优秀的作品，尽管主题的深刻并不是其唯一的成功元素，但却是至关重要的一环。改编尽管并非是一板一眼地按照原著来演绎，但恰如其分地选取原著的精粹是一件极为重要的事情，尤其是在严肃文学 IP 的开发中。由于严肃文学与网络文学相比本身就具有更深厚的文学底蕴，不可避免的是，改编的难度比较大，尤其是在对主题的把握上极具挑战。

与文学不同，电影和电视剧因为篇幅的原因，进行一些删减是无法避免的，这当然是改编的题中之意，其问题在于应该摒除什么、保留什么。深刻的主题在很大程度上能够使影视作品具有持久的审美性和强大的生命力。主题在某种意义上是一部影视艺术作品的核心所在，更是影视艺术作品的灵魂。主题立意的选取很大程度上决定了一部作品的整体脉络，进而决定了如何选择与之相应的事件进行依附、填充。

小说《白鹿原》是一部当之无愧的长篇史诗巨作，主题主要是精神和心灵的寻根、传统文化下人之生存的悲剧性等。小说的主题十分厚重，不仅仅是关于家族、风俗以及个人命运的沉浮，某种程度上更是反映了民族命运的跌宕起伏。尽管小说的主题十分值得挖掘，但就 IP 的开发而言，电影和电视剧对于主题的

选取各有侧重，以此得到的结果也大不相同。

首先是电影的改编。影片由于时间受限，所以选取了小说的主题——"土地"与"情感"作为影片的内核。为了更好地突出主题，电影只能从洋洋洒洒的 50 万字里，选取一部分作为演绎的内容，即从原著第六章"辛亥革命"中鹿子霖当乡约开始，到第二十五章白鹿原上闹瘟疫，修塔镇压田小娥的亡魂结束。如此大刀阔斧地删减使得电影失去了其史诗性，其主题就影片本身而言，也表现得不尽如人意，在对土地的表现上倒是可圈可点，"土地"这个词是贯穿整部电影的，为了实现该主题的表现，影片中出现了极具视觉效果的劳作场景，尤其出彩的便是那多次出现的一片绵延不绝、色彩鲜明的麦田。但在"情感纠葛"的表达上，就与原著相比缺少了一丝合理性，与其说是在表现家族纠葛，不如说是变成了表现田小娥的一生。电影以田小娥与三个男人的关系为主线，意在通过田小娥去窥视那段历史的不堪与人性的善恶，但在表现过程中，影片的叙事稍显单调；以年月为节点的分割，表现的矛盾冲突都缺少了一些感染性，稍显生硬；而选取田小娥与三个男人的关系来表现主题，由于缺少铺垫和细致的刻画，不免流于俗套。大众的反馈也恰好印证了这一点，各大网站低迷的评分便足以说明，猎奇的感官感受大于影片本身凸显的主题，反而得不偿失，这是一种本末倒置的处理方式。

对于严肃文学的影视 IP 开发而言，电视剧版的《白鹿原》不失为一次相对成功的探索。长达 77 集的篇幅为表现深刻的主题提供了基础。对于改编而言，电视剧版尽管不是尽善尽美，但在很大程度上贴近了原著所要表达的东西。影片所表现的主题，无论是家族的矛盾纷争，还是人物的交错纠葛等，都有合乎情理的表达，对于主题的拿捏不失稳妥，极具审美性和历史纵深感。从豆瓣等网站的评分来看，尽管在收视率上《白鹿原》表现平平，但在口碑上，它的优秀是没有太多争议的。

从《白鹿原》电影版和电视剧版的 IP 开发来看，两者立意都未必不深刻，只是一个在表现这个主题时有失偏颇，另一个相对成功。可见，对于严肃文学 IP 开发而言，选取一个好的立意能够很大程度上决定影片的深度，也能够影响观众对其的接受度等，那么在严肃文学 IP 开发时，如何确定主题、采取何种方

式来很好地表现主题，也就成了一个需思之又思、谨慎对待的问题。

二、合理的叙事结构

严肃文学与网络文学相比，更具有深度，那么在对其进行影视 IP 开发时，就更应该注重对其叙事结构的把握。与文学相比，影视作品改编受诸多限制，其中最重要的便是时长了。对严肃文学 IP 的开发，必须要面对题材内容的选择问题，改编必然要对长篇小说的叙事进行合乎情理的精简。

《白鹿原》电影版的叙事结构与电视版相比，显然更为单调。影片在两个半小时内，其叙事总体上采用的是单线结构，与原著相比，一段厚重的历史就变为一幅扁平的图画。影片在一开始就未能鲜明地架构起故事的发展线，而采用大事记年表式的叙事结构来讲述故事，使得情节的以及人物的塑造都缺少了最基本的合理性。比如原著中的主人公白嘉轩在电影中变为几乎与其他人物相等的、甚至是一个割裂的位置，电影未能很好地塑造他的人物形象，也并未为他在白鹿原中所处的环境进行刻画；他性格特点稍显突兀，其行为动机也就更缺少合理性，成为一个独立于电影本身的人物，站在一个旁观者的角度隔岸观火式地观察着白鹿原上所发生的事。主角尚且如此，其他各个角色的刻画在情节中都不免显得尴尬，人物之间的矛盾冲突更是不尽清晰。如在大事记年表式的单线结构里，鹿子霖与白嘉轩的貌合神离、明争暗斗缺少有效合理的心理依据，影片所展现的鹿子霖对白嘉轩从唯命是从、到暗结绊子的转变由于缺少情节的串联显得生硬寡淡。影片叙事的结尾就更是莫名其妙，白孝文被抓兵，黑娃报仇，鹿兆鹏不知下落，日本飞机炸毁祠堂作为结局，这种叙事的戛然而止，并不像很多影片那样特意设置，目的是留给观众以富有哲理的想象空间；而更倾向于是一种不完备叙事的表现。白、鹿两姓的世代恩怨纠葛，却在祠堂被外力摧毁时就画上了句点，这种不合原著侧重点、甚至背离了基本逻辑的叙事，均为该影片不尽如人意的重要原因。除此之外，在叙事本身就存在巨大问题的基础上，影片却将原著中的一个人物提升到了主角的位置，那便是田小娥，或许是为了吸引观众的兴趣，又或许是意在通过田小娥这一悲剧女性角色来映衬主题；但很明显的是，这样浓墨重彩地表现田小娥的情爱纠葛，并未为影片带来多深刻

的反思，却反客为主地代替了两族之间的恩怨斗争。

而电视剧版《白鹿原》就在原著的基础上，在繁杂的情节中梳理清楚了一条故事结构线。故事的讲述主要是在辛亥革命到中华人民共和国成立之间，但它并不像电影版那般简单的大事记年表串联，而是兼顾到了重要事件和细节，有利于电视剧的整体表达，使其更加丰富和翔实。因此，严肃文学 IP 的开发，势必要一定程度上尊重原著，在原著的基础上进行合理的创作；更要从意义深厚的原著故事中，寻找出一条适用于相应影视作品的情节主线。

三、精准的叙事语言

就严肃文学的 IP 开发案例而言，除了需重视改编的主题立意问题之外，其作为一部影视作品所直观呈现的叙事结构、叙事语言对于改编来说更是重中之重。《白鹿原》的电影版和电视剧版的叙事语言自然是十分贴合作品的整体风格的，也极具审美性，但两者的叙事结构却有各自的偏重。就电影版来说，在叙事语言上，尽管每一帧画面都是极具地方特色和美感的：如一望无际的金灿灿的麦原，尽现了白鹿原中人们生存之地的厚重与宽广；极具特色的古戏台上上演了时代更迭、风云变幻；庄严压抑的祠堂，成为儒家文化的一种特殊符号；矗立在平壤上的高高的牌坊，展现出浓厚的悲剧色彩……但精美的画面始终是为整体传达作品的意境与意蕴服务的，众多意象挤压了必要的叙事时空。上述镜头意象，尽管是那样的丰盈美好，却与表达主旨疏离而无益于影片。其故事的叙述并没有对作品主题的表达起到一个很好的作用，失去了主题表现这一核心，其叙事语言运用得再好，都不过是空中楼阁，精美的镜头只不过是缺乏意义的碎片，甚至会成为单纯的炫技。电影版《白鹿原》的画面语言缺少支撑基础，画面虽精但缺少深层的意蕴，不得不说这是现今严肃文学 IP 开发必须要面对的问题。

相比之下，电视剧版的《白鹿原》就很好地规避了这个问题，其画面不仅极具美感，而且运用得行云流水，再加之它对内核的成功把握，使这些精美的画面烘托整体的意蕴，紧紧地围绕着主题，并为主题服务，所以整体表现得都恰如其分。由此可见，在严肃文学的 IP 开发时，不仅要注意到画面本身的质量，

也要考虑到画面是否很好地在为其他元素服务，不能一味地追求精致的画面，却忽视了本应传达的东西。

综上，对于严肃文学的 IP 开发，要抱以严肃谨慎的态度。由于严肃文学本身的意蕴极其丰沛，在 IP 开发中更要注重对其主题的精心选取叙事结构的合理架构以及叙事语言的精准等，只有在尊重原著的基础上，加以匠心独运的打磨，才能够使严肃文学的 IP 开发具有更多的可能性。

第二节　主旋律 IP 开发案例——《大江大河》

随着以优酷、腾讯、爱奇艺为代表的视频平台在行业内话语权的提升，"IP+流量明星＝爆款"的模式一度成为影视剧成功的标准模板，影视行业也因此吸引了大量的资本，但这一简单粗暴的模式在逐渐失灵。《武动乾坤》《凤求凰》《莽荒纪》《扶摇》都是被寄予厚望的大 IP 剧，却毫无例外地高开低走。

当下大 IP 的影视化，存在诸多硬伤。比如题材重复，集中在探险盗墓、升级打怪、玄幻魔幻，曾经新颖的题材已然沦为"新俗套"。又比如，由于部分 IP 资源具有边缘文化的属性，历史虚无主义、色情暴力等非主流价值观并不少见，改编起来非常困难。而更重要的原因，是此前对明星 IP 的盲目自信，导致制作层面失控，品质无法保障。这也再一次给影视行业敲响警钟：影视创作绝对不是"1+1=2"的数学题，而是综合的运作。

随着《战狼》系列的热映，主旋律 IP 开发逐渐成为市场的新宠，但成功者着实寥寥。改革开放 40 周年的献礼作品不可谓不多，但真正能获得观众好评的却少之又少。如何既能在主题上"将展现改革成就、弘扬改革精神的使命自觉灌注到创作之中，站在记录时代进程、书写民族史诗、见证社会发展的精神高度上，用镜头抒写家国情怀"[1]，又能够通过巧妙的艺术表达实现普罗大众的共鸣，并非易事，这也是主旋律 IP 开发的难度所在。

1 中国新闻网．纪念改革开放 40 周年献礼剧用荧屏故事书写改革华章 [EB/OL]. (2018-12-13)[2019-12-13]. http://www.chinanews.com/gn/2018/12-13/8700290.shtml.

《大江大河》以主旋律题材的身份取得了前所未有的成功，为主旋律IP的打造提供了一些可以借鉴的路径。它曾荣获第25届上海电视节"白玉兰"奖最佳中国电视剧、最佳导演、最佳改编编剧、最佳女配角、最佳美术5项大奖，2018年中国电视剧品质盛典年度最受期待作品奖以及第十五届精神文明建设"五个一工程奖"优秀作品奖，8.8的豆瓣评分也证明了观众的喜爱。

该剧讲述了1978—1992年改革开放的大背景下，以宋运辉、雷东宝、杨巡为代表的三位先行者，在变革浪潮中不断探索和突围的浮沉故事，展现了那个时代年轻人锐意进取的生活面貌。它以小人物的心灵史书写改革开放的伟大历程，在众多庆祝改革开放40周年的献礼剧中，以史诗般的品格脱颖而出，铺展开一幅致敬改革开放风云时代的史诗级画卷。

"宋运辉天资聪颖，却出身不好，一直备受歧视，但是他把握住了1978年恢复高考的机会，抓住机遇，勤学苦干，当上了国企的技术人员，一步步晋升，奠定了成功人生的基础，但也在新时代的变革中逐渐迷失。与宋运辉不同的是他的姐夫雷东宝。他出身贫寒、属于苗正根红的'大老粗'，行动力十足，在乡村改革的浪潮中带领村民紧跟政策，一直走在时代的前沿；但由于自身文化水平不高，眼界不够开阔，最终绊倒在新事物脚下。如果说宋运辉和雷东宝的经历是国有经济和集体经济的缩影，那么个体户杨巡无疑就是个体经济的典型代表，在翻滚向前的时代中，他手忙脚乱抓住过商机，也踩踏过陷阱，生意场上几经波折，最终拥有了自己的产业，成为那个时代个体经济的典型代表。"[1]

《大江大河》的成功依赖于以下几个方面的因素：

一、经典网络文学IP改编

《大江东去》是著名财经作家阿耐创作的一部全景表现改革开放三十年中国经济和社会生活变迁历史的150万字长篇小说。小说以经济改革为主线，全面、细致、深入地表现了1978年以来中国改革开放30年的伟大历史进程，展现了

1　百度百科．大江大河剧情简介 [EB/OL]．(2017-05-16)[2019-12-13].https://baike.baidu.com/item/%E5%A4%A7%E6%B1%9F%E5%A4%A7%E6%B2%B3/20803769?fr=aladdin#reference-[5]-21467912-wrap.

中国改革开放 30 年来经济领域的改革、社会生活的变化、政治领域的变革以及人们精神面貌的变化等方方面面；生动而真实地刻画了活跃在改革开放前沿的代表人物，如国有企业的领导、农民企业家、个体户、政府官员、海归派、知识分子等，人物典型深刻，故事跌宕磅礴。

从表现历史的深度和广度上来说，在表现中国改革开放历史进程这一题材里，这部作品具有很重的分量和特殊意义，被誉为"描写改革开放 30 年的第一小说"，成为中国第一部荣获中宣部"五个一工程奖"的网络小说。

《大江东去》本身就与以往网络文化中的那些"娱乐至死""云雾飘渺"、肤浅透顶的文字迥然不同，它语言通俗质朴，情节真实丰富，深入生活、契合现实，以小说中的四个主要人物宋运辉、雷东宝、杨巡、梁思申来代表中国改革开放时期的几种主要经济形式：国有经济、集体所有制经济、民营经济和外国资本，生动描写了这些改革开放实践者们的挣扎、觉醒与变异，完美展现出历史转型新时期平凡人物的不同命运，编织出一幅从工人、农民、小市民、个体户到企业主、政府官员、知识分子纵横交错的社会网络。当然，还有一个不能不提到的"大环境"是，小说发表时适逢中华人民共和国六十华诞、改革开放三十周年，《大江东去》自然会引起更多、更大范围、更高层次的关注。

网络小说如何更为理性、从容地反映现实、揭示现实，如何与传统文学真正达成融合，如何深入、走进主流文学，如何与读者的阅读需求发生"化学反应"和良性循环？可以说，在这些方面，作为中国第一部荣获"五个一工程奖"的网络小说，《大江东去》不仅为网络文学的发展、繁荣提供了广阔对照，而且为网络文学如何提升自身社会、历史、文学的深度和广度指明了某种途径。

阿耐的《欢乐颂》《都挺好》被东阳正午阳光搬上荧屏后也获得了口碑和收视的双丰收，产生了较大的影响，阿耐的作品成了极具价值的网文 IP。

二、知名团队保驾护航

成立于 2011 年的正午阳光拥有一支以制片人侯鸿亮，导演孔笙、李雪、简川訸、孙墨龙、张开宙、黄伟为创作主体的国内顶级制作团队，近年来陆续制

作出品《北平无战事》《琅琊榜》《温州两家人》《伪装者》《欢乐颂》《外科风云》《欢乐颂2》《琅琊榜之风起长林》《大江大河》《知否知否应是绿肥红瘦》《都挺好》等作品，公司主创还曾打造过《闯关东》《生死线》《钢铁年代》《温州一家人》《父母爱情》《战长沙》等在各题材领域堪称标杆、获遍各项国家级奖项的电视剧作品。其中，孔笙、李雪凭《温州一家人》曾荣获第19届上海电视节"白玉兰"奖最佳导演奖。

正午阳光出品的《都挺好》获第25届上海电视节最佳男配角、最佳男主角大奖，"苏大强"倪大红、"苏明成"郭京飞这对冤家父子"喜提"男主男配，众望所归。10项中国电视剧奖项中，正午阳光的作品夺得7项，可以说，当届"白玉兰"奖，正午阳光是最大赢家。

在谈及IP开发时，侯鸿亮曾表示，如果某个IP适合影视化会去选择，不合适就不选择，"我们一些电视剧是改编自小说，小说打动你的东西，要能够在剧本里体现；甚至小说只是提供一个创意，你要能把这种创意影视化"[1]，足见该团队对文本本身的重视程度。

三、深刻的主题呈现

《大江大河》不仅讲了一段年代的故事、或塑造了几个人物，更在影像叙事的过程中、在历史事件的基础上有着强烈的时代情怀与坚定的信仰追求，弥漫着诗歌般的情感与磅礴的气势，让观众能站在更高的视野从更宏大的角度去感受与领略这段历史，为之动容并思考，这种情感与气势不是某一个人物的性格特征，而是整个电视剧所散发的一种美学气质。

《大江大河》中通过整体的叙事方式、画面的诗意表达，以及人物的形象刻画，成为那个年代"激情燃烧岁月"的影像画轴。观众在观看与回忆历史的时候，会被扑面而来的阳刚的、激越的情感和奋斗的精神所打动，继而陷入对那段历史与人性的思考。可以说，《大江大河》不仅是回顾历史，更赋予那段峥嵘岁月以思考、礼赞人的奋斗精神，使全剧在内涵意蕴上实现质的升华。全剧歌颂的不仅是一个

1　网易.上海电视节 | 对话正午阳光总裁侯鸿亮：纵然荆棘满地，也要一路高歌 [EB/OL]. (2019-06-14) [2019-12-13].https://www.163.com/dy/article/EHK8IKB505372F7Q.html.

时代，更是一个事件——思想解放。它给观众最大的震撼，是展现了剧中人在那个时代洪流中拼搏向上、实事求是的精气神，是面对贫瘠自我砥砺后依然可以收获喜悦、继往开来的成就感，是对人的本质的一种积极肯定，对敢于追求信仰、坚守情怀的热烈赞美。该剧最后，宋运辉一段关于"追梦"的内心独白让人激动不已："这理想，是我心里的光，我愿意做一个矢志前行的逐梦人……不尽狂澜走沧海，一拳天与压潮头……我们赶上了中国百年来国运蒸腾日上的时代，我不想辜负这个时代。"导演对历史意识的突出、对历史规律的把握、对时代精神的弘扬，是《大江大河》能从众多年代剧中脱颖而出的重要原因。

四、精良的制作水准

"我们用的时间和精力会比别人更多一点，不管是从审美，还是故事本身，都要说得过去。"[1] 侯鸿亮喜欢用"作坊"两个字来形容正午阳光，而不是影视公司。这种工匠精神在《大江大河》中也得到了极致的体现。

《大江大河》一经开播，就得到了"处女座良心剧组"的高度赞誉，其中颇具年代感的道具细节比比皆是：村镇四处张贴的标语、画面里随时出现的白瓷杯、旧热水瓶、破碗柜、烂笔记本、铝饭盒、大标语、毛主席语录，都是那个时代特有的印记，再加上演员生动的表演，很容易让观众沉浸共情：那是一个充满人生激情和澎湃情怀的年代，也是改革开放时期最朴素的时光。导演依靠的是细节而非人物对话来传递情感，并使之成为承载时代记忆的生动载体。

剧中有一个镜头是萍萍在给东宝熨衣服，熨衣服的工具是盛满开水的搪瓷缸，这一幕唤起了许多观众的回忆，观众直呼"当时我们就是这么熨衣服的"。在那个年代，商店的门口张贴着"顾客至上"的广告语，来买东西的顾客要先在柜台前选好自己看中的商品，然后到收款处排队付款；小辉和室友去打饭的时候，饭盒上面有划痕和洗不掉的油渍……这些场景让观众仿佛穿越到了 20 世纪 80 年代。细节决定成败，电视剧《大江大河》凭借对细节的充分把握，赢得了观众的口碑。

1 网易.上海电视节｜对话正午阳光总裁侯鸿亮：纵然荆棘满地，也要一路高歌 [EB/OL].(2019-06-14) [2019-12-13].https://www.163.com/dy/article/EHK8IKB505372F7Q.html.

以往各类历史剧或年代剧，一般采用的是行业内常见的分场景拍摄，即相同场景一次性拍完，最后再按时间顺序进行剪辑，这样省时省钱又省力。《大江大河》不但大部分场景为实景拍摄，而且采取了顺拍模式，也就是按照剧本时间线进行拍摄。顺拍的好处在于，场景是跟着拍摄进度变化的，美工组可以有比较充分的时间搭建和准备，场景、道具等细节不容易出错。采取顺拍模式虽然资金投入很大，但效果很明显：一是剧组的美工部门有时间发挥，可以更好地将时代变迁的效果展示出来；二是让环境随着剧情的变化而变化，有助于演员们的情感酝酿、厚积薄发，展现最佳状态。

综上，对于主旋律 IP 的开发，要注重"从细节出发，沉淀出'相信'的力量，让观众相信人物行为的动机、思想的转变、精神的支撑，避免人物脸谱化和对题材概念化、模式化的图解，让人物形象有强大生命力，在新的时代语境下具有强烈感召力"[1]。

第三节　IP 精品内容案例——《流浪地球》

《流浪地球》是知名科幻小说作家刘慈欣的代表作，后来经过改编拍摄才诞生了 2019 年的贺岁片"黑马"——科幻电影《流浪地球》。电影主要讲述 2075 年，人类在太阳膨胀、即将自爆的情况下，启动"流浪地球"计划自救的故事。

电影《流浪地球》的诞生过程颇为漫长。早在 2012 年，中影股份就向刘慈欣购买了《流浪地球》的小说版权。经过两年准备，中影股份才决定启动拍摄计划，并于 2015 年确定了和郭帆导演合作，2017 年和北京文化达成合作关系。至此，前身作为小说内容本就出彩，又拥有了夯实的拍摄条件，才成就了电影《流浪地球》，成为中国电影史上浓墨重彩的一笔。

票房不是衡量一部电影好坏的唯一依据，但也是评价体系中非常重要的标准之一。随着中国民众的文化素质提升与审美情趣的升级，他们对电影质量提

1　王瑨．人民日报人民时评：描绘时代的"大江大河"[EB/OL]. (2019-01-02)[2019-12-13].http://opinion.people.com.cn/n1/2019/0102/c1003-30498133.html.

出了新的诉求。粉丝买单、流量经济为质量堪忧的电影蒙上一块遮羞布；情节出彩、画面精良的国产电影却少有现身。在良莠不齐的中国电影界，《流浪地球》凭借着"科幻电影"的身份，成为中国科幻电影史上的里程碑之作。当年的票房第一，是国民对《流浪地球》的肯定，亦是对国产科幻电影的认可。

"美国电影看不到过去，中国电影看不到未来"，这句在电影界流传甚广的话，一针见血地刺痛了国产科幻片的窘境。而《流浪地球》的诞生，标志着国产科幻电影的崛起，从此，中国科幻电影也有了铿锵有力发声的权利。

《流浪地球》这部科幻电影如此成功，方方面面都值得称道，而出奇制胜的是它的内容本身。

谈及内容，首先涉及的是故事情节。《流浪地球》故事发生在 2075 年，彼时人类科技又实现了巨大的飞跃，才能在太阳即将膨胀爆炸的情况下，提出"流浪地球"计划，动用地球上的资源为动力，推动地球在太空移动。主人公刘启因为独特的境遇，成为"流浪地球"突发自救任务的重要成员，和其他为地球存亡奋战的人共同努力，经历各种磨难，最终实现了地球的自救。

刘启从一开始的"想出去看看"，到后来加入救援队伍，最后所有人都束手无策时，他急中生智，提出用新的办法拯救地球，激励同伴做出最后的努力尝试。这个艰难的过程里，无数人的牺牲换来了地球的安全，也让少年刘启真正成长为男子汉。他在姥爷死去之后担起照顾妹妹的责任，在执行任务过程中谅解了多年未见的父亲，也深刻体悟了生命的珍贵与意义。这是一场地球人的自救之旅，也是刘启的心理成长之旅。

出奇制胜的不只是故事情节，还有其中出彩的台词。

2019 年《流浪地球》上映之后，相信不论是看过还是没看过这部电影的人，都记住了一句话："北京第三交通委提醒您：道路千万条，安全第一条。行车不规范，亲人两行泪。"行车规范是老生常谈的话题，所以台词第一次出现时，竟然有一丝好笑的意味，仿佛是对行车安全的蔑视、对习以为常的事的不屑；可是当同样的台词接二连三出现时，观众再也笑不出来了。随着影片中那些奋斗者接连牺牲，这句话变得越来越沉重，甚至有了劫后余生的感觉。生命是珍贵的，也是值得珍视的，所以容不得半分轻视。

和行车规范相似的是，"希望"最开始也是一个不被珍视的词语。初中生韩朵朵在听到人形容希望时，内心是没有波动的。"希望是什么？希望是我们这个年代，像钻石一样珍贵的东西。"钻石一样的希望，这样的形容堪称华丽。没有彻底陷入绝境、没有经历坐以待毙的人，是没办法真正体会"希望"的。粗粝的生活磨平了人的棱角，也磨灭了人的憧憬与期待，只有真正无措时，才会渴求希望。韩朵朵就是在绝境当中，燃起了希望，她心中腾起了期待，才终于明白"希望是我们这个年代像钻石一样珍贵的东西！希望，希望是我们唯一回家的方向"。

说到回家，"家"又是什么呢？每个人对家的定义都是不同的。也许有人觉得家就是自己的房子，是遮风避雨的小小世界；也会有人觉得，家就是房产证上写着自己名字的某个空间；还会有人认为，家是装修别具一格的惬意居所。一千个人有一千对"家"的定义。但韩朵朵对家的定义很简单：有爷爷的地方就是家的所在，所以她才会在爷爷牺牲后说"爷爷不在了，我们的家在哪里啊"。

影片中触动人心的台词不胜枚举，这不只是台词本身的魅力，也得益于演员对台词感情的恰当把握。

《流浪地球》的主角是刘启和他的妹妹韩朵朵，角色年龄都比较小，对青少年演员来说是不小的挑战。导演郭帆在最初选角的时候，迟迟没有找到符合自己心中刘启形象的演员，直到他遇上了在拍摄《如懿传》的屈楚萧，一眼认定他就是最适合演刘启的人。屈楚萧身上的气质，和小说中的刘启非常契合，并且他的演技也尤为出色。屈楚萧出演刘启大获成功，一定程度上祛除了中国电影界对流量明星的依赖怪象。

刘启是一个非常饱满的角色，即典型的"圆形人物"。他身上有许多闪光点，学习能力惊人并且想法新奇，善良热血；虽然小时候对爸爸产生误解，偶尔行为叛逆乖张，但总归是个善良正直的人。拯救地球的漫长经历，也是刘启心理上的一场自我救赎。从乖张到稳重，从埋怨到谅解，在一场紧张的自救过程中，屈楚萧将微小的情绪一点点表现。恢弘震撼的特效画面下，他的情绪变化也感染着观众，引发共鸣。

除了刘启，韩朵朵也是一个非常饱满的角色。她在学校时沉默寡言，只喜

欢吹泡泡，但面对哥哥刘启，她就拥有了安全感，会表现真实的自我，活泼可爱也有点叛逆。不过她也有在哥哥刘启面前隐藏自我情感的时候。爷爷牺牲时，朵朵哭得声嘶力竭，叫刘启救爷爷。她知道这是徒劳无功的，但每个人在至亲至爱死亡时，都无法保持理智。后来刘启用爷爷的驾驶证时，朵朵听到提示又想起爷爷，她学会了隐藏情绪，不言不语，只是流泪的时候微微侧头，不让哥哥看到，不让哥哥一起难过。侧头的画面朴实无华，没有任何恢宏特效背景加持，但一样撼动人心。

谈到画面，就不得不细细品味电影呈现的精良特效画面。救援队运送火石途中，必须得从楼栋电梯通行，整个楼栋被厚厚的冰雪覆盖，夹杂在冰雪间，明明摇摇欲坠又难以晃动一下。不远处同样被冰雪牢牢捆绑、难以脱身的是一座塔，那座塔有个人尽皆知的名字——东方明珠塔。曾经壮美的塔底已经陷入冰雪，塔身保留着奇美设计的大致轮廓，但不复往昔光辉，斑驳在冰雪间。这凄美的画面一把扼住观者的心脏，管中窥豹，影片中震撼人心的特效画面都得益于精心的制作。

早在筹备期间，摄制组就引入了VR堪景技术协助美术的置景工作，为特效画面的制作提供了有力保障。并且摄制组使用了足足8座摄影棚，实景搭建了运载车、地下城、空间站等，使加入特效后的画面呈现更具真实性，更具震撼力。许多特效画面，美术团队从线稿、上色到动态预览，都会设计多版甚至十几版方案，如此精雕细琢，才呈现出与"国产科幻电影第一"赞誉相匹配的画面。

剧本情节、角色表演、特效画面都成就了《流浪地球》，不过《流浪地球》能登顶国产科幻电影，靠的不仅仅是这些，还有影片的灵魂——文化主题。

微小的变化发生时，事不关己的人总不以为意，直到这个恶劣的变化与每个人息息相关，他们才会重视，并把这种变化称为"灾难"。灾难来临时，人们摒弃前嫌，同舟共济，不言放弃。

影片中救援队的所有成员都有着坚毅的品质，他们不放弃任何能执行任务的机会，只要任务还在，他们就活着，他们就永远有力量，永远屹立在执行任务的路途上。这个任务是重启发动机，也是拯救地下城居民，更是拯救整个地球。

只要还活着，只要会呼吸，他们就不会放弃。

在明知道发动机喷射距离不够点燃木星时，没有一个人放弃。科学推演已经告诉了他们答案，但他们有信念，有梦想，有责任，有不放弃的理由。所以刘培强牺牲了自己，改变了答案。通过引爆空间站，可以弥补点燃木星的距离，从而拯救地球。有得必有失，空间站储存的人类文明都将不复存在。可这有什么关系呢？没有人的文明毫无意义，地球上的人可以存活，文明依旧得以延续，这才是生命的真正意义。

文明的基石是何物，从来没有一个统一的答案。秩序，是社会良性发展的保障；教育，是社会文明进步的基础。但只有人类，才是这一切真正的基石，是人类创造了文明，是人类敬畏了生命，是人类歌颂了希望。影片呈现的这些文化理念极大增强了国民文化意识，也提升了文化自信。从此提及科幻电影，国民不用只能对《盗梦空间》《楚门的世界》《阿凡达》等如数家珍，而是可以自豪发声：我们中国有《流浪地球》！

与此同时，《流浪地球》也催生了一系列衍生表现。单就电影本身而言，国内票房突破 46.6 亿元，海外票房也达到了 500 万美元的记录。微博话题阅读量飙升至 14.5 亿，百度指数峰值达到了 130 万。

最明显的衍生品集中在电商平台，种类达十余种，销售额达到数亿元。关于《流浪地球》的周边层出不穷，小至儿童玩具乐高积木，大至各种手办和实用价值高的包袋、钥匙扣等，满足不同年龄段和职业、爱好差异者的需求。除此之外，中影股份还授权合作品牌 30 多家，开发各类衍生品。甚至连众筹界都有《流浪地球》的身影，和《流浪地球》相关的众筹活动完成率突破 1 000%，筹资总额数千万元，帮助了许多有需求的人。

简而言之，《流浪地球》这样一部中国科幻电影史上的现象级大片，内容制作精良，满足了民众的审美需求，增强了文化自信。随之而来的是科幻文学作品受到读者热捧，其创作与发展也受到了广泛关注，国内影视市场也掀起了科幻热；各类衍生品也如雨后春笋，带动经济发展。各种角度来看，这都是一部IP 改编非常成功的作品，国产科幻电影翘楚之作当之无愧。

第四节　IP营销宣传案例——《长安十二时辰》

《长安十二时辰》由曹盾执导，雷佳音、周一围、易烊千玺等人主演，该片在优酷上线的第一天，就斩获了豆瓣8.8的高分，在大结局后仍然保持了8分左右的好成绩，取得了豆瓣2019年国产剧排名第一的好成绩。

当然，如此之好的成绩离不开剧组成员的精心制作，但不可否认该剧的营销方式为其增添了不少的热度。2019年6月，没有大规模的前期宣传，甚至官微的上一条推送还停留在几个月前，《长安十二时辰》仓促上线，不少人为之捏了一把汗；但在后期随着宣传的持续发力，相关话题热度节节攀升，成功打破多个圈层壁垒，打造了2019年暑期档的"最热长安"。

豆瓣作为近年来国内影视剧口碑传播的第一阵地，给予了《长安十二时辰》高度的评价，这一相对客观的评价加上平台背书，使得"国产剧标杆""良心剧"等评价成为该剧的重要营销标签。

当然打铁还需自身硬，如果没有实质性的内容支撑，营销号们大肆吹捧也只会令人倍感尴尬，高质量的剧集才是内容营销的前提。《长安十二时辰》将一幅气势恢宏、瑰丽浪漫的盛世大唐画卷有机地嵌缩于短短的"十二时辰"当中，制作方用近乎苛刻的创作态度向观众展示了盛世大唐的大国气象。在剧中主创成员聚焦文化自信，从多个方面向观众展示"大唐美学"，服饰、妆造、配乐、布景无不精雕细琢。比如一个礼仪的手势，唐朝最为独特的礼节就是叉手礼。执此礼仪时，双手交于胸前，左手握住右手，右手拇指上翘，非常优雅。唐朝文学家柳宗元曾写道："入郡腰恒折，逢人手尽叉"。

如此用心的制作态度，观众自然十分买账，在《长安十二时辰》上线后相关话题的热度就不断攀升。其对古代长安建筑、风土人情等景观的细致还原，引起了西安市相关文化单位的注意，迅速发动了联动宣传，水盆羊肉、羊肉泡馍、火晶柿子等西安特色美食引发了广泛关注。西安电视台的官方微博发布动态称，根据马蜂窝旅游网数据，随着《长安十二时辰》热播，"西安旅游热度上涨22%，

马蜂窝旅游网甚至发布《2019 西安旅游攻略》，为暑期游客提供配合剧集的'大唐穿越指南'"[1]。这样"打破次元壁"的宣传将虚拟的剧集与真实的地理空间联系了起来，进一步说明了该剧"深度还原、良心制作"的特点。此外西安市携大量媒体资源发起多领域、多角度的宣传，再次推高了该剧的文化魅力和历史质感。陕西历史博物馆微信公众号随即推出的"'从《长安十二时辰》解读大唐风华'系列文章，西安发布策划组织的'西安十二时辰'系列稿件，西安市相关单位于全国多个城市推出的'看《长安十二时辰》游千年古都西安'的主题活动，都是在城市宣传和剧集宣发协同合作、通力配合下实现的一次次双赢"[2]。

　　"长安美学"引发多领域的关注，"十二时辰"的营销团队也从剧出发，避开了严肃正剧的话题，强调剧集本身的质量，主打"长安美学"，在《长安十二时辰》开播之际，就以 # 长安十二时辰一镜到底 # 这一话题登上的微博热搜榜 TOP5，话题互动破 8.5 万次，《光明日报》等官媒都为这个话题点赞。微博人文艺术领域大 V "美术生都关注"以《长安十二时辰》的画面截图为例展示"环境和服装里展现出来的'传统色'之美"；电影电视领域的大 V 们则看到了"十二时辰"中展现的画面构图之美以及影像的质感。众多领域的观众对"十二时辰"剧集本身制作的认可，在进一步巩固该剧"良心制作"地位的同时，也为该剧在多个圈层进行了多方位、多角度的宣传。

　　《长安十二时辰》为了使内容尽可能地更贴合唐朝的时代背景，在人物对白方面采用了半文半白的方式；尽管剧集长度已经从 60 集缩减到了 48 集，但是其剧情依旧十分烧脑，不少观众在观看后都表示想要打开"0.5 倍速"观剧。在了解到这一情况后，"十二时辰"的营销团队迅速采取了措施：降低观剧门槛，简化剧情记忆点。

　　首先"根据每周剧情，提炼宣发关键词，对人物剧情进行简化记忆点"[3] 引导观众对剧情进行讨论，剧情便在观众的群策群力当中得以明了，观众从而得到乐趣，更容易吸引网友进行讨论，也因此多次登上热搜。其次，"利用官方

1　谈密 . 借力《长安十二时辰》带火城市宣传 [EB/OL]. (2019-08-20)[2019-12-13].https://mp.weixin.qq.com/s/gw1W_ETlyo3Swf8oAfQL2g.

2　许涵之、郭登攀 . 高概念网剧的制作与营销——以《长安十二时辰》为例 [J]. 文化艺术研究，2020，13(1):124-128.

3　博胜集团 . 爆款 IP《长安十二时辰》破圈营销 [J]. 声屏世界 · 广告人，2019(10):48-50.

物料剧情复习车＋长安十二时辰名场面合集提炼讨论点"[1]，将主角的行动轨迹对应到具体的时间当中，在帮助观众梳理剧情线索、降低观剧难度的同时还能加深观众对主演们的印象。

《长安十二时辰》中体现出的服饰、妆容之美也契合了国内近年来的"汉服热"，因此吸引了众多相关领域的爱好者。在发掘到这一热点后，"十二时辰"的营销团队迅速作出反应，从剧集出发，顺势推出"长安服饰图鉴"组图，具有浓厚大唐风味且高度还原的服饰引发了观众对盛唐人物造型的浓厚兴趣。之后营销团队联合"微博电视剧""十二时辰"官微发起"古风唇妆挑战"，主演明星也参与其中互动，"十二时辰"妆容色彩搭配、灵感服饰搭配等话题成为热门，随后附带的各种古代妆容讨论热度也迅速攀升。此外，营销团队还策划了联动微博书法 KOL 发起 ＃手写长安十二时辰＃活动，这一举措一方面增强了用户的好感度，另一方面更是意在吸引青少年回归对优秀传统文化的关注。在走心"安利"下，全国各地书法家主动书写长安金句，借助剧集本身的热度，加上这些书法家自身的粉丝基础，活动引发了广泛的关注，登上了热搜榜。

当前，中国许多影视作品一直追求受众"多元化"，"家庭文化型"是主流方向，也就是家庭的每一个成员都能从剧集中获得一些精神上的满足。以《长安十二时辰》为例，青年观众能够从其紧凑、环环相扣的剧情中获得观剧快感；而其恢弘大气的场面设置、细腻独特又不失写实的影像风格则正对了中老年观众的胃口。

但《长安十二时辰》的受众多样化，还体现在其粉丝群体的多样化上。《长安十二时辰》改编自著名作家马伯庸的同名小说，马伯庸被誉为文字鬼才、中国电视荧幕上最受欢迎的作家，在剧集上线后马伯庸还亲自造梗"姚汝能字汝上"，一直与官方保持良好的互动，就这些来说，马伯庸的书迷很好地转化为了剧集的观众。

与此同时，"十二时辰"还有大批"自来喷泉"，例如著名音乐人高晓松就主动在微博中称赞"十二时辰"为"上乘好剧"，用爱发电助力《长安十二时辰》，也因此在网上引发长安热潮，历史、美术、音乐、美食、建筑、道教等圈层博

1 博胜集团. 爆款 IP《长安十二时辰》破圈营销 [J]. 声屏世界·广告人，2019(10):48-50.

主都纷纷自主"安利"长安。

《长安十二时辰》在各个圈层掀起一股"长安热"的同时，各地的政务圈层则紧抓热点，抓紧创作了"现实版十二时辰"等内容，共青团中央等超过 800 家政务官方微博纷纷转发致敬英雄，成功登上微博热搜榜第一的位置。

另外，易烊千玺等流量明星的加盟，更是使得该剧的"粉丝效应"复合放大。无论是作家马伯庸的书粉，还是各个圈层"大佬"的粉丝，又或是各个政务微博的受众、明星个人的粉丝群体，都在剧集宣传中起到了不可忽视的推动作用。

《长安十二时辰》可谓是命途多舛，在开播前被叫停，经过重新剪辑后剧集更是缩水到了 48 集；但凭借过硬的品质和出色的营销手段，这部剧还是取得了非常好的成绩，剧集播出完结后，豆瓣上超过 28 万名观众打出了 8.4 的高分，其中打五星的观众达到 44%；"微信口碑文章达 24 000+ 篇，微信文章阅读量 6 700W+，单篇阅读量破 100W+；# 长安十二时辰 # 主话题阅读量 76.8 亿次，讨论量 1 266.3W +；话题阅读量增长 66 亿 +，讨论量增加 778.1W+；热搜热度值 1.3 亿，稀缺热搜置顶正能量助力"[1]。《长安十二时辰》成为 2019 年唯一的一部 IP 类爆款剧。

第五节　IP 衍生开发案例——《斗罗大陆》

IP 衍生是基于内容的其他衍生改编，基于消费品及实景娱乐等层面的衍生开发。根据张威（笔名：唐家三少）撰写的网络小说《斗罗大陆》开发形成的衍生产业凭借其开放、联动、系统性的 IP 系统，成为我国目前为止最成功的网络文学 IP 衍生开发案例之一。

一、项目开发路径

1."斗罗大陆"系列小说：五部正传 + 两部外传

2008 年 12 月 14 日"斗罗大陆"的第一部小说开始在起点中文网上连载，

1　博胜集团 . 爆款 IP《长安十二时辰》破圈营销 [J]. 声屏世界·广告人，2019(10):48-50.

由唐家三少撰写的"斗罗大陆"系列小说已连载超过 14 年,其中包括 5 部正传:《斗罗大陆》(2008)、《斗罗大陆 2:绝世唐门》(2012)、《斗罗大陆 3:龙王传说》(2016)、《斗罗大陆 4:终极斗罗》(2018)和《斗罗大陆 5:重生唐三》(2021);以及两部外传:《斗罗大陆外传之神界传说》(2015)和《斗罗大陆外传之唐门英雄传》(2018)。

2.《斗罗大陆》漫画:杂志连载 + 单行本 + 网络版

早在漫画时期,《斗罗大陆》就赶上了纸本漫画在中国的热潮。作为与《读者》齐名的《知音》杂志在 2006 年创刊《知音漫客》,口号是"做中国的《少年 JUMP》"。2009 年时,《知音漫客》的发行量已接近 300 万册。在 2010 年刊发的第 119 期时,《知音漫客》正式开始连载《斗罗大陆》。从这一年的暑假开始,"斗罗大陆"这个 IP 迅速向全国中小学生辐射。凭借《星海镖师》《斗罗大陆》《斗破苍穹》等知名作品,杂志的销量一度超过 700 万份,《斗罗大陆》也借助这个体量庞大的渠道成为众多"95 后"、"00 后"的童年回忆。

在互联网的浪潮之下,漫画也走向了网络平台连载的形式,腾讯动漫成为了《斗罗大陆》漫画电子版的独家连载平台。2021 年,根据《斗罗大陆》漫画改编权的所有方风炫文化的财报显示,腾讯动漫为其带来的版权收入为 221.24 万元,主要来源于《斗罗大陆》和《宠物天王》。

3.《斗罗大陆》动画:企鹅影视 + 玄机科技

"泛娱乐"时代,《斗罗大陆》凭借其点击量超过 6 000 万,多次获得起点月榜第一的亮眼成绩。在 2014 年腾讯收购盛大文学之时,开启了腾讯系围绕"斗罗大陆"这一 IP 矩阵式的开发计划。2017 年,腾讯宣布与国产动画《秦时明月》制作公司玄机科技合作,由此拉开了《斗罗大陆》动画这部流量大作的序幕。2018 年 1 月 20 日起,《斗罗大陆》在腾讯视频网站以周播的形式独家播出,单集时长 20 分钟,截至 2022 年 5 月 21 日已更新到第 209 集,累积播放量超过 400 亿次。

4."斗罗大陆"真人版电视连续剧:明星名编剧加持 网台联播

2016 年,阅文旗下新的传媒开始筹划《斗罗大陆》电视剧,2018 年年底,《斗罗大陆》真人版电视剧宣布正式开拍,男主演是当时刚成名不久的肖战,这部电视剧也让"斗罗大陆"IP 被更多年轻女性所熟知。电视剧于 2021 年 2 月

5 日在央视八套电视剧频道首播，并在腾讯视频同步播出。播放量累积超过了 57 亿次，共计 20 日单日播放量破亿。

5. "斗罗大陆"游戏：阅文主导 大厂研发 手游为主 10 年取得 12 个版号

根据国家新闻出版署官网显示，自 2011 年以来，截至 2021 年已经有 12 款 "斗罗大陆" IP 的游戏产品获得了版号。[1]

序号	游戏名称	出版单位	运营单位	文号	出版物号	时间
1	《斗罗大陆》	上海同济大学电子音像出版社有限公司	上海玄霆娱乐信息科技有限公司	科技与数字[2011]430 号		2011.10.28
2	《斗罗大陆之史莱克七怪》	江苏凤凰电影音像出版社有限公司	深圳市第一波网络科技有限公司	新广出审[2016]349 号		2016.03.16
3	《斗罗大陆神界传说》（移动）	三辰影库音像出版有限公司	成都哆可梦网络科技有限公司	新广出审[2016]4797 号		2016.12.23
4	《斗罗大陆3龙王传说》（单机版）	北京掌趣科技股份有限公司	北京掌趣科技股份有限公司	新广出审[2017]780 号		2017.01.20
5	《斗罗大陆神界传说Ⅱ》	成都哆可梦网络科技有限公司	成都哆可梦网络科技有限公司	新广出审[2017]5129 号		2017.06.16
6	《新斗罗大陆》	上海同济大学电子音像出版社有限公司	上海玄霆娱乐信息科技有限公司	新广出审[2017]9377 号		2017.11.15
7	《斗罗大陆》H5 游戏软件 V1.0	上海同济大学电子音像出版社有限公司	上海玄霆娱乐信息科技有限公司	新广出审[2017]10604 号		2017.12.27
8	《斗罗大陆3》	北京掌趣科技股份有限公司	北京掌趣科技股份有限公司	新广出审[2018]1012 号		2018.02.11

[1] 《仙剑奇侠传》这一 IP 也仅仅只有 16 款游戏获得了版号，从数量上来看《斗罗大陆》已经快要追上了仙剑。

<div style="text-align:right">续表</div>

序号	游戏名称	出版单位	运营单位	文号	出版物号	时间
9	《斗罗大陆2绝世唐门》	北京幻方朗睿软件科技有限公司	北京微游互动网络科技有限公司	国新出审[2020]2600号	ISBN978-7-498-08375-3	2020.11.05
10	《斗罗大陆：武魂觉醒》	成都盈众九州网络科技有限公司	上海玄霆娱乐信息科技有限公司	国新出审[2020]2755号	ISBN978-7-498-08421-7	2020.11.30
11	《斗罗大陆：斗神再临》	上海电子出版有限公司	上海玄霆娱乐信息科技有限公司	国新出审[2021]155号	ISBN978-7-498-08650-7	2021.01.27
12	《斗罗大陆：魂师对决》	成都盈众九州网络科技有限公司	上海玄霆娱乐信息科技有限公司	国新出审[2021]427号	ISBN978-7-498-08839-0	2021.03.04

在这些改编的游戏当中，有超过半数是由版权方阅文集团旗下玄霆娱乐起到主导作用，而且在已经面市的4个游戏中有3/4都是由玄霆娱乐运营。当然，其中也不乏授权产品，不过由于IP的影响力拔群，游戏的研发与发行方往往也由资历雄厚或者上市游戏公司担任。比如，2016年的《斗罗大陆神界传说》便是由完美世界负责研发，《斗罗大陆3》则由掌趣拿下；2021年上线的《斗罗大陆：斗神再临》和《斗罗大陆：魂师对决》分别由中手游和三七互娱负责研发。

6.《斗罗大陆》周边：衍生品种类繁多 卡牌成为热门收藏品

围绕史莱克七怪等人物形成了《斗罗大陆》的一系列周边，包括人物盲盒、卡牌、徽章、亚力克立牌、毛绒公仔等；还有各种品类的生活用品、3C电子产品、文具等。淘宝、天猫、京东、摩点等都是其销售渠道。其中，卡牌更是成为小学生们的热门收藏品。

二、持续更新 +"小白文"式写作 成为少年儿童的社交密码

作为衍生品产业的上游，其内容对受众产生的黏性是影响其产业链发展的重要因素。14年的持续更新与阅读无压力的"小白文"式写作[1]，使得《斗罗大

1　"小白文"是指文本浅白、情节模式化的写作风格，网上曾有过"中原五白"的说法，意指网文界小白文写得"成绩斐然"的5位作家，其中就包括唐家三少。曹晋源也曾撰文《唐家三少的"万年模式"》(2014）探究唐家三少文学创作模式的一成不变。

陆》成为少年儿童群体追捧的内容、交流沟通的对象，其社交功能使这一 IP 成功地进入了受众的日常生活，获得了跨媒介传播的生命力。

三、无短板式协同作战

正如前面所梳理的，《斗罗大陆》将其衍生版图布局到了小说、漫画、动画、电视剧、游戏、周边等各个方面，这其中功不可没的是腾讯系各平台间的协同战略。

正如所言"《斗罗大陆》就像一个六边形战士，没有短板就是它的最大优势"[1]，各个环节的平均水平之上的能力也是不可或缺的。以游戏为例，比如《斗罗大陆：武魂觉醒》这款游戏虽然仍是 RPG 类型，但在核心玩法上选取了近年大火的放置卡牌，所以制作组在人物立绘以及游戏的策略性上丰富了抽卡的过程，还原故事的同时也让游戏性更足。除了回合制玩法外，即时战斗甚至是 3DMMO 方向上也是游戏厂商所探索的方向。例如《斗罗大陆 2 绝世唐门》作为《斗罗大陆》系列的首款 3DMMORPG 游戏，风格与动画作品更加贴近，真实还原出斗罗大陆的世界风貌。精品化之下，虽然属同一 IP，但已然呈现出差异化的发展路线。

四、版权集中 减少内耗

在学者李琛的著作《知识产权法关键词》中曾有这样一句话："当某种传播作品的手段引起重大的利益关系变化时，对这种传播手段的控制就会上升为法律上的权利"。《斗罗大陆》也正是因为版权交易频繁，经济数额巨大，所以围绕它的版权问题才更为复杂。

《斗罗大陆》的版权纠纷延续至今的一个负面案例就是小说的漫画改编权的授权情况。唐家三少在 2009 年时，将《斗罗大陆》的漫画改编权独家永久地授权给了风炫文化。从 2010 年 7 月 22 日开始，《斗罗大陆》的漫画开始在《知音漫客》杂志上连载；2014 年转而在风炫动漫公司自己出版的《风炫动漫》杂志上连载。《风炫动漫》停刊后（2019 年，彼时《风炫动漫》已改名为《炫动漫》），

1　手游矩阵，《头部网文 IP 这么多，为什么只有〈斗罗大陆〉做到超级变现？》，https://mp.weixin.
qq.com/s/rtBREjgN1fBI0Yo3DckN7g，2021 年 8 月 18 日。

则由风炫文化继续发行《斗罗大陆》的漫画单行本。正是因为风炫文化只取得了《斗罗大陆》第一本小说的漫画改编权，而为了延长其收益，在漫画的创作上就出现了注水情况严重、口碑下滑、作者与平台不睦等问题。

在起点中文网纳入腾讯之后，版权归属更为集中，这使得内部平台之间的资源可以协同联动；与外部公司合作时优势明显，开放共赢，这在电视剧和游戏的开发中可见一斑。衍生品产业归根结底是规模化经济的产物，从全球 IP 产业的发展趋势来看，平台协同联动是必要的。无论是日本集英社等成熟动漫产业，还是好莱坞漫威系列，一个成功 IP 开发案例背后是一个精细分工产业链，版权是这条产业链上的核心价值，版权集中则意味着生产资料所有权的集中，由此再进行分配和分工则可以减少内耗，实现资源效用最大化。

结　语

　　本书对中国 IP 的来源、精品 IP 的研发与创作、IP 的运作、影视项目开发与宣发、IP 授权与衍生品开发、文旅开发整条 IP 产业链都进行了细致论述；针对 IP 电视剧、电影、动漫和游戏的市场进行了专项研究；对 IP 所产生的粉丝群体进行定义，对粉丝经济的运营与发展策略有详尽分析；最后，以多个成功的 IP 为案例，具体分析流行文化 IP、严肃文学 IP、主旋律 IP 等的开发模式，对中国影视 IP 这一主题做了既有广度又有深度的研究。影视 IP 在未来仍然会是中国乃至全球影视产业中的重要内容资产，对于影视 IP 的未来发展趋势主要可分为以下四大方面。

一、IP 的质量、储备量与成熟运营策略将成为未来影视企业的核心竞争力

　　虽然中国众多影视作品都有 IP 来源，但是成熟的 IP 运营相较于国外的发展程度，正处于起步阶段。国内企业参照国外影视公司（例如迪士尼）的 IP 运营模式为时尚早，20 世纪四五十年代国外就已经普遍出现了各种类型的 IP 内容，漫威的超级英雄就诞生在这个时期，漫威系列 IP 经过长时间的沉淀、开发和衍生，作品质量越来越高，并拥有一大批忠实粉丝，形成了其他 IP 不具备的无可比拟的竞争力。同时，迪士尼在 IP 上也拥有上百年的发展经验，IP 资源储备丰富，商业模式完善，产业链完整，是世界 IP 领域的绝对龙头，它的垄断性地位

在泛娱乐 IP 生态圈也是不可复制的。相比较于国外,中国 IP 产业发展时间较短,中国影视企业将进入"得 IP 者得天下"的时代,持续提升 IP 储备量,优化 IP 质量,将成为未来中国影视企业的核心竞争力。

二、在科技发展成果与融媒环境赋能下进一步挖掘 IP 综合价值

　　IP 的综合价值在于创意上的文化艺术性、内容上的衍生性以及粉丝群的聚合力等。现如今,优质 IP 已经成为一种有形且有价的宝贵资产,并且这个价值还可以在价值链的不断衍生中再增值,在市场产业链中不断产生新的经济价值。随着融媒体的发展,VR、AR 等技术的精进,IP 影视作品成为向消费者展现新时代科学技术发展成果以及全新媒介环境的具体内容之一。IP 中所蕴含的文化元素通过影视作品的传播,拉近了与消费者之间的距离,消费者会主动愿意与之互动、为之发生消费行为。同时,这也是目前繁荣兴盛的参与式文化中重要的组成部分。

三、IP 影视衍生品存在发展机遇

　　目前,中国 IP 影视衍生品产业发展繁荣,潜力巨大。中国影视衍生品的产业链可以分为上、中、下游三个部分:上游是指 IP 的生产环节,这一环节的主体一般由影视作品的出品方担任;在后续的影视衍生品开发环节中,它们将成为 IP 的授权方,进行版权的授权及后续管理与服务工作。中游是指影视衍生品的设计和生产环节,对于媒介类衍生品来说,这一环节的主体是影视作品的多个播出平台;对形象授权类衍生品来说,这一环节的主体由制造厂商、设计公司或工作室构成。下游是影视衍生品的销售环节,目前影视衍生品的销售渠道可分为线下和线上两种,线下有大型商业综合体、超市、潮玩店、机场店、影院、主题乐园、纪念品商店、展会等,线上有网络电商平台、App 以及 IP 们的各种自有销售推广渠道。

四、IP 产业与文旅产业融合发展

　　影视作品是当代传播最为广泛的文化产品,因此影视旅游也成为文化旅游

中非常重要的一个分支，而有 IP 性质的影视作品最具有形成良性循环的影视旅游项目的潜质。影视作品中出现的人物、景观、食物、道具、音乐、配色、字体、名字等符号，以及影视拍摄、制作、发行、放映的产业链构成了可产生价值的影视资源。这些影视资源与现代社会经济发展所出现的教育、游玩、观赏旅游等功能相结合，形成了五大影视旅游功能模式：观赏功能、游玩功能、商务功能、教育功能和衍生功能。这些功能可单独形成旅游地的主营产业，也可以根据不同地方进行重新规划组合，形成具有地方特色的影视功能区。IP 影视中的影视资源拥有更好的市场号召力，比起非 IP 的影视作品更适合与文旅产业互相赋能、形成合力、共同发展。这一条发展之路也能促进 IP 影视本身影响力的继续提升，实现 IP 影视"故事宇宙"式的发展愿景。

2017—2021 年中国内地 IP 改编电影票房排行 TOP20*

序号／排名	名　称	改　编　自	上映年	累计综合票房（万元）	豆瓣评分
1	《长津湖》	兰晓龙《冬与狮》	2021	577505	7.4
2	《你好，李焕英》	贾玲《你好，李焕英》	2021	541308	7.7
3	《哪吒之魔童降世》	许仲琳《封神演义》	2019	503569	8.4
4	《流浪地球》	刘慈欣《流浪地球》	2019	468646	7.9
5	《西虹市首富》	沃尔特·希尔《布鲁斯特的百万横财》	2018	254766	6.6
6	《捉妖记 2》	蒲松龄《捉妖记》	2018	223722	4.9
7	《羞羞的铁拳》	开心麻花《羞羞的铁拳》	2017	221365	6.8
8	《疯狂的外星人》	刘慈欣《疯狂的外星人》	2019	221321	6.4
9	《烈火英雄》	鲍尔吉·原野《最深的水是泪水》	2019	170684	6.4
10	《西游伏妖篇》	吴承恩《西游记》	2017	165207	5.5
11	《少年的你》	玖月晞《少年的你，如此美丽》	2019	155826	8.2
12	《芳华》	严歌苓《芳华》	2017	142299	7.7
13	《后来的我们》	刘若英《后来》	2018	136154	5.9
14	《悬崖之上》	全勇先《悬崖》	2021	119020	7.6
15	《巨齿鲨》	史蒂夫·艾尔顿《巨齿鲨》	2018	105373	5.7
16	《刺杀小说家》	双雪涛《刺杀小说家》	2021	103518	6.5
17	《大闹天竺》	吴承恩《西游记》	2017	75611	3.7
18	《西游记女儿国》	吴承恩《西游记》	2018	72740	4.4

续表

序号/排名	名　称	改　编　自	上映年	累计综合票房（万元）	豆瓣评分
19	《悟空传》	吴承恩《西游记》	2017	69685	5.1
20	《来电狂响》	保罗·格诺维瑟《完美陌生人》	2018	64139	5.7

* 票房数据来自猫眼专业版 APP，评分数据来源于豆瓣，统计数据截止 2022 年 5 月 24 日。

2017—2021 年中国历年 IP 改编电视剧上星频道收视率排行 TOP5*

序号	年份	名称	频道	改编自	平均收视率	豆瓣评分
1	2017	《人民的名义》	湖南卫视	周梅森《人民的名义》	3.661%	8.3
2	2017	《我的前半生》	东方卫视	亦舒《我的前半生》	1.876%	6.4
3	2017	《欢乐颂2》	浙江卫视	阿奈《欢乐颂》	1.614%	5.4
4	2017	《孤芳不自赏》	湖南卫视	风弄《孤芳不自赏》	1.314%	3.2
5	2017	《三生三世十里桃花》	东方卫视	唐七公子《三生三世十里桃花》	1.288%	6.5
6	2018	《香蜜沉沉烬如霜》	江苏卫视	电线《香蜜沉沉烬如霜》	1.301%	7.8
7	2018	《面具》	北京卫视	王小枪《面具》	1.231%	7.9
8	2018	《大江大河》	北京卫视	阿耐《大江东去》	1.226%	8.8
9	2018	《我的青春遇见你》	湖南卫视	滕肖澜《城里的月光》	1.043%	7.2
10	2018	《一千零一夜》	湖南卫视	番大王《今天也要努力去你梦里》	1.018%	5.2
11	2019	《大明风华》	湖南卫视	莲静竹衣《六朝纪事》	1.783%	6.0
12	2019	《精英律师》	北京卫视	陈彤《精英律师》	1.549%	5.3
13	2019	《空降利刃》	江苏卫视	裴指海《锅盖头》	1.466%	6.4
14	2019	《精英律师》	东方卫视	陈彤《精英律师》	1.440%	5.3
15	2019	《光荣时代》	江苏卫视	魏人《光荣时代》	1.427%	6.9
16	2020	《安家》	东方卫视	右耳《安家》	2.121%	6.1
17	2020	《装台》	CCTV1	陈彦《装台》	1.963%	8.1
18	2020	《隐秘而伟大》	CCTV8	蒲维和黄琛《隐秘而伟大》	1.465%	8.0
19	2020	《湾区儿女》	CCTV1	李康、潘秋婷的长篇小说《弯弯的大湾》	1.448%	3.9
20	2020	《花繁叶茂》	CCTV1	欧阳黔森《花繁叶茂，倾听花开的声音》	1.327%	7.0
21	2021	《叛逆者》	CCTV8	畀愚《叛逆者》	1.572%	7.7

续表

序号	年份	名称	频道	改编自	平均收视率	豆瓣评分
22	2021	《花开山乡》	CCTV1	忽培元《乡村第一书记》	1.401%	-
23	2021	《霞光》	CCTV8	郝岩《高大霞的火红年代》	1.382%	-
24	2021	《中流击水》	CCTV1	黄亚洲《红船》	1.348%	-
25	2021	《雪中悍刀行》	CCTV8	烽火戏诸侯《雪中悍刀行》	1.193%	5.8

* 收视率数据来自于中国广视索福瑞媒介研究、中国视听大数据等，评分数据来源于豆瓣，统计数据截止 2022 年 5 月 24 日。

2017—2021 年中国历年 IP 改编电视剧／网剧豆瓣评分排行 TOP5*

序号	年份	名称	播出平台	改编自	豆瓣评分
1	2017	《白鹿原》	江苏卫视、安徽卫视	陈忠实《白鹿原》	8.7
2	2017	《你好，旧时光》	爱奇艺、深圳卫视	八月长安《你好，旧时光》	8.6
3	2017	《大秦帝国之崛起》	CCTV1、爱奇艺、央视网等	孙皓辉《大秦帝国》	8.4
4	2017	《人民的名义》	湖南卫视、芒果TV 等	周梅森《人民的名义》	8.3
5	2017	《河神》	爱奇艺	天下霸唱《河神：鬼水怪谈》	8.2
6	2018	《大江大河》	东方卫视、北京卫视、爱奇艺等	阿耐《大江东去》	8.8
7	2018	《天盛长歌》	湖南卫视、芒果TV、爱奇艺	自归元《凰权》	8.2
8	2018	《忽而今夏》	腾讯视频	明前雨后《忽而今夏》	8.1
9	2018	《香蜜沉沉烬如霜》	江苏卫视、爱奇艺、腾讯视频等	电线《香蜜沉沉烬如霜》	7.8
10	2018	《夜天子》	腾讯视频	月关《夜天子》	7.5
11	2019	《俗女养成记》	爱奇艺	江鹅《俗女养成记》	9.2
12	2019	《宸汐缘》	爱奇艺	夜启澜辰《三生三世宸汐缘》	8.4
13	2019	《我在未来等你》	爱奇艺	刘同《我在未来等你》	8.3
14	2019	《长安十二时辰》	优酷视频	马伯庸《长安十二时辰》	8.2

<div align="right">续表</div>

序号	年份	名称	播出平台	改编自	豆瓣评分
15	2019	《小欢喜》	东方卫视、浙江卫视、爱奇艺等	鲁引弓《小欢喜》	8.2
16	2020	《沉默的真相》	爱奇艺	紫金陈《长夜难明》	9.0
17	2020	《隐秘的角落》	爱奇艺	紫金陈《坏小孩》	8.8
18	2020	《棋魂》	爱奇艺	堀田由美、小畑健《棋魂》	8.6
19	2020	《龙岭迷窟》	腾讯视频	天下霸唱《鬼吹灯》	8.1
20	2020	《隐秘而伟大》	CCTV8、腾讯视频、芒果TV等	蒲维和黄琛《隐秘而伟大》	8.0
21	2021	《大江大河2》	东方卫视、浙江卫视、优酷视频等	阿耐《大江东去》	8.8
22	2021	《终极笔记》	爱奇艺	南派三叔《盗墓笔记》	8.2
23	2021	《御赐小仵作》	腾讯视频	清闲丫头《御赐小仵作》	7.9
24	2021	《风声》	北京卫视、腾讯视频	麦家《风声》	7.9
25	2021	《叛逆者》	CCTV8、爱奇艺	畀愚《叛逆者》	7.7

* 排名数据参考豆瓣网2017—2021年度电影榜单，评分数据来源于豆瓣，统计数据截止2022年5月24日。

参考文献

艾瑞咨询 . 2020 中国网络文学版权保护报告：中国网络文学用户达 4.6 亿人 [EB/OL]. https://baijiahao.baidu.com/s?id=1670725257577176485&wfr=spider&for=pc.

畅继轩 . 我国网络文学作品版权运营的法律问题研究 [D]. 西安：陕西师范大学 , 2019.

陈红梅 . 电视剧《大江大河》：一幅致敬改革开放的史诗级画卷 [J]. 电视研究 , 2019,（5）:55-57.

陈鹏 , 付怡 .IP 改编电影项目的风险评估及过程管理机制 [J]. 当代电影 , 2016, No.239（2）:79-83.

陈甜 . 大数据背景下电影版权价值评估研究 [D]. 重庆：重庆理工大学 , 2020.

陈维超 . 基于区块链的 IP 版权授权与运营机制研究 [J]. 出版科学 , 2018, 26（5）:18-23.

陈维超 .IP 热背景下网络文学作品的版权问题及优化策略 [J]. 广西社会科学 , 2019（7）.

程武 , 李清 .IP 热潮的背后与泛娱乐思维下的未来电影 [J]. 当代电影 , 2015（9）:19-24.

付昱 . 国产 IP 电影市场发展研究 [D]. 南昌：江西财经大学 .2019.

高红岩 . 文化植入与资源整合——电影制片的风险应对策略 [J]. 当代电影 , 2020,（5）:47-52.

何培育 , 马雅鑫 . 网络文学全产业链开发中的版权保护问题研究 [J]. 出版广角 , 2018（21）:30-32.

侯光明 . 中国电影产业特征与投融资发展趋势 [J]. 北京电影学院学报 , 2016（4）:5-15.

来小鹏 . 与电影有关的知识产权问题研究——以《电影产业促进法》为视角 [J]. 当代电影 , 2017（2）:128-132.

兰鑫 , 李杨 . "互联网 +"背景下的中国 IP 动画电影开发路径探究 [J]. 动漫研究 ,2021（00）:92-95.

李晗 .IP, 几多欢喜几多愁 [J]. 经济 , 2015（10）:104-106.

李瞩 . 电影生态中的衍生品研究 [D]. 上海：上海戏剧学院 , 2020.

梁凤波 . 我国影视项目投融资状况及风险控制对策研究 [D]. 杭州：浙江传媒学院 , 2019.

刘丹 , 刘洁 .《大江大河》对于主旋律电视剧的再创造 [J]. 戏剧之家 , 2019, No.330（30）:108+110.

刘平 . 互联网背景下电影融合营销模式创新研究 [D]. 北京：中国政法大学 , 2020.

刘强，汤茜草.电影产业的扩窗模式变革趋势分析 [J].北京电影学院学报，2021（6）:37-42.

刘燕南，李忠利.网络文学 IP 价值评估体系探析 [J].现代出版,2021（1）:84-91.

骆平.IP 的力量和题材的狂欢——网络小说影视改编中的题材分析 [J].当代电影，2019（12）.

吕明月.基于产品视角的中国电影衍生产业研究 [J].北京电影学院学报，2019,（5）:124-128.

吕韦泽.基于互联网语境的 IP 电影发展研究 [J].西部广播电视,2018（19）:103-104.

马强.互联网视阈下电影产业的项目管理 [D].济南：山东大学，2018.

牟思颖.浅析我国网络文学 IP 开发中存在的问题 [J].明日风尚,2017（22）:84-85.

尼跃红.我国电影衍生产业发展面临的问题与对策 [J].北京电影学院学报，2019（5）:111-116.

倪健.泛娱乐产业链中 IP 衍生产品设计开发路径研究 [J].企业技术开发，2016,35（6）:91-93.

欧阳君锜.从全产业链视角分析我国科幻 IP 的开发——以《流浪地球》为例 [J].今传媒,2020,28（7）:113-115.

彭健.当前中国电影投资模式特点与问题研究 [J].电影艺术，2019,.389（6）:148-153.

彭侃.好莱坞的观众调研与电影营销制度 [J].当代电影，2013（5）:79-84.

彭侃.好莱坞电影金融融资机制研究 [J].当代电影，2016（11）:55-59.

戚佳依.互联网时代中国电影线上宣传与发行策略研究 [D].北京：中国艺术研究院，2018.

秦培玲.互联网影响下我国电影发行变革研究 [D].华东政法大学，2017.

秦兴华.从文学到 IP:比较艺术学视野下的文学改编电影研究 .北京电影学院学报，2020（6）：30-35.

桑子文，金元浦.网络文学 IP 的影视转化价值评估模型研究 [J].清华大学学报：哲学社会科学版，2019,34（2）:184-189.

司若，黄莺.多元体验建构：疫情下 2020 年中国电影产业发展趋势预判 [J].北京电影学院学报，2020,160（4）:6-14.

司若，姜鹏亮."互联网 +"时代电影的新媒体发行 [J].当代电影，2015（9）:149-152.

司若，张强.电影项目风险评估的指标与方法体系研究 [J].当代电影，2016,（2）:66-71.

司若.中国影视舆情与风控报告 [M].社会科学文献出版社，2013.

宋燕飞.影视文化消费供给与政策探析——关于 2018 年影视衍生品市场趋势与产业政策的思考 [J].上海大学学报：社会科学版，2019（6）:41-54.

苏浍漩，纪力文.IP 热潮下的动漫 IP 与其衍生产业探究 [J].大众文艺，2019,468（18）:195-196.

孙承健.电影数字资产的联动效应及其产业价值和意义 [J].当代电影，2020（6）.

唐晓燕.影视 IP 产业链发展路径研究——以网络剧《陈情令》的 IP 开发为例 [J].新媒体研究,2021,7（02）:49-51.

涂俊仪.IP 电影的原著粉丝：文本争夺与身份构建 [J].电影艺术，2018, 000（001）:58-64.

汪秋霞.泛娱乐 IP 价值评估研究 [D].杭州：浙江财经大学，2019.

王诚.电视剧《大江大河》跨代际传播热的深层原因探析 [J].西部广播电视，2019,（22）:113-114.

王方好 , 阎方正 . 国产现实主义电视剧竞争力提升研究 ——以《大江大河》为考察中心 [J]. 遵义师范学院学报 , 2020, 33（3）: 166-170.

王若扬 .IP 热播剧文化全产业链开发——以《琅琊榜》为例 [J]. 新闻世界 ,2018（2）:62-64.

网易 . 美国两条成功的影视 IP 运营之路 [EB/OL]. https://www.163.com/dy/article/B6ADCOR8051585IL.html.

吴曼芳 , 黄立玮 . 创新理论视域下我国电影产业与互联网融合发展研究 [J]. 北京电影学院学报 , 2020, 157（1）:117-122.

吴赟 , 陈思 . 基于价值链理论的网络文学 IP 版权价值开发困境与对策研究——以阅文集团为例 [J]. 出版广角 , 2018, 327（21）:38-42.

武建勋 . 中国"互联网 +"电影产业的发展模式及其内在机理分析 [J]. 齐鲁艺苑 , 2020,（2）:88-94.

谢荃 , 符祎明 . 我国影视文化上市公司商誉减值风险分析及控制建议 [J]. 北京电影学院学报 , 2020,（1）:109-116.

邢慧玲 , 周鸿 , 赵晓营 . 网文 IP 电视剧改编的去泡沫化发展 [J]. 新闻传播 ,2020（10）:16-18.

熊绎景 . 阅文集团网络文学 IP 运营研究 [D]. 湘潭 : 湘潭大学 , 2019.

杨成 . 媒介融合语境下 IP 电影内容生产的跨媒体叙事模式 [J]. 当代电影 , 2018,（6）:63-66.

杨旦修 . 基于"互联网 "的 IP 剧全产业链构建研究 [J]. 现代视听 , 2019（11）.

杨洪涛 . 论网络 IP 的影视改编 [J]. 当代电影 , 2019（1）.

杨扬 ."话剧 IP 电影"的营销策略——以"开心麻花"电影为例 [J]. 当代电影 , 2019.

杨懿 , 李晓宇 .IP 电影借势营销 : 模式与策略 [J]. 电影文学 , 2018, 000（005）:9-11.

于梦溪 . 我国网络文学 IP 运营研究 [D]. 南京 : 南京大学 , 2016.

余龙云 ."泛娱乐化"环境下 IP 剧的产品衍生探析 [J]. 传媒论坛 , 2019（17）.

岳丹丹 . 消费文化视域下国产 IP 电影营销策略研究 [D]. 重庆 : 重庆工商大学 , 2020.

张贝思 . 经典改编与 IP 策略——IP 观念背景下电视剧《红高粱》的改编策略研究 [J]. 南方文坛 ,2020（2）:179-183.

张冲力 ."互联网 +"时代下中国 IP 电影发展现状的思考 [J]. 大众文艺 ,2018（8）:170.

张杰 . 中国电影衍生产品发展之思考 [J]. 北京电影学院学报 , 2019,（5）:117-123.

张羽 , 邹立清 . 产业链视角下网络文学 IP 影视化变现探究 [J]. 新媒体研究 ,2020,6（18）:55-57+61.

张煜 . 重释 IP 和 IP 性——以网络小说影视改编为例 [J]. 当代电影 , 2019（7）.

中国当代文学研究 . 2019 年中国网络文学创作与 IP 改编的常与变 [EB/OL]. http://www.chinawriter.com.cn/n1/2020/0330/c432146-31654606.html?from=timeline&isappinstalled=0 [2020-02-01].

邹荣华 . 国产电影衍生产品的开发现状及对策研究 [J]. 当代电影 , 2018, 262（1）, 147-150.

邹文秀 . 论网络文学 IP 价值评估的现状与问题 [J]. 传播力研究 ,2020,4（16）:186-187.